林金龍───編著

【推薦序一】

　　雪霸國家公園是我國第五座國家公園，是座高山型國家公園，園區以雪山山脈為主幹，3,000公尺以上高山達51座，而百岳亦有19座，其中以標高3,886公尺的雪山，為臺灣第二高峰，最受矚目，另標高3,492公尺的大霸尖山則是泰雅族的聖山與賽夏族的祖先發源地。這兩座山可說是雪霸國家公園的代表，也是園區內重要登山路線。

　　臺灣地區長年受造山運動影響，歐亞大陸板塊的擠壓，有許多褶皺構造的出現，特別是箱型褶皺等。岩層與地質構造的變化，造就雪霸國家公園園區內的高山峻嶺，可譽為地形教室，因此吸引登山者積極從事登山活動，每年約有3萬餘人次登山客到訪，但特殊地形也造就許多天然地標，如號稱五嶽之西嶽的雪山，世紀奇峰的大霸尖山，十峻之一的品田山、大劍山，九嶂之一的東霸尖山、劍山、穆特勒布山，十崇之一的大雪山等，地勢險峻而存在有許多潛在風險。

　　近年來，大眾熱衷登山活動，前來雪霸國家公園登山者眾，致使山難事件頻仍，為確保登山安全，國家公園管理處於民國103年開始執行雪季措施，民國104年訂定登山步道分級管理及步道標示等措施，希望大家在體驗活動的同時亦能有安全環境。另為確保高山環境整潔及資源完整，管理處成立之初除招募解說志工（義務解說員）外，亦於民國83年起招募有保育志工，迄今已有6期158位成員，分別來自各行各業，協助管理處辦理山屋照明與廁所清理、水源地清潔、山屋及步道周邊環境維護、保育觀念宣導、登山服務管理等工作，成為管理處登山服務業務很重要的工作夥伴。

　　林金龍教授任教於國立臺中科技大學語文學院，曾任院長職，也是雪霸國家公園高山保育志工，第一次與林教授見面是民國104年初在武陵管理站，林教授正與同樣任教於國立臺中科大的志工們預備上雪山登山口服勤，當時正實施雪季管制，志工除提供登山資訊並進行資料查核外，也協助山友檢視雪季裝備，以便山友能順利、安全攀登。在管理站短暫會晤，深感志工夥伴對山的喜愛、對山的尊敬，及身為志工身份的驕傲，令人感佩。

　　林教授耗費年餘時間，將他對山的感受，對山的愛護，對山的尊敬化成文字，寫成本書，書中除談及登山倫理、登山教育等登山常談的主題外，也從哲學、禪修等面向探討登山議題，更從企業家王石談論登山精神驗證至其企業經營的理念，及原住民與山野環境的生態智慧，是多數登山書籍鮮少涉獵，值得細細品味。

　　喜歡教授對山的描述：「山是天地造化的神工，或高聳或平緩，或險峻或柔祥，或潔白或青翠，或肅穆或浪漫。它們的山容，色彩和氣息、韻味都來自於人的意識之外，相比看不見的大自然力量，人類活動對其影響甚微。山是包容的仁者，水是靈動的智者，它們是大自然派來與人類對話的使者，……。」道盡山與人的關係。更是登山者或愛山者應重視並學習的。

雪霸國家公園管理處處長

陳貞蓉

【推薦序二】

每次上山都會弄髒我的衣物，但每次卻洗滌了我的身心靈！

——謝智謀

登山這種卓越的運動，有助於提昇人類心靈與體魄一種珍貴的方法，根據「道」的傳統，我稱之為「登山之道」。

——波蘭登山家喀提卡（Voytek Kurtyka）

與金龍教授相識有一段日子，在文學與哲學造詣上，是我認識的山友裡最有靈氣的一介儒生，他在「問情：因為山在那裡」自述自我追尋與成長之旅中說：「登山最高的境界之一是見識了一切性靈的源頭，原來盡在一步一腳印的貼身覺察與自我生命對話；在時光彫鑿而出的眾神花園中，任何攀登者皆可在山區尋覓到自己的精神家園與心靈故鄉，當生命最敏感的當下，當實實在在的活著片刻，我們可以找到歸依之處。」

他提及英國登山英雄喬治馬洛里（George Mallory）說過：「人生命最終目的是從冒險中得到純粹的快樂。」金龍教授認為一個拒絕冒險的人就像是一顆蜷縮在豆莢裏等待枯萎的豌豆。登高，就是為了享受成就的喜悅，還有那不可能抗拒的願望，這只不過是一種純潔的企盼與理念，但卻擁有一種永不動搖的決心及一股不可戰勝的精神力量，這種精神力量會如魔力般給了登山者無止境的能量和決心。

金龍教授又說到我們忽爾覺察，走在人生道上，最大的敵人未必來自外界，而是內心那隻躊躇滿志、傲睨一世的激情巨獸，那個深藏內心追逐無止盡的虛榮慾望。登高過程是很嚴肅的，與其一味地衝刺，向上攀爬至雲端，我們更需因狀況的變化、險阻的程度設立停損點或折返點，學習並果斷向自己喊停，學習適時放棄較超越巔峰更值得令人尊敬，儘管這種挑戰非常不容易。日本女性登山家谷口圭（Kei Taniguchi，1972-2015）說：我不喜歡急沖沖的衝到了山腳下就開始爬山，那好像穿了一雙髒鞋登堂入室。我寧可先

敲敲山門，打個招呼，閒聊一陣彼此認識後，才能互訴衷曲。

　　波蘭登山家喀提卡（Voytek Kurtyka）說：「道」在東方哲學中是非常生動而貼切的一種概念，它意味著一種特別的生活方式與倫理價值，我們日常生活，如：飲食、戰鬥、冥想、呼吸等，都可以依照它所討論的概念來運行。深入的領略道之道，使我們達到更高層次的智慧，對於瑜珈修行者或是僧侶而言，「道」可以觸及人性的本質以及自然萬物的法則。

　　法國作家盧梭（Jean-Jacques Rousseau, 1712-1778），其理念就是返回自然，回歸自然、順應自然，盧梭說最偉大的教師，並不是任何一本書籍，而是自然，其思考與經歷中，說出一句很有哲理的話 —— 只有走路才能思考。

　　我特別喜歡金龍教授說：「山林旅人必須敞開自己的心，嚮風慕義，將自己開放給其他山中事物，持續向山問情，你就可以自在地仰望星空、目轉雲瀑。」

<div style="text-align: right">

丙申年2016.2.10新店

中華民國健行登山會副理事長

黃一元

</div>

【推薦序三】

與山同行、共舞、對話

　　林金龍老師有特別的登山風格，總是溫文儒雅、慢條斯理；態度謙卑樸實、談話深入淺出，其登山學者的氣質與內涵，總是吸引山羊聆聽欣賞。對我而言，林老師是一位亦師亦友，同樣喜愛山林、熱愛自然的好夥伴。

　　登山是很好的活動，不但能強健身體、淬鍊意志更能淨化心靈；爬山，讓人身心受益，並得到喜悅與滿足。因為興趣，因為山，人類收穫如此巨大，所以登山者要學習愛山，回饋山。興趣是一輩子，登山也是一輩子；愛山與回饋山，自然也是一輩子！林老師正是如此忠實的實踐者，出版書籍驗證這不變的堅持。

　　與山共舞，找到旋律與節奏；歸零再起，學習謙卑與包容！不要講攻頂，無需搶山頭！山林的美妙，盡在一步一腳印；一呼一吸之間！

　　與山對話，開啓生命的一扇窗，從山發現與突破自我，進而認識大千世界。原始與現代的交錯，自然原野與哲學科學的激盪；激發想像、開放視野與探索的所有空間，理性兼具感性、內化與魂魄的自由奔馳。

　　與山同行，我們看見林老師如何建立與山的情感；如何在登山的過程中謙卑學習，並分享其中的奧妙與哲理。

　　在臺灣如聖殿般的高聳山岳，冬季的亞熱帶可以在都市看見雪白山頭，這是臺灣的自然奇蹟與山岳傳奇。喜愛大自然，探索大自然；喜歡爬山，探尋登山的樂趣。人們走向自然探索山林，享受漫步其中的樂趣，滿足融入山林的喜悅。

　　居住在山岳的臺灣原住民，視山岳為生命的起源與庇護之所，同時也是祖靈與靈魂居住的聖地。山是我們的母親，孕育我們耕作的土地與乾淨的水源；山是我們的父親，賜予我們清新的空氣與風雨的庇佑。山岳是我們生命

　　的保障與生活的居所，也是心靈的依靠與歸所。

　　《與山同行》這本書，讓我們看見山就是一本書，人也是一本書；人與
山同行能激盪出多少的智慧與學習？且讓我們一起再入山林與山同行。

<div style="text-align: right">

登山故事館館長

邵定國（山羊）

</div>

【推薦序四】

　　讀了金龍老師的書，好像在讀一本人類從古至今與山的對話，他收集了世界的登山名家，對自己登山的見解，這一部分，像把我們一點一滴地引領去看見這些世界級登山家對山的深度見解，這些真如讀了世界的登山史一般精彩！

　　還有登山不一定登頂才是目標的看法，以及登山安全的呼籲！尤其臺灣登山界在追逐百岳文化與情結下，確實讓很多登山者喪失了生命，如此的想法，很值得臺灣年輕一代登山者深思！

　　另外文中有一段，描敘登山家名叫艾德蒙‧希拉瑞（Edmund Hillary），他在1953年5月29日上午11點30分，與雪巴丹增‧諾蓋（Tenzing Norgay）成為人類登上聖母峰的第一人，但艾德蒙‧希拉瑞（Edmund Hillary）覺得這榮耀應該屬於這裡的雪巴，所以希拉瑞為丹增拍攝手持冰斧、昂首挺立於珠峰頂的歷史見證，希拉瑞卻沒有請丹增為自己拍照！對於艾德蒙‧希拉瑞（Edmund Hillary）的謙卑與舉動，不但令我肅然起敬，更是我們登山者都該學習的精神，畢竟，很多登山者只想著自己要去登頂，卻置隊友、隊員於不顧，也是很多山難發生的成因。

　　金龍老師也從我們的日常生活中的環保，談到我們高山上的環保LNT，仍然有待努力，我在加拿大登山學校受訓時，就發現我國這方面真的落後別人很多，雖然近幾年林務局大聲疾呼無痕山林，但這部分，我們登山者需要努力外，還是需要公部門能認真來修法與執法，不然20年後，靠一本書是無法改變大多數的人，像美國地拿里國家公園（Denali National Park）是勸導與取締一起嚴格執行，才能讓全世界的登山者在遠征地拿里山（Mt. Denali 6,194m）過程中，都能遵守國家公園的規定，這非常值得我們公部門學習！

　　金龍老師也談到登山對企業家與公司，甚至個人健康，都有非常多的幫助，畢竟，登山的堅毅、吃苦耐勞的精神，以及正向想法，不但可以在風雨中，讓自己的團隊轉危為安之外，更能完成夢想，這些真的對一個企業的經營絕對有不同凡響的效果！所以，鼓勵企業家們都能來體驗『登山』精神，

並向山學習！

　　還有金龍老師關心那群土地上，土生土長的大地、生態、原住民文化的傳承等等，不但值得我們細細地來研讀，更該讓登山者反思！

　　說實在的，金龍老師幫我們整理了一本像「登山聖經」般，值得我們登山者用心去讀的一本書，還有很多中、西文化裡的登山精神，我相信，你認真來讀這本書，不但未來你再走進山裡，心境會不同外，登山過程也會更謙卑、更平靜來登山！

<div align="right">

阿爾卑斯登山學校總教練

歐陽台生

</div>

【推薦序五】

　　臺灣多山林，地處北回歸線上，造就了多樣性的生態環境。近年來，隨著國民生活品質提升，走向戶外從事山林休閒遊憩、登山溯溪、賞鳥等多元性生態旅遊活動的機會日益增多，卻也為大自然帶來更多的破壞與壓力，雖說我國已於民國99年6月立法訂定環境教育法，但因環境教育的不普及與民眾的認知不足，致使負面的新聞、訊息仍時有所見。

　　有鑑於此，熱愛山林活動的金龍老師，在從事教育工作之餘，除了身體力行的參加雪霸國家公園高山保育志工的行列，並將多年來的親身體驗、觀察、領悟融入於教學工作中，更帶領年輕學子走出教室，體驗山林最真實美好的一面，期盼藉此播種出更多懂得珍愛山林環境種籽尖兵。

　　《與山同行》就是集結了金龍老師近年來為山林環境教育努力的一些文集，內容涵蓋了登山教育的省思、登山美學、登山哲學、生態環保、山林的智慧等豐富而又發人深省文章。觀其文，從文章的記述中，我們可以瞭解金龍老師對臺灣的山岳寄予無限的深情與冀望，並從登山的行為來內省與昇華我們的生命。

　　那年，在玉山東峰，金龍老師累積了41年的歲月完成了百岳，有幸與他同行；登頂時，站在峰頂望向天際與地平線合而為一的遠方，曙光漸漸升起，人生不就是如此，時時充滿希望。

　　山，就在那裡，愛山的人知道，好文章，共賞之。

中科大教師
曾挺生

【推薦序六】

雲、水、山、人
——攀登心中的那座高山

臺灣登山界，自從前賢林文安等人，選定「臺灣百岳」後，完登百岳就成為臺灣山友們的聖盃。至今由「中華山岳 協會」認證登錄者，約5千餘人；然而實際完登，卻因各種因素並未登錄者，遠多於此數，龍兄正是此登山豪傑中未登錄者之一員健將。

龍兄自弱冠之時，首登百岳；到耳順之年，完登臺灣百岳，前後歷經40多年，這項記錄也將成為臺灣登山界的一頁傳奇。始於雪山東峰，而終之以玉山東峰，這種結果，又是一項完美組合。

龍兄平時以臺中大坑步道做為鍛鍊身心之所，其登山箴言——活著健康，走要痛快，此語豪氣萬千，恰如其人，也成為我輩山友相互勉勵之詞。

多次偕同龍兄登山，均能履險如夷，尤其是天候皆宜，想必是其人福澤深厚，天地皆感其誠，而以好天氣相回應。龍兄不僅是外在形體上，完登臺灣百岳；更是在精神層面上，已經攀登了心中的那座高山。

今逢龍兄以完登百岳後整理長年累月攀爬大小山峰之心路歷程，從人為何登山、登山與教育、環保、企業經營、禪思、哲學、美學、原住民等角度，發而為文，另又紀錄志工值勤心得、聖母峰基地營的親身感觸，多方位立言立說，結集成冊。昔司馬遷謂：藏之名山，傳之其人，余有幸分享，以共同經歷總結如下：

靜觀雲湧，溯涉水流，登臨山巔，事諧人安。

謹以雲、水、山、人四字相贈。

中科大教師
余智生

【推薦序七】

　　有幸跟金龍院長熟識始自於10年前一次玉山之行，人與人的緣份竟如此奧妙，一次就上癮了，喜歡由院長領軍登山隊伍的行程、節奏、默契、理念，之後即跟隨著他參加一次又一次登山活動。回顧自己學生時代也曾攀登玉山、雪山，但彼時對山林懵懵懂懂，真正喜好山林，是在追隨院長、武鵬老師等登山前輩之後才有更深一層的領略，在他們引領下，學習敬山愛林的心思及對臺灣山林之美的讚詠，尤其，每當夜晚大夥兒停下來說說笑笑之際，常可分享到院長、武鵬老師言談間不經意所流露出的關於登山智慧之語，彌足珍貴。

　　院長除了熱愛山林熱愛登山，長年擔任雪霸國家公園高山保育志工，奉獻臺灣山林之外，多年來在臺中大坑2號步道傳遞登山理念，鼓勵大家親近大自然，熱情的邀約新朋友、乃至外國朋友參加各種登山活動，鼓勵大家帶著自己的杯子，親自煮一壺好茶招待，還不辭辛勞地背著西瓜上山犒賞新加入的朋友，漸漸感染也感動了山友，大家自然形成一種好的傳承。除此之外，在學校也透過舉辦演講等活動，一點一滴地推廣登山教育及環保概念，要大家愛護臺灣的好山好水，為了鼓勵年輕學子參加登山活動，不畏艱難親辦、親率學生攀登玉山。

　　《與山同行》一書集結院長對於山林，特別是臺灣山林的觀察、對於山林美學、生態環保教育、登山教育、登山智慧、登山哲學乃至於登山者的人生觀的省思，一本全方位討論登山的書籍。更可貴的是它是作者從年輕到花甲之年累積超過40年的時間，透過身體力行、實踐、觀察與省思，而傳達給所有愛山甚至是不曾接觸山的朋友的智慧。

　　閱讀著書中的智慧、書中的美及熱愛山林的胸懷，回顧與院長及伙伴們一次又一次登山行，與山同行、與愛山的伙伴同行，何其幸運，何其榮幸！

中科大教師

涂裕民

目次 Contents

Beginning
問情：因為山在那裡

Camp1
漫走、放肆、自在：
雪山東峰線值勤手記

Camp2
生命在高處──珠峰的啟示

Camp3
守護山林：
原住民的生態智慧

Camp4
這一秒，生態正在改變！

Beginning

問情：
因為山在那裡

　　登山是一種無可比擬的親身體驗，是勇者、智者、仁者的心靈遊戲，也是一種身體忍受磨難、心靈意志探險的藝術。在所有的運動項目中，登山不但一再挑戰生命的極限與突破，而且也是一項涉及專業技術、環境生態、教育功能與團隊紀律、心理素質、個人品德等要求頗高的運動。

自我追尋與成長之旅

　　登山，這是一個無限想像與寓意深遠的詞語。它能喚起人們對於時空變換的臨場感；也可以使人聯想到壯闊恢宏如史詩般的奮發過程、登頂英雄的勝利歡呼與潛伏其中的可能風險。每一次的登山，不但是一次集體的行動，也意味著長期的訓練與裝備的落實，也要真誠面對或解決潛在的個人掙扎、矛盾的情結，並且甘願接受生活條件極不方便所帶來的艱辛處境。

　　登山最高的境界之一是見識了一切性靈的源頭，原來盡在一步一腳印的貼身覺察與自我生命對話；在時光彫鑿而出的眾神花園中，任何攀登者皆可在山區尋覓到自己的精神家園與心靈故鄉，當生命最敏感的當下，當實實在在的活著片刻，喜歡登高者可以找到歸依之處。

　　登山的魅力何在？或許是在於某種複雜而無法言喻的狀態與力量，及不確定性與瞬間集中注意力所帶來的強大吸引下，使人驅除怯懦，撕掉冷漠，洗滌信心，把身上每一種能量，灌注於盡情揮灑的群山峻嶺中，並在登高的過程中，洞知生命在此時此刻與山林心靈共鳴相通的特權，那真是一種真實的、見證式的告白，登山，其實就是自我追尋與成長。

　　登山也是一種自願式的甘甜勞役，儘管在初臨山區時，普遍充塞著浪漫、歡樂與幾許亢奮，但一次又一次的山區巡航，成熟又負責的登山者從來不會認為自己的辛苦付出是為了去征服山。在潛伏的極大危險性與眾多不可抗拒的因素下，部分險峻高山可能的極小成功率，經常形成巨大的反差，總會令我們一再去思考：為什麼去爬山？

　　英國登山英雄喬治‧馬洛里（George Mallory）那句再也熟悉不過的名句：「因為山在那裡！」此話到底解決或回答了多少人的疑惑，不得而知，但簡短幾句話卻蘊涵著耐人尋味的深沉哲理，也為熱愛登山的同好提供了源源不斷的誘惑及呼喚，當年馬洛里面對一群記者不斷地頻繁提問的情境下，一句可能是脫口而出的隨機應答，卻道出了全世界各地勇者的真摯心聲。

　　必須指出：馬洛里也曾經說過：「人生命最終的目的是從冒險中得到純粹的快樂。」他認為一個拒絕冒險的人就像是一顆蜷縮在豆莢裡等待枯萎的豌豆。登高，就是為了享受成就的喜悅，還有那不可能抗拒的願望，這只不過是一種純潔的企盼與理念，但卻擁有一種永不動搖的決心及一股不可戰勝的精神力量，而這種精神力量，會如魔力般給了登山者無止境的能量和決心。

　　儘管社會上振奮人心、堅苦卓絕的案例時有所聞，但不可否認仍然處處充斥著政商勾結、金錢權色糜爛、無良商品流竄、貪圖低俗享樂的骯髒不堪、價值混淆的時代氛圍裡，我們真的需要馬洛里那樣的人，需要為堅持理念而拼搏，為夢想而奮力攀登的勇士。體驗在雄峻孤絕的雪山上艱難而危險的攀登，大多數人機會不大、興趣不高，但正如馬洛里所言，生活對我們的挑戰，也是一樣。

　　也許你新近遭受生活的打擊，對自己喪失了信心；也許你一直對自己的屈居劣勢而感到沮喪；也許你因為在事業上鬱鬱不得志而對生活選擇逃避；也許你因為看不到指路明燈而將自己的生命賤賣給無聊……當你詢問別人或自己攀登的意義到底在哪裡的時候，也許馬洛里的回答會給你啟示：「如果你不懂得人的內心有種東西能對山的挑戰作出回應，並勇敢地面對和迎接；如果你不懂得這種奮爭正是生活本身向上並且永遠向上的奮爭，那你永遠不會懂得攀登的意義。我們從生活的遠征中得到的是純粹的歡樂。……這才是生活的含義和生活的目的。」

　　是的！有難度的人生才值得一過。換句話說，就是：「沒有難度的人生不值一過。」這話可媲美希臘哲人蘇格拉底（Socrates）所說：「未經省察的人生不值一過。」一樣令人深思。

　　每人心裡深處都有一個驅動力，為什麼要去登山？這個問題從馬洛里被問的那一刻就存在，一直到現在。未來亦復如此。登山者皆是試圖去挑戰人

們傳統信仰，把自己推向一個真實的、邏輯的國度而進行奮鬥，在登頂過程中，冷靜的、嚴肅的、絕無虛假的貼地接觸，與登山的難度、距離、路線、氣候、體能、意志力……等，所有這些情境，皆是有邏輯意義可尋的，也是可以找到答案的。

攀登過程中，包含著某種純粹和簡單的要素，登高者有一個非常清楚的目標：登上主峰，並且須在登頂過程中，處理各種障礙及一切安危的、身心的問題，一般也會得到一個明確的結果：登頂了或沒有登頂。這是不可能模稜兩可、也非令人捉摸不定的，想想看，我們生活中的難題絕大部分不也是如此嗎？

一個人去登山，不僅僅是一個地理上的高度，也是情感的、心靈的、生理的、生命的高度，對於一個人能夠得到的成就感與滿足感而言，登山可以是最完美與最集中的表現，沒有什麼可以媲美的。

登山之所以能吸引人前去虔誠朝聖，正因為它是有意義的，對你我每一個人，都會有其獨特的意義，或許可以這麼說，再也沒有其他的戶外休閒，可以像登山一樣，具有以下如此多元、鮮活的象徵意義。如：登高讓人備覺神聖；體現人類本性的一種修煉；通往登頂的唯一路徑，就在全力以赴的堅持中；拒絕登高，就只能在低處當一個仰慕者；每一次的成功，皆可以解釋為一種成功的逃脫；可以是生命、事業、人際互動的一種隱喻；生命隨時懸於一點一線，登山者才會更珍惜生命；人和山走在一起，生命就會產生奇蹟；登過一次山，容易上癮無法再放棄；危險總在成功之後；經常有二難問題很難抉擇；山登的愈多，人就會愈理性、謙虛、自覺渺小；在山區，意志力比體力更具關鍵；選擇了登山就等於選擇了一種生活方式；登山告訴我們人類自身的勇氣和決心是世界上最具價值的存在，每個人不斷在險境中思索人生；登山過程幾可視為是哲學與宗教的活水資源；走進群山，就是走入家園；人在山中，人才會是完整的；山會使人找回本能，就如同遠古時代，人類的祖先一樣，一切本能將被逐一激發；人總是需要朝向高處，他的生命之根就會越堅固地伸入地下；與山友、自我對話的心靈交流中，因為面對面而簡單、清澈、透明；神祕及夢幻參半交織，一種終於來到某個盡頭和歸宿的感覺；一種渴望在生氣灌注的大自然懷抱中，修復人性萎弱的價值取向；是

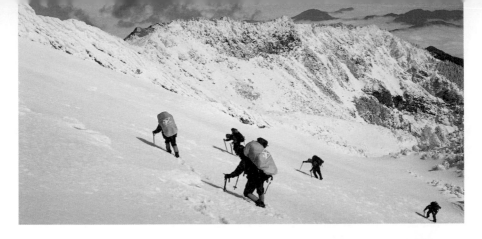

山似遊龍勢欲奔　峰巒常帶煙霞色
南湖大山雪季攀登（圖：周武鵬）

一種最簡單的方式，也是最令人渴望的暫離方式，不斷經歷離開、出走、巡航、浪跡於一個新奇、不可預期的異域等等；其中最能產生革命感情、真正吸引人的是：有一群朋友，自願放下山下俗事，拋家棄子，同甘苦共犯難，山徑上，雲陣皆山，月光皆水；花酣也酒，鳥笑也詩；或試著去想像在淒風苦雨、漫天暴雪的夜晚山上，與一群夥伴坐在帳篷或山屋中，貼身傾談，共處一室，那是很難忘的經驗。

最愛雪季登山，蒼茫一片，粉妝銀砌，平生至交，三五成群，皆在左右，宋朝詩人趙鞏〈遊白雲山〉詩曰：「半生心事澹悠悠，應樂高臥白雲稠。好景隨處堪行樂，浮世何人免得愁。」此時身與空山長不滅，夜臥千峰月，朝餐五色霞，誠人生一大樂也！

行走，最美妙的是這樣一個時刻：某個時間，某個地點，某種山林美景突然與你相遇，突然觸動心弦，走了那麼遠的路，彷彿冥冥中就是為赴這個瞬間之約，這些時刻印在腦海，形成了生命中難忘的片段。

山中行者，在險地中堅強，在步徑中沉穩，在風雨中邁進。且行且停，下一站，就是目標，最終站，就是夢想。

登山最大的魅力是它帶給你的強烈的、密集的體驗，全身上下所有的感官都無比敏銳：你聽、你看、你大口呼吸、大汗淋漓，你全身全心投入而感受到「當下活著」這種狀態，在這個時候就有了最深刻、最具體的體驗。

我們攀登，正是為了向自己證明——我是OK的，我還能活著呼吸，我還沒蒼老、凋零！

登臨不涉險
——撤退是最高智慧

　　然而，在登頂所帶來的成功喜悅以及隨之而來的個人紀錄、成就、名利，並不表示就是登山活動的真諦。登山過程中，隨時都會碰觸到的一個兩難選擇：是否要繼續或停止前進？這是一個嚴肅的議題，關鍵時刻，內心不斷交戰，面臨了登山的最高智慧——撤退。

　　1995年成功登上世界最高的珠穆朗瑪峰（珠穆朗瑪峰，藏語意為「聖母」，臺灣也習慣稱為聖母峰，為尊重當地人的稱呼，本書皆稱珠穆朗瑪峰，簡稱珠峰）的臺灣人小黑陳國鈞先生受訪時曾說過：「沒有登山者是不執著的，但是這點非常難以拿捏，你必須夠執著，才能堅持到最後、成功登頂；但有時候也就因為太堅持，讓人沒法活著下山。」這中間的微妙關係與臨場的迅速判斷，一再考驗著登山山友的智慧與心境的掙扎，紐西蘭傳奇登山家，珠峰首登者養蜂人艾德蒙・希拉瑞爵士（Sir Edmund Hillary）的小孩彼得・希拉瑞（Peter Hillary），來臺受訪時也說過：「關於登山有些事情是非常弔詭的，為了達成目標，你必須不停地督促自己、你必須要有野心，但是若你太超過，你可能無法活著回來，這之間的分界線是非常微妙的。」

　　登頂成功並非次次都可預期，以登山皇帝梅斯納（Reinhold Messner）為例，為了尋找登峰新路線，在8,000公尺上的困難路線登山，多次鍛羽而歸。1974馬卡魯（Mt. Makalu，8,463公尺）南壁，1981同一山峰，1986年的冬攀全部以失敗收場。梅斯納爬洛子峰（Mt. Lhotse，8,501公尺）和道拉吉利峰（Mt. Dhaulagiri，8,167公尺）兩次都沒成功，卓奧友峰（Mt. Cho Oyu，8,222公尺）冬攀也失敗。但最終梅斯納卻都能順應環境，全身而退，

為什麼梅斯納能夠生存下來？據信這是眾多的原因之一，因為：當他察覺到嚴重的雪崩風險，或者氣候無法好轉的時候；當他感到無論生理或心理低落的時候，他會掉頭下山回家。

看看另一個例子：1986年，一個自由報名組合而成的美國登山隊，來中國新疆，攀登海拔超過7,500公尺的冰山之父——慕士塔格峰（Mt. Muztag Ata，7,546公尺）。

慕士塔格峰是7,500公尺級的山峰中地形比較簡單、攀登難度相對較小的一座山峰，但它挺拔俊秀的山形，周圍美麗的自然風光以及海拔超過7,500公尺的絕對高度，仍然吸引著諸多海內外的登山者。

隊伍中年齡最大的已72歲，最小的只有22歲。

大夥依計畫循序攀登，登頂主峰的前夕，隊伍裡最年輕、身體條件也最佳的年輕人慢條斯裡地從山上悠哉悠哉踱回了基地營，放棄登頂。基地營聯絡官好奇問他是否身體不適，年輕人以一臉美國式的誠實與瀟灑說在6,500公尺的地方有一條冰裂縫，裂縫上有一座雪橋，包括年齡大的所有山友都通過了，他不敢過，他輕描淡寫，面無愧色的回答。聯絡官繼續問：「你在擔心害怕什麼？」年輕人直率坦言說：「別人怕不怕是他們的事，我還年輕，是家裡的獨子，我怕萬一。」聯絡官接著說：「你花巨資來登山，如此放棄不是很可惜嗎？」年輕人落落大方的說：「我來了，我已登過山了，我也看到了別處看不到的風景，我有了過去沒有過的體驗，我感覺付出這筆錢很值得。」年輕人對聯絡官的問題明顯地表現出困惑與不解。

這個案例的故事，代表了當代西方社會的另一種的登山觀念：適性、休閒、自我和隨興。登山是個人愛好，可以是一種放鬆的方式之一，登山不完全是職業登山高手的專利，更不應被視為政治任務、國家榮譽，雖然很多國家的登山者如此認為，登山，純然是一種可以選擇堅持也可以放棄的休閒活動。

臺灣人有著自己的登山觀念。多年來，因著百岳的完登風潮，因著臺灣舉世稱豔的登山環境，因著龐大的登山人口，部分山友的登山心態，常常會忍不住去思考、關注，甚至在意關於「征服」這二字的涵意。一切與登山有關的意外都不應是必然的，深遊山魂，雖然遺憾經常還是會發生，但任何

事件無一不包含著人在與山較量時的些許無力與無奈。登山，還是建議不談「征服」。

應該承認，這是一個頗具傳染力、挑戰性和誘惑力的詞彙。記得有人說過：「如若一個男人的生命中沒有了征服的快感，那他的生命就沒有了動力、靈魂、企盼。」聽起來很貼切，很有個性、很有陽剛式的男人味。但登山不然。

希望臺灣的山友，會有越來越多的愛山者淺談、淡化征服，放懷天地寬，名山注心間，因為一座山的頂峰不應是登山者惟一的終極關懷，也不是愛山者惟一的永恆戀人。

誠然，不談征服，還需要一點放下、一些灑脫、一絲悟性、一份勇氣和一顆平常心。

我們是否可以不必朝夕冥思「因為，山在那裡」的哲理，是否可以不去理會「山是我們的精神家園、心靈故鄉」的宿命。一句普通人的登山感悟其實很經典：「登山，別問為什麼？興趣，無關爭論！」

世界著名登山家希拉瑞的傳記裡，他在扉頁上寫道：「我們征服了什麼？什麼也沒有，除了我們自己。」這句話在年過半百後征服了我。很多山友把登頂、征服作為每次登山活動的唯一目標，而這種登山觀念的表現形式，根深蒂固。開口閉口就是征服，非得看到三角點不可。從嚴格意義上來說，這種觀念並非臺灣人所特有，它既是西方社會登山觀念進化的必由之途，也是至今仍固執地存在於許多東方人（包括日本、韓國、中國等）頭腦中不可撼動的頑石。

必須承認，在這種觀念背後，不可避免地存在著某種非常現實的功利涵義。而那些在人為因素驅使下的行為，有時也會因某些勇敢的堅持而導致奇蹟的出現。要怎麼說哪？機緣？運氣？巧合？還是人類的天性？

再看另一個案例：暢銷書作家強·克拉庫爾（Jon Krakhauer）的《Into Thin Air》（臺灣翻譯成顛峰），真實描寫1996年5月10日，珠峰攀登史上至目前為止第二大山難，這起意外造成8人不幸喪生，臺灣登山家高銘和先生在30多個擁擠的攀登者中，幸運獲救，此一事件，1997年改編為電影《超越巔峰》（Into Thin Air: Death on Everest），2013年，好

萊塢再把此真實山難事件，找了許多知名演員，重新拍成電影《聖母峰》（Everest），2015年9月18日在臺灣播映。

在為登頂作準備時，登山的指導原則非常明確：決不可忽視返回營地的時間，必須遵守下午2點原則，即若是在下午2點前無法攻頂，不管任何理由都必須回頭下山。1996年，當時世界最為知名的職業嚮導羅勃‧霍爾（Robert Hall）率領的登山隊在攀登珠穆朗瑪峰時遭遇不幸。這一事件更加證明犯了這方面的錯誤會帶來多麼嚴重的後果。在登頂那一天，霍爾給登山隊規定的最晚下山時間是下午2點，屆時不論距離頂峰有多近，所有的登山隊員都必須開始下山，回到高海拔營地。可是，霍爾受到競爭對手：另一個嚮導史考特‧費雪（Scott Fischer）的刺激，再加上他的客戶想要孤注一擲登上頂峰，於是他打破了自己的規定，引導道格‧哈森（Doug Hansen）登上珠峰峰頂。到下午4點之後，他們才開始下山，那時兩人已經精疲力竭，所帶的氧氣也用完了。持續不斷的暴風雪葬送了他們的生命。霍爾和哈森最終死在了雪山上。

霍爾在1996年5月10日下午所面對的兩難，兩者面臨的風險不同，一個是生死問題，另一個是盈虧問題，但是癥結在於：霍爾也連續成功了很長一段時間，他一度宣稱自己可以將任何客戶送到山頂之上。事實上，我們不要忘記，國內外已發展出把登山視為一項以盈利為目的的商業活動。作為高手中的高手，他同樣擁有據說可以預防災難的完美系統，也擁有令人羨慕的運氣。年復一年，他的助手回憶說，登頂的日子總是陽光燦爛。問題是，山頂惡劣的天氣與經濟學中的「創造性破壞」相比，自然界更難控制。於是，不斷的成功會製造一種錯覺，使人們誤以為自己才是大自然的主宰。當暴風雪最終來臨時，霍爾和他的客戶為這種錯覺付出了最沉重的代價，將自己永遠留在珠穆朗瑪峰，與馬洛里等其他罹難者結伴終身。大自然面前，只有敬畏，沒有所謂全然的運氣。

《顛峰》此書也提及29歲的瑞典獨攀者克羅普（Goran Kropp），1995年10月16日，他騎一輛訂製的自行車離開斯德哥爾摩（Stockholm），車上載著超過100公斤的裝備，打算從零海拔的瑞典往返珠峰峰頂，不靠雪巴人也不用筒裝氧氣。這是野心極大的目標，不過克羅普有實現的條件：他

遠征過喜馬拉雅山6次，且曾單獨登上布洛德峰（Mt. Broad Peak，8,051公尺）、卓奧友峰和K2（Mt. Godwin Austen，俗稱喬戈里峰，Mt. Qogir，8,611公尺）。

他騎了近1萬公里到加德滿都（Kathmandu）。克羅普不屈不撓穿過積雪往前推進，經過2號營到達南峰下面標高8,748公尺處。儘管只要再登高136公尺、再爬約60分鐘就可以抵達頂峰，但他深信自己若再往上攀，一定累得無法安全下山，所以決定折返。

作為探險層級的積極行為與企圖，永遠都容不得輕忽和僥倖。從某種意義上來說，過度自信，或對輔助設備的依賴如氧氣瓶，有時會因自恃反而會增加危險。

在世界的最高峰上，隨著高度增加與體力耗失，身體和心理的極度疲勞和高山缺氧很容易讓某些人掙扎而放棄，這需要智慧與決心，從南、北坡登上珠峰，可能會從7具登山者的遺體上跨過或者從旁邊走過。他們中的每一個人相信都是在向安全邁進的道路上最終喪失了性命。在零下40度的殘酷環境中，失去知覺的身體在6個小時內就會凍成冰坨。向前多邁一步看似沒有任何特殊與吸引人之處，然而是否多邁這一步就有可能決定是生存還是死亡？

在那一刻，突然覺得有些殘忍，有人花一輩子準備啊！卻不得不接受現實。

克羅普之所以特別，在於他萬里行程中，餐風沐雨前進，崇尚樸素無華的簡單和自主的攀登方式：獨自騎車橫跨歐亞大陸，徒步進入山區，再以無氧攀登珠峰，攀登結束就再騎車回家。他顯現的是推誠不飾的自我、功成不居的謙卑；許多人追求在過程中得到榮耀和追求畢生目標的決心，但克羅普不為貪名逐利，不投機取巧、不矜功自伐去贏得光環，他不愧不怍，只是真實地在實踐著自己的生命價值，他的生命夢想如一池泓水：清澈、乾淨、沒有絲毫雜質。

攀登過多高的山並不重要，重要的是做個什麼樣的人。

參與許多環保運動，具有社會責任心的著名戶外服飾廠商巴塔哥尼亞公司（Patagonia）的創始人葉馮‧丘依納德（Yvon Chouinard），在1972年的創業宣言中，他和自己的合作夥伴也曾聲稱：衡量個人成功的標準不是看

你是否成功登上了頂峰，而是看你的登山風格。

　　諷刺的是，5月6日克羅普在下山時再度經過2號營地，霍爾知道後搖頭沉思道：「離峰頂這麼近卻掉頭折返……可見年輕的克羅普判斷力好得不可思議。我真佩服，比他繼續攀爬、成功登頂更佩服。」話雖沒錯，但是顯然霍爾並沒有做到果決撤退的動作，因為無法堅持撤退的事先規定，在登頂嚴重塞車後，遲緩下山而遭遇暴風雪，被困在8,000多公尺的高山上過了一夜，透過衛星電話與遠在紐西蘭懷孕7個月的妻子：珍，商量好孩子的命名為莎拉後，英雄折翼，魂斷他熱愛的高山上。多次閱讀此書與觀賞電影《聖母峰》、片長47分的IMAX紀錄片《生命之光：征服聖母峰》（Everest），總是令我再三動容而一掬傷感之淚。

　　1995年，彼得‧希拉瑞與其他6位登山家攀登K2峰，成員中有位是世界上第一位無氧首登珠峰的英國女性登山家哈格麗芙絲（Alison Hargreaves），9月12日，登山隊伍已經攀登到距離主峰400公尺處，K2觸手可及，但是在那當下，烏雲開始聚集，領隊彼得知道，這是天氣變壞的徵兆，他毅然果斷下令撤退，但是，卻無人回應，尤其是哈格麗芙絲堅定不移，因為如果登頂成功，她將成為世上第五位登上K2的女姓，面臨這樣的誘惑，她與其他5位登山好手，繼續攻頂，看著他們6位的身影，彼得只能無奈的獨自1人下山，哈格麗芙絲卻在下山途中，她與2位同伴，連同其他3位西班牙籍登山者，被颶風吹落山下，強大無阻礙的巨大力量將她身上的外套、吊帶、甚至1隻登山鞋都吹到剝掉了。強風過後，另外1位登山者發現了這些物品，沿著一道道血跡散落著，直到她躺下的地方，卻可望而不可及。想想看，她的家人，尤其是她的2個小孩，如何能理解到底在山上發生了什麼事呢？

　　我們忽爾覺察，走在人生道上，最大的敵人未必來自外界，而是內心那隻躊躇滿志、傲睨一世的激情巨獸，那個深藏內心追逐無止盡的虛榮欲望。登高過程是很嚴肅的，與其一味地衝刺，向上攀爬至雲端，我們更需因狀況的變化、險阻的程度設立停損點或折返點，學習並果斷向自己喊停，學習適時放棄較超越巔峰更值得令人尊敬，儘管這種挑戰非常不容易。或許我們應認真考慮，1953年5月29日，39歲生日當天，人類首登珠峰的另一位英雄丹增‧諾蓋（Tenzing Norgay），他的小孩蔣林（Jamling Tenzing

Norgay），1996年5月，現場協助IMAX遠征隊隊員，當時一場突如其來的暴風雪導致多名登山高手不幸喪生，蔣林答應妻子登頂後從此不再攀登珠峰。我們可以從蔣林的話認真沉思：「登頂是選擇性的，而活著卻是必要的。」登山目的，就是要安全下山！

2009年5月19日臺灣登山女傑江秀真小姐，第二次登上世界最高峰珠穆朗瑪峰，成為全球首位女性完攀世界七頂峰與珠峰南北兩側，1995年江秀真首次從北側登上珠峰，成為臺灣第一位登上世界頂峰的女性，她也獲選為2009年十大傑出女青年。2011年，江秀真挑戰位於中國與巴基斯坦邊界，攀登困難度極高的喀喇崑崙山。接近峰頂時，因為鞋子損壞，無法繼續前進。此時，陷入兩難：前進就能獲得登頂的桂冠；下撤卻可能要面臨贊助商和其他人的不解，最終她毅然勇敢轉身，事後證明這是正確的決定。高手高見，誠如江秀真自己所言：「山巒群峰之上，我學會放下。」乘興而來，興盡而返，泰然自若，果然是臺灣之光！

並不是每個喜歡登山的人，都有機會去挑戰14座8,000公尺以上高度的山峰；也不太可能爬上七大洲的頂峰或到過三極（北極、南極、珠峰），這些壯舉令人動容肯定，值得為他們喝采，但這應不是登山的普世價值與終極目的。認真思考一下，為何義大利偉大的登山家梅斯納在完成令人稱羨的登山大滿貫成就後；卻會如此說：我們其實什麼也沒做！前輩如此深沉的喟嘆，頗富哲思。

但話又說回來，如果登山活動最終是沒有做了什麼，而大家也認為登山沒有刺激、風險，整個過程的結果也符合這種現象時，全世界的登山活動就不會如此蓬勃發展了。絕大多數的登山愛好者，勢必會轉移陣地去尋找更具挑戰、刺激的活動了。說穿了，我們必須在登山活動的兩極對峙中尋求一個平衡點。

人生就像登山，選擇什麼，堅持什麼，放棄什麼，都是一種冒險，也是一門藝術；有時，放棄就是另一種收穫、成長，因此，登山者要學習的第一件事也是登山最高智慧，就是要永遠心存對山的敬畏，學會果斷決定「知難而退」。

向山問情

　　世上許多休閒運動，惟有登山，最為直指生命。許多登山者都相信，高山臨界天堂，也最貼近生命的本質，能與無限啟發的山峰交流，是一次心靈的洗禮，而荒野山區裡生命的悸動，從未沾染幾許做作或一絲絲覷覥，因為登山這項愛好有時候帶有冒險犯難成份。不可否認，冒險甚至危險是這項活動的主要成分，沒了這些內涵，登山跟其他各式各樣、流行的休閒活動就沒什麼不同了。「如果登山是全然的安全，那麼就不再有如此大的魔力。」已近古稀之年的美國大岩壁攀登運動先驅者之一羅耶‧羅賓斯（Royal Robbins）如是說。

　　在臺灣攀登高山，比較意外事件如溺水、車禍與自殺，山難事件相對還是比率偏低，但是還是無法避免風險，在貼近生命瀕危的可能，窺伺生死的禁忌疆界，都會令人意亂情迷，有人屏聲息氣，有人雍容大雅，有人甚至血脈賁張。人就是在覺察危險的同時體驗著生命，我堅信登山可以是莊嚴甚至是偉大的活動，固有的風險非但無損其莊嚴偉大，反而正是登山具有吸引力、莊嚴偉大的理由。

　　登山者或因親臨山林，或因起來身去接塵事，但卻可以片心未省忘登臨，可以這麼說，登山這項運動提供了尋常百姓生活中失落的、很有價值的東西：因同甘共苦而肝膽可以與人相照、跟同好建立如袍澤般之革命感情、因青山不說是非，且山林遠俗人，風月親有輩之關係，而涵養出的豁達大度、推誠不飾等等個性。愛山者的心胸格局與形象特徵，庶幾不遠矣！

　　登山好，相約同行更好，如何？把時間與心情丟給臺灣美麗的高山吧！

　　也許，我們生活的世界裡有很多很多陌生人，但其實因為爬山，我們都是同類，因為：山上沒有陌生人！通過某種共同的行為、理念，我們會連接在一起，那是一次又一次與山和自然的邂逅。

一切虔誠，終必相遇！

會有那麼一天，愛山者的你我終將於群山中彼此擁抱的。

山林未乏忘形友，日與孤雲常往來，山友可以在松蘿林裡聽風去，還可踏碎青山一片雲，進入大自然而迷山戀山，山野到底可以給與什麼？

必須指出：《沙郡年記》（*A Sand County Almanac*）作者李奧帕德（Aldo LeoPold）的一句經典「像山一樣思考」意味著整體性的思維方式，當人在山區行走，山上的生物、微生物皆相互關聯，相互依存，我們應從自然的角度綜合地體認人與自然的關係。誠如挪威著名哲學家奈斯（Arne Naess），也是深層生態哲學的創立者，指稱自己從荷蘭籍理性主義思想家斯賓諾莎（Baruch Spinoza）那裡學到了整體性和自我完善的思維，學到了最重要的事是成為一個完整的人，亦即「在自然之中生存」（Being in nature），他認為這種生存是動態意義的、不斷擴展自我的、自我實現的意思。而日本「心象風景畫」大師，畫風強烈有著「不表現的表現」特色的東山魁夷，嘗謂：自然風景啟迪人美的靈魂，自然風景是永恆的生命，這裡的意蘊，是不屬於對象本身，而是在於所喚起的心情，人們登高，在自然中生存，可以是一種不表現的表現，也可以是一種無所為而為。

他熱愛大自然，尤其傾心日本的海和山等大自然風景；他觀山與海，尋找大自然的生命，彷彿切身感受到它們的氣息和搏動，深刻地把握自然，直觀對象的生命。他的畫，是人與自然的合一，是大自然的藝術再現，畫家的作品，透過與風景的對話，實際是人與人的對話，他曾說：「我活著，與野草一樣，也與路旁的小石一樣。」他認為人應該在大自然中生存，不斷與風景對話，細膩察觀四季變化而醒悟人生：登山不覺山高，觀雲不為流瀑，頌花不為花容，吟月不為圓缺。

松尾芭蕉是日本江戶時代俳諧連歌（由一組詩人創作的半喜劇連結詩）詩人而著稱，被譽為日本「俳聖」他曾經說過：「靜觀，則皆言有所得。」靜，就是脫離自己利害得失，而虛心觀物的「心」此時，萬物具有各種生命而自然存在於天地之間，心靈感受到的對象、現象，可以與自己深深緊密結合在一起。東方文明有很深的對自然現象的觀察與思索，而作為表現在人間深處的真正自己──「無相自己」的山水，不就是東方文化與藝術創造中的

曉日斜橫萬丈虹　盪開山色雲與光
氣象萬千的奇萊東稜朝陽（圖：周武鵬）

古人今人繞樹行　古今人去樹長生
雪山主峰下的黑森林（圖：周武鵬）

深遠風格嗎？

　　因此，崇敬自然的一切，重視清澄的自然經驗與隨之養成的質樸、真摯的生活態度與人生觀，是否可以制約、扭轉人間肆無忌憚、胡作胡為的一種力量？謙卑地面對山野大自然，重視山林給我們的學習能量，臺灣，絕對是世界最佳場域之一。

　　臺灣是溫和潤濕的島國，四面環海，高山林立，是世界少有可以非常容易親近自然、體驗自然、向山海學習的國度，很容易培育出感覺洗練、情感細膩的民族情操，通過與周圍自然的調和而自發性產生的美與美感觀照，不可能與常綠樹林遮蔽的山麓、翻動捲浮的雲海、深邃通幽的山徑、下臨無地的流水、氣象萬千的朝晚霞而分離。宋詩人陸游於〈萬卷樓記〉云：煙嵐雲岫，洲渚林薄，更相映發，朝暮萬態，此之謂也。

　　臺灣中高海拔山區樹木生長良好，撐天巨傘般聳立在整個山頭，像一頂一頂暗綠色的巨大帳蓬，尤其雲霧飄來時，薄霧如煙，輕雲如嵐，有如透明的、淡雅的白綢、紗幔，升騰流動，墨濡的山水畫卷，不過如此。行走其間，撫慰伏貼，欣然令人陶醉。而林靜風閒，輕輕掠撩吹拂著樹梢，有如少女撥弄著琴弦，盈耳山聲風吟，遠近傳來，恍如置身於環場音效的身歷聲中。有好幾次登頂雪山途中，曾經在這優美和諧的天籟聲中，獨自一人刻意留在黑森林林下，坐忘了許久，只是為了聆聽山鳴谷應的風濤聲而已，此刻心靈孤寂，不禁想起電影《畢業生》（*The Graduate*）的主題曲：沉默之聲（The Sound of Silence）。歌詞如一首絕妙的詩，在霧鎖森林裡，坐對雲霧開遠眼，靜諧山石會幽吟，經常會無端省思或一再回味歌詞：在無數輾轉

的夢中我獨行、人們交談卻無真誠對話、人們耳聞卻無真正傾聽、沒有人斗膽去驚擾那寂靜之聲的內涵。獨身獨白中的絲許迷茫，總令我在亢奮中帶有一些惆悵與失落感。此地遠離繁忙市區，山靜濤聲傳，但遠山冶笑依然，而春風鳴條，雲迷野徑，無限峰巒競秀，賞心過客，寄興在山高林深，懷人於日暮春初，追光攝景之筆，大概只能形容一二而已。

　　臺灣大學生態演化所郭城孟教授於〈臺灣的前世今生〉一文指出：臺灣由於地殼運動的活躍，分布在不同地層中的岩石分別在不同的地理位置上露出，造就不同的地形、地質景觀，如斷崖峭壁、褶皺、岩層、峽谷、河階、臺地、盆地、砂丘、海蝕洞、海岸階地、海蝕平臺、海灣、海岬、壺穴等具這麼多樣且易於親近的地質景觀，稱臺灣為「活的地理教室」實不為過。臺灣擁有大面積的暖溫帶和亞熱帶闊葉森林，這是臺灣最大的特色。臺灣從全世界的觀點看，是最適合做高山生態旅遊的地方。臺灣的生態實在是全世界最奇特的地方。從生物棲息地多樣性的角度來看，是一個有豐富變化的大國，主要因為板塊擠壓，出現各種不同的地形，有山坡、山谷、溪流、向陽面、背陽面，可以棲息的地方多樣化，選擇棲息的物種便也多樣，臺灣的物種歧異度之大，自然資源之豐富，以單位面積而言，非其他國家所能比擬。臺灣的地景不但具有很高的欣賞價值，即令在世界各國列入保護的地景中，也佔有一席之地，非常值得珍惜。

　　另一位謝長富教授亦說：臺灣的地理位置介於熱帶及溫帶之間，植物地理上又處於北方區系及古熱帶區系之間，故面積雖小，卻孕育出豐富之植物資源，成為北方寒帶、南方熱帶以及中國南部及西南部各類物種匯集之處，同時也是南北植物遷徙之津樑以及許多第三紀孑遺植物的避難場所。在植被之組成上亦展現其多樣性，自低海拔至高海拔分別分化出榕楠林、楠櫧林、下部櫟林、上部櫟林、鐵杉 —— 雲杉林、冷杉林及亞高山等植被帶。

　　這裡特別指出，在臺中德基水庫集水區的陡峭岩壁上，有一顆違反植物向上向高成長定律，枝幹卻往下生長的五葉松，日本人曾蒞臨現場觀賞，嘖嘖稱奇；另外，在南投信義鄉坪瀨地區，據聞是全世界唯一茄苳樹與龍眼樹，彼此枝節相互融結而合體生長，堪稱一絕，臺灣生態之美之特殊，可見一斑。

天下有樹此樹無　獨往孤來俗不齊　　　　枝環幹繞無雙地　兩樹有情迎過客
枝幹往下生長的五葉松（圖：林金龍）　　　老少樹幹依附合體生長（圖：林金龍）

　　登山探險作為一項獨特的體育運動，已憑其迷人的魅力風靡整個世界，
人類畢竟是從山野走出來的，對自然風貌的渴望和前輩所開創的生存之路，
這種行為的本身，或許真是一種本能的呼喚，是身心企盼的滋補靈藥，能
夠讓身陷迷惘、漫無頭緒的生命，重新找到重心與方向，加上那種不屈不撓
的精神追尋，使越來越多的人走向高山、大川、冰峰雪谷，在這條艱辛又壯
麗的攀登路上，所有的加入者都會發現，這項運動賜給人的收穫，是如此之
大，對生活與人生的熱愛、戰勝困難的勇氣與信心、寬闊又豁達的胸懷以及
生命的真諦都是群峰峻嶺所給予的。

　　登山可以說是人類想出來、做得到、最有意義的、精彩的心靈遊戲。是
很多人的生活方式，也是一種運動文化。與其他運動不同的是：絕大部分登
山的人，目標是休閒式的放鬆、健康、自由；這種運動，沒有競爭、沒有勝
負、沒有掌聲、沒有裁判、沒有觀眾；不需要有對抗的對手；可以從簡易到
專精的層級；可以獨行，也可組隊，需要體能、智慧、裝備、經驗並用的活

動；可以是對未知領域強烈憧憬的嚮往、開創、冒險，代表著對人類永遠的夢的追尋，也可以是很浪漫、詩情畫意的慢行，無所為而為的隨性走動，是最典型的慢節奏運動，讓登山者可以很充裕地審視自己與周遭的大自然；當然，無視險境，高山也不肯放過人類的傲慢、自大。登山是理想者、浪漫者與理智、科學綜合的世界，無論山有多高，基本的價值觀可以是一致的：目標越高，越受到鼓舞，道路越長，收穫越大；登頂不是唯一，過程與安全下山才是關鍵。登山就是在抵達目標的過程中，自我教育、陶冶人心。心中有山，就有高處，有高處就有遠方，就有願景，有願景就有未來，就有希望，山是大自然之雄，無可取代。

山林旅人必須敞開自己的心，嚮風慕義，將自己開放給其他山中事物，持續向山問情。

你就可以自在地仰望星空、目轉雲瀑。

山區地平線上永遠不會有遠方城市燈火所散發出來的橘紅色光暈，夜晚，這是最純粹的平靜，這種平靜在你我所來自的世界，因為放棄了向高處仰望而攀登，早已不被視為是城市都會人的基本權利。

登山是選擇了一種自我發現的地理冒險。在一處即將熟悉的土地，尋找一個新而獨特的旅行方式，從那兒再次認識山，也認識自己，認識了家園，認識了庇護我們的這一塊土地。

那樣的旅行一發生，就如身上刺了青，一輩子跟定你。或許不是什麼大不了的功績，卻絕對是生命裡一個永難抹滅的記憶。

行進中去感受腳下踩著高低起伏的路徑時的震動，或是為了證明我自己也有能力做到。有許多人一開始純粹只是好玩，湊湊熱鬧，攜朋引伴而來，並不是為了要朝聖，而是在中途時轉變為朝聖之旅。在路途中，你打開自己的心；拋開心理上的落寞，將自己開放給這塊土地中的所有自然美景。

在這絕妙的一刻，我突然發覺，美感是無法強求的，也不是時時刻刻都存在著；人只能先讓自己置身其境，然後耐心等待、學習感動，接著，很多人就會愛上這種感覺。可蘭經說：在高山上，你可以從人的表情讀出他們的內心。多年登山的觀察，經文說得一點都沒錯！

穿越魂魄的旅程

　　登山有時就如一次的穿越靈魂的旅程，讓靈魂跟上腳步，而山友是護衛我在高山上挺立的力量，很容易讓共同登山一次的朋友，知交一生；山高晴空寫，雲捲夕浪翻，我想人處於攔景幽對，眼觀四荒的情境中，當能同意劉勰在《文心雕龍・神思篇》所說的「登山則情滿於山」的滿盈感觸，天開圖畫即江山，坐擁群山如書讀，人生三樂可以是閉門廣閱群書、開門喜迎山友、出門踏尋山水。此與明人陳繼儒撰《小窗幽記》（另一說是明代陸紹珩所著）的人生三樂相差不遠，閉門即是深山，讀書隨處淨土。喜閱群書又熱愛登山者，應是性情中人。清初著名文人，名重一方的文壇領袖張潮所著《幽夢影》說：「文章是案頭之山水，山水是地上之文章。」又說「胸藏邱壑，城市不異山林；興寄煙霞，閻浮有如蓬島。利榮馳念，何若名山勝景，一登臨時。」張潮所言沒錯！山中之行或市區窩居，因為青山無俗氛，遠山近山無數青，每趟山徑之行可以是為了向大自然表達感恩之意；每次因城市煩囂或累月獨處，或一室蕭條，而尋求某種紓解來逃避伴隨文明而生的競爭壓力、世事紛爭所帶來的疲憊與困擾，試圖享受一下原始的單純、輕鬆與自在、快樂，哪怕只是暫時的。《菜根譚》說：「居軒冕之中，不可無山林的氣味；處林泉之下，需要懷廊廟的經綸。」是的！都市人何妨取雲霞為侶伴，引青松為心知，一丘一壑在胸中，在這裡，他們很容易就找到了。山林有靈，亦驚知己！

　　走在山與山之間，跟著山呼吸，聽聽山怎麼思考，輕風徐來，雲霞披身，耳際天籟不絕，眼見雲岫出處；對語忽已夜深，相看誠非少年；山晴春草發，秋清松氣香，極目山林，或山林喜人不肯走；或擁懷可共話平生，幽情共敘，當下有很強烈地被大自然照顧與關懷的感覺。

　　登山是向自己挑戰的動作，也是最勇敢的行為，人生艱難困惑之事，如

一脈好山留客住　漫天綠竹為君看
能高安東軍縱走（圖：周武鵬）

同登山，很多人是帶著難題進入山區的。他們盼望高山的神聖與尊崇能走進
自己的人生，勇敢地向更高的領域與艱險挑戰，探索前進，從事這種有濃厚
生命成分的運動，會彰顯出九死不屈的奮發精神、充塞天地間的生命英氣、
且拒絕世俗的誘惑，在剛毅與堅持的過程中，經常行走在山徑，需面對寂寞
孤獨，沒有掌聲、鮮花與獎牌，至多只是隊友偶而的喝采，最終，許多山友
卻可以得到救贖。

　　人類文明的進展，就是一部探險史，其中有很大成份是由這一群又一群
熱愛生命、激發潛能者帶來的深層啟發如此創造出來的。

　　登山者認定高山就是自己的精神家園與心靈故鄉，懷著鄉愁的衝動，到
處去尋覓安身立命之處！

　　我相信，因為臺灣，因為高山，因為眾多山岳的連雲疊嶂與襟懷氣魄；
山友舉止的剛直磊落與坦誠豁達，鑄造陶冶了臺灣一批又一批的新秀與菁
英，也會為山友生命的學習與成長，灌注許多養分！

　　江山如畫，登山，可以說是尋找世界上風景最美好畫面的過程；人心如
面，登山，也是尋找人類自身個性與弱點的最佳過程。

　　長年爬山，山已是戀人、情人，割捨不下，山下俗事纏身時，有時卻吸引與失落共存，總會編個理由，呼朋引伴，還淳反樸，往山而奔去了。

　　在高山面前，人是渺小的，但渺小不等於失去自我、失去存在的感覺，我們攀登高山，就是要證明這點，活著，就是要活得有志氣、有原則，像山一樣傲拔於天際。

　　支撐著悲歡離合與生死大事的，不外親情、愛情與友情，見證最多悲歡離合與生死大事的戶外運動，就是在高山上，因此，愛山者，皆是情種，並不為過。

　　求生，應該是人最基礎的認知，最根本的需求，沒有人不在乎自己生命的，一旦失去生命，所有一切便無意義，問題是：生命若無虞，人該如何活著？這是古老又新鮮、永恆又片刻的議題，人之所以為人，在於不斷的追尋與勇敢面對生活難題的魄力與挑戰，登高探險，山友經常會在危急時刻，高昂起人類不屈不饒、頑強鬥志、無比熱愛生命的鮮明旗幟，一再地向山下的仰慕者，宣告、展示：人活者，就是要大寫的人字，頂天立地！就是要挺直了胸膛，大口吸氣！就是要一步一腳印，履險如夷！

　　登山的每一刻，都是在書寫自己的歷史，行走的每一步，都是在鄭重下筆！

　　都是在大自然的書本扉頁上，端端正正地填上自己的名字！一次一次的穿越魂魄的旅程，舞台上主角就是自己。

　　山的子民，必是驕子！為山而生而存在，許多人生下來就是要去親山！

　　在真實與自然的基礎點上，臺灣的高山天空中，需要的是山下族群的脊樑與登山者的熱血！自然會有屬於我們的陽光存在著！

　　走在自然氛圍裡，漫走在山區裡，因著山徑高低起伏，身體很難浪漫，情緒無法憂鬱，但心呢，可以是空靈而敏銳的，可以是不矜不伐的，自然把活生生的你包圍著，唯一能做的，只是努力扮演自然的一部分，方領矩步而從容自得，儘量不要叨擾當下的清閒與雅致，高情逸興，自然勃發而起。

與山相逢，生命如虹

1981年5月1日，日本2名登山者在距離貢嘎山（位於中國四川省甘孜藏族自治州境內，主峰海拔7,556公尺，是橫斷山脈的第一高峰，也是四川省第一高峰，因此也被稱為「蜀山之王」。貢嘎山也是中國7,000公尺以上山峰中位置最靠東方的，在除喜馬拉雅山脈和喀喇崑崙山脈以外的山峰中高度排第三位。當地居民以藏族、彝族為主。藏語「貢」為雪，「嘎」為白，意為潔白無瑕的雪峰。）頂峰只有300公尺的地方遭遇暴風雪而失蹤。19天後，4位彝族青年在海拔3,600公尺處發現了其中一名隊員——松田宏也。他在無糧無水低溫的情況下，從海拔7,200公尺處爬下山來，奇蹟般地生還。

我相信貢嘎山絕對是有靈性的。我也相信任何一座山都有靈性，只要對著山抱持敬畏、朝聖之心，在山區有可能逢凶化吉。

高山因靈性而美麗，因靈性而包容，因靈性而尊榮，也因靈性而佑護眾生。

許多登山者都相信在這些距離天堂很近的地方，能和這些靈性的山峰交流，是一次又一次心靈的洗禮。

著名的教育學家、思想家以及文學家，也是影響現代社會民主制度最重要的思想家之一：法國作家盧梭（Jean-Jacques Rousseau），其學說最重要的理念就是「返回自然」主張回歸自然、順應自然，在其著作《愛彌兒》（*Émile: ou De l'éducation*，亦有譯名作《愛彌兒：論教育》）中，盧梭相信，荒野是人類最恰當的居所，城市只會讓人學會各種敗壞的技能。他說最偉大的教師，並不是任何一種書籍，他的教師是自然。其思考與經歷中，他說出一句很有哲學性的話：「只有走路才能思考！」走路時，身、心與當下景色，可以直接互動，行成三角的對應關係。透過直接與地面接觸，進入大自然裡，心境、體悟、景色會與都市生活迥然不同，應該可能會衍生有很

多省思，帶來許多啟發與轉變，登山走路，形體上更接近山野的日子，許多愛山者，稟性中應該都隱含著很多親近大自然的濃厚成分，身心靈更傾向接近大地、高山的生活，久而久之，就會是一種對休閒生活的信念與執著、一種精神的昇華與學習、一種可塑性與可能性。戶外運動的本質是還自然以本色，還人性以本色，將人類的智慧、勇氣與美奉獻給世界。登山是一門能教人以自信、勇敢、智慧和耐心的綜合藝術，登山者都說，山是有感覺、靈性的。從進山的第一天起，我們就開始了與山的對話、對山的靈性的追逐。

臺灣山林生界，是大自然用神奇的推天運地之筆，窮年累月、精雕細琢所繪畫出的絕世之作。但是，我們仍然需要學會如藏人、尼泊爾人對高山頂禮膜拜，在祂身上披掛經幡，如果你有幸參與依藏族習俗登山前一定要舉行的名為「煨桑」的儀式，你便不難發現，對於登山者，這種宗教意味很濃的儀式，與其說是一種祈願，不如說是一種尊重，這是對自己生存之地的敬畏與崇仰，這種動作本身，就是一種大度、謙卑、領悟，也是生存信念的不屈之光，也是一種信仰，高山，不容褻瀆，對臺灣人與眾多登山者，我們還有許多要學習。能如此，我堅信，大自然會撫慰受傷流血的傷口！

許多熱愛自然的登山者，應也會認同《湖濱散記》作者梭羅（Henry D.Thoreau）的觀點，他認為自然能增進人的道德，自然的簡樸、純潔、壯美是衡量我們道德自然（Moral Nature）的參照點，自然是醫治道德罪惡的靈丹妙藥。誠然，道德中的惡是在社會中滋生出來的，需要自然來解毒，正如印第安人把中毒的羊埋在泥土裡，讓自然或泥土把毒氣從羊身上拔出來一樣。

我們是否需要隨時到山區、森林、田野，來晾曬、澄淨我們的生命？消融我們身上的原罪與惡習呢？

登山比學校更學校，比學習更能學習。宋朝詩人趙汝回的詩〈東山堂〉謂：「由來好山水，常得近詩書。」壯哉！誠不我欺！好山看不厭，好山也爬不厭，山是百科全書，多接觸山，生命就會有變化。

誠如一位老登山家的墓誌銘所刻的：人與山相逢，就會產生奇蹟。

01 Camp

漫走、放肆、自在：
雪山東峰線值勤手記

天造地設

　　大火之後，我們是少數允許上山的隊伍。此行任務：勘查雪山東峰線步道受損情形，並儘可能把打火人員留下的垃圾帶下山來。

　　雪山東峰線是雪霸國家公園7條高山步道中的1條。位居著名的武陵風景區內，交通便利，住宿、休閒設施完善，是攀登雪山最大眾化的路線。園區內3,000公尺的高山有51座，其中19座列名百岳，以雪山最受矚目，是雪山山脈最高峰，標高3,886公尺，是臺灣第二高峰。雪山山脈也是大甲溪、大安溪、淡水河、頭前溪的集水區。臺灣受劇烈造山運動的影響，3萬6千平方公里的土地上，隆起近4,000公尺，世所僅見，以本園區為例，從武陵農場至主峰水平距離8公里，爬升約2,000公尺，農場入口處及千祥橋附近露出的眉溪砂岩，原本水平的岩層因而呈現直立狀位態，加上生物活動所留下來的生痕化石，即可見一斑。國際知名地形學大師稱讚臺灣可與「活的地形教室」之譽的紐西蘭比美，此區因地殼運動遺留的褶皺、斷層、懸崖、峭壁、險坡、溪谷，廣泛分布，且擁有全臺灣各山塊中排名第一，高達37個圈谷，這些事實的存在，正好見證了地質奇景。

　　園區內有東亞第一高的高山湖──翠池，標高3,520公尺，維管束植物1,000多種，稀有植物60多種，哺乳類32種，89種蝴蝶，14種爬蟲類，97種鳥類，較為著名的生物有全世界僅見的棣慕華鳳仙花；冰河期遺老生物、活標本：櫻花鉤吻鮭、山椒魚。櫻花鉤吻鮭也是北半球陸封型鮭魚分布緯度的最南端，是臺灣的國寶魚；另有只吃臺灣欅樹的寬尾鳳蝶，而欅樹全世界僅見於臺灣、北美、中國3地；生成良好，修長挺拔、直立如筆，棵棵皆是1,000年以上神木的玉山圓柏；全臺最為壯觀的原始冷杉林、珍貴的紅檜、紅豆杉、雪山草蜥……等等。以植物的多樣性而言，加拿大全部洛磯山區的數量才1,000餘種針葉樹，及僅只600種左右的植物，而洛磯山脈比臺灣整整大5倍！

快樂的傻瓜

　　3月9日，週五，天氣晴，早上7點，一行5人於學校集合完畢，直接趨車往合歡山。921之後，中橫谷關至德基之間崩塌嚴重，便道未開放之前，每次登臨雪山，改走霧社支線繞道至梨山，約需5個小時。夥伴們依舊無人打盹，一路說個不停，這次組合比較特別，老中青三代，年齡落差20多歲。其中，W君於1968年即已來過雪山，封腳多年，玩陶玩車玩音響，尤其熱衷攝影，作品深受肯定讚賞。近耳順之年，又再度扛起背包，平日每天晨泳1,000公尺，精力、體力仍為一時之選；H君為哲學博士，40歲才開始爬山，專研道家哲學，每爬一次山就深入老莊的意蘊，屢次以直接體驗的方式講授生命哲學，頗能啟發學生初識人生的真義。J君為數學博士，原先是個白面書生，生活領域單純地介於學校與家庭之間，爬山之後，格局大開，曾參與K2遠征隊國內的陪訓，重裝直攻屏風山，深深體會「人生爬山才開始」的境界，從此被尊稱為遠征隊一軍成員，今日拋妻棄子上山，兒子仍未滿周歲，看他堅毅的表情，大概有一段長時間溫柔的付出吧！L小姐家住潮州，是此行唯一女生，也最年輕，之前每次值勤，單獨1人從屏東開車8小時，走北橫復興支線至武陵，剛好天亮，勇氣十足過人，這次因為同時段值勤，邀約一齊同行。當年高中畢業，參加了救國團舉辦的「興隆山登峰隊」活動，生平與山的初戀即是雪山東峰，首次向山問情，對雪山抱持著「最初的就是最好的」認知，多年來情深不移。這次受命上山，除再度回首前塵外，多少也有「書卷埋頭無了日，不如拋卻去尋春」的韻味，並看看當年的戀人，烈火紋身後，是否仍大節不奪，依然昂然挺立，傲霜凌雪？

　　這群快樂的傻瓜，體內應帶有不安於室的基因，血液裡流著一段時間就會發作的登高病毒，如村上春樹的《遠方的鼓聲》，一陣陣傳來內在世界自我吶喊的訊息，那也是一種移動的需求，本能的飢渴，無需理由，不用動

山光水色皆畫本　殘雪留寒是詩情
下過雪後的大水池與雪山登山口管制站倒影（圖：林金龍）

機，自自然然就促使我們收拾行囊，相約一齊上山去了。

　　近午時分，歇腳位於合歡北峰登山口不遠的落鷹山莊，享受一大碗可口又帶勁的牛肉麵。店名取為落鷹，主人應是皎然磊落人士，並多了詩情畫意，多了自由閒適，更多了一份友月交風的灑脫。一家4口，守著青山，守著理想，廣結山友及遊客，荒郊野外的客棧，它的存在，使我想起了美國劇作家田納西・威廉斯（Tennessee Williams）曾說過：「我永遠依賴陌生人的慈悲。」是的，山上沒有陌生人，所有登高望遠者，應能體會這句話真諦。

　　2點20分，抵達武陵國家公園警察站，大夥簽完了名，拿了一堆大型垃圾袋，順手抓了乳酸桿菌、酵母菌、放射線菌等菌包，準備在369山莊清除公廁異味，20分鐘後，車子停妥在大水池畔，整理好裝備，正式值勤。

　　大水池原為墾荒種菜的農民所建，前並搭建工寮於旁，除生活作息外，也放置農具，平日無人管理，頗為零亂，來此10餘次，印象不佳。記得先前曾經受管理處梁小姐之託，帶3名外國友人登雪山，3位老外初臨現場，看到此等景觀，一臉詫異，費了半天解釋，老外風度尚佳，倒也沒說什麼，只是家醜外揚，自覺面子掛不住。今日再蒞此地，國家公園管理單位已將工寮拆除，整地為登山口管制站與大型停車場，登山人士，個個稱便，今日大水池與管制站的倒影，已成為遊客競相拍照的著名景點。

　　從大水池雪山登山口至今晚宿地七卡山莊，共長2公里，步道整理、標示良好，尤其石塊的整齊鋪放，排水之考慮，看出當局之用心。可惜沿途有許多煙蒂、果皮、口罩、衛生紙、塑膠袋、包裝紙屑等，零落路旁，這些新近出現的人造遺留物，可能是打火人員撤退時，所無心留下，檢拾整理時，

比較麻煩，一來背負重裝，彎腰低頭，次數太過繁密，容易腰酸，放下裝備
又嫌麻煩；二來垃圾體積小，有些又會隨風飄移，落入崖邊，不易取得，增
加危險性。走到1k處，有一視野不錯的觀景台，可以遠眺中央山脈，有名的
北一、北二段的南湖、中央尖、無明等山，如在眼前，正在怡然神往之際，
景觀台左側發現出恭後之排遺，看了令人不舒服，這位仁兄可否知道：美國
的科學家發現2,000年前的果皮，迄今並未被自然界完全分解，南、北極的
探險隊、挑戰大自然的各國隊伍，均不能隨意留下任何排泄物，務必帶回再
化學處理。曾經有1位美國某研究所女生來臺研究，她在玉山山區就如此效
法，以示尊重並維護這塊土地的乾淨，用心感人，也曾使我愧顏良久，多年
來隨隊或帶隊上山，最多只有掩埋而己。把全部垃圾帶下山來，仍需廣泛宣
導，我們有責任不給大自然留下任何負擔，我們有權維護美麗清潔的山林原
貌，登高活動，要求山林的零污染，應是我們共同的努力目標，我們不希望
臺灣的高山，變成全臺灣最大的垃圾丟棄場！

　　4點左右，抵達2k的七卡山莊，此處為原住民獵場所在，標高約2,463公
尺，可容納近130人住宿，平日無人管理，假日始有志工值勤，山莊背山而
立，所有建材全由原住民背負上山而建，山莊為公共空間，有賴山友的細心
呵護，共同維持賞心悅目的面貌。

　　長年習慣於登山途中大口吸氣，以調整體力，一則健脾壯胸，洗盡塵
滓；二則放慢腳步，可以自肆山水，飽遊沃看。正當沉浸在終日看山不厭山
的喜悅中，突然從山莊中走出1男1女，狀似夫妻，照面之初，兩造人馬均
略顯意外，彼此對看，互相覺得突兀。他們倆是武陵遊客，一路依指標開車
至登山口，就這樣一身單薄，救急裝備、乾糧全無，突發好奇，就施施然地
走上來了。我們則全套重裝登高裝備，身上還掛了幾個垃圾袋，左右搖搖晃
晃，一臉汗水，大口喘氣的樣子，可能也讓他們吃了一驚。想到他倆如此冒
險躁進，固然悠哉遊哉，卻平添多少危險，玉山山區也曾遇見穿高根鞋、兩
手空空的尋常遊客，逕自往排雲山莊走去。無知是最大的威脅，山林看似祥
和，卻是瞬息萬變、詭譎多端的。國家公園園區遼闊，武陵地區又是熱門渡
假勝地，雪山、武陵四秀登山口皆在此區內，四秀線平日乏人管理，若無足
夠裝備及申請登高作業程序，私自尋山陟嶺，實在不值得鼓勵。

　　今天行程不趕，大夥兒用完晚餐，依過去慣例，大家期待一場心靈對談。長空漫漫，寂靜無聲，今晚又逢農曆十五，雲層稍厚，明月忽隱忽現，在林木間浮動生輝，清風為賓月為友，此時此刻，最能憾動山友的，應是促膝夜談的傾心相許吧！儘管糲食粗餐，不是瑤池玉液、旨酒嘉肴，但細飲山泉，有如神漿，而放情茶香，怡情品茗時，卻可存心養性呢，雅致逸興，不過如此吧？

　　記得我們這群夥伴，每次登高夜談，在生氣灌注的大自然懷抱中，總是能產生一種能修復身軀風塵善病的感覺，利榮馳念，一到山上，開眼便覺天地恢宏廣闊，在重返山色如黛的大自然背後，都潛伏者叛離現實情境的動因，雖然說到深處，多少牽動心中澆疊及隱私，令人作痛，但現實生活中，只要登高遠眺時產生的瞬時性的心靈自由，方能在自我忘卻和人性真實面貌中，找回淨化、昇華的契機。問題是：我們渴望逃離是因為在追逐回歸嗎？逃離使我們或許在自然的狀態下找尋到原始和本質的回歸，接踵而來感受到的便可能是身心閒散與寧靜的回歸。那麼，再接下來呢？我們真的希望放棄都市的一切文明舒適嗎？我們真的能捨棄親情的呵護與羈絆嗎？啊哈！我們逃離的目的地究竟在哪裡？

　　如此視之，心境愈能放懷徜徉，愈能得到淳實潔淨的美感。今夜蒼山月華，精神漂泊多年，最易動情，彼此坦誠分享之後，W君深情地道出：爬了山之後，更加痛惜牽手及家人，初為人父的J君，動容之餘，點頭稱是。此行以W君身分、閱歷最為資深，由他娓娓道來，形成一幅醉把杯酒、多情成戀的溫馨畫面。

　　3月10日，星期六，今天是第2天，清晨4點，W君已起床燒好開水，他永遠早睡早起，生活作息如康德般規律。此時氣溫4度，天氣陰沈，W君外出觀察天象時，發現天空飄下若雨似雪的水滴，W君判定是下雪花，大家心頭略感疑惑，3月的七卡，還有可能下雪嗎？

　　今天行程重點，在雪山東峰及369山莊的步道調查，一行人5點半開始出發，沿途有許多介紹生態的解說牌，每100公尺即設立指標，如此貼心設計，博得之前同行3位老外的肯定，定居日本的加拿大人Bryce曾於他所編輯的刊物《冒險家》（Adventurer）中專文報導，大力介紹國家公園完善設

施。幾年來，我曾到紐西蘭健行，親自走了一趟號稱是全世界知名的米佛步道（Milford Track）與胡克谷步道（Hooker Valley Track），也去過如尼泊爾EBC（珠峰基地營）、ABC（安娜普娜峰基地營）著名步道，拿瑞士、加拿大、美國、日本各國國家公園步道兩相比較，他們有的設施，我們也兼具，但他們沒有的志工服務、沿途解說牌、每100公尺距離標誌，我們卻擁有優勢，近年來雪霸國家公園管理處一直努力在維修、強化步道，加上認養的登山團體、解說員、保育志工的大量人力支援，雪霸多元且變化的魅力，如果有適當的行銷管道，絕對可以吸引世界各地的登山步道愛好者。

走過3k的指標，鑲有雪霸國家公園的象徵圖案，標示每1公里處的木質圓徽已不見了，往前沒多遠，就是一大片箭竹林，一路上走之字坡前進，3.4k處，視野展望良好，可惜地上垃圾多，再前行300公尺，步道右側岔路路跡明顯，雖然截木封閉，似乎有部分山友喜走捷徑，此舉容易破壞表土，雨水流竄時恐有土石崩落之可能，或許用柔性訴求，增加一說明牌，也許可以說服他們改變習慣。

7點左右，到達4k的展望台，木質圓徽也被挖走！除了指責那些順手牽羊者的行為外，不禁想到，既然有人喜歡，昧著良心摸走，何不乾脆大量製作，公開販售？

眼前就是有名的哭坡，這一段長約250公尺，落差約100公尺的上坡路段，會以此名稱呼，大概是從登山口重裝直上，行至此處已體力透支，再來一段長陡坡，真是令人欲哭無淚。但是，這一段路卻是到達369山莊前最後也是最長的一段陡坡，稱為哭坡，個人略覺不妥，改為挑戰坡、好男好女坡、在望坡，似乎比較有教育及心理鼓勵作用吧！

從哭坡開始前進，空氣中偶而飄來一絲絲焦土的氣息，約在4.2k處，左側山坡已看到黑色的殘留景像，逶迤起伏地掛在山巒邊，黑飛亂翻般，如潑灑在地上的烏梅汁，一大塊一大塊的，此時，才不過7點半，已感受到隱然有沉鬱不安的氣氛。漸行漸進，燒燬面積愈來愈大，到了4.7k，周遭生物，幾乎片甲不留，驟然間，一片寂靜，像無波的一池死水。此時天空突然下了一陣的小冰雹，似乎為現場的悲愴，帶來了無言的哽咽。而昔日高過人身的箭竹坡，徒然留下約3公分厚的灰燼，整幅畫面，就好比戰後頹壞的廢墟，

枯枝、殘根，交錯糾纏，一邊的褐毛柳解說鐵牌燒到掉下來了，孤零零地斜躺在步道旁，木製的解說架，早已不見了。景像淒涼，比一個沒有人煙的荒村更為陰森，4位夥伴早已遠離現場，只留下一個踽踽獨行，形單影隻的中年人，承受孤寂和蒼涼的撞擊，此時，一陣愁雲，頻壓眉尖，內心頓生悲哀，環視周遭，千疊層山千疊愁緒，一波波地不斷湧現胸口。

翻身至5k處，東峰就在眼前30公尺，景觀為之丕變，步道左側的珍貴鐵杉、冷杉，只剩下半截枯枝，令人不捨，但是，最怵目驚心的是左側原為箭竹林的空地上，橫七直八地留下一大片一大片的垃圾，從稜線至東峰頂四周，到處都是，數目之多，生平僅見。推論原因，可能是東峰展望條件良好，四周群山清晰可見，山友多年來在此打尖用餐，隨手把垃圾直接丟進箭竹林內，火神肆虐後，原形畢露，無所遁形。部分垃圾則是近百位滅火人員撤退時所留下。原先的愁緒已變質為另一種蒼白的感覺，有如被眾人亂棍猛打，卻不能還手的苦楚，二手二腳不自覺的微微抖起來，而整個腦袋瓜子亦隨之左右擺動，低沈的唉聲，不斷重複，如此持續了1分鐘，才慢慢回過神來。

為了完整保留現狀，除了忙著怕照外，還一邊巡視，一邊記錄，準備填寫回報。信步從東峰峰頂走下，時間是8點30分，眼前突然看見白白色的小東西在晃動飄浮，直覺地大叫：「下雪了！」W君凌晨所見及判斷是正確的，真的在下雪，是一小朵一小朵的雪花呢！此時，如一泓潤地的晨光也露臉了，雪花如一卷白氈布在空中旋轉、抖擻、飛舞，崩緊與嚴肅的身心，一面迎接著陽光，一邊用雙手承接雪花，才逐漸鬆弛下來。

滿地的雪花，停留在焦黑的土地上，黑白分明，每一個跳動的雪花，像發亮的碎玻璃，又若似舖點的水銀，一地灑落，開展而去，宛如一塊一塊用銀絲刺繡而成的碎花白手帕，又巧如覆蓋於大地的一床純淨鬆軟的絨被。這種蓬鬆、微小晶體，忽忽悠悠從天飄灑而下所展現的美感意境，文字、繪畫實

青山不語　煙霞無聲
2002年雪山東峰大火燒出的
垃圾（圖：林金龍）

在難以詮解、刻畫。尤其雪花的形狀，無以名之，俯身用望遠、變焦鏡頭仔細端詳了半天，才感受到西人賓特利（W.A.Bentley）花了近50年時間，拍攝了2,000多種雪花形狀照片的堅持，這種執著於理想的精神，深深地擄獲我心。

任何人如果曾有雪花撲面的感受，應該容易激起對靈巧的神往、及懷有浪漫的憧憬，並喚醒了我們強烈的欲望和好奇心，在認識、接觸、欣賞之餘，想想看，有誰可以懷疑大自然在最基本的結構上，是按照美的法則去設計的呢？苦思冥想的物理學家及行走吟唱的詩人、精細計算的數學家、經濟學家，面對這些雪花所代表的大自然的高貴與單純，唯一能做的，大概只有兩個字而已：感動。或許，誠如愛因斯坦所說的「我們最美麗的感受就是神祕感！」壯哉斯言！神祕感出於一代大師之口，頗堪玩味，神祕感或許才是我們最後的自尊。

雪花，可以視為連接物理世界與藝術世界中，最奇妙、動人的事項之一，它真是造物者的詩篇。

正為滿天迷漫的雪花贊嘆之際，對面品田山上空，亦同時出現了兩道彩虹，金橋式的長虹，整個橫亙在兩座山之間，有如凌風飄舞的彩袖，亦像五彩繽紛的半圓形花帶。彩虹是空氣中的小水珠，經日光照射發生了折射與反射作用而形成的弧形彩帶，許多傳統文化中的神話故事，都將彩虹看作連接神靈與人類的橋樑，如佛教視為登天的階梯；希臘神話的愛麗絲（IRIS）是聖潔的彩虹女神，作為諸神的信使；彩虹也被認為是聖母瑪利亞的象徵，是她把天和地和諧地結合在一起呢！

或許是巧合，或許是吉兆，在東峰稜線上，同時出現了雪花、陽光、彩虹，面對祝融紋身後的東峰，展示了兩個世界，一個是敗枝亂頭，幽寂冷峭，明顯有淒寒蕭瑟的況味，而殘碑棄物，零落一地，則洗滌了浪漫的遐思；另一個世界卻展現了春雪、春陽、春虹，春風吹拂，一片春意，目之所極，拈出了如幻如化、綺麗迷人的景緻，尤其樹老逢春，新枝暗吐，生機喚發，多多少少剝落了感傷的遺懷。半邊的死寂，半邊的春意，弔詭的如一幅抽象畫，寄身在此荒崖邃谷邊，看起來空山不語、幽谷無人，卻正是春風滿林，流盪、充斥著百媚俱存的大地生機。

幽絕之時，何嘗不是生化之時！

　　從東峰至369山莊，約長2公里，一路下坡路多，東峰下的直昇機機坪附近，半箱生力麵，10餘罐牛肉罐頭被丟置一旁，他如便當、打火布、手把、手套、保特瓶……也是灑落滿地，2月18日，1位脫隊獨自烹食的山友，個人的疏忽，造成多大的山林災難，付出了多少社會成本，及無心、有意間製造、丟棄的龐大垃圾。踏入369山莊，將近10點，入門處放了3大包垃圾袋，約有半個人高，而米粒、廚遺、排遺等佈滿了山莊四周，這是多年來，目睹整個步道與山莊最為髒、亂的一次。

　　同行夥伴已準備先行用餐，山莊內有前省府測量局員工來此公幹，床上留存部分裝備。與大夥交換了意見，他們決定留守369山莊，整理環境，為了拍照及完整記錄回報，我決定再入黑森林。黑森林是往雪山主峰必經之處，是臺灣目前為人所知保存最完整最大塊的原始冷杉林，黑森林另一處使人留連忘返之地，是8.9k的水源，此刻雖已是3月上旬，森林內仍然積雪迷罩各處，水源地的水滴、冰柱、殘雪，煞是可愛，卸下裝備，裝滿水壺，就地敲雪煎茶。山泉之美，首在清甘可口，而品茗之樂，要求心情澄朗，此時此刻，林籟結響，泉石露飲，汲來泉水烹新茗，好不快活。前人莊子談離形去智，可以物我兩忘；晉人王徽之說散懷山水，可以蕭然忘羈，應是此等沐浴靈魂之心境，聯想家中手書「名山如藥可輕身，流水有方能出世」對聯，眼耳見聞，陋舍與現場，一下子似乎模糊了。

　　陸續與測量局人員碰面，得知圈谷至主峰，積雪很深，無冬攀設備，根本上不去，清晨一夜降雪，厚度又增加了。剛剛路過8.6k石瀑區時，再度飄雪，路旁的玉山薔薇、玉山小蘗，枝幹仍傲然迎風挺立，雪花點綴其上，倒像朵朵小白花。9.4k處，管理處觀光課劉課長亦灑脫地從上方圈谷回來，證實大雪封山，登頂危險，思量時間，隊友諒已下山，當下隨劉課長一行人回山莊。此段路線垃圾不多，比較多的是廢棄電池，撿了6顆，及幾張包裝紙，比起東峰的垃圾量，算是輕鬆愉快多了。

　　回到山莊，門口只剩下1大包垃圾，其他的2大包已由可愛的夥伴分攤帶下山了，山莊附近也已打掃，看來乾淨舒服多了，再度巡視，把菌包倒入廁所，順手把全部衛生紙及附近的保特瓶彙整打包，揮手告別劉課長一行人，12點50分，啟程回七卡。

獨客飄飄何處去，
孤影寂寂幾時回

　　1點20分，在6k首遇臺中市消防局人員，交談之下，才知有3個單位聯合組織搜救隊，準備從雪山主峰走北稜角至雪山北峰，尋找失蹤已2個月的士校學生張○○先生。張君於1月8日由臺北出發，獨攀聖稜線，迄今音訊全無。以目前山區雪況，只能提醒他們保重，量力而為。1點35分，又下雪了，1日連遇3次，倒是新鮮，2點左右，停機坪仍留有許多瓶瓶罐罐，夥伴們已盡力拿走他們能帶下山的，J君、L小姐曾說過下次值勤，將準備一長繩，將東峰附近的垃圾一一套上，串成一大掛，可製造音響，一路迤邐下山。2位志工豪情感人，構思亦頗具創意，但仍衷心期盼，3月中旬，臺中登山會的大規模淨山活動，能夠立竿見影，月底陪竹山秀傳醫院的登山同好再度登臨時，這些破敗零亂的景像，能恢復原先的乾淨面貌。

　　下午2點，東峰稜線出現了2人，步伐蹣跚，相互扶持，狀似夫妻。中年男士一臉倦容，面帶憂色，整個臉看不到一絲尋常山友初至東峰慣有的喜悅；中年婦女瘦小的身影，特別纖細，顫顫巍巍的，孱弱的四肢，無助地垂擺著，看來只剩下意志力在勉強支撐，隨時會有狀況發生的樣子，環視身上的裝備，不像個登山客，迎上前去，才知是張君父母。思子情深，生不見人，死要見屍，為此一路苦撐，搖搖晃晃地走上來了，張媽哆嗦著身體，用顫抖的聲音詢問還有多遠？原本可脫口而出不用2秒即可回答的簡單答案，我卻只能強忍著心中悲傷，及打轉的淚水，顧左右而言他，建議他倆隨我回七卡，搜救任務由專人負責，怎知張君父母心意已決，無法說服，只能目送他們身體隨風搖曳扭動，艱難地走向369山莊，留下百爪撓心般難過的我，同為天下父母心，舐犢情深，感同身受，胸口喉嚨瞬間似乎被塞了一大團的棉球，一時無法言語。

愛山殉山，就如戰士裹屍沙場，得其所哉。就登山安全而言，獨行犯忌，本不足鼓勵，輿論自有公斷。於此要提出深思的是：明知危機重重，為何有人一再前扑後繼，甚至不顧個人安危？這種行為本身，已非癖好或偏愛，而是沉溺，即過度著迷。情近乎痴狂的人生態度及行為舉止，甚至可以捐棄生命以殉，倘若以另一種層次的價值觀來看待，或許是人的健康心理的變體罷了。一般人要自我實現得之不易的個人價值，很可能需付出高昂的代價，就此而言，溺於群山的張君，與為歡非夢、相思離恨的人間風情月債，塵世男痴女怨，其間區隔，有何差別？而溺於富貴功名、營私奪利而不擇手段的奸商巨賈，及不問蒼生疾苦只知政爭鬥狠的無恥政客，又何嘗有異？癖好登高，本身固然需承擔風險，然而，既然有選擇，就無法逃避風險。何況，每位登高者在掙扎前進及其登頂過程中，所得到的瞬時性的美感及心理學家馬斯洛（Abraham Maslow）所說的「高峰經驗」其點滴感觸是很真實的、有尊嚴的、直接的、不容許偽裝的。康德說：「誰害怕者，他就不能對自然的崇高下判斷。」張君之行為，或許襯托出在面對自然的崇高下，一個人存在的覺察指標，就是孤獨。在世俗的習性中，大部分的人喜歡輕鬆、方便來處理事務，因此，愈不同凡俗，意味著愈孤獨。但能進入絕滅孤寂的深刻體驗，實在已超出一般人視之無益的生理覺察，那是一種甘之如飴、嗜之如醉、愛之如狂的超絕情感。

唐詩人孟郊曾說：「山中人自正，路險心亦平。」人正心平，心平何懼路險，許多愛山人士，面對名山奇峰的獨特魅力，親眼目睹峰巒巍峨聳峙、崩騰磅礴所彰顯的壯美，及姿態靈動、曲折有致所展示的秀美，雄偉、峭拔、奇特、深邃的形象；深厚、凝重、穩固的氣勢，以及歸然兀立、破雲穿空的魅力，向我們顯示了超凡、永恆、純潔、精神為之昇華的標誌，也證明了山以虛而受，水以實而流，惟有虛，才能高且易峻；惟有實，才能留而不竭。前人曾說過，山可以「正直相扶無依傍，撐持天地與人看。」職是之故，登高應可以使人謙虛，親水應可以使人厚實，愛山成痴，當能體會謙卑的年輕人，向我們見證了山性即我性、山情即我情的精神面貌，而與山相互吸引、相忘相化之時，張君以生命作祭品，最終因而歸宿山林，除了遺憾，我們還能說些什麼？最後要提出的是：沉醉山林，溺愛山中獨行，其中是否

湧動著人間現世的大痴大愛？此種痴愛與大惡大憎是否有深刻的互動？莊子說無情乃為至情，獨行看似無情，但是否意味著不能忘情於世事？而一般人追逐名利、嫌棄簡樸、競相奢華，其放浪形骸的獨舉，若以炫富、濫權的富二代、官二代的囂張舉止為例，難道不是更為可怕的異化行為？

　　返回七卡山莊途中，一路下坡，腦海裡充塞著這些糾纏的念頭，久久不能忘懷，想起在世界各地名山峻嶺中，以身殉山的英魂，及源源不斷，仍有不為所動的愛山者，冒險犯難、勇往直前的毅力、鬥志，竦然起敬之餘，步伐不禁從容自若地往下移動。

　　2點50分，陸續與國家公園巡山員高明德先生、臺中市和平分局警員、臺中市消防局人員碰面，他們準備今晚駐紮369山莊，明天上雪山主峰、北峰附近尋找張君，以今天的天象及大雪封山的事實，再看他們的裝備，坦白說，大概也只能聊盡人事了。而令我擔心的是：張君父母今晚可否能安然入睡？

　　4點50分，抵七卡山莊，夥伴們已在準備晚餐，入口處整齊堆放了10餘包垃圾，大夥兒今天各自忙著清理環境，總算任務完成，可以好好暢談一番。晚餐用畢，H君拿出上好烏龍茶，W君、L小姐兩人靈活巧手，各自秀出廚藝傑作，J君盛取了山泉，我則取出泡茶用具，一字排開，眾人開始就定位，打開話匣子，一陣天南地北，好不熱鬧。此景此情，思緒自然想到一票好友，為何會相聚山上？

　　多年來行走臺灣各地群山，經常幕天席地，朝飲晨曦、夕餐落霞的日子，面對煙雲空濛，譎奇幻化的萬千景像；淺深山色、高低樹石的彫繪成品，應是一個個很強烈的補償意象。個人認為，金錢名利雖可充饑，但是，大自然才是我們真正、永恆的聖餐。尋常與山友共遊，乘高遠眺，更能感受到臺灣高山那種地展雄藩、天開圖畫的美感及震憾！而山友皆非陌生人，性天之中，皆有同體共鳴之處，或許在涵泳化育個人情懷之時，亦道出了制式生活下，隱藏了對生命、生活的強烈摯愛，可見，若非對生命的熱愛，怎麼會對生命絕望呢？若非胸中有山有雲，否則何以望峰窺谷之際，得以息心而忘返呢？

　　山以賢稱，境緣人勝，李白對敬亭山相看兩不厭，辛棄疾道出了我見青

山多嫵媚，料青山見我亦如是的同理移情，因此，高山得我輩親訪，情思寄託所在，想必是一縷牽引、悠然神往罷了！

　　一片風景就是一種心情，心中有山，身許泉林，才能有此感受，我們來到這兒，在外發現了大自然的偉大及無限，在內可以發現了自己的深情與專注。自然美景已遠遠超越畫工、錦匠的巧手，自然之美，永遠高於藝術之美，在大自然的陶冶中，可以有身入化境、濃酣忘我的趣味，這種美感經驗，必須能把玩現在，能在有限生活樣式中，汲取無限的心靈豐富和成長，也不必急著為了過去、未來，而放棄此時此刻趣味判斷、趣味審美的體會、創造與分享。

　　爬山之樂之美，皆是逐步累積的，登高最動人的畫面是那一步一腳印的虔誠、堅持，不斷地內心交戰，不斷的自我激勵，它深植於過程，在含淚的微笑中，得到無限的慰藉。登高也不需要太多俗世的、外在的目的，爬山就是爬山，無所為而為的境界，是來自對大自然造化萬物的尊重與贊嘆，也來自個人理念的精緻與崇高。曾經有某政界高層人物搭機至玉山北峰，再輕鬆登頂玉山主峰，這種行徑，恐有投機取巧之嫌疑，亦可視為對臺灣高山的大不敬，以及對高貴山友以性靈而遊、以軀命而登的最大反諷，非常不值得效法。對照沒手沒腳的郭韋齊小姐、行動不便的徐中雄、罹患癌症一路苦行的盧修一等其他政治高知名度者，與韓國盲人趙順玉、日籍盲人平山昭一、臺灣盲人張文彥等山友，一步一腳印登頂玉山，其間差異，昭然若揭。

　　山莊外開始下雨，大夥兒談興依然不減，只是在隨口回應中，腦海裡仍然惦念著張君父母形單衣薄的偎依，可否安然入夢？

　　3月11日，星期日，今天是第3天，一早，天色陰沈，小雨不斷，再一次把附近環境整理乾淨，近20袋的綠色垃圾袋，分別掛在夥伴們的背包，上下左右，有如黃金葛又大又厚的葉片，纏繞在蛇目上般，9點左右，陸續下山，大夥兒健步如飛，遠遠拋下刻意徐行的我，腦中打轉的還是獨行上山的種種思緒。

　　我必須承認：行走山林，時常會因體能與氣候因素，與隊友區隔或落單，單獨一人行走山林，無限空間的永恆沉默，常常令人莫名敬畏、恐懼。然而，登山過程中，經常作為一個孤獨的人，卻可以通過孤獨的自我，在大自然中被解放、純化、鮮活己身的精神，並發現在自然的變化中，體驗出生

我有青山常為伴　免教魂夢落天涯
獨行於能高安東軍草原（圖：周武鵬）

命在當下的證明！其實可視為一種存在的驕傲。到山裡走走，去與孤獨對
話。孤獨會是一劑治療自私、狹隘和憂鬱的良藥，它能讓你在頃刻間明白生
活的美好、友情的珍貴和生命的無價。

　　有人說登山是醫治情感毒素的良方。也許它並無根除頑疾的回春之術，
卻至少能讓你的心時時地淨化、鬆弛，回歸於人類自然的本性。

　　登高會因各人體力的差異性，容易有獨行的經驗，但是，我們愛山就如
同我們珍愛自己、家人、朋友般，有時候，在我的生命存在的地方，不管在
高山、書房、人群中，因為有對我的生命的關注而意識到孤獨，也因為這一
份孤獨又強化、深化了我對自己存在的關注，對人如此，對山亦如此。

　　山中孤寂但不涉險往往是另一種福氣。

　　我喜歡山徑中的寧靜氣氛，那種經驗令我十分感動、嚮往。經常我會被
四周萬籟俱寂的靜謐所吸引，陶然自得！我真不敢想像人世間竟然還會有這
樣悄無聲息、絕對的片刻寧靜。在這短暫的時間裡你聽不到一聲鳥鳴、一絲
樹搖，四週沒有一點人為或自然的聲音，那種絕對靜極的感覺非局外人所能
體會，常常我會渾然忘我直到有個聲音出現才把我拉回現實。

　　但是，除非有相當條件，長程山中獨行還是不可取、也不值得炫耀。

只有山，不曾遠離

　　我相信一個人在山徑上多待上一段時間，他對大自然的覺察必然會有些改變，對我來說，多年來，這種體驗尤其來得深刻。有時候某段山徑讓我覺得心曠神怡、欣然自喜，某段山徑也讓我覺得膝行而進、斐然向風，也有時候它讓我覺得千崖萬壑、猙獰危險，然而這讓我更加了解一切都是大自然的雕琢，使許多荒野山徑呈現出如天開圖畫般神奇的景觀，藉此讓我領悟很多人生天經地義的道理。

　　在山徑上很快就學到了謙卑、敬畏，因為從天候上、地形上和周遭的生物上，讓我看清自己的才疏識淺與無能為力，這是大自然所創造的世界，祂才是山徑的主宰，我們所能作的選擇十分有限：我不是得面對、適應、接受而繼續走下去就是逃避、埋怨、拒絕而退出。

　　來到了山徑上，大環境就已非我絲毫能掌握的。山友們之所以會踏上山徑而放棄都會生活的舒適率性與無憂無慮，其目的之一就在於昂首天外，擴大自己的經歷，因而我也得學習如何在多元環境下隨遇而安，學會從容自在。

　　若是把生活多樣化看成是人生的調味料，那麼一成不變、蹉跎歲月的生活就好像是放了失了味的鹽一樣。每一位山林行者一路上必然會碰到這種心境的轉換，踏上山徑的第一步時，我便沒把此行當作是休閒，而當成是在學習感動、學習回饋、學習向山問情、學習與山同行。

　　登山的魅力並不僅僅在於攀登，那種距離都市的寧靜，那種人與人之間不設防的真誠；那蘊含在天地間最原始最質樸的美，那隱藏在人性深處未經塵世玷汙的天真與善良，更是人們所追求的。

　　此次值勤，目睹了森林大火無情肆虐後的殘破景觀，印象深刻。但大化生機，又處處展現，然而滿地垃圾，又暴露出一個嚴肅的課題：為何山友、遊客可以隨地遺棄垃圾而不覺羞恥慚愧？既然有能力揹上山，就應該有能力

揹下山，不是嗎？憑甚麼要別人一路幫你撿垃圾？隨地丟棄垃圾，就是一種不尊重別人的舉動，看看從山區到平地的大街小巷，處處可見垃圾，臺灣離一等國家的格局、形象，看來大家還要再努力。

先哲莊子，以渾沌開竅、魯侯養鳥的故事，提示著對事物的觀點，應該是以物觀物，人們的視界、思考，若能轉成自然本身的視界、思考，以自然的方式來善待大自然，其實是不難的。例如：雪霸國家公園管理處，目前積極復育櫻花鉤吻鮭、寬尾鳳蝶的努力，以為我們勾勒出生態觀光旅遊是可以永續經營的，臺灣的高山壯闊的美景雖然無法出口，但我們卻能進口懂得門道的國際山友。

臺灣是志工大國，每個志工雖然都是小人物，但應該不是小角色。志工應該是幸福的，值勤之餘，常有「每對青山綠水會心處，常從霽月光風悅目時」的體驗，而相約排班的夥伴們，感謝大家的扶持、付出，為臺灣的絕世美景見證：或為一脈好山留客住，或有滿天晚霞為君看。

身為教師，我們一群同事也努力嘗試以實踐代替說教的方式，向年輕的學生們示範了意志的探險，可以成為年輕人成年禮的一部分，有如尤利西斯因素（Ulysses Factor）般，每個人生下來就有強烈探索的需要，促使我們去做一些對自己來說，可能是不尋常且具有一定程度的冒險的事物。更意謂著：了解、親近生成的土地，是認識自我的最佳場域。同時，我們這一群人也在向生命逐漸定型的國內中年同胞，發出了懷著鄉愁的衝動，去尋覓精神家園、心靈故鄉的邀請，走入山林泉石，就是走入大地的母親，回到自我世界，在生命的子宮中，徜徉逍遙。

定期上山值勤，就是定期的遷徙、相約的承諾！象徵的是永遠的旅人，與遠方的鼓聲應和著。依舊青山，熱情不減，永遠只有悠然心許，恣意放肆山林。這些情思，與生俱來，便是最大的理由。

02 Camp

生命在高處
——珠峰的啓示

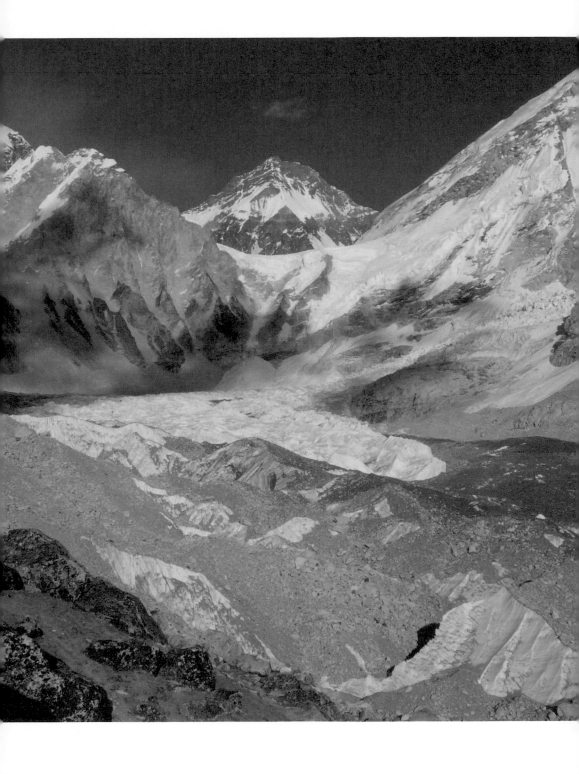

永恆的招喚

珠峰，地表上距離天堂最近的地方，能和這座靈性的山峰2次交流，是夢寐以求的心靈的洗禮。前後瞻仰眼前的珠穆朗瑪峰，均難得清空如洗，一覽無遺，如此彰明清晰，如此赤誠真實，如此傲睨萬物，如此神奇大美，如此高不可攀！長途兼程而來，不知憑什麼這麼幸運，珠峰在即在望，不只是璀璨不凡，簡直就是絕塵拔俗！還有迷人的藍天與白雪、曲折山容與孤直的斷崖，珠峰是如此簡單與直白地轟立著。

站在壯美的地球之巔、世界屋脊面前，任何聲音、語言、動作都短暫失去了作用，唯有感動，唯有震撼！

上臨千仞，下界無際，蒼蒼茫茫、千岩萬壑橫斷其間的這座世界之最雪山，1953年人類首登之後，已有數千人登頂，登頂的喜悅已不是個人的成就，也是國家層級的榮譽，雖然沒有被視為國際間的正式競賽，但無可否認已被接受為國力強弱的象徵；但也有約10分之1的攀登者，永遠無法回家，珠峰的雪裡埋葬的勇者靈魂是否真的沒有還諸天地的遺憾？珠峰的雲中灑落的淚水、風中傳唱的樂音，是否真的是一見無期、百身何贖式的悔恨與悲涼？

這座登山者視為夢幻、標竿的神聖之山，見證過多少人間真情和奇蹟，帶給世人多少啓發與鼓舞，只因為祂是獨一無二的。

此次從日喀則出發，過拉孜、定日，顛簸在行程數百公里的高原孤寂山路上面，對這一大片沉寂的高原，還有一座座如詩如畫的潔白雪山的時候，情緒起伏不定，那是一種情結，一種歡喜親臨高山者所共有的情結。

一路狂奔，一路煙塵，一路身心煎熬，一路張大瞳孔，就只為心中的8,848！為了朝聖這座心中仰望已久的世界屋脊，親自站在珠峰不遠的腳下，一睹地球之巔的廬山真容！

據悉中國當局計畫把青藏鐵路從拉薩開築至日喀則、拉孜、定日，經基

絕頂拔地立蒼顏　崢嶸嵯峨星斗間　　　　萬仞孤峰誰作鄰　不知何嶽更稱尊
尼泊爾珠峰南坡基地營（圖：林金龍）　　西藏珠峰北坡基地營（圖：林金龍）

地營至尼泊爾，目前已通至日喀則。珠峰之偉大不朽，是因為通向祂的道路
是陡峭而崎嶇的，人必須額頭流汗，才有麵包，快速到達，不會擴大視野、
累積感動，也不可能心懷虔誠，珠峰之前，我們理應匍匐前進，若果真鐵路
直通珠峰，如此一來，珠峰給人的感覺就不一樣了。

　　再次朝聖基地營，再次眼見珠峰的感動，是常存在心中底層的呼喚，
是珠峰的魅力，讓我在退休伊始，拎扛背包，只是為了要和夢中情人再次一
敘衷情。如果有機會能用眼去丈量珠峰的身長，用耳去傾聽珠峰的呢喃，期
望能貼近祂的脈搏跳動、祂的呼吸氣息的神祕吸引力，領悟與引力和恐懼進
行殊死較量，從而覺察祂真正涵義。像珠峰這樣的高山，不能只說因為祂是
高度的、溫度的極限，我們更願意相信，如果心中有山神，我相信神靈只會
憩息在隱密的群山之巔，在遠離世俗與塵埃之眾山之地，俯瞰世人。對我而
言，神祕就是神聖，如果回復年輕，在神聖之前，我願膝行而往。

　　珠峰，是不是一個離天堂最近的地方？讓人熙攘朝聖、讓人頂禮膜拜、
讓人留連忘返、讓人無法自拔，有如燦爛發亮的光點，一直在登山與愛山者
心中閃爍？如若不是，尋常安靜的日子裡，萬里無雲的難得好天氣，冷冽的
空氣中怎麼會有這樣的祥和與安寧？清風中如何能吹拂而飄散這樣的和熙與
舒暢？如若是，不禁要叩問：冰雪中為何還要再攙雜進傷殘、死亡的白色？
岩石裡如何能深埋著肢體的顫動？沉重的腳步如何沾黏著親情的思念淚滴？
無盡延伸的繩索如何時時刻刻連結著生命的掙扎？弔詭，是祂另一個定義，
這裡真的是人間與天堂的交會處，榮光與毀滅的兩極對峙，但只要還有希
望、企盼，登頂信念依舊在聖山延續，勇士生命在這裡輪迴轉世，我們許多
人會在現場裡感動掉淚……。

許多年前聽聞一位登山者說過：「愛上登山是因為愛上了登山的過程，並不僅僅是愛上頂峰。但頂峰卻是任何一位登山者都不能拒絕的，因為那裡有美景和幻覺，有夢想和眼淚，有人生難求的體驗和收穫，有許多人一輩子竭盡、割捨一切，渴望的實現與證明。」

而山巔的魅力就在於祂永遠是一個能傳唱的經典、不滅的信仰、喚醒人魅力的目標。

不管有過多少壯士解腕的決心、躊躇滿志的鬥志，人們來到這裡，看到珠峰，都不會忘記珠峰。因為那不再僅僅是一座山，一個8,848公尺的高度，也是精神的高度，永遠的高度！人們為祂可以一掬流淌心中的熱淚，書寫一段銘刻在人們心裡的座右銘，恰似一陣陣從遠方傳喚朝聖者的鼓聲，一聲聲呼喚著登山者的號角。

珠峰是一個永遠的目標，永遠的命題，登山者不會停止攀登。過去如此，現在如此，未來也如此。

7年間從EBC到ΛBC與西藏，2次造訪基地營，這幾年初訪的往事，歷歷在目，期間扣緊神經的專注、意亂神馳的迷戀，並不會雲散煙消；也經常閱讀與過目許多有關珠峰的書籍與影片，激動的情緒在嚮往與懷念之間反覆撞擊，創造性的記憶在大山極致的美和潛在的致命威脅中很難塵封。多少人在競逐攀登珠峰，多少人在乎七頂峰，多少人夢想14座8,000公尺，想到百年來持續出現在那一團團接天攘地的巍峨絕境和無語蒼涼中頑強抗爭的生命，便情不自禁地會對自然界無窮的號召、人類前仆後繼歷險犯難，這般生生不息而激動。面對珠峰如夢如幻的身影，在基地營，我們只能合掌祈禱，為攀登者祝福與喝采，為這座不朽的自然造化傾心，也為人類不斷的超越自我的探險精神致意。

珠峰是一條近似東西向的弧形山系，位於喜馬拉雅山中端、中尼邊界上和西藏日喀則地區定日縣正南方。山體呈巨型金字塔狀，有巨大冰川，最長達26公里。山下有世界上最高的寺院絨布寺。珠峰的北坡在中國西藏境內，南坡在尼泊爾境內。藏語中「珠穆」是女神的意思，「朗瑪」是第三的意思。因為在珠穆朗瑪峰的附近還有4座山峰，珠峰位居第三，所以稱為珠穆朗瑪峰。珠峰所在的喜馬拉雅山地區原是一片海洋，在漫長的地質年代，從

陸地上沖刷來大量的碎石和泥沙，堆積在喜馬拉雅山地區，形成了這裡厚達3萬公尺以上的海相沉積岩層。之後，由於強烈的造山運動，使喜馬拉雅山地區受擠壓而猛烈抬升，據測算，平均每1萬年大約升高20-30公尺，直至如今，喜馬拉雅山區仍處在不斷上升之中。隨著時間的推移，珠穆朗瑪峰的高度還會因為地球板塊的運動而不斷變化。

珠峰，也被稱為第三極，關於「第三極」的正式命名，其始作俑者為瑞士高山探險家、高山探險史學家、地理學家、專門從事地形學與地圖繪製的專家麥謝爾‧庫爾茲（Marcel Louis Kurz）。庫爾茲畢業於日內瓦大學地理系，後來多次在亞洲的喜馬拉雅山和喀喇崑崙以及帕米爾高原一帶從事地理和地圖的繪製。他走遍亞洲、歐洲和美洲的各個高山區，1925年出版《阿爾卑斯登山史》（*Alpinisme Hivernal*）一書，講述阿爾卑斯山脈上各座高峰的登頂路線，是一本攀登阿爾卑斯山峰的指導性讀物。1934年，他遠征喀喇崑崙山；1936年，遠征喜馬拉雅山，主要為繪製這兩座大山的地圖；並分別出版了這2座雄偉峻拔、千山萬壑的高峰書籍。1933年，在日內瓦大學做學術報告時，他提出關於世界最高峰珠穆朗瑪的問題，提出「這座世界最高峰除了它的傳統名稱之外，它應該是地球上的南、北兩極之外的第三個極地，應該叫它垂直級，或者叫第三極。」他說：「這座高山形似一座巨大的金字塔。」也使得這個有著致命吸引力與迷人曲線的象徵符號，為祂的選民而存在並遠離了一般的普通人。這是世界上最令人瞠目結舌，也是要求最嚴格的室外教室——喜馬拉雅山的珠峰。

8,000公尺，是所有登山者的永恆之夢。尋夢8,000公尺，是一個體驗生與死可能瞬間交接對換的過程，一個見證超越平凡與惰性的過程，一個考驗判斷和毅力的冷酷過程，一個實踐女、男性勇者的宣言將生命的激情用自己的方式釋放的過程，一個打破國家與民族界限恢復人性純真的過程，一個在極限狀態下冷靜思考行為本質的過程。

到過珠峰，那是一座你看過一眼就明白什麼是霸氣、什麼是偉岸、什麼是傲然、什麼是不凡、什麼是大美、什麼是包容天下、什麼是頂天立地的山。

那將是一種感動，一種被人理解同時也理解別人的感動。此時，你會覺得人與人、國與國、民族與民族之間的距離被縮短，而共存於人類靈魂深處

的某種渴望，引導著人類步入文明的某種精神，在珠峰，這座喜馬拉雅的金字塔下找到了一個永久的交匯點。

　　登頂，也許只對攀登者自己有意義，除此之外，什麼也不能證明。

　　登山者們仍默默地接踵而來，然後悄悄地離去，有的便永久地留了下來。登高者帶著人類社會高度發達的文明和伴隨著文明滋生的困惑而來，在珠峰萬古不化的冰雪中，找尋著人類的童貞；在珠峰巍峨、險峻的身軀上，表現著人類最原始也是最可貴的衝動。這種衝動決不是魯莽，而是人類在挑戰自我、超越自我的精神支配下的行為表現，是貫穿於人類探險發展史的那種勇敢不屈、自強不息的精神在和平年代裡的一種超越精神層次的體現。

　　只要珠峰存在，人類就將永不停止攀登，在向世界之巔的挑戰中，實踐著人類永不言棄的超越。

　　誠如美國第35任總統甘迺（John Kennedy）迪在宣佈登月計畫的演講中，那句振奮人心的話，同樣可以高度濃縮在這一精神與理念：We do these things not because they are easy, but because they are hard，我們做這些事情，不是因為它容易，而是因為它困難。正是這種精神與理念激勵人類不斷探索、超越、昇華。

　　「攀登珠穆朗瑪峰到底有什麼用處呢？」我未登頂珠峰，應無權回答，但海內外行走各地山區40多年，我謙卑地認為：最直接的回答是「沒有任何用處。」。它不可能給你帶來任何直接的收益。因為首登、不帶氧氣、獨攀、冬季攀登、新路線攀登、最快攀登、最年輕與最年長攀登等等紀錄，皆已被陸續完成或即將改寫紀錄，其他的，只剩下登頂這件事而已。若是遇到山難，當我們面對一個無價生命的驟然離去，你會覺得山在那裡、沒有任何用處等等的這些解釋過於草率輕浮，我們很難在美麗與誘惑和以生命為代價之間作出合情合理的抉擇。

　　那段時間裡被問及最多的問題就是：「他們為一座高峰冒險甚至犧牲值得嗎？征服一座山有什麼意義？」把人還給高山？還是把高山還給人？無解啊！

　　不自覺得，深沉注視著珠峰，再次掛著「為什麼登山」的話題，這是永恆的議題，只要山常在，只要山高，只要有人放山入胸懷，那人、那山，還

是會糾纏不清，持續留給與山相關和無關的人們永恆的疑惑。

　　我相信喜歡爬山的山友，面對為何爬山的詢問，任何解釋可能都會顯得無意義，會有無力感，甚至在解釋之後，還會不能說服自己。人與山，那是延續的夢想啊！一句話，還是無解！

　　每一個登山季節，著名高山如珠峰者，總有人用鮮血、生命來書寫一些感傷、一些警示，當我們讀到這些問號與驚嘆號的時候，往往會更加體會到生命的可貴與美好，同時也會愈加感受到生命的逝去所帶來的傷痛。遺憾可能成為永恆的追憶、殘缺的美麗，但那終究仍然是遺憾。生命還是活著最美，讓我們可以在最美的時間，邂逅高山，讓我們為捍衛生命多作些儲備吧，請守住，在與山問情時，我們永遠是個傾聽者；在與自然打交道的時候，也永遠把自己看成是一個幼稚園學生。

　　走進珠峰，這是一個登山者的尋根之旅。

那山、那人：珠峰與栗城史多

　　來自北海道的日本登山家栗城史多（Nobukazu Kuriki）今年（2016）
34歲，短短3年就單人攻上6大洲最高峰，更成功挑戰在2年內完成喜馬拉雅
山脈3座8,000公尺高峰的單人無氧登頂。從2009年開始迄今，他5度挑戰攻
頂世界第一高峰，2012年攀登珠峰西稜時不幸凍傷雙手，只保住右手的大
拇指，其他9根手指頭都得截肢。他勉強可用僅存的大拇指抓住東西，但無
法敏捷地使用冰斧，儘管曾在途中因凍傷行動不便，栗城史多說：「我在某
些細微的動作上，例如撿拾自動販賣機的找零，在繫鞋帶的時候得花更多時
間。我雖然失去�321指，但也因此領悟許多關於人生之事，許多人支持者
我。」栗城史多於2015年9月17日再度啓程挑戰珠峰，希望自己的經驗可以
勉勵人們「繼續為夢想努力」。此次為第5次攻頂，但在27日決定撤退。栗
城史多在臉書上寫道：「我已努力挑戰體能極限，但在厚厚的積雪中前進，
實在太花時間。我很清楚，若是繼續攻頂，我可能無法活著回來，所以決定
下山。」

　　嚴格來說「冒險」和「探險」並非相同概念。探險不是冒險，但沒有
冒險就沒有探險。登山，把一個辯證的難題擺在了登山者面前。栗城史多
因女友愛爬山而加入登山社，22歲的大學生，初次海外登山，就勇敢單人
成功挑戰北美最高峰，海拔6,194公尺的丹納利山（Mt. Denali），2015年
8月31日，美國政府宣佈將山名由麥金利山（Mt. McKinley）改回原名丹納
利山。美國內政部發表聲明時表示，麥金利山是取自前美國總統威廉‧麥
金利（William McKinley），但他本人終生未曾到過此山，改回原名是代表
政府對當地原住民傳統的支持（我們也應該認真思考在通用的名稱上，是
否也尊重臺灣原住民對他們祖靈之山的稱呼？玉山，布農族稱其為Tongku
Saveq、鄒族稱其為Patungkuon、排灣族稱其為kanasi；北大武山，排灣族

稱為kavulungan；大霸尖山，賽夏族稱為Kapatalayan；雪山，泰雅族稱為
Babo Hagai、Mahamayan、Sekoan等），栗城史多的生命似乎告知我們：
冒險在某種意義上是不是比探險更感性，更能成為支配人們行為的原動力
呢？而在這一理念支配下的行為是不是因主觀而更少束縛呢？

　　2015年4月25日，尼泊爾發生81年來最嚴重的大地震，芮氏規模達
7.9，珠峰多處雪崩，造成18名登山客罹難、數十人受傷和失蹤，是珠峰65
年來最嚴重的山難。攀登高山是與死亡毗鄰的運動，正因為此也最接近生命
的本質。人，即是在體驗瀕臨死亡的同時體驗著生命，在與山及自然的懸殊
較勁中享受到生命與生命相容與對話後的和諧與愉悅。

　　尼泊爾大地震後，栗城史多是第一個挑戰攻頂珠峰的人。6年來，歷經
4次失敗後，這是他再次嘗試攻頂。栗城史多獨自1人上路，這次挑戰對栗城
史多來說，比之前4次更加艱鉅，因為4月的大地震引發的雪崩，摧毀了一條
廣受歡迎的登山線路，也讓前人留下的很多痕跡與便利條件盡毀。途中可能
還會碰上意外滑倒、體力透支和高山症等無數的突發狀況，此外，他還得克
服先前4次失敗留下的創傷：只剩1根手指。儘管曾受凍傷折磨，栗城史多還
是喜歡在冬天爬山，也習慣不帶氧氣瓶。他說，這能讓他感受城市裡感受不
到的事物。

　　「這無關紀錄或榮譽。我相信，每個人的生命中，都有一座山。當不被
看好、路途充滿險阻之時，許多人也許會放棄攻頂和繼續挑戰自己。」栗城
史多說，他希望藉由自己的攻頂告訴人們，「我們可以一起嘗試，分享彼此
生命中的歷險，大家可以持續為夢想努力。」、「只要自己不放棄，不管失
敗多少次，都會繼續向理想發起挑戰。只要堅持挑戰，直到成功或心悅誠服
地認輸，失敗才能體現出它的價值。」栗城史多認為不應該舒舒服服地滿足
於現狀，但現在的年輕人害怕失去這樣的生活，只顧追求安定安逸。他們應
該把這種安逸轉變為機會，去積極追求夢想。

　　身高162公分，體重60公斤上下。從20歲出頭開始，就穿著T恤衫、牛
仔褲，背著登山包一個人去跑企業，談夢想，拉贊助。就是這個不起眼的年
輕人，持續挑戰單人無氧攀登珠峰，每次都是眼看著山頂就在眼前，還是不
得不撤離。但是，他絕對不放棄。而且他還打算從山頂通過網路實況直播。

他執著於不使用氧氣筒，採取單人無氧這種極為艱苦的登山方法，而且堅持用網際網路實況直播，栗城將自己的登山實況通過USTREAM、twitter、Facebook直播到網上，還把視訊傳到Youtube上。由於他是單人登山，因此視訊也是以自拍為主，這反而產生了與精心後製作出的紀錄片不同的效果，更有臨場感。原汁原味的登山活動就這樣展現在網友面前。實可謂登山界的少見的類型。

「所謂極限，無非是自己人為設出的臆想。」這句話，他始終銘記在心。現在，他仍然在朝著「秋季單人無氧登頂珠峰」這個夢想，激發人們「邁出追求夢想的第一步」的勇氣，並希望觀眾來看他向珠峰挑戰的身影，激發他們朝著自己的夢想勇敢地邁出第一步。和世界分享栗城的冒險就成了栗城的登山主題。

讓世界分享冒險這一理念正在一點一點地贏得共鳴，栗城還會開心地介紹飲食菜單。傳回來的視訊，打破了以往人們心中登山家等於苦行僧的印象。而這些，幾乎同步上傳到網際網路上，他說：「登山的過程從山腳是看不見的，所以被罩上了一層神祕的面紗。請有名登山家們介紹這個過程，可以知道大家都吃過不少苦頭，經歷過各種失敗；而出版的書籍、錄影都刪節了這方面的內容，編輯成一部純粹的英雄美談。所以大家一提起登山家，都有一種苦行僧的印象，某種程度他們被神化了。我想讓大家看的是一個真實的挑戰者的樣子，我希望全世界的人都能在近處感受登山。」

由於栗城充分運用了網際網路，所以不僅在日本，他在國外的知名度也越來越受歡迎。光是開演講會，就走遍了上海、北京、首爾、臺北、倫敦、紐約，奔波於全球各地。他的粉絲人數也在迅速擴大，就連擔任倫敦奧運上開幕式音樂總監的電子舞曲組合Underworld的2名成員，也是栗城的狂熱支持者。栗城曾說：「登山和足球等其他運動一樣，高山的美景、登山的魅力和殘酷，是可以超越語言傳達給人們的。」

2014年7月24日凍傷失去9根手指後復出挑戰無氧攀登世界第12高峰布洛德峰（Mt. Broad Peak，8,047公尺，俗稱K3或寬峰），登頂後下山途中發現有臺灣登山客因高山症失去意識，連忙和嚮導幫忙，提供氧氣瓶供這名登山客呼吸，還用繩索協助他下降，成功救了這名臺灣登山客一命。栗城史

多對於臺灣相當友善，曾在2012年2月27日來臺演講，感謝臺灣在311事件對日本的援助。除機票及食宿由栗城自付外，更將演講所得回饋給臺灣。

　　另外栗成也具有作家身分，栗城為了實現夢想，在所有親人的反對下，在狂風、嚴寒、雪崩甚至死亡的威脅下，戰勝了激烈的高山反應，以自己的登山經歷和在生與死的夾縫中體會到的人生哲理寫成此書，曾出書《跨越一步的勇氣：成功的相反不是失敗，是什麼都不做》，栗城在光是活著就很痛苦的高山世界，感受到自己確確實實的活著，因為他正朝著夢想前進，更在自己的書中提到「成功的相反並非失敗，而是什麼都不做。」生命本來是有許多種的，偉大的、平凡的、美麗的、醜陋的、彩色的、灰白的。一個人為了自己摯愛和夢想而活著，那他至少是平凡而美麗的。

　　幾乎所有優秀的登山家最終都會考慮以山作為自己的歸宿。英國著名登山家伯寧頓（Chris Bonnington）說：「某一天醒來，發現都不是我們的家，於是我們選擇了登山。我們找到了山也找到了家。那麼，對我們來說，還有什麼是比山更好的歸宿呢？」

　　正如那句流行於登山者中間的名言：「因為山在那裡！」

　　也許唯一合情合理的解釋就是熱愛，興趣無爭論，因為一切與熱愛相關的行為都是不需要理由的。當我在如此近距離、正面角度凝視珠峰時所感受到的那種身心的放逐後的沉澱、思緒的奮張後的寧靜和如童心般的企盼後的醒悟，當我在了解珠峰上許多登山者的故事後所體會到的生命的頑強、燦爛、美麗、不朽，似乎都可以從我個人的角度對栗城這種熱愛攀登高山的興趣作一個注釋。

一生山緣：高銘和

　　電影《火線大逃亡》（*Seven Years in Tibet*）、《巔峰戰士》（*Cliffhanger*）、《聖母峰》製片家大衛‧布里薛斯（David Breashears），他不僅是攀岩勇士，也是登山冒險家。1996年為了拍攝珠峰的前瞻性360度超大IMAX電影，在山上留下了一句名言：你可以攀爬珠峰一千次，不過它永遠也不會知道你的名字，認清自己的無名與後果，是登山者謙卑的祕訣、攀岩者應有的自覺。

　　珠峰是個隱喻，代表人類的企圖心，而這樣的企圖心卻很難和原生家庭達到平衡。一邊是世界第一高山，代表許多生死之間的未知數；一邊是家，代表著溫馨團圓，與兩者之間的距離有時遙不可及，經常往相反方向拉扯。珠峰代表探險和深厚的崇敬，對成功攻頂過的人和在實現夢想的過程中喪命的人都是如此。

　　1996年5月10日在珠峰，由當時國際上最活躍的兩家8,000公尺商業登山公司：紐西蘭「冒險顧問」（Adventure Consultants）公司、美國「山痴」（Mountain Madness）旅遊公司，創辦人及領隊羅勃‧霍爾（Rob Hall）和史考特‧費雪（Scott Fischer）共率領16個隊員及15個尼泊爾雪巴族高山協作員，臺灣隊由領隊謝長顯先生、高銘和與陳玉男等10人和8名雪巴族高山協作員組成。因為攀登者人多，更致命的是午後一場大風雪的襲擊再加上氧氣瓶的耗盡，當山神收回登頂獎牌，最頂尖的嚮導連自己的命都救不了，這場山難導致美國和紐西蘭的老闆兼隊長死亡，其中紐西蘭隊死亡最慘重，連隊長Rob Hall共死4人，美國隊隊長Scott Fischer也喪命於此。高銘和與多名來自不同遠征隊的登山者因暴風雪受困1夜後，奪走登頂8位英雄生命，這是珠峰第二大的山難事件，被困在頂峰處不遠的攀登者，僅有高銘和1人生還，但其手指和腳趾、腳後跟、鼻樑因凍傷而切除，隊友陳玉男則

在攻頂前在第三營不幸遇難。美、紐2國夙負盛名領隊雙雙罹難，美國隊的領隊、外號「救難先生」的史考特・費雪竟就陳屍在他附近，高銘和能死裡逃生只能說是命運。現場參加救援及目擊者不乏名聞遐邇的登山名人；事件經過驚悚殘酷，比如為了支援客戶而身陷8,700公尺高的羅勃・霍爾，在暴風雪中驚人地撐過一個晝夜後，妻子、友人竟只能透過衛星電話眼睜睜地陪伴他死去。此件重大山難，今年已屆20年。多年來，陸續有專書、專文與電影持續加以探討。坊間出了20幾本書，特別在事件後5個月，由當年參加紐西蘭商業登山隊的美國《戶外雜誌》（*Outside Magazine*）記者強・克拉庫爾（Jon Krakauer）幸運逃過一劫後，將親身經歷寫成《巔峰》（*Into Thin Air*）一書，書中試圖綜合探討山難原因，作者對若干嚮導專業素養和責任的質疑、上述2隊隊長判斷上的失誤等多所著墨，多年來不斷引發爭議和筆戰。

《巔峰》中也有幾處描寫臺灣遠征隊經驗不足、實在「不夠格」攀登珠峰，指稱臺灣隊對裝備的認識不全，穿著奇怪，爬山速度龜慢，「連冰爪都不會穿！」5月9日在第三基地營的臺灣隊陳玉男因沒穿釘鞋到帳蓬外上廁所而滑落山谷傷重死亡。Jon Krakauer在書中責備高銘和沒有撤隊而攻頂是不道德的，依西方的登山習俗若是隊友死亡，良心上必需撤隊下山，把高銘和描繪成野心勃勃、只顧登頂不顧隊友死活的領隊；但臺灣的風俗是要完成遺願再努力往前衝，這是文化的差異。事實上，臺灣隊背著文教基金贊助的壓力再加上為了完成陳玉男沒有登頂的使命，更加使高銘和再接再厲的攻頂。這名記者又稱讚有先見之明的紐西蘭隊，為了避免人馬雜遝，在接近山頂處狹窄的「希拉瑞台階」會造成「大堵塞」，曾在基地營開協調會，錯開各隊攻頂時間。書中還指稱高銘和與會時，同意避開美國隊、紐西蘭隊預定登頂的5月10日，但最後卻失信食言。

「我根本不知道、也沒有參加過基地營的協調會，更別說同意他們的決議……」高銘和表示，那位記者說臺灣隊經驗不足，他可以不計較，但是書中有很多說法與事實不符，作者從未向他求證，都是道聽途說而得。

弱國無外交也無國力，儘管與事實出入甚大，但幾乎無人為高銘和仗義執言，相對的，作者為美國著名作家和登山家，以野外和登山報導著稱；以《戶外雜誌》特約撰述之身分，同時也曾為美國數家報章雜誌撰寫文稿。

之前暢銷書《*Into the Wild*》（臺灣翻譯為《阿拉斯加之死》）長踞《紐約時報》暢銷書排行榜達2年以上，這些特殊又顯眼的背景，為他贏得傑出探險類作家的名聲。他的盛名、文風、專才與也是登頂珠峰安全下山之多種與出色角色，書中的文理和風格又能表達出一貫嚴謹理性的姿態，加上西方世界對臺灣文化的了解有限，西方人又堅信冒險犯難是他們的專利與民族性，也因為克拉庫爾的形象與高知名度，這本書幾乎已經定型了大眾對此次山難的描述、認知與判斷：《*Into Thin Air*》就是1996年山難，1996年山難就是《*Into Thin Air*》。這樣的美國式主觀觀點，高銘和曾去信更正多次，雖然再版時有附上他的聲明，卻毫無更正內容。論者指出：這位記者以採訪報導者的角色，變成了登山者且又是生還者歸來，他有沒有權力與義務記錄下一切？他能否全面了解珠峰峰頂到底發生了什麼事？必須指出，作者克拉庫爾的立場，在原著書名的副標表達得很清楚：「珠峰山難的個人記錄」（A Personal Account of the Mt. Everest Disaster），看來公道只能在人心了。

　　《巔峰》出書後全球大賣100多萬冊，再度榮登《紐約時報》暢銷書第一名，並入圍1998年普立茲獎。近20年來也來一直暢銷不輟，後來又拍成電影，克拉庫爾也成為名利雙收的暢銷作家。1998年，為紀念死難山友，他捐出《巔峰》版稅，成立「珠峰96年紀念基金」（Everest 96 Memorial Fund），提供喜馬拉雅山區居民人道援助，並協助保存自然環境、推動兒童教育等。

　　1996年的這場世紀山難，震撼山界。臺灣山界，有人也對高銘和處理隊員陳玉男受傷有質疑，「是否攻頂的欲望超越朋友的生命？」但高銘和反駁：「講話的人都不在現場，不瞭解實際的狀況。」對於沒有與真正的雪山打過硬仗的人，很難想像「人在山中、人在生死掙扎」的情形，那種來自大自然毀滅性力量與懸殊的正面較量，是對一個人意志和精神承受力的嚴峻考驗。在珠峰，因為涉及生生死死，現場的攀登是一項很特殊又絕對瀕死的運動，但登山者卻大都是些很平凡的如你我般。當人面對無垠的險峻大山，感受到自己的渺小和無力時；當人直接面對死亡威脅，感覺到恐懼和對生命的渴望時；當人一整天時間等不到救援，感到自己被世界拋棄時，任何人都會是一種身體與精神的臨界點。或許需與山對話、交手、迎送幾十年，經歷過

瀕臨死亡、體味過孤獨無助，登山者或許會有著一種將心比心的理解。看來我們的文化認知中還不太習慣以當事人現場情境考量、也缺乏對探險行為的理性思考與判斷邏輯，經常事後諸葛，以結果論成敗。最終，贊助者的人情壓力、多年企盼登頂的致命誘惑、冒險與僥倖的兩難心理、為隊友完成夙願等等，都是高銘和的內在驅動力，在理性對話與身心掙扎的對峙中，最後一道防線，終於還是被攻陷了。他不是聖人，他有弱點，更有缺點，如果批評者自身毫無缺點的話，就不會以如此大的興趣去注意別人的缺點，反之亦是。個人認為：能理解各種各樣的狀況，可以使我們更為寬大。一如卡內基（Andrew Carnegie）所說：了解就能寬恕。

　　當年組隊扛著笨重器材攀登珠峰拍攝大銀幕紀錄片、正巧目睹山難過程的IMAX公司導演大衛‧布里薛斯，2006年拍過10年回顧紀錄片。因為當年山難發生後，有許多當事人企圖以書寫、影片方式重現災難過程，搶熱潮匆促出版下疏漏不少，引發各方爭議。他希望經過10年沉澱後，找回各國遠征隊的倖存者及隨隊高山協作員們，重新拼湊出一個更接近事實的圖像。大衛在2005年採訪高銘和和幾位美國隊員、高山協作員後，發現他的遇難處比被視為英雄的美國籍倖存者貝克還高，覺得非常不可思議。

　　至於山難的原因與山頂下30多人的大塞車是否有關？高銘和認為並無絕對關係。以2003年人類登頂珠峰50週年為例，曾有高達近百人1天往返穿梭於山頂的紀錄，關鍵是天氣惡劣。大衛的紀錄片在美國科羅拉多Telluride電影節發表後，多少可以讓西方人知道，臺灣有這麼一位奇蹟似的倖存者。

　　著名紀錄片製片人，《日本時報》前主編，學者出身的日裔美籍島津洋一（Yoichi Shimatsu）先生，無意間認識高銘和後，深深為他的故事打動，分別在臺灣，尼泊爾以及新疆等地實地拍攝高銘和的個人記錄片。在珠峰山難10週年時，島津洋一把已經拍攝3年的片子剪輯成《Prayer Flags》，在尼泊爾的「高山影展」中發表。高銘和告知，該片在2006年於加德滿都首次公開放映，接著就沒有機會上映了！

　　片中除了紀錄高銘和劫後餘生、重返珠峰基地營的經過，島津洋一也不客氣地指出《巔峰》一書的偏見和錯誤：作者把災難原因之一指向山頂壅塞，但關鍵是，「為什麼會有那麼多隊伍在山上？」尼泊爾政府多年來規定

一條路線、一個季節只能核准一支隊伍，臺灣隊正是那一季、那一條路線取得攀登許可的隊伍，而且早在1993年就取得許可；是尼泊爾政府後來礙於各國商業遠征隊的龐大壓力與利益，才修改法令而造成山頂「塞車」。這一點書中為何隻字未提？競爭無處不在，完全不適合人類生存的世界之巔也逃不過世俗利益的糾纏。

　　2008年美國公共電視（PBS）召集此事件生還者採訪做成記錄片*Storm over Everest*，片中高銘和用國語回答所有的經過，這部分搭配英文字幕，此事件美國隊的嚮導Anatoli Boukreev是最勇猛的登山者之一，也被Jon Krakauer指責見死不救，他能不帶氧氣筒登珠峰，這次山難他來回山路和4號營地多次救回大部分的美國隊隊員。怎麼說他見死不救？

　　「高銘和已經沉默了10年，人們必須還他一個公道。」，10年前島津洋一就如此說過。

　　大難後的日子很漫長，很難想像，動了15次手術，切除10根手指、10根腳趾、2個腳後跟、1個鼻子，截掉後的手指，必須縫在肚子上等肚子的皮肉長出，再附著長在原先手指切掉的傷口上，換藥時要把手從肚子上一點一點撕下來，鼻頭則完全是用額頭的皮填補；長達1年的手術及數年復健的辛酸，過程的苦楚，就像度日如年般漫長，很難想像，簡單拿起1杯水，這個卑微的動作都無法順利達成。小腿因為長期沒用力，萎縮無力，腳後跟因為凍傷切除，一站起來會失去平衡，跌倒在地。習慣山上生活的高銘和，不希望下半輩子都在輪椅虛度，剛開始在家裡用膝蓋練習爬，再練習站立，接著練習自己洗臉、刷牙、吃飯、寫字、打電腦、拿相機拍照，最後練習開車。高銘和恢復正常人生活，他認為能活著回到臺灣，應該有什麼使命要他完成。感恩圖報的方式，告訴自己要重回喜馬拉雅山。並持續進行《中國百岳》拍攝計畫，這個別人眼中的山癡，不但重返西藏，西行新疆，前進天山，更登上崑崙山，一直到2015年12月，依然追山、拍山、登山不停。

　　珠峰的傷痛，擊不倒山緣一生的愛山者，歐洲最偉大的詩人，也是全世界最偉大的作家之一：義大利詩人但丁（Dante Alighieri）說：人類生下來就是為了高翔，是的，生命應該在高處！平生只負雲山夢，雲端之上，夢想之巔的英勇故事還沒劃下休止符，反而更堅定他推動登山教育的夢想，對於

此一企盼，他的全部智慧與心力，完全包含在等待與希望中。有希望，就有
為它奮鬥的勇氣！一輩子與山談戀愛，見山便欲還山去，心與白雲共瀟灑，
「重回珠峰，我希望為臺灣登山教育留下紀錄。」高銘和如此堅定地說。只
有為了這個巨大的目標，才能產生巨大的力量。接觸過一些生死或者離別，
也許他怕的並不是壯志未酬，而是有所遺憾地逐漸蒼老。

與山為一

　　相看不用談餘事，山徑逢迎有故人。高山與栗城史多、高銘和，故人相見，可以不語不問，但不可以不見！

　　與山常有他年約，只有高山，不曾割捨，從來都是默默不語；

　　莫忘平生行坐處，只有夢想，不曾遠離，才能如此悠然神往。

　　山有一半是屬於男人的，愛山情不易，癡情專一的男人是專屬於山的。群山萬疊為我開，一日支頤看幾回。與山為一始知山，且為名山作主人。經常登山者亦如是。我想，山林有靈，知己在旁，亦應含笑答禮。此一類型的男人，不矯飾，不虛偽，不悲不亢、大勇若怯、昂然挺立，如山一般給人厚重、質樸之感，較之大都會西裝革履的紳士，臉上多了許多堅毅、謙卑、剛正、風霜與固執。

　　印度著名詩人泰戈爾說過：人在他的歷史中表現出他自己，他也會在歷史中奮鬥著露出頭角。世上有許多不可思議的事物與存在，但是我相信：絕無一樣東西，能比人類的鬥志更不可思議。再者，人往往有許多拯救各種命運的地方，最重要的地方就是他的靈魂，他們喜歡自己的價值與抉擇，也給世人創造價值與展現不悔的抉擇。他們告訴世人，不要在懷疑與恐懼中浪費生命。登山對他們而言，是一種上了癮的興趣、無法治癒的疾病。栗城史多如此，高銘和應也是如此。臺灣眾多愛山者亦不遑多讓。

　　他們當然有七情六慾，也有風風雨雨，當他們把自己還給高山，與山融為一體的時候，有如孺慕之心，再返子宮，還原出的才是一個真實面貌的、有血有肉的、坦蕩開懷的，平凡而充滿陽剛魅力、具有熊性光輝的男人。他們顧盼生姿、臨難不屈、傲霜凌雪、萬死不辭。依舊問情，最為難忘；山上風月，常駐心頭。個人登山多年，強烈又深刻地體會到：凝山、視山、親

山、近山、讀山、解山，山在哪裡，人就應在那裡，山可以如女人，可以如男人，只有山知道，與山為一的女人、男人，一定如山。

03 Camp

守護山林：
原住民的生態智慧

最高文明是原住民

世界各地山區總是住著原住民，千百年來，他們未嘗破壞過環境！

澳洲原住民總是在大地上躡足而行，他們知道，若是從土地上拿的愈少，將來要歸還的也愈少。

意大利攝影師普格利澤（Domenico Pugliese），於2009年聯同一名記者及一名人類學家，首次深入巴西東部亞馬遜熱帶雨林，找到一個阿伍族（Awa），用母乳餵動物的超神祕原始部落，發現他們待動物如親人，不但在夜裡照料牠們，也收養野豬、猴子、松鼠、鸚鵡等，部落女性會以母乳餵養小松鼠、幼猴，而動物也會回饋些水果，顯示他們與大自然和睦相處之道，他們就是大自然的一部分。（參閱https://www.youtube.com/watch?v=pW-F0V4AzdQ）婆羅洲（Borneo）拉讓江（Rajang River）旁的原住民婦女，一手抱著自己的子女餵奶，另一手抱著幼猴，分享母奶汁，印度教女信徒將母汁分享給動物，澳洲家庭主婦以母乳餵袋鼠，這些跨物種的母乳餵養，這是自稱是文明社會的多數我們，無法想像的畫面。

原住民的確擁有豐富的生態智慧，例如澳洲沿海的原住民能精確算出海邊的漲退潮時的差別有60幾種；南太平洋的原住民能算出多種魚生卵的正確日期及地點。

原住民的生態智慧就是永續經營的概念，他們的族群發展與山、水、林等資源的使用都是採取最低限度的使用，而不損及後代子孫的生存權，這一代人使用資源的方式，不會影響到下一代人使用相同資源的權力。燒耕是在部落附近選址，分好幾年進行粗放輪作，不影響地力與水土保持，泰雅族人在適耕土地開墾後耕種，收成後的小米梗葉，特地選在天亮前，氣溫穩定時焚燒當肥，因為火苗不會亂竄，不使用化學肥料，地力消耗後，會另覓他處重新開墾，離去前會遍灑赤楊的種子，因為赤楊的根部會長出根瘤菌，它能

固定空氣中的氮氣而使土地肥沃，狩獵則在小米收穫之後的秋冬季進行，並受各種狩獵禁忌與祭祀倫理的規範，避開春天繁殖期與毫無節制的取用，需要多少就打獵多少，沒有任何部落會竭澤而漁。

　　據輔仁大學宗教學系莊慶信教授於〈臺灣原住民的生態智慧與環境正義－環境哲學的省思〉一文的研究指出：阿美族對於野生植物的辨識能力及取用野菜的習慣，優於其他各族，至今仍以野生植物為主要蔬菜的來源。排灣族人和布農族人均運用居住地的板狀頁岩當建材蓋成石板屋、砌石板牆，以石板鋪地及當床板，起居期間，冬暖夏涼，而達悟人在食物、衣飾、住屋、漁具、祈福驅靈、醫藥、柴薪、飼料、用具等9類13方面都以自然界的植物為資料，其中以當地木材雕刻出全球原住民中技術最進步的「拼板船」。臺灣所有原住民各族都以竹或藤編成運搬用（背簍）、提帶用（淺籃）、貯存用（魚籠）、盛置用（竹邊）、漁撈用（魚筌）等日用編器。它如鄒族和卑南族的竹筒、排灣族和頭社平埔族的竹杯、阿美族以竹子做成湯匙，以竹節做成杯子、排灣族和各平埔族均有使用竹木製的竹器、木杯等日用廚具的現象。昔日鄒族人鑽木取火時以臺灣芭蕉葉（引火物）、雀榕皮（火繩），以削尖的箭竹為起火（popsusana），櫟樹板為起火板（popsusa）等等，都是取自自然，使用之後，易被大自然所分解，顯出臺灣原住民的日常生活習慣以合乎自然為規範。從臺灣原住民的傳說、故事中，可推知他們認為人與大自然的動物有關連。他如：阿美族人傳述著鯨魚救人、以及女人與鹿或山豬的故事，泰雅人和賽夏人都有人變成猴子和老鷹的故事，布農人傳說帕帕多西鳥也是人變成的，卑南族人傳說人變成了鳥、黑熊和老虎，魯凱人傳說雲豹利庫勞變成了人，魯凱族和排灣族人傳說百步蛇的蛋產生頭目的祖先以及女人嫁給百步蛇，鄒族人甚至認為：太古時候，鳥獸蟲魚並沒有什麼差別，都具有人的形象。達悟人更特別地傳說竹子和石頭是他們的祖先。竹子是植物，而石頭則是無生物，均被視為人類的祖先。這些代代傳誦的故事背後，隱含著臺灣原住民愛護野生動植物，並希望多樣物種能持續於自然界的心聲和環境態度。臺東阿美族將獵殺豹、熊視同殺人，必遭死靈報仇，所以只要遇到此二獸，就立即迴避，讓牠們逃走。這些原住民的禁忌除了宗教上的意義之外，還隱含著保護生態多樣性的意涵。臺

灣原住民為了保護大自然，開始有封溪禁漁的風氣。如布農族和鄒族共同保護高雄市三民區楠梓仙溪，鄒族保護嘉義阿里山鄉山美村的達娜伊谷溪，阿美族護守台東東河鄉的馬武窟溪等等。達悟人在護魚方面，則非常週詳，他們將魚區分為可食及不可食兩大類，不可食（禁忌）的魚如鰻魚、河豚；可食的魚分為男人魚（壞魚）、女人魚（好魚）及老人魚三類。由於女性禁食男人魚，男人為了供應母親、妻女副食品，須要耗時去追捕女人魚，如此免除了較易捕捉的男人魚被趕盡殺絕的可能性。再者，達悟人不論以木材或鐵材製作傳統的魚鉤時，大多不帶倒勾，萬一釣到禁止的魚類，就可以安全地放生，而有保護魚類的意味。布農人為了維持野生族群的數量，要獵人遵守30條左右的禁忌，其他各族亦有數量不等的相關禁忌。

　　原住民善用植物，普遍又廣泛，用玉山箭竹做笛子，可用聲音吸引動物，龍葵在食用上非常廣泛，可做為飲料，葫蘆是重要盛水器皿及食用植物，楓樹為動物重要棲息處，獵人會在下方處等待，高山芒為祭儀及建築與登山保暖使用，厚葉柃木是狩獵時重要的陷木狩獵植物，姑婆芋是重要的燙傷及螫傷治療藥用植物，臺灣馬醉木用在毒魚，臺灣赤楊為重要的建築材料，也是土地重要氮肥來源，月桃可做編織器皿與製作床席保暖，臺灣二葉松是重要火種來源，原住民在山區的生存依靠。

　　原住民獵人在進入山林前要先學習放空，放空之後再進入動物植物的思考模式，他們的飲食變化雖少，但因為少樣，才彰顯出原住民夠吃就好的哲學。此外，原住民的食材，幾乎都是就地取材：山蘇、昭和草、龍葵、過貓、月桃、香蕉葉、假酸漿葉，從內餡到外包裝，盡是生活中常見的植物，也就是說，原住民的吃，有一大半是奠基於對大自然的深刻了解。原住民的烹調方式，只有水煮、火烤，頂多再加上醃漬，不但比漢人健康，也更符合當代所講求的蔬食與清淡。

　　泰雅族的傳說中，正直的獵人死後，獵人會和他生前的獵物手牽手一同過彩虹橋到另一個世界，為什麼生前的敵對關係，死後可以化干戈為玉帛，好像朋友一樣共同過橋？其實獵人並不是把獵物當成敵人，而是把牠們當成供養自己的恩人，和獵物是互相依存的關係，因為有些獵人不見得都佔上風，反而成為動物的食物，所以獵人和動物之間是互相依賴的關係。我們和

韻出高山流水　調追陽春白雪
金聲玉振集其天成的布農八部合音，祈求
風調雨順（圖：邦卡兒·海放南）

土地上的任何生物非生物不也是彼此依賴的生命共同體？不是也該互相依
存嗎？

　　此處要特別指出：資優班老師、全感官啓蒙教學權威、原住民對外的發
言人，現為臺灣原住民族文化產業發展協會理事長、多元文化藝術團團長，
曾被封為「邊陲世界與主流世界的溝通者」，2008年和2009年，在臺灣召
開了「全球原住民文化高峰會」（World Summit of Indigernous Cultures
WSIC），邀請了全球22個國家的原住民頭目及菁英與會，積極推廣素食概
念，希望人類能真正珍視地球上的動物與環境，才能阻止獵殺與生物鏈上的
連鎖浩劫，是國際少數民族及環境保護上的指標性人物：才華洋溢的布農公
主亞磊絲·泰吉華坦女士，2012年10月25日，亞磊絲籌辦了一場由101位布
農族耆老，到臺北101大樓91樓戶外，用八部合音，唱出對地球與全人類的
祝禱。活動名稱為《顚峰之頌·世紀合音》，曾經在梵蒂岡的聖伯多祿廣場
（St.Peter's Square）唱出讓在場數萬人心靈憾動而昇華的樂吟，又再度回
到原生的土地，從玉山祖靈自然地標的布農族，到臺灣最高科技地標101大
樓，代表臺灣為世界而唱。這是原住民生態智慧的具體有形的展示。

　　布農族八部合音，是國寶級的原住民文化資產，布農族人稱為
「Pasibutbut」，翻成漢語即祈禱小米豐收歌，是布農族祖先師法大自然樂
章而吟唱，是一種跳脫傳統合音範疇的演唱方式，只有旋律沒有歌詞的合
音，只用母音演唱並以「do、mi、so」為主調，族人們透過敬天愛神的純
粹心情，與自然共為一體，向天打開胸腔與口腔，用心肺與喉嚨間的共振，
發出與天連結的共鳴，有人曾從聲譜分析儀中，看見布農族的八部和音的試
驗，振幅之強超越任何已知的梵唱和合聲。

　　在原住民的觀念中，萬物彼此皆有關聯，彼此環環相扣，自然的和社
會的不可分開，原住民文化中深藏對生態的知識，這些對自然的觀察及與自

然的互動是經過長期累積而來的經驗結晶，在他們的生態哲學裡有兩個重要的觀念：土地就是法律；我們在世上並非單獨存在的。這說明了土地和人之間的關係及人與人之間的關係是有密切關聯的，而所有的關係都來自土地本身，因此要了解這塊土地就要去了解生活在這土地上的原住民，土地及土地上的原住民文化彼此間有緊密的關聯。

　　原住民生態宇宙觀就是指原住民是地文、水文、各類動植物的守護神。他們的棲息地是一大片一大片不受干擾的土地。這些棲息地是很多現代社會無法了解的但卻是維生所需之地。如調控水的循環、維持氣候的穩定，以及提供有價值的動、植物及其基因。可以說：原住民的棲息生活之土地，可能住著比全世界自然保育區總和還多的瀕臨絕種之動、植物物種。如果再加上全世界各地原住民所擁有的無價的生態知識，單單這兩個理由，就足以讓世界各地的主流社會要比以往更需傾聽原住民的真心吶喊！

　　原住民在維持地球重要棲地及生態豐富性上扮演著關鍵角色，那麼，對其他更多人口的社會而言，原住民也當然夠資格扮演文化的典範角色。

　　此話怎麼說？原住民千古以來，早已從祖輩口耳相傳、有意識地增加了他們從大自然繼承來的生物多樣性－不是經由增加新物種，而是經由在物種間強化基因的多樣性，以北美莫霍克族（Mohawk）的三姊妹植物的種殖即可瞧出端倪。他們先種殖玉米，等玉米長出的時候，接著種殖南瓜與大豆，等玉米秆長到一定高度，大豆的藤蔓往上纏繞玉米秆，而南瓜會使土地保持潮濕，大豆則能給土壤提供氮，幾種作物種殖在一起，會令彼此互惠互利而生長得更加茂盛。這些事實及其作法，值得全世界自認為優勢的文化尊敬、學習。當代社會依賴地球食物及其他產品愈來愈少的基因種類，據此，基因多樣性的保留對全球經濟是迫切需要的。不可否認，為了滿足70億人口的溫飽，全球經濟已將許多生態生產系統轉變為高產量但卻脆弱的單一栽培，甚至衍生許多基因改造食物。農場、果園、牧場、植物園、漁場等，都已逐漸成為單一基因的超級產品。單就印尼在過去15年中，就已損失了1,500種不同的稻米種類，只剩下少數幾種稻米來主導印尼的生產。基因多樣庫不只一次又一次地使單一作物免受病蟲害、疾病、土壤流失改變及氣候的侵擾，而這些基因多樣庫就是原住民一貫的農田、森林及河流。可以說：原住民是全

世界99%以上基因庫的最佳守護神。

　　1985年夏天，美國的黃石國家公園發生森林大火，延燒經月，損失慘重。當1872年美國第18任總統格蘭特（Hiram Ulysses Grant）把黃石公園設定為全美第一個也是全世界第一個國家公園時，美國的正規部隊透過優勢武力，早已把國家公園內的原住民迫使他們遷移或已經滅族了。這些原住民原來會在園區內周期性地點燃一次小火，藉由「燃原」方式將生態棲地清潔，並為族人的狩獵區、採集區的野生動、植物因為燃原而創造更多生機，但卻為無知的美國軍方嚴格禁止，以致於使得多生質燃料（bio-mass）經歷百多年來不斷積累，成為森林大火的幫凶。這些案例清楚指出：原住民長期以來與土地相處，依土地維繫生命與生存，千百年下來的經驗沈澱、累積，自然而然發展出與土地和諧共存，彼此相依的生活模式，自然環境也因原住民的參與、配合獲得動態平衡，趨趕原住民的後果，就是使土地變得最不自然。

　　眼前的事實是：對大多數原住民而言，為殘存的祖靈地、棲息地爭取合法的保障是他們多年來的重大政治訴求，如果停止這些奮鬥的目標，他們的文化將沒有延續生存的機會。讓原住民與土地分離可能是最大的傷害。大多數原住民經由實際生活上的、精神上的以及歷史性的關聯與他們的土地緊緊結合，原住民透過無止境地重複日常的作息去認識土地，他們付與大地各種長期觀察與精心設想的神話傳奇，並且在解釋以往的事件時，為這些他們所深信的神話傳奇辯護，當他們的棲息地、祖靈地的山區河流、村落、草原、山坡、森林遭受破壞污染時，那兒曾經有原住民還來不及寫出的歷史、生態中精彩絕倫的書頁！

　　另一個議題：原住民傳統生活領域究竟要如何共管？是誰應該管理這些自然資源？

　　當世界環境生態急速地惡化時，為了讓我們大家共同的信念、價值、行動可以移交給下一代完好無缺的地球，原住民的生態智慧就是其中解決的方案，當這些價值被世界各地的政府所恪守，原住民就能從中獲益，他們管理生態體系的能力同樣也能夠使自己更為傑出，並且應該贏得長久以來應得的尊重，最終他們會得到掌聲，他們會被視為未來的一部分，就如同現在被當

成過去的一部分一樣。

美國的迪格爾印第安人（Digger Indians）有一句箴言：「一開始，上帝就給了每個民族一隻陶杯，從這杯子裡，人們飲入了他們的生活。」

大自然養育人類、大地，並把不同構造、不同面貌的環境賜予了不同的民族，多樣的環境滋生了多樣的生態系統，多樣的生態系統哺育了多樣的文化，如何面對大地與生態議題，從原住民身上，答案不就在其中嗎？

我們亟需向原住民學習他們的生態智慧。這應是登山者的思考，這也是登山者的基本學習態度，這些都是登高者需要向原住民請益、學習，從而改變若干不良行為的謙虛心靈。

原住民如何善待山林，從他們的語言系統中，並無說謊欺騙的字彙，即可看出單純又高貴的文化情操！老頑童劉其偉先生以出入海內外原住民許多部落，且長期與之相處與研究它們的文化，就曾經指出：原住民比文明人還要更文明！

1850年代，美國西北部杜瓦米希族（Duwamish）原住民西雅圖酋長（Chief Seattle），因當時的美國政府，向他提出收購土地的要求，酋長悲痛的向眾人發表宣言，據聞由略懂土語的美方隨從人員亨利‧史密斯（Henny Smith）博士（另說是醫生、記者）當場翻譯紀錄，再親訪酋長討論整理發表，百年來，俟經1960年代後期，據聞德州大學古典文學教授威廉‧阿洛史密斯（William Arrowsmith）再訪部落長老，重新編寫，今日版本大都以好萊塢編劇，也是德州大學戲劇藝術教授Ted Parry於1972年幫一部浸信會出資的環境汙染的紀錄片「家園」寫的腳本旁白為主，此份《西雅圖的天空──印第安酋長的心靈宣言》（*How Can One Sell The Air? Chief Seattle's Vision*），儘管似有扭曲歷史事實、謬誤之處，但內容發人深省，動容的卓見與視野，傳誦多年，如先知式的暮鼓晨鐘，從原文、翻譯、改寫、創作，宛如一場延續一百多年、人類目前迫切需要的集體心靈反省。

宣言裡向自傲為文明人的白人詰問：你怎能把穹蒼藍天、豐饒大地的溫暖與清新空氣及清澈流水拿來買賣？晚間，聽不到池塘邊青蛙在爭論，聽不見夜鳥的哀鳴，這種生活，算是活著？要求買賣後要教導白人的子女，必須像對待兄弟般善待土地上的走獸，強調生命裡每一根晶亮的松板，每一片沙

灘，每一撮幽林裡的氣息，每一種引人自省、鳴叫的昆蟲都是神聖的。也要認知大地每一方土地均為聖潔、大地是我們的母親，人若唾棄大地，就是唾棄自己，傷害大地就是褻瀆大地的創造者。

一位阿帕契長者便曾在法庭上，語帶悲諷的訴說：「當最後一棵樹遭砍伐……當最後一頭野牛消失不見……當最後一塊金礦被挖出來……當最後一個印地安人被屠殺，你們下一步要做什麼？你們如何處置貪婪無屬的心？你們要把貪得無屬的心傳給後代子孫嗎？你們下一步又要做什麼？我問你們。除了自己以外，你們沒有什麼可流傳下來了。」

這番話，與杜瓦米希族的西雅圖酋長的演說所傳達的都是一樣的沉痛，我們怎麼能出賣空氣？怎麼能夠買賣天空、土地的溫柔、羚羊的奔馳？

雖然如此，美國人仍是持續向印地安人要更多的土地、奴隸，不惜發動戰爭、破壞紅人賴以生存的谷地，屠殺印地安人。白人墾殖者帶來了印地安人前所未有的疾病，一條條沾染了天花病毒的毛毯被蓄意作為交易的物品，送進印地安人的踢皮（Tepee）營帳裡，從未暴露於流行天花的印地安人絲毫沒有一點免疫力，一波波的疫情無可遏止地蔓延，30年間，幾近半數的印地安原住民人口因此消亡。

不知以種族優越感自居的白人，可曾懺悔與道歉過？看來西方文明發展的自大自私、無知荒謬與價值扭曲，讓人與人、種族與種族、文化與文化之間，有了不尊重、不妥協而製造多少戰爭、悲劇，讓人類的創傷與哀痛有了肇因。對仍普遍存在於白人世界中的唯我獨尊的意識，應該向原住民學習從生態衍生的智慧。

深層生態學代表人物、澳洲著名環保運動家約翰席德（John Seed）等人所著《像山一樣思考》（*Thinkng Like A Mountain*）一書中，台北醫學大學醫學人文研究所林益仁所長在序文指出：在不同的文化與體系中，最與深層生態學可以對話的是原住民的文化與生態智慧，因為他們都分享了整體論（Holism）的宇宙觀：找出人們的身心與外在環境如何和諧互動的方式與態度。

100多年後，近一個世紀以來的全球宜居指數、環境指數和污染指數顯示出的生態惡化，如：人口壓力、氣候暖化、環境污染、物種消失、因宗教

衝突導致人類自相殘殺，迫使人們反思工業化、現代化乃至文明本身的困境和桎梏，事情終於發生變化：1992年，體現原住民話語的歷史性文件《原住民地球憲章》（*Indigenous Peoples Earth Charter*）面世，全面闡發了與原住民諸多的相關觀點：我們原住民踏著先輩的足跡走向未來。經由最大和最小的存在，造物主、空氣、土地和大山，從四方把我們創造。我們原住民依存於地球母親；之後，聯合國等國際組織在它們的正式文件裡慎重宣告了原住民生態知識的權利和價值：1992年，聯合國《生物多樣性公約》（*Convention on Biological Diversity*）提出：依照國家立法，尊重、保存和維持原住民（Indigenous people）和地方社區體現傳統生活方式而與生物多樣性的保護和持續利用相關的知識；1993年，聯合國《原住民權利宣言草案》（*Draft Declaration on the Rights of Indigenous Peoples*）指出：尊重原住民知識（Indigenous knowledge）、文化與傳統作法，可促進環境之永續、合理的發展與適當的管理；2005年，世界銀行（World Bank）宣稱：原住民是人類重要而富有意義的組成部分。他們的遺產、生活方式及其對地球的關愛和宇宙論知識，對所有地球生命都是無價之寶。

儘管這些轉向文件帶有實用和功利的色彩，但畢竟仍標誌著人類社會價值系統和權利格局的重大改變。過去被視為落後、野蠻的土著人群，非但恢復著應有的權利和地位，而且將成為世界新秩序、新價值的典範。也將積極參與關涉全球命運的協商對話之中。

這樣的原住民生態知識的轉變有何意義呢？其意昧著越來越強調文化多元主義（Multiculturalism）的成果將有助於文明對話在不同族群間的多向展開。彰顯出原住民因永續的生態智慧備受肯定與績效，已從最基本的生存權，提昇至身分權、話語權、指導權，與最終的永恆性，也讓世人在鮮明的宇宙觀、生命觀的優勢對照中，省思自深過去的無知、傲慢、殘缺、侷限。

原住民指的是與地球最為親近、友善的人種，原住民生態智慧則指基本的經驗和常識。其間的關系，就如西雅圖酋長在與白人總統的對話宣言中指出的：人類屬於大地，而大地不屬於人類。因為：世界上的萬物都是相互關聯的，就像血液把我們身體的各個小部分連接在一起一樣。生命之網並非人類所編織，人類不過是這個網絡中的一根線、一個結。但人類所作的一切，

最終會影響到這個網絡，也影響到人類本身。因為降臨到大地上的一切，終究會降臨到大地的兒女們身上。

看看這個文明的世界，利慾薰心、貪得無厭、濫墾濫建、竭澤而漁的行為，此起彼落！傲睨萬物、眼空四海的思考，瀰漫經年！原來萬物間最凶暴無情、血腥滿手的殘民害物行為，往往發生在自稱是萬物之靈的人類身上。我們自稱的文明，是否反諷式的以「文明」作為假仁假義、瞞心昧己的包裝？最終羞辱的只是我們自己的良知良能？

李奧帕德（Aldo Leopold）的土地倫理理念《沙郡年記》一書的壓軸之作：像山一樣思考，這句隱喻性的名言，見證了這位舉世聞名的三大自然寫作者之一，在68年前已經在用有機的整體性方式進行思維了，一座山沒有思維器官，看來似乎無法思考，然而，山的存在所體現的卻是山上的動植物、微生物、巖石、土地間的整體性和相關性及和諧共存的事實，相互關聯、相互依存應是這句經典的實質內涵，大自然的整體和諧，它們中的每一個肯定都擁有自己的心靈，而原住民早已認識並落實千百年了。

端本正源、原始要終的生態智慧，表露無遺！

會有那麼一天，人類在面對科技及工商業發展，破壞地球環境而必須承擔不可逆的代價之餘，原住民的生態智慧，日積月累如智珠在握，高明遠識、獨到之處，理應最有資格率先挺身而出，全面教育這一代與下一代應如何珍愛自然環境。

說出「對不起」有什麼困難？

　　1998年5月26日，許多澳大利亞（澳洲）人都會記得：這是「全國道歉日」。這天，成千上萬的澳洲白種人在數百個「道歉紀念冊」上簽下了自己的名字，並將紀念冊送給了澳洲原住民的領袖們。4年之後；2002年5月28日，許多澳洲白人在原住民演員哈羅德・托馬斯（Harold Thomas）為原住民所設計一面特殊的旗幟：黑紅相間及黃色圓心的前導旗下，緩緩通過雪梨港大橋，再以遊行的方式對原住民表達的發自內心的真誠道歉。這一幕，確實令人動容，也值得我們省思。

　　這款新旗幟於1971年完成，旗上的黑色（上層）代表人民，紅色（下層）代表澳洲大地，黃色代表給予生命的太陽。

　　在這之前，1965年，由一位查理・帕金斯（Charles Perkins）的原住民領導30位雪梨大學的學生驅車全國行動，在3,220公里的旅程中，這批被譽為「自由騎士」的團體，持續進行著調查和抗議種族歧視，此一偉大的壯舉，單純性的政治訴求，終於導致了1967年5月27日的公投（公民表決），

澳洲原住民族旗幟（圖：維基百科）

90%以上的澳洲白人都投票表決，刪去了憲法中不平等的部分，澳洲政府有權利停止不平等的州立法，原住民第一次被計入全國人口普查之內，也被正式承認是澳洲社會的一部分。

這真諷刺！1770年4月19日英國的詹姆斯・庫克船長（Captain James Cook）率領他的「奮進號」（Endeavour）抵達澳洲大陸東南方海岸（今澳洲新南威爾斯省一帶），立下歐洲人首次抵達澳洲東岸的創舉，登陸時，當地原住民至少有3,000人，50年之後，人口數降至300人。

澳洲原住民至少在4萬年前，甚至是10萬年前，就已經來到了澳洲，他們有可能是乘著小木舟或者是竹筏漂洋過海，再長途跋涉，穿越了連接在各大洲之間的廣闊土地。他們曾遍布於澳洲各地，至少可以被分為250多個部落，擁有共同的宗教信仰及不同的習俗和語言。

要追溯原住民被征服的歷史，實際上只需要重塑世界上各地以「優勢文化」自居自傲的崛起過程，即可明白。如中國的漢族擴張其影響力直到中亞、南亞；亞利安（aryan）帝國在印度次大陸的征服；班圖（Bantu）文化跨越非洲的南向擴張，再加上歐洲殖民主義和工業革命及上世紀美國好萊塢的影視文化的三次創造世界經濟的衝擊，在主導性、強勢文化的摧殘之下，倖存的原住民傳統生活方式、人口、經濟、語言…等等，僅僅留下一些殘餘破碎的祖先遺跡。

當澳洲學者Dr.Deberach Bird Rose於2005年11月14日於靜宜大學惠三廳主講「關係可持續性與墾殖社會」時，她以美國法學家Holmes所言：「我們美國人都是杜鵑鳥，我們把我們的家園建築在其他鳥類的巢之上。」指出白人以宗教的理由，豁免了面對自己的暴行，並避開了道德上的審視，並以自己的存在感來自於上帝給予的使命，宣稱他們擁有實際上應得的應許之地。這或許是優越感自視的白人，當其祖先因為貿易與航海而源生對大自然的好奇衍化的哲學起源時，即一貫採取的生存策略，但這正也是Dr.Rose所說的，它既是我們（白人）的文化，也是我們的暴行。

再看一次美國原住民莫霍克族的偉大表現吧！16世紀，世居在今紐約州中部和北部逐漸形成並共同生活的莫霍克族，為了阻止5個族爭奪土地帶來的戰爭，使用易洛魁語言的北美原住民部族，他們成立「易洛魁聯盟」

（Iroquois Confederacy），又名Haudenosaunee，意譯為和平與力量之聯盟，另有一譯為居住在長屋的人們，是北美原住民聯盟。此一聯盟是由50個部落首領所組成，代表50個參加該聯盟的部落，其權力、地位都是平等的，他們擁有一個聯邦政府，每一個部落都保持自己的獨立，同時派代表參加聯邦集會，並且制定有利於所有人的決議，依據易洛魁人的傳說，一個叫做「和平創立者」的休倫族（Huron）印第安人和一個叫海華沙（Hiawatha）的安倫達加人（Onondaga People）都居住在莫霍克部落，2人努力勸說5個族群達成一個協定，人們把武器埋葬在和平之樹下，並在締結聯盟時，成員幻想出一個巨大的長房子，連接5個部落廣闊的土地，在房子的每一端有個門，象徵著聯盟的團結與和平。

這個聯盟不但帶來了長時間的和平與合作，因而被稱之為偉大的和平，而且受起草美國憲法的班傑明‧富蘭克林（Benjamin Franklin）的極力肯定，他學習並引用了易洛魁人的組織模式，以此作為建立美國政府榜樣。

另一個廣為人知的是莫霍克族人的感恩獻辭。

為了向偉大的神靈表示感激，以及為土地、水和動物祈求祝福，感恩獻辭表達了對自然觀念及他們與土地緊密相連的宗教信仰。對照一下1620年11月11日，一個寒冷的日子，102位英國清教徒搭上了「五月花號」抵達美國東岸普利茅斯港（Plymouth），上岸當年即遭逢嚴寒來臨，第一個冬天就凍死了3分之1的人，若不是鄰近的原住民及時施予食物及木材，今天還有美國人的祖先嗎？

莫霍克人的感恩獻辭與臺灣原住民的彩虹橋的人、物、自然等同體大悲的泰雅族傳說思想非常接近，誠如Dr.Rose結論所言：我們要挽回曾經被我們遺棄的，應該要在場的道德良知，也要接納、肯定、平等對待一個除了我們以外還有其他人居住的世界。

墾殖者與被墾殖者，從歷史長河來看，那有什麼區隔？白色與紅色、黃色、黑色，也無高低之分。當德國萊比錫「馬克斯‧普朗克進化人類研究所」（Max-Planck-Institut für evolutionäre Anthropologie）的遺傳學家帕博（Paabo.S）在《自然》（NATURE）雜誌2000年12月7日號上合作發表的報告指出：對不同祖先的53個人的線粒體DNA基因組的完整分析表明：人

類起源都能追溯到非洲。

任何民族皆不可有以血統高貴、先進科技而自恃優人一等的傲慢心態。人類各族群，沒有人天生就高人一等，也沒有人天生就是被歧視，從原住民身上，從他們的生態智慧，給我們上的最重要一課，就是尊重、包容、學習、欣賞。

家園變公園？
——司馬庫斯Tnunan制度的生態意蘊

　　司馬庫斯位於新竹縣尖石鄉玉峰村。部落居民以泰雅族人為主，地理位置在1,500～2,000公尺的中海拔山區，位於雪山山脈偏北，東北有雪白山，南接馬望山，西近泰崗溪與西納基山。東邊已接近大霸尖山，塔克金溪上游，水系屬於淡水河流域大漢溪集水區，又鄰近鴛鴦湖自然保護區，是少數幾個仍維持生態大部原貌的部落。

　　過去的生計以火耕燒墾式種殖作物，並以gaga祭祀團體組織社會群體，生活以共食型態為主，農忙時會相互支援，1991年發現神木群，1994道路開通，1996完成聯外產業道路，2004年1月1日起，司馬庫斯部落開始把土地、產業（民宿餐廳商店等）共有，同時制定全體居民全面生活照顧的Tnunan共享制度，近年來，已因獨特的生態資源及共管制發展為熱門的旅遊景點，儘管部落為人口才127人（2002年統計），但2002年不計10～12月旅遊人口，僅9個月就有3萬5千人次造訪。

　　司馬庫斯巨木群步道，擁有相當豐富的植被，共有特有種34種，原生物種61種，栽培種4種，稀有種5種，加上其他動物的資源，而被選定為「原住民族傳統土地與傳統領域調查」的示範部落。

　　令人感動的，除了神木群的震撼外，就是他們的共營共享的制度，在這表象之下，神木群存在的意義已屬於全國人民的共同驕傲，並見證臺灣中海拔植被氣象萬千的源源生機！在濃翠蔽日的林道行走，曲徑通幽，有茂林修竹掩映生姿、暗香浮動的陣陣欣喜；有煙嵐雲岫、層崖疊嶂、天開圖畫的視覺享受，昔金聖嘆之不亦快哉，不過如此吧！

　　以司馬庫斯今日的條件：神木群，鴛鴦自然保護區、西丘斯山脈下的

赤紅色溪流、竹林祕境、味道溪部落詩抄、部落地圖、共享制度、合格解說員、露天溫泉、瀑布、發展協會、媒體報導的宣傳優勢、外來財團未入侵、學術團體研究、學生社團支援等等，環顧臺灣其他部落，大概無出其右者，從生態的角度思考，司馬庫斯是否會如日本北海道愛奴族神聖的熊季被觀光化呢？

　　部落裡經營共管制同時，也可注意一些配套措施，並非難事，如：迎賓送賓禮（傳統衣飾），入口處放置踏板及水池（避免外來種入侵）、步道每100公尺設一里程牌、植物解說牌、戶外教學、傳統生活體驗營（打飛鼠、溯溪、登高、觀星、賞螢……）、生態移民、祖靈地朝聖……等，大概都會有人想到，倒是民族植物學（Ethnobotany）、生態經濟系統議題，似乎仍有探討空間。

　　據學者郭華仁、嚴新富、陳昭華等於〈臺灣民族藥學知識及其保護〉一文中對民族植物學的界定，「是指原住民族對植物的認知，使用與保育植物的知識，為一科際整合的學科。」涵蓋的範圍涉及了植物學、語言學、農學、人類學、藥物化學、地質學……等。內容則包涵了民族植物學知識基本整理、植物資源使用與管理的評量、植物資源如何進行科學的利用，以及原住民族如何從其傳統植物的知識得到最大好處等。

　　民族植物學就是指某一種族為了生存與發展，在一定的地理區域與周圍的植物形成一定的關係。

　　民族植物學目前已從最初的簡單描述和解釋，過度到對人類及週遭環境中的植物之間全面關係的研究，人類如何對植物的生態利用、經濟利用、社會利用、文化利用的歷史、現狀、特徵及其動態變化過程，皆是可供研究的課題。

　　植物、森林利用的傳統知識是世界各國原住民的獨特現象，也是他們傲人之處，更是他們的獨特文化，同時也和原始的宗教、農業、飲食、語言、價值觀等有密切關係。通過對原住民用於生活與生存的植物的研究，介入了人與植物之間互相作用。

　　隨著今日人類面臨資源短缺、環境污染、生態惡化、生物多樣性喪失等問題日益彰顯，民族植物學反而更需加以重視。一方面是許多民族植物學研

究項目之所以集中在原住民部落,主要原因是這些地區保存較為完整的傳統植物學的知識;二方面是民族植物學在植物資源的可持續利用與生物多樣性保護中,開拓了應用傳統知識和原住民參與的新途徑,為探索生物多樣性及文化的多樣性的協同發展關係及生物文化多樣性的保護提出了新的研究內容。

司馬庫斯交通不算方便,暑假颱風一來,道路柔腸寸斷,但也因為如此的偏遠山區,大型遊覽車不能進入,反而最適合選擇沒有受到外來人潮、文化影響的地區作為研究地點。在這些地區,傳統知識保留最為完整,相當一部分傳統知識和文化依然在當地住民中發揮影響力,而且因自然環境及民族文化的多樣性,往往又孕育了多樣化的民族植物學的民間利用、保護植物的傳統知識。這些地區,人和植物之間的關係更為密切,這對探討自然環境與傳統文化之間的相互作用、相互關係非常重要。

在泰雅族的民族植物學的研究中,大部分偏向藥學植物。如李亦園在南澳、李瑞宗在錐麓古道、歐辰雄及劉思謙在雪霸國家公園、廖宗臣(無地點)、潘富俊在大同鄉、黃詩硯在鎮西堡、張汝肇等在仁愛鄉的研究報告中,司馬庫斯仍然留白。

另一個值得我們關心的是生態經濟系統的未來發展。

原住民早年居住之地,道路未開通之前,大多位於生態環境脆弱、資源又相對豐富兩者重疊的地區。經濟的自給自足及看山吃飯,常常使經濟發展落後,於是容易陷入小農耕種→收入不足→貧困→低收入→破壞生態環境→投資退怯→住民人才流失→教育資源欠缺→低生產率→貧困的惡性循環中。

原住民族生存地區經濟貧困和生態惡化互為因果,生態保護與經濟發展的兩難越演越烈。清境農場、霧社、東埔皆是明證。原住民生活地區地域廣闊,情況複雜,不同的經濟和社會基礎、地理環境、氣候條件、人口素質、交通等等,決定了這些原住民部落不可能遵循相同模式,但應先有一個前提:各原住民部落發展生態經濟,必須以實現物質和能量消耗、生態與環境惡化速率的「零成長」為前提。如果能負成長最好,如果能放棄資源消耗→產品工業→污染排放的物質單向線性經濟模式,構築高效有序且互利共生的循環經濟體系,才能達到區域生態經濟系統綜合效益的整體最優質、最大限度地緩解生態保護與經濟發展之間的對立與衝突。

　　司馬庫斯的生態優勢，更是需以生態環境和自然環境為取向，而開展出一種既能獲得部落經濟效應，又能促進生態環境保護的邊緣性生態工程及旅遊活動。

　　生態經濟可採仿自然界食物鍊的循環方式，運用資源開發→綠色產業→資源回收再生的閉合式物質能量循環，實現綠色和諧管理制度系統，可以把生態資源優勢轉化為經濟優勢的有效途徑。如果能把廢棄物及原材料的有機融和，將可發展出一套以產品清潔生產、資源循環再利用和廢棄物高效回收等特色的生態經濟範例。傳統的資源推動型的經濟發展模式是互不發生關係的物質流的層層疊加，是明顯的高開採→低利用→高排放→高浪費的粗放型模式，但生態經濟是循環經濟，是系統內部依據生態學規律形成資源優化、廢物利用、減少污染的物質能量循環，如果能達到低消耗、高質量、低污染（甚至到零污染），將可實現從產品利潤的最大化到生態經濟的可持續發展的根本改變，這種轉化，表現出的結構性調整及功能，相對應的生態、回饋、抗逆、共建共享，自然而然可以形成一個有序的、具有自組功效的、有較強抗拒外界干擾能力的、取得物質與能量損耗最少的、系統內部整合又凝聚共識的、可以不斷教育遊客的、凸顯用心而贏得消費者肯定的整體運行模式。在減量化原則下，以資源投入最少化為標竿；而再利用原則，以資源產品使用效率最大化為目的；最後的再循環原則，以廢棄物排放最小化為目標。

　　令人擔心的是：

　　原住民部落的生態經濟系統已有質變的傾向。從生態經濟系統來看，它並非是一個封閉的系統，也不再是一個單純的農業生態系統。令人隱憂的是：外來經濟文化系統，尤其是代表現代社會發達程度的高科技、視聽享受的生活及龐大旅遊人潮集中化等，將會是首先要面對的課題。

　　從生態資源的需求和供給來講，先進的生產力、生產概念的移入，社會需求對生態資源急劇增長，資源開發能力大量提高，將會直接刺激原住民部落生態系統的資源供給，當開發一旦超過當地生態系統的供給能力，生態系統失衡將不可避免。如森林的砍伐、觀光產業道路的延長、草地資源的超載、整地蓋民宿及公共建築等。另外，不少再生資源的開發，以及由此帶來的環境污染、生態破壞將降低生態系統可再生的供給能力。如大量的餐桌塑

膠布、紙杯、塑膠產品，堆積在部落四周。曾經從神木群往回走，一路撿拾的垃圾就有6大包！從生態經濟系統的平衡角度來說，二種現象只會加深生態負的回饋機制和經濟正反饋機制之間的不協調性，亦即生態經濟系統的負回饋機制決定了內部物質，能量更新量有一個上限或閾限值，問題是經濟系統正反饋機制決定了其對物質、能量的需求是無限的。

如果汙染、破壞二種力道之下，生態系統的容量將逐漸變小，而經濟系統對其資源的獲取需求又越來愈多、愈大，生態與貧困的惡性循環就會開始。除此之外，市場經濟主導下的利益最大化原則及現行市場價格體系，大部分的人（原住民部落也不例外）只會對即期的、現場的資源稀少高度敏感，對生態資源的生態功能的危機，缺乏感覺，只因為現場不是他的家，現場並無立即的危險！再加上長期貧困的壓力，一旦有機會翻身，任何人均不會再想回到過去。

生態生產力更新的長周期與社會進步的生產力更新的短周期矛盾日益產生兩難及衝突，在生態容量減小和對生態資源的強烈需求所產生的越來越高漲的經濟壓力下，傳統生態文化對於過去的社會生態經濟系統來講，可以是很強的文化約束，但於現在的社會生態經濟系統而言，如果制度面及共識無法達成，就會是弱文化的約束，司馬庫斯能否持強去弱，就看當地原住民的決心了。

原住民朋友曾指出：這種不同的文化邏輯所引發的困惑和矛盾，起初是以政府的同化政策與強勢的主流價值，透過行政、教育和經濟活動，以外部向內部打造、滲透，最後竟成原住民主體世界內部的分裂和矛盾。看看那些發生在美國印地安原住民身上割裂的經驗，如族語的消失、血緣的混合，挑戰著原住民族認同的邊界；在自求發展的努力過程中，發展項目和方式的選擇、觀光的誘惑，都形成了巨大的矛盾張力，幾乎令人窒息，而這也是臺灣原住民當前的困惑。原住民在傳統維繫與開放發展之間面臨兩難的困境。面對現代社會與國家力量的介入，脆弱的部落經濟與文化幾乎毫無招架之力，無論採取拒絕或接受的態度，結果似乎都相當的悲慘。

最後，必須再說的是：生存策略決定原住民部落會更重視生態環境內有著高經濟效益的其他經濟文化類型，其實，道理不難明白；沒有不合理的行

為，只有不合理的制度約束。如果對處於這種社會生態經濟系統的人不予以團體的約束、制度共守，必然有人無視於其他人的利益，而會選擇有益於個體的行為。因為從長期來看，生態環境、生態經濟的發展對某些新興的產業或配套的周遭行業有影響，但對現實經濟利益的取得，更容易刺激某些地方部門和個別既得利益者無視生態環境與汙染。

　　企盼有更多有識之士，除了肯定原住民豐富的生態智慧外，對原住民部落的生態環境、生態經濟所面臨的威脅與挑戰，以及自治、補償正義、分配正義等議題能提出可行的兩全其美的解決方案。

04 Camp

這一秒，生態正在
改變！

由破窗理論談起

　　美國Stanford大學心理學家辛巴杜（Philip Zimbardo）曾在1969年在美國加州做過這樣一項試驗：他找來2輛一模一樣的汽車，1輛停在比較髒亂雜處的街區，1輛停在中產階級社區。他把停在髒亂雜處街區的那一輛車牌摘掉，頂棚打開，結果24小時之內就被人偷走了。而停在中產階級社區的那1輛車，過了1個星期也安然無恙。

　　後來，辛巴杜用鐵錘把擺在中產階級社區的這輛車的玻璃敲破。結果，僅僅過了幾個小時，車子就不見了。

　　威爾森（James Q. Wilson）和凱林（George L. Kelling）兩個研究犯罪學家依循這項試驗，提出了「破窗理論」（Broken Windows Theory），並把研究成果刊載於《The Atlantic Monthly》1982年3月版的一篇題為《Broken Windows》的文章上，破窗理論認為：如果有人打壞了一個建築物的窗戶玻璃，而這扇破窗戶又未得到及時維修，當窗戶破了沒人修理，路人經過後一定認為這個地區是沒人關心，沒人會管事，別人就可能受到暗示性的鼓勵，而縱容去打爛更多窗戶玻璃的行為。因此引發更多人打破其他的窗戶，於是從這棟大樓開始蔓延到整條街，擴散到其他鄰近街道。久而久之，這些破窗戶就給人造成一種放肆無序的感覺。

　　破窗，只是一種比喻，凡屬低層次犯罪或行為不檢、違反公共秩序（如隨地亂丟垃圾、牆壁塗鴉、不排隊、飆車、大聲喧嘩）等，有如一片未被修理之破窗，環境中的不良現象如果被放任存在，就會誘使人們仿傚，甚至變本加厲。那是無人關心的表象，這些將會導致更多更嚴重的蠻行與犯罪。

　　此理論描述社區失序的5個階段，從開始出現失序的情形，部分居民遷出社區，到外來的犯罪份子入侵社區，令犯罪數字持續上升。

　　心理學家研究的就是這個臨界引爆點，地上究竟要有多髒，人們才會覺

得反正這麼髒，再髒一點也無所謂？情況究竟要壞到什麼程度，人們才會自暴自棄，不聞不問讓它爛到底？

　　例如各縣市在未推行垃圾不落地時，街口轉角若有一包垃圾在地上，不出2個小時，那個地方就堆成垃圾山了。

　　一個很乾淨的地方，人會不好意思丟垃圾，但是一旦地上有垃圾出現之後，人就會毫不猶疑的拋棄，絲毫不覺羞愧。一面牆，如果出現一些塗鴉沒有清洗掉，很快的，牆上就佈滿了亂七八糟，不堪入目的東西。那麼在這種公眾麻木不仁的氛圍中，髒亂、甚至犯罪就會滋生、蔓延。

左：若能自律芳草綠　依然百里野花紅
　　志工於日本尾瀨國家公園注視遊客過濾腳底攜帶物（圖：林金龍）
右：且把守規當成習　留得大地氣象新
　　紐西蘭南島海灘圓形巨石的防範生態破壞設施（圖：林金龍）

登山與生態環保

　　先從富士山、尾瀨國家公園、福山植物園、玉山主峰排遺、臺中大坑步道垃圾幾則案例說起。

　　幾年前去登富士山，我看到日本人因為富士山登頂人多而帶來的污染，以致於富士山無法列為聯合國世界遺產而引以為恥，於是大力整頓宣導，果然一路上下，幾乎看不到垃圾。富士山因為是日本人信仰的對象與藝術的源泉，日本政府在2012年重新提交了世界文化遺產的推薦申請，成功於2013年6月22日正式獲選列入世界文化遺產，使富士山成為日本的第17個世界遺產（第13個世界文化遺產）之後到尾瀨國家公園，這是世界級的中海拔溼地，在廣大的園區中，所有建築內，不准使用油漬、肥皂及牙膏，夜間禁用閃光燈、沒有人帶垃圾（更不用說丟垃圾），而所有遊客，大家乖乖配合，進入園區，入口處還放了長條踏墊，用意是不希望外來植物入侵，雖然宣示意義大於實質意義，一個簡單的要求，我卻看到主其事者的用心及細心，第二次造訪，親眼目睹志工仔細盯著雙眼，審視入園者照章行事！這幾年內，個人曾當面告知3個高山型國家公園的主管這些措施，可惜的是：至今只見雪霸國家公園回應，曾經在雪山主東線登山口，設置了兩條踏墊，供山友過濾登山鞋上沾染的外來種植物種子，值得肯定。

碧野遍山千里秀　奈何獨留殘餘物
近年山區隨處可見的垃圾，右圖為玉山塔塔加登山口旁楠溪林道檔土牆某宗教團體遺棄的垃
圾。（圖：林金龍）

　　位於紐西蘭南島奧瑪魯（Oamaru）以南40公里處附近的Koekohe海灘
上散佈著很多摩拉基圓形巨石（Moeraki Boulders），進入海灘前，當局為
防範生態破壞，入口處也設置了過濾腳底外來物。

　　好幾年前，福山植物園開放之初，尚無總量管制，未料遊客擠爆園區，
因是永久樣區，研究人員不多，廁所不夠，訪客不耐久等，自行找地形地物
掩蔽處解決，開放3天的垃圾量需要全體工作人員清掃1個月才恢復舊觀。

　　2002年6月30日在日本橫濱舉行的由巴西對德國的世界杯足球賽決賽場
上，觀眾人山人海，比賽結束後，數萬觀眾沒有留下任何紙片垃圾。

　　我們的素質如何，一比高下立判！

　　但是：許多年前，雲門舞集來臺中體育場表演，開演之初，林懷民先
生上台懇切企盼觀眾不要留下任何垃圾，當晚，刻意最後留下環顧四周，果
然一塵不染，場地乾乾淨淨，這是一場演出者與觀眾共同創造優異水準的夜
晚。想想臺灣各大都會，競相花大錢辦理跨年燈火秀，煙火熄了滅了，大筆
經費花了，現場卻滿目瘡痍，2014年元旦，臺北市跨年狂歡，爆出22噸垃
圾量，還得發動千名大學生志工撿拾清理，實在令人汗顏。

　　曾經2次凌晨前夕，在往玉山主峰的山徑上，撿拾山友在路上的排遺，
臺中市郊大坑山區的步道，幾乎每個涼亭周遭，處處可見果皮、瓜子與花生
殼、紙張等垃圾堆積，在山徑小道旁邊，經常有人隨手丟棄垃圾，連玉山登
山口右邊楠溪林道檔土牆上，大剌剌地丟棄某宗教團體的垃圾！為所欲為可
以到如此地步！

　　各地市郊步道髒亂雖已有改善，但離完全不留任何不該丟棄的垃圾，少
數山友、遊客仍有許多進步的空間。臺灣人要全面實施「Leave No Trace」

（不留痕跡或譯為無痕山林），對照當年雲門舞集的觀眾自發性舉動，不亂丟垃圾，非不能也，應是不為也。

依據美國國家公園管理局莫特海洋實驗室（U.S. National Park Service；Mote Marine Lab）的一項公告，自然分解所需要的時間：玻璃瓶百萬年、單絲釣線600年、塑料飲料瓶450年、一次性尿布450年、鋁罐80-200年、泡沫塑料浮標80年、發泡塑料杯50年、橡膠引導鞋底50-80年、罐頭50年、皮革50年、尼龍布30-40年、塑料薄膜容器20-30年、塑料袋10-20年、煙頭1-5年、羊毛襪子1-5年、膠合板1-3年、打蠟牛奶盒3個月、蘋果核2個月、報紙6週、橙橘或香蕉皮2-5週、紙巾2-4週。

臺灣山區環境差異甚大，儘管全臺多雨潮濕，但山高山低氣候有別，美國國家公園管理局所公告訊息，仍值得我們嚴謹深思。

源自美國「Leave No Trace」教育項目，目標是減少或避免人為對自然區域的資源影響，以維護生態原貌，同時可幫助所有遊客獲得愉悅的荒林經驗，1964年，美國國會通過了荒野保護法案（Wilderness Act），1982年，美國國家森林局（US Forest Service）的職員Tom Alt創造了「沒有痕跡」（No Trace）以及「不留下痕跡」（Leave No Trace）等相關的教育課程。1987年，美國政府的3個相關機構：國家森林局（USFS）、國家公園局（National Park Service,NPS）、土地管理局（Bureau of Land Management,BLM）合作開發並出版了名為「不留痕跡的土地倫理」手冊。1990年，USFS與NOLS發展夥伴關係，起草LNT教育課程。

1991年9月在懷俄明州曲河山（Wind River Mountain）開辦第一期LNT主管課程。1993年5月，BLM加入夥伴關係，接著NPS與美國漁業和野生動物保護局（US Fish and Wildlife Service,USFWS）於1994年加入，並於該年簽署一份理解備忘錄及LNT項目的夥伴關係，承諾共同發展並擴展LNT的教育課程。1993年11月，NOLS與美國戶外娛樂聯合會、運動用品製造商協會及其他戶外製造商共組戶外娛樂最高組織及夥伴關係。1994年，增加至24個機構、商業及非營利夥伴的支持。1996年，35個戶外娛樂製造商、零售商的財政預算支持，LNT組織擁有理事會、LNT夥伴、LNT會員。LNT的教育模式強調發展有效、準確的技術及倫理，其中涉及了LNT科學研究及產

官學結合、戶外組織、NOLS等聯合機構，通過教育研究夥伴關係，促進負責任的戶外活動，減少生態的破壞。最近LNT的發展，除持續關注荒野山林的戶外活動外，也針對更容易進入的環境，如：汽車露營區、遊覽區、城市公園及娛樂區的環境資源、社會影響面，擴大推出「輕輕走過」的教育項目。必須說明：LNT不可淪為Know How的技術指導或作業流程，而無觸及Know Why的深層思考。美國人可說用心良深啊！

　　認真思考日本上勝町的案例吧！上勝町是位於德島縣中部山區，勝浦川上游地區的一個城鎮，海拔500到700公尺的小山村，居民大約1,800人，是四國人口最少的一個町，卻為日本最美麗的村莊聯盟成員之一。和日本、臺灣所有偏鄉一樣，這裡人口外流，而且嚴重老化，65歲以上的居民佔了一半以上，80歲以上老人更佔了2成，但這裡的老人院卻因為沒人入住而關門，因為老人家們熱衷於做環保、上網賣樹葉，1年賺進2億6,000萬日圓（約合台幣6,770萬元），他們忙到沒時間生病養老。上勝町每年可以出貨超過320種葉子，2003年上勝町成為全日本第一個喊出「零垃圾宣言」的村莊，目標在2020年讓所有需要掩埋或焚化的垃圾歸零。村民致力環保的理由是，因為住在河川的上游，如果把河水弄髒了，對下游的人很難交代。其實在這之前，日本於1997年實施「促進容器與包裝分類回收法」之後，上勝町已開始進行垃圾分類，分類項目從起初的9項，現在已增加到34項，分類之細獨冠日本全國。不知臺灣哪個縣市、鄉鎮何時也能大聲說出「零垃圾宣言」？

　　再者，日本岩手縣政府為保護座落於國家指定公園內之早池峰山區的高山植物生態系，在開山儀式舉辦前夕，就敲定了宣導登山客自備「攜帶型馬桶」登山等各項環保措施，而且還訂定「攜帶型馬桶之日」、一整天禁止使用山頂上避難小屋的公廁的日子。雖然規定登山客必須各自帶回家，但在登山入口處還是設有置了回收箱。日本岩手縣維護早池峰山區的高山植物生態系之精神與作為，頗值得學習與效法。這個民族確實有些值得我們深思的創新與細膩的舉動，臺灣的登山客，有多少人可以配合？公部門的思維，大都以滿足遊客的需求為考量，我們是否也應給遊客一些分攤維護環境的責任？

　　多年前，世界第一位女性登頂珠峰的日本登山家田部井淳子女士，參加

美國商業登山隊去中國大陸攀登西夏邦馬峰（Mt. Shisha Pangma，8,012公尺）時，與同伴的日本女隊員，把2星期中的2人排泄物全部打包帶下山來，實踐登山環保，使得同行的西洋男性登山隊員非常慚愧。

　　1975年5月16日中午12點35分，35歲的田部井淳子成為世界上第一個登山珠穆朗瑪峰的婦女。她從東南山脊路線登上了珠穆朗瑪峰，是世界登山運動史上第一個踏上地球之巔的女性。並於1998年1月19日，擁有2個孩子的媽媽，51歲的田部井淳子登上了位於南極的文森峰（Mt. Vinson Massif，4,892公尺），這樣，她成為世界上第一位登上過七大洲最高峰的婦女。但她並未就此停止，她的目標是登上169個國家的最高峰。2008年11月在谷關舉辦的全國登山研討會，田部井淳子曾來臺與會演講，她身高不到160公分，卻是世界登山界的巨人，這位備受尊崇的登山家，目前努力推廣登山活動。

天下第一女英雄　樂登群山自在行
田部井淳子應邀來臺演講（圖：林金龍）

　　想想看，臺灣其實有許多地方，入夜之後，安靜到可以讓人覺察植物樹葉舒展生長的聲音，可以聽到此起彼落的蟲鳴蛙叫聲，及全然無車無燈的寂靜空間！福山植物園即是典範所在，用心尋找，一般人是有此機會可以享此清幽的。行走臺灣高山多年，這樣的經驗是相當多的，最近幾年，課堂上，永遠在提醒年輕學子：出遊休閒的整體意義，不完全是指行腳外國土地的自在、滿足，而是能夠用踏上外國人土地的心情、態度、行為規範，來善待我們自己的土地！這其中的教育、學習的內涵，就是尊重、自律、包容、欣賞而已。

　　英國作家威廉‧赫士列

特（William Hazlitt）於1822年寫作的名篇：《論出遊》（*On Going a Journey*），就反覆闡明及表達了這一個思想：「真正讓我們安身立命有所作為之地，唯有自己的父母之邦！」（but we can be said only to fulfil our destiny in the place that gave us birth.）壯哉斯言！

　　如果臺灣的登山客沒有個人的精神家園及永久的心靈故鄉的認知與情懷，我們怎能企盼他們會阿護這塊土地？登山者不能也不會把心大開讓心感動，心境不能放懷倘佯，不能得到淳實潔淨的美感，我們怎能企盼他們會對土地產生感情？

　　願意善待大自然的山林愛好者，他們在享受自然美景時是不允許有糟蹋土地的行為的。

　　個人堅信：熱愛登山的人，也會熱愛自然生物與生活品味，在面對高聳絕倫的群山峻嶺時，心中必然充盈著滿滿的感動與敬意。登山是人們親近大自然，認識大自然並逐漸認識自我的極佳管道。必須指出：喜歡或支持登山活動的人，大多會接受一個簡單的事實：任何一座山峰及生活在其中的生物，都值得尊敬。這樣的概念卻不是所有人的共同信念，也不是所有人都能做得很好，因為我們常常無視於登臨某高山周遭的環境和廣度的自然啓發。

幾乎無力可回天的生態危機

　　生態危機是否因過於細微，五官無法當下直接、明確覺察，或發生地點離我們很遠，或不想惹麻煩而明哲保身？我們確實是否在默許、接受這些事件不斷發生？我們是否也終究成了共犯？是否行走山區漠視環境的汙染、破壞而無動於衷？不希望絕大多數的人，確實有意無意中默許這些惡質文化不斷地發生，我們因此也背上了共犯的罪名。每一個人只要捫心自問，大概都有機會看得到自己的同流合污，如果我們的認知與行為沒有給予支持，危害自然、破壞生態的行為就不可能如此容易發生。看一看窗外，我們所見到的惡質天氣，是否有一部分是我們點點滴滴製造的？看一看窗外，層出不窮的汙染，是否有一部分是我們默許的？空汙、水污、颶風、雷暴、豪雨、暴風雪、土石流，已經不再是上帝的行動，是否就是我們的行動造成的？

　　我們會暗自感傷：漫無限制、為所欲為地開發資源、製造汙染、大肆破壞環境的財團，竟會擁有如此多的支持者，這些既得利益者，午夜夢迴，如何向自己良心、所生活的土地交代？

　　歷年來參與多次生態環保的運動，走上街頭，卻經常得不到主流媒體與芸芸大眾的關注，強烈的無力感，總會令人悲憤莫名！

　　來自大自然裡微弱的呼喚，山川、大地、鳥獸、蟲、魚等面臨危機時，我們有必要為那不能跳出自述的受苦者說話，為那不能引言自伸的受屈者表達立場。臺灣，這麼多年來持續的環境破壞議題與事實，像希臘神話裡的9頭妖龍一般，砍掉1個頭，它又長出2個頭來，我們該怎麼辦？

　　也幸虧我們還擁有這份自發、內在的自然情感，雖然不是每個人都會見花落淚、望風悲懷，但如果人們對於這片生長著萬物、紅裝素裹，綻放著光彩的永恆大地沒有絲毫動容；如果沒有在春夏之季，滿眼的落英繽紛、粉紅駁綠的原野發出讚嘆；如果沒有面對滿天星斗油然而生的神祕敬畏之心，我

江山似錦呈異彩　大地同哭春何在
濫墾濫建的破碎山河（圖：趙克堅）

們就不可能有生態運動、生態省思。

可是：成敗的關鍵卻是人們要用什麼方式去思考、建立人類與環境、生態的關係呢？

必須指出：生態學是研究平衡的學問，它的危機根源在於人類，人類成了價值原點，其核心並不完全是政策錯誤，而也有可能是人們彼此失去坦誠、逃避責任、沒有遠見、捍衛既得利益等因素，易言之，生態問題是否也是心靈問題？這是一個嚴肅的哲學思考：面對環境生態，我們到底是什麼？我們到底在尋找什麼？我們打算做什麼？我們能做什麼？生態為何對我們如此重要？

認真思考：生態的核心是對未來的防禦。但弔詭的是：預測未來的不確定性往往是問題的關鍵。因為不確定性，反對者才會振振有詞、奪人先聲。為了人與自然不穩定又共生的事實，生態擁護者必須對所有無法預見的狀況做好思想準備，必須時常要堅持、整肅我們自己的靈魂，才能迎接任何挑戰。生態如此，登山的生態也是如此。

每一個登山熱愛者，精神生活可以是富足的！

每一個登山熱愛者，均不能逃避山區生態環保及其延伸的議題。

當整個臺灣大部分的官員、民意代表、平民百姓眼中習慣以都市的角度、需求來思考問題；以經濟成長數字來設計、成就未來時，我們似乎忽視了也應從荒野、森林甚至微生物的立場回歸質樸、有機的世界。愛山者，基本責任應該就是一個生態捍衛者！

這塊土地是我們安身立命之處，豈可用逃難心態的短視眼光來看待？

想到美國人可以為了8隻採蜜蒼蠅而打掉400多萬的官方建築，為了一種瀕臨絕種的魚，把一座1億美金的水庫開發案擱淺，我們到底要讓外來種植物（或動物）殘害本地的原生種植、動物到什麼程度，國土遭到嚴重的濫墾濫建到大地反撲，才會讓芸芸眾生知道什麼叫生態危機？而國家重大投資視同救災，中科四期、六輕五期動工時程提前、核四存廢爭議多年，這是一個什麼心態？

沉思與行動

山林是大自然賦予我們生命的重要象徵符號。

走向野外的每一步都是向自我的回歸，山野使我們得到解放。

我們斷然不能因為破壞性和掠奪式的入侵攀登，與為了追求純紀錄、個人榮譽的所謂搶山頭式攀登，而給子孫後代留下滿目創傷的山峰；與不良的、反教育的登山惡例；以及連基本精神都被篡改、被扭曲的攀登運動。對山野環境的尊重，也是對人、對攀登者自己的尊重。

西方一些生態敏感者，現在對路繩、固定掛片都抱著爭議的態度，儘管並不見得適用於臺灣多變與崩塌的地形，但從這些角度而言，當給山林乾淨的空間，國內攀登觀念還有許多學習、檢討的空間。

以上這些，都是登山者的思考議題，都是登山者的基本精神元素，都是攀登者的心靈探索。

經過了世俗的名位、職位的無謂爭奪後，最近幾年開始反思，未來的攀登如何才是有意義的？豈可讓安逸盜取我的生命力？或許叔本華的一句警語，喚醒了長睡的良知：「對現世的實踐可視為正文，感想與知識則為注解。」沒錯，我們的世界不應是語言創造的，我們還需要行動、活動、勞動，這些才是神聖的。沒有這些實踐，我們如何識別錯誤、判斷是非？螞蟻只是收集；蜘蛛也只從肚中抽絲，比不上蜜蜂既能採集、整理、又能孕釀出香甜的蜂蜜。大自然為我們做了最好的啓示。

任何一項實踐的付出都比清談與論述更令人感動。

過去孤芳自賞、自戀式的閱讀學習，將不再撼動神經，唯有走入山野、走入大地，並自覺自發地矢命呵護憐惜大自然，我們才能忠實地傾聽自己；大自然是個負責的供給者，祂只把報酬給予為祂努力付出的人。爾今爾後，個人將努力從某陣地轉移，會甘願選擇了一條比較荒蕪的路徑，這些抉擇，

單純地只是為了證明山區活動，生命可以是常青的，生活可以是優質的，體驗教育是可以喚醒學生的。

問題是：據估計臺灣1年有600萬以上人口次湧入山區。這個數字代表著沉重的生態負擔與汙染威脅。認真想想看：

是否有那麼一天，太陽看起來像月亮？

是否有那麼一天，山區有人在做回收？

聽不見畫眉的啼鳴與青蛙的聒噪，我們的生命中還剩下什麼？看不見迷霧森林中帝雉、藍腹鷴的漫步與雲彩、雲瀑的幻化與翻滾，我們的教育是否缺乏了什麼？

生活在地球上的人類，有史以來第一次既沒有夥伴也沒有對手，需要面對的只是自己。不可否認，現代人的環境生態問題，應與土地的疏離有關。貪婪、個人主義、短視等可謂民主、環境、生態的共同敵人。在這同時，民主、環境、生態與心靈的種種危機，其癥侯很細微，很難從五官中直接覺察，或者危機的發生地點離我們很遠，大家鴕鳥式地認為：那不關我的事！因為麻痺、姑息，所以無知；因為無知，更令人無所爭辯。於是，擺在眼前的事實是：貪婪無度的「文明人」與環境生態

的長期抗戰中，我們眼睜睜地看著環境生態系統節節潰敗。以NASA的良心科學家詹姆斯·漢森（James Hansen）為例：這位向整個世界不斷發出了較他人多得多的溫室效應警報、預測地球溫度將要如何轉變的先知，我們看到的是：在數不清的礦業、石油業金錢的支持下，氣侯改變懷疑論者，從來沒有停止說話，數以千計的假想著名科學家，仍然持續不斷地攻擊、反對，儘管他們的作品最後被證明是無法證實其真實姓名的無價值內容。在臺灣，我們也目睹了這一幕相同的劇情持續在演出著！過去已傷痕累累，未來多屬默不作聲，當下才是主角，我們不能再停步，是該行動來喚醒眾生了。

或許，只有當我們願意不再否認現行模式的破壞性本質的時候，我們與周遭環境生態的關係，才有改善的空間。

英國博、生物學家達爾文（Charles Robert Darwin）看到了生物無可避免地演化出競爭優勢，而天擇終究會導致複雜性。

這個現象卻引發我無止盡的沉思：人工與自然、文明與野性、人類的私利與生物的多樣性、複雜與簡化、擴張與捍衛、回憶與感覺等，這些兩極對峙的現象，因為生態議題的關注，在燃燒信心及無可救藥的堅持理念裡，我在山林緩行中仔細地、持續地品味了一個又一個的精神饗宴；我也在山林荒野中努力去找到方向！也努力去思考生態議題！

這都是一次又一次自覺與深思之旅，許多人可以在山林荒野中找到自我！美國國家公園之父，約翰謬爾曾這麼自我期許：在他有生之年只想誘導人們，觀賞大自然的可愛，雖特出卻微不足道，願做一片玻璃，供陽光穿透而過。

知識（閱讀）永遠替代不了真實的生活體驗。

這些年我深深瞭解「人生不是來學習，而是來體驗生活的。」荒野常強調體驗重於知識，這不僅僅是在導引民眾接近自然的手段而已，也是我們面對人生態度的信念！

梭羅說：「我到森林裡，是因為我希望過著真實的生活，只去面對生活必要的部分，看我是否可以學會它所教導的，而不致於在我死的時候，發現自己沒有真正活過！」

祝福我愛山的朋友們都能找到自己生命中可以獻身的理想。

　　多次來臺的英國動保典範、2002年獲頒聯合國和平使者的珍·古德（Jane Goodall）說：「我努力著，試圖溫柔的觸及他們的心，因為，法律與規章或許有用，卻容易被藐視。」珍·古德也認為：「悲憫與同情是一種自我覺醒，只能被喚起而不能被強迫。」她也曾說：「根，向下無盡的伸延，形成穩固的基礎；芽，雖然看起來嬌小薄弱，卻能夠為了尋覓陽光而破土移石。如果我們為地球所製造的各種問題，是一道道堅固無比的城牆，遍佈世界各地生根萌芽的千萬顆種子，就足以改變世界。你，能夠改變世界。」、「唯有了解，才會關心；唯有關心，才會行動；唯有行動，生命才有希望。」振聾發聵之言，行不苟合之心，確是這個世代的良心。

　　「每個人身上都有太陽，只是要讓它發光。」

　　這一句話據說是古希臘哲學家蘇格拉底臨死前說的最後一句話，每一個登山熱愛者，心如日照，均不能逃避山區生態維護及其延伸的議題。

沉思錄一：
外來種日本菟絲子雜想

　　一群人在楊老師帶領下，奔往臺中市太平區頭汴溪一江橋河岸、造林地、荔枝園到曉明山莊園區後山。一路眼界所見，感觸頗深。

　　我們見識到了臺灣百姓與天爭時、與地爭土的奮鬥企圖，也對廣土眾民為所欲為的私利及普遍不看書來增廣見聞的無知行為，搖頭不能苟同。

　　依據《生態臺灣》6期頁31至37，由許彩梁先生所作的分布情形考察記錄所載，2004年9月23日由陳玉峰教授於臺中市太平區一江橋發現日本菟絲子蹤跡，同年10月1日召開記者會發佈新聞稿，呼籲社會、政府等相關單位部門重視其潛在的生態威脅，楊老師亦同步敦請植物防疫單位積極了解。據彩梁學長的深入調查採訪，這批傢伙似乎找到溫暖的窩，飄洋過海來到中臺灣，正迅速繁衍。

　　日本菟絲子是寄生性植物，最令人印象深刻的是那黃色細長的根莖，纏繞在寄主身上，並用吸足伸入寄主組織吸其津液等養分，而讓寄主逐漸枯死。尤其誇張的是：這個傢伙容易生存，非得用火燒土埋的方式才會死亡。令我驚訝的是：霧峰（我的故鄉）出現的地方，平常是個人休閒去處（玉蘭谷），近日在國教署門口兩邊草地上，也發現不少它的蹤跡。

　　植物是生態系統中的生產者，是動物的最終食物來源。沒有植物分布的地區，生態條件極其惡劣，人類和動物很難生存。過去人們常有意識地引進某些植物以改變當地的植物地理結構。

　　1840年，有人從阿根廷帶到澳洲一個仙人掌盆景，當時它是個稀奇珍寶，高10公分的卵形莖片及密麻的白色毫針，頗令人喜愛，後來從室內觀賞到花園、大草原大量繁殖，澳洲人用車壓、刀砍、火燒、噴藥等方式，仍然收效甚微。仙人掌生命力頑強，只要有一絲絲質塊弄不乾淨，很快就會長成

既高又大的仙人掌，逼得農場主人只好離鄉到異地發展，一直到在仙人掌的故鄉找到了它的天敵來對付它，儘管如此，澳洲人用了10年時間才控制了局面。

另一個案例是在1930年代，美國人從日本引進了葛，並栽種在南方亞熱帶地區，結果，這種植物1天能長好幾公分，3個月可長到30公尺之多，逐漸把當地植物擠死，而使植被單調化。當葛大規模繁殖後，農場主人用推土機、拖拉機欲將它連根拔除，但仍比不上生長的速度，而且，如同澳洲的仙人掌碎屑，只要有一小塊未碾碎的莖或根留在土中，沒多久就會繁殖出一大片葛藤。美國人最後的策略只好宣佈葛藤的種植是非法行為。

植物雖然是生態系統中最積極的因素，但是由於外來植物缺乏天敵的制約，極易失去控制而大量繁殖，從而破壞植物的多樣性，防微杜漸，任何疏失及漠視，將有可能造成生態危機。

外來種（exotic species）與入侵種（invasive species）的概念，目前似乎較難有公認的定義。據英國Flora Locale（致力於植物區域完整性保護的組織）的看法，外來種是一個與本地種或原生種（native species）相對應的概念，要定義外來、入侵種，應先定義本地種，他們的看法很簡單：2000年以前在沒有人為干預的情況下出現的物種。相對來說，入侵種是外來種中對經濟或生態意義上有害的物種，它在侵入的生態系統內，成為一種關鍵物種。而入侵的植物物種還會通過優勢競爭，打破生態系統原有的生態平衡，從而影響生物多樣性。植物的入侵，已是僅次於棲息地被破壞，成為生物多樣性喪失的第二大原因。

楊衛韻先生〈植物物種入侵研究〉一文指出：外來植物的入侵，大致以化學導引機制、植物基因交流機制、干擾機制為大要，對於外來物種的成功入侵，並非是完全沒有天敵，也並非入侵物種有較高的適應性。可能還有外來種引起新的植物之間的相互作用，從而能夠戰勝周遭的本地種，這種作用，學者認為不只是通過化學物質當介面，而是雙向作用的，本地種也會產生化學物質排斥這些入侵者。

另一個機制是叫基因交流，這是指物種之間，基因的單向或雙向傳遞，這種現象是很普遍，但植物入侵時原生的本地種和入侵種之間的基因交流和

表達，卻因為基因交流的後代，由於各種因素無法繼續存活而經常被忽視。原生種也會因基因交流帶來基因滲透而終於滅絕，雖然雜交產生的後代具有生殖能力，卻可能因為生殖選擇與雜交前因素，如：行為的改變、生殖物候條件、生態位分離等等，而被生殖隔離了！學者的研究還提出入侵物種還具有改變、分裂完整生態體系的干擾機制。這種機制會產生包括物種取代在內的變化，還會改變控制植物和動物活動的生態過程。

外來植物的入侵能引起其豐富度和環境之間有利的回饋；同樣的，植物入侵引起的二者之間的負回饋會導致入侵者被消弱甚至排除出該生態體系。面對新的環境，受到外界環境因素的干擾，而成功入侵的外來植物能夠使生態系統維持在改變後的狀態，或者在此基礎上繼續引進一種數量意義上新的干擾，進而改變該生態體系，但是，不受環境因素干擾（或是程度不高）而成功入侵的植物，也會改變其入侵的生態體系。日本菟絲子、小花蔓澤蘭、大花咸豐草、銀合歡、香澤蘭、非洲鳳仙花、天人菊、大波斯菊、馬纓丹、番仔藤、象草等外來植物入侵皆已是事實，日本菟絲子是否會變成下一個大花咸豐草，從水邊到中高海拔，到處流竄，擋也擋不住？再加上成功入侵的動物，如：福壽螺、牛蛙、琵琶鼠、美國螯蝦、大陸畫眉、河殼菜蛤、沙氏變色蜥、多線南蜥、緬甸小鼠、巴西龜、外來種八哥與鸚鵡等等，臺灣是脆弱的島嶼生態系統，未來要如何面對此一威脅呢？

彩梁學長的現場口訪中，日本菟絲子是透過人為方式，從外地引進，大多數人沒有任何印象，更不用說知道它的潛在威脅，這次現場親眼看到的日本菟絲子的長龍路169巷的荔枝園，園主說他聽說可以治療尿酸過高，從霧

風傳水流漫山野　上天下地入家園
異物入侵的外來種日本菟絲子（圖：林金龍）

峰四德里取回種植，這真是令人費解！原來我的故鄉似乎是始作俑者呢！

　　看來日本菟絲子入侵的主要因素是人為造成的，透過人為的引種及無意識的傳播（臺中市太平區的某位陳太太居然是因為好奇心，把它甩上山黃麻樹上），再加上入侵種自身在新生環境中的適合度，配合中部地區的光照、水分等利基，要想讓這外來客不落籍也難。

　　如何治理入侵植物？我們不樂見有關主管單位仍然停留在冷氣房思考問題的習慣。專業調查報告與記者會似乎未見有人正視，農委會應景式的搞個「日本菟絲子尚未危害農作物」的駝鳥典型作法！想想「柚木」的眼前起高樓、宴賓客及見它樓塌了的遭遇，我們在這些入侵種面前，大家都犯了歷史的失憶症了！

　　小花蔓澤蘭的失控、福壽螺的遺棄與松材線蟲肆虐等等，這還不夠嗎？

　　指責與漫罵無助於改善現狀，對入侵植物的危害進行正確評價和對遭到入侵的生態系統特性進行詳細了解，並思考要去除物種類型、它們取代本地原生種的程度和其他外來種的存在與否，都會影響入侵種植物根除的效果，再加上持續的監測，一方面記錄成功去除的利弊成效。採用生物控制法時，如何引進病原體、昆蟲等，也需考量本地生物的危害可能性，生物引入的食物廣度、潛在的宿主範圍、生態效應及其安全範圍、生物控制的負面效應也應一併考慮。

　　對於日本菟絲子的入侵事件的處理，我想，我們不應有意的漠視。

沉思錄二：
植物生態學野外紀錄

　　時值初秋，大夥在學校後山 —— 大肚台地正進行第一次實習。偶然瞥見蜜蜂正在採集花蜜，搬運花粉。從蜜蜂觀點來說，把鮮花視為客體，牠以主體自居，蜜蜂可能以台地中盛開花朵的主人自居；從花朵的角度思考，它們只不過是希望蜜蜂居中代勞，完成繁殖傳播的功能罷了，這其中誰在利用誰？誰在支配誰？

　　我們自視為萬物之靈，是迄今為止所發現的生物中唯一具有理性思維、意識存在的動物。我們可以隨自主意願開發、抉擇、利用、支配世間萬物；我們可以決定哪個物種可以茁壯成長、消失；我們自傲地行使權力，自然界的所有物種，甚至包括自然界本身，均是由人類來恣意支配、控制的客體，如此的態度，與蜜蜂式的幻覺有何差異嗎？

　　蜜蜂與花朵千古以來的關係，不過是一種普遍性的共同進化，互為主客體的見證罷了，雙方相互作用，滿足各自的需求，同時又完成了交換的好處，達成了雙贏的目標。蜜蜂、花朵所關心的是每一種生命在最基本的遺傳基因上所要完成的使命！透過如此生存策略，更多更快地複製自己。

　　此次調訪，印象最深刻是外來種移植並馴化的大黍。那一片綠，放肆地佔據著它可以深耕的土地上，而且似乎一點也不覺得自己有任何突兀與不安，整個坡地上植被草生地，大黍以後來居上之勢，拋棄了原先被移植作為馬草的功能，反而為我們印證了植物生態中群落（Phytocoenos）現象。從大黍的馴化史實，可以說是以滿足我們人類的欲望來達到它們自己遺傳學上的繁殖擴充的欲望的歷史，而同時也折射出我們某些心理欲望和文化觀念的發展演進。甚至我們也可以說：外來種的入侵、適應及馴化，也是在喚醒和適應我們人類的欲望，有時就等於開發、創造了我們自身的欲望。

不是嗎？人類在選擇植物，植物也在利用人類。大黍以其優勢使得它可大量繁殖；問題是：在野地中，一種植物及其競爭夥伴或天敵、害蟲等，是持續共同進化的，那是一場演出，一種生長、消滅的競技，一場抵抗與征服的共同舞台，在進化的歷程，最後的勝利有可能產生嗎？是植物還是人類？

進化有時是一個無意識的、非有意操作的過程。它所需要的，不過是植物（或動物）被吸引過來，但因它某些適應的特性（能力）的確具有優勢，以至於被當成是有目的地或進化的指標。自然界中的運轉規律及其設計，不過是偶然事件的集中串聯罷了，它們會自動由自然選擇過程來擇優進化，而淘汰弱者，有時因其結局合乎人類設定的價值而被人視為奇蹟。事實上，從生物的進化的這種無意識的實質而論，人類不可因滿意自己的進化，從而高估了自己在自然界的代理地位。如同磨坊的運轉，人類的欲望在進化過程中不過是裡面許多穀物的一部分而已！人類發明的農耕、畜牧、培育植物、消除某些植物等等，就自然流程而言，不過是一些偶然、即興之作，人類或許可以解釋這是為了文明的進展而從事的高智慧活動，但從物種的立場來看，某種物種出現危機，另一物種則是生機；某些物種在進化的舞台上缺席，別的物種就會登台。

人類的欲望透過植物的利用而滿足，某些品種或許藉此而得到了壓倒性的盤據，但相對的，也會讓一再被利用、開發、滿足、強化人類欲望，導致了植物某些品種的重大危機。

當達爾文在《物種起源》（*On the Origin of Species by Means of Natural Selection,or the Preservation of Favoured Races in the Struggle for Life*），完整書名為《依據自然選擇或在生存競爭中適者存活討論物種起源》中提出：「人並不真正生產可變性」時，他並不知道現代科技已推翻了他的論點。達爾文曾經認為透過人類欲望的抉擇，動植物在其自然生長狀態下發展出它們的習性，之後，再由人類抉擇了他們認為需要的、可以有用途的、成功的等對象。

人類的欲望經常不易滿足，更令人擔心的是：為了滿足自己的欲望和便利，人類的思維可以用「簡化」來處理自然界的野性、多樣性，把自然界那些難以理解的複雜性、歧異性簡約成人類可以容易管理的對象。不可否認，

在簡化的過程中，植物世界似乎可以讓我們輕易得到我們想從自然界中想要的東西，如：單一種植、規模經濟等等，而且也很容易滿足了人類「征服自然」、「改造自然」式的自慰心理。

必須指出：自然界的多變性、複雜性、不可逆性和純粹的難以駕馭、指揮的特徵，對於擁有生物豐富性的大自然，人類過往至今所設計、培育、移植的任何一種完美的植物品種，如果一開始的目的就是為了簡化、集約，嘗試把生命純然的多樣性縮小、改變，甚至以基因改造方式去解決人類自身所面臨的威脅，不但縮小了進化的種種可能性，也將會限制了人類所有人開放的未來，人類可以膽大妄為到因為欲望、需求而企圖改造自然嗎？如此的簡化、改造自然，能在根本上解決問題嗎？或許，有一天，當我們自認是渴望成為天使的動物而不是背著動物身軀的天使時，我們才會認真思考這些問題。

今天的另一個調訪重點是在大肚台地上的旱地耕種，道路兩旁種了芝麻、甘薯、花生及作為肥料用的田菁。當大家在思考田菁長到什麼情況最適合於當作肥料時，心中卻油然而生一絲絲的回憶及歸屬感。童年在田野中奔走遊戲，參與父母利用農收之後的農園種植蔬菜，可以說農地、農園是最容易培養鄉土感覺的媒介。農場、農園、農地之所以特別具有深沉的呼喚，是因為它跟我們的童年、生活方式、親情聯繫密不可分，它深藏內心，它以豐富的內涵及濃厚情感為基礎，而被親炙的人以可接受方式而認同，儘管農耕之地幾乎都是加工品，而我們也無從拒絕人造及人工的地方，但對於這個熟悉又特別的景觀，心中的依戀仍然十分強烈，就在大夥即將離去之前，一顆先前被拔出的甘薯枝條，我細心地將它再種植回去。這些植物曾經養活我那貧瘠的、匱乏的年代，它可以是我的思寵，看到它們，我有回到家的感覺。

田菁，在某種意義而言，它是一種昭示。它的出現為著讓土地有固氮作用，減少使用人工合成肥料。農夫翻轉土地，也同時把田菁視為一種夥伴關係，當農夫的雙手伸入土中，進行著一場古老的遊戲時，陽光、土地、樹葉、樹枝、以及肉眼看不見的固氮微生物，合演了一齣神奇又奧妙的劇作。近100年前，當德國的化學家哈伯（F.Haber）發明了人工固氮素後，這個世界有了重大的改變，他破解了人類自農耕開始就對固氮細菌的依賴，如此一來，當人類干擾了自然節奏及生命模式時，我們就得面對抉擇，面對一場無

情抉擇：我們要忍受飢餓還是接受污染？超量的人工合成肥料，養活了許多人口，但也為環境帶來可怕的後果。

　　一路上的整個景觀，幾乎都是人類的傑作，甚至改造了地形地貌，住家、寺廟、軍營、電塔、高速公路、墓園，我們所創造的景觀都是為了人、為了人造的成品：房舍、工廠、汽車、機車，我們可曾為動物、植物的角度、處境設想過？當整個臺灣大部分的人眼中、心中只有都市規劃建設、以經濟成長數字來設計未來時，我們似乎忽視了也應從荒野、森林甚至微生物的立場回歸質樸、有機的世界。

　　　沒有哈伯，或許就不會有你我；
　　　有了田菁，或許就有了長青。

　　半天野外調查，我記得的植物有限，但從大黍及田菁兩種植物，卻引發我無止盡的沉思：人類的私利與生物的多樣性的糾纏，在信心及無可救藥的浪漫思維中，我恍然於一個早上的精神神遊。

沉思錄三：砍老樹種新樹
——從檜木林的命運談起

　　2005年11月25日至27日，我們到玉山國家公園楠溪林道永久樣區進行植生野外實習。

　　楠梓仙溪（簡稱楠溪）林道沿南北向而走。為國府治臺時因伐木而開闢，全長34.5公里，海拔高度介於1,720-2,740公尺之間。1950年編列伐木計劃，初期擬訂擇伐作業，即是以紅檜、雲杉與鐵杉為對象，1954年開鑿，1955年12月開始運出木材。1963年因山區狩獵引發森林大火，自南往西北、東北蔓延，造成今日鹿林山、東埔山等地之次生植被及白木林。

　　永久樣區位於林道12.4公里處，該處前有一開闊空間。考量林道切割植被是否有長期影響；且海拔在1,800公尺左右，林相完整，加上當年為執行伐木、植木作業，11.2公里處設有工作站，作為工作人員之起居辦公之用，方便各方人員使用，設立永久樣區，也確實有務實的考慮。

　　我們看到了臺灣鐵杉、雲杉林帶及檜木、闊葉林帶的壯觀景色，尤其是雲杉的林相，優美又宏偉，被視為全國雲杉最佳生育地，另外各處見到崩塌地中最具優勢的赤楊，是演化成林的首部曲，與二葉松共同去修補崩塌、火燒後的新園地。赤楊生長的快，但從出生到植株死亡，不過50年，與赤楊一樣，喜愛在土壤被攪動後的地區生長的紅檜，1立方公尺的高度，就得要200～400年時間生長，是故，當赤楊死亡後，紅檜仍會繼續生長，也因為如此，其他物種就生長不易，加上紅檜喜愛潮濕，大概吸取日月精華及生命力強韌，木材有特殊香味，且不懼螞蟻啃咬，被視為優等建材，但也就因為如此，臺灣的檜木，注定是森林開發舞台上的主角。

　　1895年6月2日（明治28年），日本政府派任第一任臺灣總督，海軍大

將、伯爵樺山資紀與清廷特派使節李經方，6月17日下午4時，日本人於原清廷巡撫衙門（臺灣總督府，今之總統府），舉行始政式典。

只經過1年3個月，1896年9月（明治29年），日本陸軍部囑託（屬臨時性職位）陸軍步兵預備中尉長野義虎，決定率先挺身深入臺灣山區，由東岸的玉里出發，經過八通關鞍部一帶跨越玉山，再到阿里山一帶，發現了一大片蓊鬱廣袤的針葉林，最後由嘉義附近出山。

1896年11月13日（明治29年），林圯埔（竹山）撫墾署長齊藤音做親自出任隊長，率領一行總計達27名的探險隊前往玉山（日人更名新高山，布農族原住民稱為東谷沙飛，臺灣人稱為玉山，而歐美人士則稱其為Morrison）進行探勘，隊中成員包括東京帝大副教授本多靜六、臺灣民政局技手月岡貞太郎、大阪朝日新聞記者矢野俊彥；憲兵曹長丹羽正作以及通事與挑夫多名。其行經的路線由林圯埔、楠仔腳社，經和社抵東埔社，同月19日由東埔社出發，沿著溪谷向東前進，當時所望見的一大片針葉樹林，據推測即為後來發現的阿里山森林北端。1899年，日治時期的臺南縣政府日籍技師小池三九進入深山探險，發現了一大片原始檜木林（阿里山），5年後，日本政府聘請當時森林權威河合鈰太郎進行阿里山森林調查，過了1年，臺灣總督府成立植物調查課，以川上瀧彌為主任，率領中原源治、森丑之助、島田彌市和佐佐木舜等人，展開全臺植被調查。再1年，總督府與藤田組會社成立了阿里山經營契約，計畫舖設嘉義至二萬坪間的森林鐵路。1912年，小火車從阿里山區載運2車檜木抵達嘉義北門，從此之後，一列列火車進出頻繁，也載走了一顆顆需千年以上長育、臺灣得天獨厚的珍貴寶藏，血淚的森林開始人與檜木間的不斷上演的悲情劇本。日治時期，以時間、火車載運材積容量與國民政府遷臺後的接續砍伐略估，全臺灣高山經60多年的摧殘，單單阿里山山區，約被砍下30萬棵珍貴樹種！我們還得再經至少千年演替，才可能有過去的榮景。

紅檜是稀有孑遺活化石，全球僅見於北美、日本、臺灣，世界上7種檜木，臺灣就佔了2種，紅檜不但是珍稀的活化石，估計有6、7千萬年，約在第四紀冰河時期，裸子植物慘遭大量滅絕時，它們僥倖的存活下來；全球只分布在東亞及北美西岸，也同時印證了大陸漂移學說是可信的。

　　檜木林以臺灣的林相最為完整與發達，而其分布的區域也最為廣泛，從800公尺至2,500公尺，都是這些2、3千年生長出的巨靈的故鄉。檜木是樹林的大老，好比原住民部落裡的長老，森林自然界的故事，全部刻繪在其獨特又龐大的身軀中，一株株千年紅檜，就是一本本原始森林的日記及見證，同時因為在此活動的生物繁多，也是動物們最佳的庇護處，雲霧繚繞，林相濃密又多元，不但是自然界最佳的生長代表，同時也為臺灣的土地、人民、生態提供穩定水源、土壤的最好物種。但是砍伐的浩劫，就如同自然界裡一場大規模的焚書坑儒的悲劇，當人類還來不及完全理解自然的符碼、自然的深沉祕密時，無知的人類就大量摧毀了珍貴的資料。

　　浩劫一直在巨大利潤及既得利益團體一波波的大動作持續上演，1991年，終於全面停止，然而，將近80年不同程度的摧殘，巨靈幾已蕩然無存，復育的工作怎麼可能趕上砍伐的速度？官方的林務局曾說說臺灣今天的檜木林比以前的還要多？（不會比過去少），是嗎？那可是幼齒的、人工的檜木林哪！我們要的原始巨木何在？千百年的等待，將是我們心中永遠的痛，永遠再也不易喚回的傷痕與記憶！

　　另一個令人遺憾的是過去國軍退除役官兵輔導委員會森林開發處的砍伐森林的作為！以編造枯立倒木妨礙森林更新為由，繼續想要「處分」（林業用語，伐木就像處罰犯人一樣）僅存於棲蘭100號林道西邊最大片的原始檜木林，若不是1975年的葛樂颱風造成石門水庫上游大量崩塌、淤積嚴重而被劃設為保安林，珍貴紅檜林才得以保存下來。

　　本來期待1997年的賀伯、2000年的象神、921地震、2001年的桃芝、納莉、2002年的嚴重乾旱、2004年的敏督利等等天災地變不斷上演後，政府與民眾能喚醒人類的作為對森林均是一種迫害，而能全面退出山林，讓臺灣的神聖山林得以生養孳息，但是，除了山老鼠、山恐龍仍繼續盜採貴重林木外，另一個存在著爭議的是學術界對森林處理的不同主張。

　　據某報報導：樹木可吸收二氧化碳，減少溫室效應，但不砍樹卻不見得是上上策。某大學森林系教授表示，年輕樹木吸收二氧化碳比較多，所以適當使用樹木，再栽植新樹，才是最好方式。

　　他指出，惠蓀林場的人工林和天然林相距不到100公尺，測量兩處二氧

化碳濃度，發現天然林二氧化碳濃度，明顯高於人工林區，約相差10分之1。

　　他說，京都議定書規定1990年之後栽種的林木，可以抵減碳稅，是因為新生樹木會吸收較多二氧化碳，就像青少年食量比較大一樣；至於老舊天然林，不只吸收二氧化碳較少，也因地面枯枝較多，會腐爛產生二氧化碳，所以天然林中二氧化碳濃度較高。

　　這位專家的意見，是否意味：只要是老樹、大樹就該砍伐，誰叫它們活得那麼久？誰叫它們要活在臺灣？

　　全世界的森林釋放到大氣的碳（CO_2）比其吸收的還要多，這是事實，也會助長全球氣候變遷。但人類活動所產生到大氣的碳，其中有四分之一是來自森林的伐木與焚燒，1997年印尼短短幾個月所砍伐且燃燒的森林，釋放到大氣的碳，就約等於全歐洲所有工業活動1年所產生的碳，更不用說所引發的霾害，不但覆蓋了許多印尼地區，亦波及馬來西亞、新加坡、蘇丹的汶萊、泰國、菲律賓，強迫超過2千萬人幾個月都必須呼吸這些有害的空氣！

　　森林提供的產品及服務，超過伐木，因為還有許多非木材的產品，如：食物、飼料、魚產、食油、樹脂、香料、香水、醫藥…等等，森林提供的服務，如：淨化和調控水資源、吸收和分解廢棄物、營養物質的循環、產生和維護土壤、提供授粉、害蟲防治、棲息地和生物避難所，緩和如供水和暴風雨的擾動，以及調和地區和全球的氣候，一波波地提供了生物的、教育的、遊憩的、美學的、文化的利益。

　　如果老樹真的會放出較多的碳，但森林仍可以貯存大量的碳，其生活的土壤中，也可以保有大量的碳，因此，森林是可以成為碳循環的貯存庫，何況復育及保育熱帶雨林，可以有很大的潛力於未來吸收大量的碳，更重要的是：森林仍存在有許多難以測定的價值。

　　看看美國的「蝴蝶希爾」的作法吧！

　　1997年，為了阻止太平洋木材公司砍伐「月神」——一棵已有1千多年歷史的古老紅杉，蝴蝶希爾——一位23歲的女孩，在這顆200英呎高的樹上，整整「樹坐」生活了2年又8天才結束抗爭回到地上。這次壯舉最終使她贏得了人與伐木機之間的戰爭，太平洋木材公司在接受了「蝴蝶希爾」的支持者們募捐的5萬美金後，簽署了保護月神的協議，並且同意在「月神」周

巨靈何辜　開膛剖肚
山老鼠肆無忌憚盜採紅檜（圖：布胡克·阿比斯）

圍250英呎範圍內不再砍伐任何樹木，5萬美金後來被轉交給州立漢堡德大學（Humboldt State University）用於森林研究，這位勇敢又漂亮的女孩，叫朱麗亞·希爾（Julia Hill），被稱作：月亮上的蝴蝶。

　　「月神」是幸運的，因為希爾小姐的付出，一個只23歲的女生，勇敢的演出對抗大財團，它得到成千上萬的美國人與關心的世人的祝福與關注。回來看看臺灣的情況吧！和那些在遙遠的過去就已經因為自然因素而消失的針葉林植物相比，我們很容易看出：所謂老樹，所謂整理枯木，所謂山老鼠、山恐龍，這些胡作非為的行為，絕大多數都是由於樹木自身優異的材質而導致了來自人類的殺身之禍。

　　紅檜的公然砍伐、盜獵就是在見證人類的貪心與私慾。

沉思錄四：
埔里蓮華池動物生態觀察

　　這是一次自覺與深思之旅，我在蓮華池詢問的沉思中找到自我！

　　在生命的大家庭中，人類是動物世界裡永遠的嬰兒。

　　人類與動物有共同的淵源，在一號生物圈中，人與動物是親戚，是生死與共的夥伴，是人類過去、現在、未來及永恆的朋友。牠們是人類賴以生存的自然資源，多深入了解、保護牠們，不但在保護自然生態環境，也是在保護生物多樣性的一個重要組成份子，同時，在認識、探索動物的同時，所建立的知識，可以像鏡子般反射回來，讓人類能更加認識自己。

　　但有多少人拒絕認同，拒絕承認人類自己就是動物！對於自身獸性的否定，一方面企圖用語言、文字，把人類與動物做了壁壘分明的區隔，來掩飾我們的過去；二方面我們一直在漠視、作賤、殘殺那些有毛皮、羽毛及有鰭的同胞手足，以致於養成了自傲與無知。想想看：大猩猩也會失去朋友而悲傷，竟能用手語清楚地表達對好友死亡的難過與悲傷；一隻雄鵝因不願拋棄受傷的伴侶，堅持不肯南飛往麥哲倫（Magallanes）群島過冬；小牛被殺後的幾個星期，每天都有成群的牛圍聚在小牛被殺之處，痛苦地哞哞哀叫；大象會嘗試安慰將死、已死的親友；非洲野狗會冒著生命的危險來拯救幼犬；寒鴉終生只會有一個伴侶，公鳥會細心地餵食母鳥，並發出充滿愛意的輕柔語調，終其一生彷如初戀般的濃情蜜意；美洲鶴會與人類一齊跳舞；黑猩猩面對日落的美景，也會對華麗晚霞流連忘返；死亡才會把南美鵝分離的忠貞不二；一群大象不顧危險，用盡辦法挽救被獵人射穿胸膛的親人，企圖使牠起死回生；一隻小海豚在海灘被捕受傷，一群海豚會聚集到海灣，直到漁夫將小海豚放生為止；候鳥千萬哩的定期遷徙，皆是對生命的一種承諾與履行，這些高貴又恆久的表現，人類有什麼條件自誇自傲地認為優越呢？

　　畢業於哈佛大學神學院的教區牧師蓋瑞‧科瓦斯奇（Gary Kowalski）於《我的靈魂遇見動物》（*The Souls of Animals*）一書中，指出：我們再也不能因為動物不是人類，就漠視他們敏銳又有智慧的生命。因為那些讓生命顯得可貴及神聖的要素：勇氣與膽量、良心與憐憫、想像力與創造力、夢想與遊戲，並非人類獨有。動物與人類一樣，具有豐富的感情與敏銳的心靈。

　　2006年4月15日晚上，德國學者馬克（Mark）先生與莊銘豐先生的專業示範，我不只看到了自信的美感與專注的投入，也欣賞兩個自然觀察者精采的演出；我更感受到那兩條赤尾青竹絲無畏無懼地展現牠高貴又單純的寧靜（等候捕食）與一群友善的觀察者保持溫和又不傲慢的心靈溝通。或許，這才是人類信仰中最令人著迷、最原始、最基本、最神祕、最神聖的形式之一，當天晚上，我在不斷的詢問的沉思中，陷入長考，在如此近距離的自然體驗中，我瞬間自覺：為何我的生命如此容易被動物所吸引？那是我第一次面對赤尾青竹絲，不會有恐懼，反而在緩慢行進後輕輕撫摸牠的身體後半，牠似乎也覺察了我的善意，沒有任何攻擊的意圖！

　　被譽為「社會生物學之父」、「生物多樣性之父」，也是「親生命性」的提倡者生物學界大師威爾森（E.O.Wilson）的研究，提供了學術研究的權威解讀，他認為：人類天生與其他生物間有種密切的連繫，我們的神經系統經過了數千年與野生環境的交互影響而進化，因此，我們對於屬於同一家譜的動物們，會自然地有種迷戀的反應，牠們喚醒我們自身起源的記憶，並且幫助我們了解自己在大自然中的根源。我們對生物世界的喜愛，是根植於我們的天性之中的。威氏稱這種欲望叫「親生命性」（biophilia），意指我們容易被蝴蝶、鳥、鯨豚、錦魚及其他生物所煽動的傾向。

　　那是一個動人的畫面，男女、老、中、青集結在一起，在處處驚奇的歡叫聲中，一方面集中注意力去尋覓夜晚鳴叫的青蛙；一方面又回到童年抓青蛙的浪漫回憶中，美籍黎巴嫩裔阿拉伯作家，被稱為藝術天才、黎巴嫩文壇驕子，是阿拉伯文學的主要奠基人與20世紀阿拉伯新文學道路的開拓者，是哲理散文家、神祕主義詩人、藝術家：紀伯倫（Kahlil Gibran）曾說：回憶是另一種方式的重逢。問題是：要有鮮活的重逢印象，不斷從行動中創造回憶是不可或缺的。今晚，這一群人，在蓮華池，我們都進入童年，我們也在預約回憶。

　　回想輔導工作多年，在探討來訪個案的童年記憶中，曾經有過創傷經驗的當事人，對動物的缺乏互動、有過虐待動物的行為，應是一種明顯的投射與徵兆，表明了案主在青少年時期，缺乏與其他生物建立夥伴關係的可能性，這對國內暴力相向的年輕人械鬥、飆車的習性，或許提供了另一扇內心風景的觀察。

　　想想看，一個民族偉大不偉大以及它的道德程度如何，是可以由這個民族如何對待動物這一點來衡量的，一代聖雄甘地是如此說的。在蓮華池，附近公路四通八達，（臺灣公路密度可能是世界第一的國家），但我們卻很少看到提醒公路用路人如何去避免傷害或提醒有動物出沒、小心行車的路牌，這真是令人傷感，不但表示我們的傲慢自大，在環境教育的範疇中，我們還有很多努力的空間。蓮華池生態之豐富多元，是臺灣中部生態區的代表性區域，我們得知當地政府打算以BOT方式來經營民宿後，回家的路上，心情是沉重的。

　　15日晚上的尋尋覓覓，我們在翌日上午有一場半馬拉松式的團體分享，已經很久沒有帶過這樣子的活動了，那一天，角色換回學生，倒覺得很自在，沒有壓力，同學們逐一分享自己成長、學習的心路歷程，我們最後集中在學習如何與其他生物寧靜共存，在凡是生命皆是神聖的共識下，我們找到了聚焦，當我們找到了如何與生物相處，就是在拯救我們自身的靈魂，我們也很快地找到內心真正的寧靜。

　　《聖經約伯記》12章8-9節說：「你去請教走獸，牠們會教導你；你去詢問空中的飛鳥，牠們會告訴你；地上的生物會教導你；海中的魚類也會為你說明。」地球的生物，大家牽繫情寄，共生共榮，這是古老的智慧，也是古老的教誨，先民及歷代生物，用不同的方式紀錄在許多不同的時空中。在蓮華池，我們雖然看到許多小青蛙，以及不少的生物，但我們應可以悟出一些大道理出來，我們知道青蛙是生態指標動物，赤尾青竹絲是溫和的，我們學習尊重其他生物，我們也知道當地物種之豐富，也擔心棲地的脆弱及危機；我們清楚了解自然科學的調查，要把生物倫理列入考量，我們看到細膩、專注、熱誠；我們更感受到態度、執著與付出的重要，在一大群參與的外校夥伴中，從他們臉上的亮光及自信的眼神，不只是誠懇，也是一種邀請，更是一種呼喚及鬥志。

05 Camp

留白，
山野給的美與啟示

登山是多元滿足的運動

登山幾乎可視為不需要做什麼就可以滿足的非消耗性活動。

登山是最多元、最多內涵的運動。

登山幾乎也可以視為最具指標性的一種環保活動。

必須說明：人文世界，沒有標準答案，如事物定義、宗教信仰、情感抉擇、美感經驗、興趣愛好等等，任何人皆可自由解釋，這是我對登山所標誌的許多定義中的一種。

登山，有時就像洗禮，可以洗滌一身深深的苦楚與焦慮；有時像上癮，每隔一段期間，就得揹上裝備，往山而行；而登山的魅力，也不僅僅在於攀登。那種遠離都市的從容自若、祥和寧靜，那種人與人之間有如赤子之心、不設防的真誠。那蘊含在天地間最原始最質樸的美，那隱藏在人性深處未經塵世玷汙的天真與善良，那些山、這些人，人與山相逢時的竊竊私語，一再演繹的天性劇情，不帶面具的相看、交流，那久違了的童真，不正是今天的都市人所缺乏、但也亟力在追求的嗎？

在挑戰自己的極限攀登山峰，尤其是去征服未知領地的時候，正是這種令人刺激的、在產生恐懼和控制恐懼之間的協調與衝突，使你處於一種極度的專注、創造性回憶和登頂的成就與興奮中，使登山不僅成為身體上的運動，而且也變成了一種生活需要與藝術形式。也正是由於缺少了這樣的衝突和創造力，使得我們回到都會的重複生活顯得如此的世俗和令人無法滿足。你一旦品嚐過帶有自虐自受又兼具踔厲奮發的這種體驗，就很難拒絕重返大山再去冒一次險的誘惑。

我們要如何看待山野？

王維詩句「行到水窮處，坐看雲起時」的慢走與閒適，看心情與體力悠遊爬山，懂得適時休息、放下、攬景，一路上下山區欣賞美景，不斷地與荒野自然對話，是否很寫意逍遙？

看看另一種類型：87天完登臺灣百岳！登山好手周業鎮、蕭廉溪、李俊慶、呂誠彬等4位先生，當年克服入秋後反常的豪雨難關，寫下新紀錄：以87天完登臺灣百岳。完登百岳的首登是2011年9月3日的干卓萬山，11月28日在六順山完登，扣除補給日等時間，實際的登山日數為76天，刷新2年前周業鎮、李俊慶2人所創造的114天紀錄。周業鎮說，一般人走完臺灣百岳約需24趟，他們將行程集中成9趟，把距離較近的山群或鄰近路線儘量排在一起，並選在颱風少的秋季，且每次休息、補給時間不超過3天，才能達成目標。

拚速度、87天完登百岳的意義在哪？周業鎮認為，爬山定位是休閒活動時，就不趕時間、慢步體驗山林之美；但被視為是運動時，則不妨設定挑戰目標，於最短期間內完成，他把登百岳當做極限運動，挑戰自我與時間競賽，但周葉鎮也認為不宜經常挑戰。臺灣四面環海，高山林立，親山近水的資源與環境，本來就具有冒險犯難、追求顛峰的有利條件，4位登山界高手，以過人體力、超強決心、縝密規劃，屢創新猷，值得肯定，希望能喚醒更多人來自我超越，這個紀錄短時間內，大概很難被突破，見證了臺灣登山者的積極心態。

臺灣登山界另有2位奇葩完登世界七頂峰。根據最早提出七頂峰概念並且第一位完攀世界七頂峰的登山者Dick Basse的界定，他的七頂峰概念是來自「七大陸」最高峰，因此他爬的是歐洲、非洲、亞洲、南北美洲、南極洲，以及「澳洲大陸」的最高峰。而澳洲的最高峰則是標高2,229公尺的

柯修斯柯峰（Mt. Kosciusko），這是一座非常簡單的健行山峰。然而，到了第二位完登七頂峰壯舉的登山者時，情勢有了變化，因為第二位完登七頂峰的登山者是赫赫有名的登山皇帝梅思納，他不改其慣有的個人風格，主張所謂「七頂峰」應該是世界「七大洲」的最高峰，而非七大陸，因此第七座應該是屬於「大洋洲」的最高峰卡茲登茲金字塔峰（Mt. Carstensz Pyramid 4,884公尺）而不是「澳洲大陸」的最高峰，因為卡茲登茲金字塔峰是包括澳洲在內的最高峰。從此，七頂峰便有了2種不同的版本，一個是比較困難的大洋洲版本，另一個則是比較簡單的澳洲版本。臺灣人郭與鎮先生在2006年5月開始，至2007年12月3日登上南極文森峰，以1年半餘時間，自費完登世界七頂峰的攻頂壯舉，不但成為臺灣第一人，也讓臺灣在世界登山界留名；另一位寫下國內外傳奇的登山英雄是王健民先生，2009年6月8日，他先攀上了美國境內的北美洲最高峰丹納利山（Mt. Denali 6,194公尺），接著又在7月13日完登非洲最高峰吉力馬札羅山（Mt. Kilimanjaro 5,895公尺），8月4日完登歐洲最高峰厄爾布魯斯峰（Mt. Elbrus 5,642公尺），9月8日完登大洋洲最高峰卡茲登茲金字塔峰，12月9日再站上南極洲最高峰文森峰，2010年1月10日踏上南美洲頂峰阿空加瓜峰（Mt. Aconcagua 6,962公尺），5月23日順利登上世界之巔珠穆朗瑪峰，創下只花了349天就完成攀登世界七頂峰的壯舉，「登峰造極」的傲人成績，已經創下2010年之前世界最快的紀錄。難能可貴的是他們都全身而退平安返國，巔峰上，自從容，堪稱是臺灣之光。夢有多大，心就多大，成就就有多大，他們跟其他登山界典範一樣，為臺灣人樹立了許多值得學習的榜樣。

　　相對的，我個人是經歷了41年才登完百岳，這中間因為昇等寫作、教學、研究、寫計畫、執行計畫與多年行政工作，時間零零碎碎，很難集中時間在數年內完登，大都只能利用寒暑假或連假去爬山，一直無法有連串又持續性的攀登，但事實上，我也不急著完登，反而讓我有更多時間可以好整以暇，慢慢沉澱心靈，思索、探討登山的意義。這二者中間透露什麼差異的訊息？40多年漫遊式、重複式爬山，我學會退居二線，細細品味許多登山內涵與衍生的議題，並嘗試在山林原野做一些沉思與冥想、回顧與探討。讓我對大自然有一些悟覺。愛因斯坦嘗言：「我只想知道上帝的想法，其他的都

是細節。」，對我而言，上帝就是大自然；斯賓諾莎把自然、神與實體視為核心概念，同屬一件事：多年山野漫遊，愛、斯2人觀點，深服我心，認真說來，經年累月努力嘗試揭開群山天機，展讀地文、批閱山林等種種天書，卻發現最終研究的就是我自己。大千世界，尺寸天地，跪天禱地及與日月精靈、荒野大地持續告解中，生命是可以昇華的，對待周遭萬物的心態可以是是同理的，心境可以是遣懷的。

　　登山的理念，有人沉迷於一心一意要征服高山的情緒與企盼，高山還有許多可以喚醒我們內在的敬畏、讚嘆、好奇、領悟、感動等等的體驗，另外還涉及在崇山峻嶺的廣闊山野中，自在、逍遙、放下的身心靈的自由，從而不斷獲得深層的覺察、莫名的感動，可以說，登山接受身心靈洗禮，除了體會在大自然面前要謙卑外，還會讓人產生智慧，我們走進山野的懷抱，接受山野給我們的教誨與啟發，與山同行、向山問情的持續交流，有時候，拋開征服的成就感之外，登山不論年齡，是否也嘗試不要試圖想成為什麼，也不要讓自己成為什麼，登山運動的魅力之一，建議單純地走入山野，與傾心聽你心思的知己，不妨與山野持續為友。

　　喜馬拉雅山脈可以激起莊嚴的敬畏，太平洋的波濤可以引起人的無限之沉思。但是當一個人的心靈詩意的、或神祕的、或宗教性的張闊，他就像日本詩人芭蕉一樣，覺得在每一片野草的葉子上都有著一種真正超乎所有貪慾的、卑下的人類情感的東西，這種認知，將人的心靈提昇到一個領域，這個領域的心華猶如淨界「the Pure Land」般，因此，山野就是淨界。

　　梭羅（Thoreau）被認為是比職業的自然學家更好的自然學家。歌德亦復如是。他們認識自然，正是因為他們能夠用自己的生命去過他的生活。科學家則用客觀的方式來對待自然山野大地，相對比較下，以文學、哲學、宗教、倫理的情懷接觸自然生態，傾聽山野呼喚，基調是和而不同的，可以如此說：一個長年喜歡登山、浪跡山野的人，其生命情懷可以是文學、哲學、宗教的。熱愛登山者，以淨界看待山野者，可以就是詩人、哲學家、宗教家。宗教、登山、自然，可以如此貼切地融合為一。

荒野保護世界

　　作為生態系統的自然並無任何不好的意義上的荒野，絕非是惡魔居住之地，也不是墮落的，更不是沒有價值的。相反，祂是一個呈現著美麗、完整與穩定的生命共同體。

　　自然平衡不僅是我們一切價值的源泉，祂是我們可以建立的所有其他價值的惟一基礎。而其他價值必須符合自然的動態平衡規律。換句話說，自然平衡是一種終極價值。

　　我們有道德上的義務去保護生態系統卓越的創造，或者說去最大限度地促進生態系統的完整、美麗與穩定。荒野的美能給人類生活增加一種精神美感性的東西。荒野不是一種奢侈品；祂是保護人化自然和維持精神健康的必需品。

　　可曾聽過有人進入荒野、大自然中，就會渾身不舒服、緊張發抖？

　　曾經困擾著人類文明的，有一種該譴責的自負，即把自然看作主要是為人類的目的服務的原材料和能量之源，還有一種赤裸裸的信仰，認為在管理這個世界中，人類是唯一應該考慮的價值，而其餘的自然則可以不加思索地為了人的福利，甚至為人類一時的念頭而犧牲掉。這種想法，必須修正。

　　人是自然創造的秩序的一個實例，但這種秩序同樣地體現為物種與生境的繁多，體現為自然景觀（包括繁茂和蕭條的景觀）的豐富。就是如沙漠和凍原也增加了地球的豐富性……這樣推論，則這種多姿多彩如果被削減，那就好比人受到了肢解。如果我們把所有荒蕪地帶（如沙漠、河口灣、凍原、冰野、濕地、大草原和沼澤）都變成耕地和城市的話，那將是使生命更加貧乏而非更加豐富；這不僅在生態的意義上如此，在美學的意義上也如此。

　　再者，自然是一個巨大的場景，裡面有著生與死、春天的播種和秋天的收穫、永恆與變化，有著發芽、開花、結果和凋謝，有著生命過程的逐漸展

示，有著苦與樂、成功與失敗，有時是醜讓位於美，有時又是美讓位於醜。

　　從對自然的沉思中，我們能感受到生命是一種維持在渾沌之上的短暫的美。但儘管短暫，整個生命過程卻都存著一種律動感、節奏感，即使是處於低調的時候也依然如此。就連我們的宗教衝動，在許諾一個來世的同時，也還是勸告我們在現世必須滿足於這個給定了的世界；必須對這個世界有些交代。

　　雖然自然顯示我們在相互競爭中度過一生，但我們還是能夠珍視我們的大地，並接受我們存在於其中的這個世界。生態的觀點試圖幫助我們在自然的冷漠、殘暴與邪惡的表像中及這表像之後看到自然的美麗、完整與穩定。在這一點上，生態的觀點往往是接近一種宗教的維度，這並非一種巧合。生態追求的就是和諧，音樂、人際、藝術、宗教不都是如此嗎？

　　我們對荒野自然的需要比對馴化自然的需要更難以詳細刻畫，這個部分是過去欠缺的，但這樣的需要卻是真實的。我們現在最缺少的環境教育就是荒野，而荒野現在已面臨著被滅絕的可能，這迫使我們得仔細思考一下我們與荒野的關係是什麼。

　　我們保存荒野自然的目的僅僅是把它作為一種潛在的資源，讓人類在將來某一天將其變為城市或工廠以從事某種活動嗎？抑或我們之所以應該將我們的環境的部分保持在原始狀態之下，無論是從道德還是從精明的角度看都還有更多的理由？

　　以下舉幾個作家的觀點略加說明：

1. 愛默生（Ralph Waldo Emerson）在《論自然》（*Nature*）中指出：自然是精神之象徵。他的觀點非常明確：自然界的每一種景觀，都與人的某種心境相呼應，而那種心境只能用相應的自然景觀作圖解。對於信奉種下去的是自然果實，長出來的是精神果實的愛默生而言，自然本身就是一張心靈地圖。滔滔的水流象徵著人的心緒，寧靜的夜空是理性的體現。無際的荒野意味著自由奔放的想像力，而這種心靈與事務聯繫並非是某個詩人的幻想，它是由上帝的意志決定的，因而人人都可以理解它。

　　他認為：我們從自然中學到的知識遠遠超出我們能夠任意交流的

部分。他告誡人們，無論在城市的喧嘩聲中，還是在政治的爭吵聲中，都不應當完全忘記大自然的教誨。他也相信與自然和諧共處的生活，以及對真理和美德的熱愛，會使人們以煥然一新的目光來解讀自然的文本。我們將逐步理解自然的永恒之物的根本意義，直至整個世界成為一本向我們敞開的書，而它的每一種形式，都將顯示出其隱含的意義和最終的目標。

　　愛默生認為：每一種自然過程都是一篇道德箴言。他教導人們捕捉瀰漫於空氣之中、生長在穀物內、蘊藏在水源裡的道德情感，並從海邊的岩石那裡學會堅忍不拔的精神，從蔚藍的天空中獲得心境平和的訣竅。更重要的是，我們可以說，在自然中尋找自我是愛默生的基調。

　　在美國麻州的文化小鎮康科德，有一個著名的康科德博物館（Concord Museum），其中梭羅展覽廳，展示著　段引人注目的梭羅評論愛默生的日記：（愛默生）對人們的個人影響大於任何其他人。在他的世界裡，每個人都會成為詩人，愛將成為主宰，美將處處流露，人與自然將和諧共處。

2. 梭羅（Henry David Thoreau），對荒野價值的新發現，使他超越了同代的超驗主義作家，成為當代美國自然文學追蹤的焦點。他說過：「我想為自然辯護」、「只有在荒野中才能保護這個世界」以前，美國人從來沒有聽到過這種呼聲。這種呼聲跨越了時間和空間，一直在文明世界，在現代人的心中將會持續迴盪。

　　由於《散步》（Walking）是梭羅生前最後的一篇佳作，他對荒野的觀點，也成為他短暫一生中的絕唱。在梭羅之前，曾有不少人迷戀荒野，描寫荒野，但從未有人像梭羅這樣真正懂得荒野的價值，這樣大膽地為保護荒野疾呼。梭羅對荒野價值的新發現在於：他打破了人們對荒野的陳舊觀念。走向荒野不是走向原始和過去，不是歷史的倒退。相反，荒野意味著前途和希望。他歸納道：我們走向東方去理解歷史，研究文學藝術，追溯人類的足跡；我們走向西部，則是充滿進取和冒險精神，走進未來。對於梭羅來說，希望與未來不在草坪和

耕地中，也不在城鎮中，而在那不受人類影響的、顫動著沼澤裡。

　　荒野中蘊藏著一種尚未被喚醒的生機和活力。梭羅認為，生活充滿了野性。最有活力的東西也是最有野性的東西。而最接近野性的東西，也就是最接近善與美的東西。

　　對梭羅而言，荒野不僅意味著這個世界的希望，它也是文化和文學的希望。「在文學中，正是那野性的東西吸引了我們。」他在《散步》中寫道。繼而他舉例說明，無論是《哈姆雷特》（Hamlet）還是《伊利亞德》（The illiad），最有魅力的部分是：那種未開化的自由而狂野的想像。

　　意識，心靈，想像和語言，就其本質而言，是狂野的。這種狂野像野生生態系統一樣，相互聯繫，相互依賴，極為複雜，同時又多變而古老，充滿了啓示。在梭羅去世150多年後的今天，我們從美國當代自然文學作家加利‧斯奈德（Gary Snyder）的上述評論中，看到了梭羅關於荒野價值的觀點，仍在我們這個時代延伸和擴展。

　　梭羅認為「最好的地方就是人們腳下的那片地方。」現代的梭羅：愛德華‧艾比（Edward Abbey），在其著作《大漠孤行》（Desert Solitaire: A Season in the Wilderness）中寫道：「荒野不是一種奢侈，而是一種人類精神的必需品，對於我們的生命，它就像水和麵包一樣重要。」。另一位自然文學作家史考特‧桑德斯（Scott Ruessell Sanders）的著作《立足腳下》（Staying Put: Making a Home in a Restless World），則奉勸生性愛動的美國人扎根於腳下的那片土地，因為只有和土地聯姻，才可能有精神上的支撐點。他提出自然文學一個普遍存在的主旨：怎樣在動盪不安的世界上找到屬於自己的一片土地。這種強烈的位置感已成為當代美國自然文學的重要特徵。

　　只有你能伸手摸得到的自然才是真正的自然。

　　梭羅，他的著作《瓦爾登湖》（Walden），曾於1985年在《美國遺產雜誌》（American Heritage Magazine）上所列的「10本構成美國人格的書」中位居榜首。他被視為美國文化的偶像，美國最有影

響的自然文學作家。他的精神被視為美國文化的遺產。

3. 繆爾（John Muir）的書則開始教人們淡化自我，深入自然。他曾在山野中感嘆道：望著自然的壯觀，我個人真是不足為奇。在《夏日走過山間》（*My First Summer in the Sierra*）中，他把各種植物稱作植物的人們（plant people），把動物稱作我的有毛的兄弟（my hairy brothers）。在他的心目中，植物和動物跟人一樣都有靈性、有知覺。實際上，他是把自己與自然界的動植物完全放在一個平等的位置上。沒有任何居高臨下的傲氣，沒有任何主宰意識。這種認知，與全世界原住民實際作法無異。

　　鮮活和動感是繆爾筆下自然的特色。大山不僅是他的家園，也是他靈感的源泉。他爬得越高，文章中的魄力就越大。而當他把自己的感受寫成文字時，那山的活力和靈氣便會自然流露於筆端。僅以他的代表作《夏日走過山間》為例，他描述自己在山野中登上一座高峰的經歷：

　　　從一個花園到一個花園，從一個山稜到一個山稜，我心醉神迷地在山中飄蕩，時而跪下來凝視著一朵雛菊，時而沿著點綴著紫色和淡青色小花的長青藤爬向頂端。我踏入那白雪的寶庫，或遠眺圓的山頂、尖的山峰、湖泊和森林，以及圖澳盧米（Tuolumne）河上游那捲著冰塊、波浪起伏的壯觀景象，試圖匆匆把它們畫下來。我被這種美所包圍，被它的光芒所穿透，整個身體都變成了一種激動的感覺。誰不願意做一名登山者呢？在這山峰上，所有世界上的大獎都顯得不足為奇。

4. 李奧帕德（Aldo Leopold）繼承了梭羅的我要為自然說話的宗旨。在其代表作《沙郡年記》（*A Sand County Almanac*）中，他提出了有關土地倫理的觀念。他呼籲人們對於生態進行重新認識，對我們賴以生存的自然環境有一種倫理上的責任感。他認為土地倫理的行為標準是：任何有利於保護生態環境的事都是對的，反之，則是錯的。他要

人們像山一樣地思考，即從生態的角度，從人與自然的關係和保持土地健康的角度來思考，培養一種生態良心。

李奧帕德提出了梭羅和繆爾不曾提出的理論，做出了梭羅和繆爾當時無法做出的舉動。他的著作和行為，實際上是對西方文明的反思與重大貢獻，他的荒野，不再是傳統的西方文化中恐怖而咆哮的荒野，而是一片歡唱的荒野，一種對人類社會健康與否的衡量尺度。就行為而言，它的走向荒野，已經擺脫了梭羅時期那種醫治個人身心創傷的相對狹小範疇，進入了一個更寬闊的領地。它是為了醫治土地的創傷，努力恢復土地的健康。就理論而言，它幫助人們來確認生態平衡的重要性，並鼓勵人們由自我轉向自然，由自我轉向生態。

山川河流是有生命的，草木荒野是有情感的，甚至枯葉殘枝，也散發著動人的氣息、生命的故事，因為它們也是自然的一部分。李奧帕德以一個生態學家的學識，講述了土地金字塔、食物鏈等原理，說明人類只是由土壤、河流、植物、動物所組成的整個土地社區（the land community）中的一個組成部分。

山對人的影響，既有物理方面的也有心理方面的：如果看不到空中的大冠鷲、聽不見冠羽畫眉的啼鳴（to me jou）與流水淙淙，我們的森林中還剩下什麼？看不見綠芽新吐、鋪陳滿地的翠綠蕨類，我們的荒野是否缺乏了什麼？

我們會遭受一種精神上的損失；對應於每一種自然景觀，都有一種人的內在的心境──精神和環境的視界是交互作用的。

當梭羅說「野地裡蘊含著這個世界的救贖」時，謙卑地向大地求知、對著荒野禮敬，對我們周圍山峰的尊崇，這些認知與來自攀登過程中的獨特魅力和內蘊的精神，都是我們認識、評判登山道德、登山倫理的一個必要條件，擁有了這些，登山才是登山。

像山一樣思考

　　李奧帕德1887年11月1日出生在美國依阿華州柏靈頓城（Burlington,Iowa）
的一個法國移民家庭。1909年獲得耶魯大學林業專業碩士學位。1928年開始致
力於野生動物管理的研究。1933年完成《遊戲管理》（*Game Management*）
一書，被威斯康辛大學聘為農業經濟學系的教授。1935年與自然科學家羅
伯特·馬歇爾（Robert Marshall）一道創建了荒野保護協會（Wilderness
Society）。1948年4月21日，在參與撲救鄰居農場發生的一場火災時，因
心臟病猝發而去世。他的死，使得他未能擔任聯合國委任他為環境保護顧問
的職務。

　　李奧帕德一生共出版了3本書和500篇左右的文章，大部分都是有關科
學和技術的題目。他發表的《沙郡年記》被美國環境史研究權威與美國李
奧帕德基金會（The Aldo Leopold Foundation）主席蘇珊·福萊德（Susan
Flader）稱為「環境保護主義的聖經。」

　　《沙郡年記》出版於1949年，是一本自然隨筆和哲學論文集。在該書
裡，可以讀到大自然的魅力，也可以讀出李奧帕德對人類為自身利益而蹂躪
自然界發出的悲歎。其中，最有代表性的文章是《土地倫理》（*The Land
Ethics*），它系統闡述了生態中心論思想。

　　他擴展共同體的界限，使之包括土壤、水、植物和動物或由它們組成的
整體大地。李奧帕德把大地上的山川河流、鳥獸蟲魚、花草樹木都看作一個
有機的整體，人類是這個整體不可分割的組成部分。他主張消除人與自然的
界限，堅持人與大地上的一切物種平等。呼籲大地倫理就是要把人類在共同
體中以征服者的面目出現的角色，變成這個共同體中的平等的一員和公民。

　　他認為自然界是一個整體，判斷人類行為善惡的標準，就是看其是否有
利於自然的和諧、完整、穩定和美麗；人與自然是一種平等的夥伴關係而不

是征服者和被統治者的關係；因此要尊重自然生態過程持續存在和繁衍生息的權利；要尊重自然本身的內在價值；要知道它不是僅對人類生存和福祉有意義。當我們把大地看作是我們所歸屬的共同體時，我們就會開始帶著熱愛和尊敬去利用客觀的存在物，履行對自然界道德責任的義務。

1960年代以後，隨著李奧帕德著作的普及和深入人心，人們開始頻繁地以讚美之詞稱頌他和他的著作。如：有人稱他為現代環境主義運動的真正祖師爺，稱他的著作：既包括了美國人對地球的挽歌，又包含了對一種新的土地倫理的呼喚。1987年，在奧爾多·李奧帕德誕辰100周年之際，美國議會通過決議，公認他是當之無愧的自然保護之父。

奧爾多·李奧帕德謙虛而細心地聆聽大地的聲音，並且以十分優美而感人的文筆述說他所聽到的故事的例子，俯拾皆是，但在《沙郡年記》中非常有名的一篇文章〈像山一樣的思考〉裡表現得最為透徹。當時，他仍是「見獵技癢」的一個獵人，也參與「可供狩獵的野生動物之經營管理」的研究並出版教科書。可是，當他走向被他射殺而倒下的母狼旁邊，正好看到一股綠色的火焰從母狼眼中熄滅，那一刻，他終於體認到：「在那雙目中，有某種我從前所未見的東西──某種只有她和山知道的東西。我以為，如果狼少則鹿多，那麼，沒有狼就是獵人的樂園了。但我看見那綠火熄滅，我意識到狼和山都不同意這種看法。」

於是，他以極感性的口吻描述這個經驗所帶給他的功課：「一個從肺腑中發出的深沉長號，在懸岩間迴響，滾下山後在黑夜裡消失。它縱情發洩不馴的野性悲鳴，藐視世間一切的橫逆。每種生物都會注意那呼號。對鹿而言，它是死亡近在咫尺的警告；對於松樹，它是午夜混戰血染雪地的預報；對於土狼，它是撿吃殘屍餘骸的指望；對於牧人，它是銀行出現赤字的威脅；對於獵人，它是利牙對子彈的挑釁。」

然而，這些明顯而立即的指望和恐懼後面，有一層更深的意義，只有山自己知道。只有山存在得夠久，才能夠客觀地諦聽狼嗥。他承認自己由於短視和人類中心的心態作祟而得罪了大自然（sinned against nature），自此，他開始學習「像山一樣的思考」也開始學習重新建立一種完全不同的保育觀。

　　〈像山一樣思考〉是美國生態倫理學家奧爾多・李奧帕德的代表作《沙郡年記》中的一則隨筆。文章挾裹著作者深深的憂患意識。開篇就對一聲深沉的、驕傲的狼嗥進行特寫，這也是此篇文章的文眼，作者把詩意的敘寫和深刻的生態憂慮雜糅在這聲狼嗥中，給人以強烈的感官震撼。接著就敘述松林、野狼、牧牛人、獵人對這聲嗥叫的反應，進而指出在這淺層的希望和恐懼之後，還有深刻的、只有山能聽懂的含義。形成了文章的懸念，啟人深思，將一種深刻的生態倫理問題極其形象而富有詩意地引發出來。

　　之後，作者敘述了一群狼被殺的命運，描寫狼被消滅後留下的生態惡果。在這些平實的敘述中，人們漸漸地意識到狼嗥所飽含的生態意義和生命意義。狼的消失，意味著為某種生存現狀吹響了告別的號角，意味著人類的捕殺將會付出生態惡化的慘痛代價。

　　李奧帕德在文中的悲憫和憂慮讓讀者看到了一顆高貴而敏感的心靈。最後作者指出，為這個時代的和平是很好的，很有必要的，然而，就長遠來看，太多的安全似乎只會帶來危險，人們應該像山一樣思考。這是對人與自然關係處理方式的良好建議，是這種建議的詩意表達。人不是自然的主人，從保護自然生態的角度看，我們並不比一座山高明；從人與自然的關係看，我們和一座山同萬物的關係一樣。全文語言洗練，富有哲理，飽含激情。

　　李奧帕德把休閒的概念與生活得好的目的相聯繫。他認為野外休閒作為發展道德美德的能力，是一條通向生態學道德心的路徑。休閒有這種力量，能改變僅考慮經濟的習慣，養成適度節制有利於私人和公眾的美德。正像亞里斯多德（Aristotle）認為：對音樂的研究和訓練，不僅是欣賞音樂演出的方式，而且是一種培養學習者心靈和品德的方式。

　　李奧帕德也曾說：發展休閒，並不是一種把道路修到美麗鄉下的工作，而是要把感知能力修建到尚不美麗的人類心靈的工作；休閒並不就是到戶外去，而是我們對戶外的反應。他提出的像山一樣思考的觀點，強調用整體有機的世界觀去對待荒野和自然界。

　　他說：我親眼看見一個州接一個州地消滅了它們所有的狼。我看見過許多剛剛失去了狼的山的樣子，看見南面的山坡由於新出現的彎彎曲曲的鹿徑而變得皺皺巴巴。我看見所有可吃的灌木和樹苗都被吃掉，變成無用的東

上：染得千林秋一色　還家只當是春天
　　雪山主東線步道風光（圖：吳文哲）
右：天低孤樹千重沒　雲破江山一半來
　　池有之樹（圖：周武鵬）

西，然後則死去。我看見每棵可吃的失去了葉子的樹只有鞍角那麼高。這樣一座山看起來就好像什麼人給了上帝一把大剪刀，並禁止了所有其他的活動。看來，殺死狼而保護鹿只是人的意願而不是山的意願，如果像山那樣思考，大自然所有的生命都應是互相聯繫，不可或缺的。

　　可惜的是，有哪些人能讀懂山的意願？道德美德是通過習慣、通過實踐的灌輸、通過觀察、體會、通過覺醒和思考、通過學習和研究得到的。在這種狀態下，我們既需要逐漸地培養生態學道德心，又需要警示我們自己，考慮我們在土地金字塔中的位置。不能不知我們人和自然物是生存在一個共同體中，我們要改變以往對待自然物的實用主義觀點。

　　李奧帕德提出：當一個事物有助於保護生物共同體的和諧、穩定和美麗

的時候，它就是正確的；當它走向反面時，就是錯誤的。他力圖在闡釋土地的生態功能的基礎上去強化人們對土地的瞭解，從而激發人們對土地共同體的熱愛和尊敬。他認為：通過瞭解和熱愛，就會產生一種在行為上的道德責任感，從而便能維護這個共同體健全的運作。

惟有懷有對土地萬物的熱愛、尊敬、感激之情，才能真正與自然界萬物融為一體，讀懂像山一樣思考。狼嗥的奧祕，山早已知悉，人類卻遲遲不能瞭解！奧爾多·李奧帕德的心路歷程，可能帶給多年來以經濟掛帥的臺灣政府、民間領袖任何省思或借鏡嗎？

為什麼作為道德主體的人類必須關懷不具有理性的動物、不具有感受力的植物、乃至於沒有生命力的山川、冰雪、巨石呢？

像山一樣思考即虛己而統觀自然。

人與自然環境的關係是我們所有倫理中最為脆弱的一環，我們在政治倫理、經濟倫理、法律倫理、教育倫理、媒體倫理、國際關係倫理、醫學倫理、甚至生命倫理等，面對的都是人與人的關係，而環境倫理、生態倫理則獨特的發展其哲學理論，從現代的人類中心論、到動物中心論、生物中心論到生態中心論，一路發展下來。

借助大畫家石濤《畫語錄·山川章第八》所說：「山川使余代山川而言也。山川與余神遇而跡化也。」的表述，以及明朝書畫家董其昌嘗說的：「詩以山川為境，山川以詩為境。」我們從中可以得出與我們這裡的主題最為有關的結論：所謂境者，鏡也：在山川草木和宇宙的靈性之間，存在著一種不斷互為生發的鏡像關係。或者是由山川草木啓迪了人的靈性；或者是人將自己的靈性賦予了山川草木；而實際上，又是宇宙通過所賦予山川草木啓發了人的靈性。

甚至我們很難從時間的先後和邏輯的因果上描述出他們互為產生、或互為生發的實際過程，它們就是那樣天然地互為生發而又互相融為一體！試比較莎士比亞的「詩人是在自然面前舉起一面鏡子」的說法，我們的自然它本身就是一面鏡子，祂一出現，就將自己舉起來，從中映射天地萬物，映射宇宙的靈性和人的靈性，映射自身之內和自身之外的所有存在，光明晶瑩，有情有相，有此體悟，總會令人驚訝不已！

愛默生在一段著名的文字中描述了人的精神在自然中達到升華，以至於和上帝合一的體驗：站在空曠的土地上，我的頭腦沐浴在清新的空氣裡，思想被提升到無限的空間中，所有卑下的自私都消失了，我變成了一個透明的眼球。我是一個無。我看到了一切。普遍存在之流在我周身運行。我成了上帝的一部分。梭羅說未來和希望不是存在於人工種植的草坪與莊稼裡，也不在城鎮裡，他說：世界保存在荒野中，這句名言成為塞拉俱樂部Sierra Club的座右銘，（Sierra Club或譯作山巒俱樂部、山巒協會、塞拉山俱樂部、山嶽協會、高山協會和山脈社等，是美國歷史最悠久、規模最龐大的一個草根環境組織）。著名的自然環境保存主義者約翰・繆爾於1892年5月28日在加利福尼亞州舊金山創辦了它，並成為其首任會長。塞拉俱樂部擁有百萬會員，分會遍布美國，且與加拿大塞拉俱樂部（Sierra Club Canada）有著緊密的聯繫。

繆爾為了說服人們保護荒野、森林、建立國家公園而常常採取一種人類中心主義的論據，但他的觀點實際上傾向於一種生態中心論的思想，而且有一種神聖的意味，他視大自然為他的教堂，亦即他感悟和崇拜上帝的地方，因而對他來說，保護自然無異於一場聖戰。他告訴人們：走進大山就是走進家園、大自然是一種必需品。自然物到處在訴說著上帝的愛意。

他對樹木和森林充滿感情，對破壞它們的人的行為感到痛心疾首，他說：「任何一個白癡都會毀樹。樹木不會跑開，而即使它們能夠跑開，它們也仍會被毀，因為只要能從它們的樹皮裡、樹幹上找出1塊美元，獲得一絲樂趣，他們就會遭到追逐並獵殺。伐倒樹的人沒有誰再去種樹，而即使他們種上樹，那麼新樹也無法彌補逝去的古老的大森林。一個人終其一生，只能在古樹的原址上培育出幼苗，而被毀掉的古樹卻有幾十世紀的樹齡。」

想到因歷史的共業而被砍伐的臺灣千年巨木群，心中就有一陣陣傷痛。

我們的政府與民間，要再經過多久歲月，才能理解「像山一樣思考」的真諦？

保留幾座山，
不許人類足跡登頂

為何一定要全部征服所有高山？

這樣就意味者人類的偉大與成就？

偉大如梅思納曾說：我們其實什麼也沒做，到底在傳遞什麼訊息？

自1987年以來，國際上共有9次攀登梅里雪山的嘗試。其中：中日聯合攀登有4次，日本單獨攀登1次，美國隊攀登過4次（1988／1989／1992／1993）。從無任何隊伍登頂成功。自1996年後，登山活動暫時停止。

梅里雪山是所有信奉藏傳佛教民眾的朝觀聖地，自古以來，她在藏民心中是至尊、至聖、至神的象徵，她的宗教地位是至高無上的，被世代藏民奉為八大神山之一。攀登梅里雪山諸峰是對神靈的褻瀆和蔑視，是對當地民族和宗教信仰的一種傷害。

在100多年的現代登山史上，14座8,000公尺以上的山峰，幾十座7,000公尺以上的山峰都被印上登山者足跡之後，唯有這座海拔6,740公尺的梅里雪山：神山，仍然保持著她的純真聖潔，在多次失敗的嘗試之後，悍然拒絕人類的染指。難以攀登有著特殊的原因，橫斷山脈複雜的地質構造和低緯度雪山瞬息萬變的氣候，使它潛藏著致命的危險。

2000年，成立於1951年，是全球最大的國際自然保護組織之一，美國大自然保護協會（The Nature Conservancy TNC）和迪慶州當地政府在德欽縣召開了一次國際會議，數十位中外學者、官員、喇嘛、活佛、NGO代表和當地村民一道商討了梅里雪山的環境與文化保護的問題。各方人士還簽署了關於禁止在梅里雪山進行登山活動的呼籲書，呼籲政府立法保護神山。至今，所有重要山峰均沒有登頂成功的記錄。

今年（2016）已80多歲的日本人中村保先生（Tomotsu Nakamuna），

花了逾20年時間，以嚴謹的治學態度，一一整理出全球僅剩的、最壯觀的、最大範圍的未登峰山群，令人敬佩。

環境主義者並不反對登山，但是我們為什麼不能保留幾座從未賤踏出人類腳印和留下人類垃圾的處女峰，維護住大山的尊嚴、隱私和神祕，同時也給宗教和子孫後代留下一塊聖潔的淨土呢？須知放縱自己的征服欲，以證明自己無所不能，不如克制自己的征服欲，以證明自己有所不能，更為明智。因為它有助於人類修正並擺對自己在自然界中的位置，不致忘乎所以，樂極生悲。

千萬年以來，世界萬物一直謹守大自然的規律，和諧融洽地運作。直至現代人（文明人？）的出現，妄以為自己有能力凌駕一切，將地球摧殘得無以復加。如果我們能夠放下成見，嘗試瞭解大自然的法則，不難明白地球告急的根本原因。

對自然的敬畏及謙虛，可謂是悲憫胸懷、人文素養的最佳寫照。

在臺灣，我們有無可能保留幾座高山，讓祂永遠保持無人再登頂之紀錄？以顯示我們對大地的謙卑、對山林、原住民的尊重？大霸尖山的封山，應是一個建設性的起點。

一定要把全部的臺灣高山一一登頂，才能凸顯我們的偉大不凡、成就過人？還是暴露我們的狂妄與自大？

荒野的價值

　　就像李奧帕德所言：只要想到有一些荒野在那裡，即使一輩子也不會去那裡，心裡也就有一種安慰。因為荒野自有它自己的價值。

　　英國詩人布勒克（William Blake）的詩中告訴我們：「在一粒沙子中看世界，在一朵野花中看天堂，在你手掌中緊握著無限，而在一小時中抓住永恆。」請再聽另一個英國詩人韋滋爾（George Wither）在他詩篇中表達的高尚情感：「從泉水的潺潺聲，或樹枝輕輕的沙沙聲，從那展開的葉子在太陽神歇息時，合攏的雛菊，或蔭涼的灌木或樹木，她灌輸給我的，比自然中一切美的事物所能灌輸給其他更賢明的人為多。」

　　自然世界有著有序的和諧、對稱、普遍規律、美麗與優雅。祂就是一種恩典。

　　複雜的生命型式只有在複雜的環境中才能演化產生，我們不僅要帶著敬畏的態度看待大自然，也要帶著愛、尊重與讚美去看待生態系統。使我們在自然生態面前，產生無言的驚異、愉悅的肯定。

　　巴里・康芒納（Barry Commoner）是生物學家、生態學家和教育家，被《時代週刊》稱為一個擁有千百萬人的課堂的教授；是美國60-70年代在維護人類環境問題上最有見識、最有說服力的代言人。在世界環境運動史上，有許多綠色著作以其對生命和自然的深刻體悟、對美麗荒野的細致描繪、對家園毀損和生存危機的憂患意識、對現代生活觀念的歷史性反思，感動過成千上萬的讀者，激勵他們自覺投身於環境保護的事業中。

　　其中許多著作，一出版就引起了公眾的巨大震動，成為人人爭讀的暢銷書，有些甚至被譽為綠色聖經。在其名著《封閉的循環——自然、人和技術》（*The Closing Circle: Nature, Man, and Technology*）中，提出了生態學三大定律：萬事萬物皆互相關聯、物質不滅，只會進入循環、自然最有

智慧。

　　弘揚綠色意識、倡導綠色觀念、確立綠色倫理，是我們走向新世紀所面臨的一個迫切而又艱巨的文化工程。

　　與自然的交流中，有一種生命的倫理，因此與自然荒野的接觸跟上大學一樣，都是真正教育所必須的。荒野自然是產生思想與抱負的搖籃，而思想與抱負不僅對個人有好處，而且也是社會所離不開的。

　　如果我們褻瀆了自然，也就褻瀆了我們自己。自然不僅是一種科學、消遣、審美與經濟活動的資源，而且也是哲學的資源。

　　荒野的價值，既在於它發生出人類各種奇特的體驗，也在於它在各種荒野地上不斷的生發出各種多樣的地形特徵與獨特的故事。

　　對自然的表演進行沉思，人們把自然視為一個奇境，視自然為一個豐富多彩的進化生態系統。

　　消滅荒野地就好比是燒毀我們尚未讀過的書。

　　一個松果中就可能蘊含了一片森林，這會給人無盡的沉思與美感，這些體驗都不大可能在都會中獲得，我們的確要注意，一個人的確要有一定的品味、修養，才能對這種審美價值保持敏感，他必須與環境發生密切的接觸，並非閱讀或靜思可以獲致的。

　　進入山野，實際上是回歸我們的精神故鄉，我們是在一種最本源意義上來體會與大地的重聚。

　　在叢林中我們重新找回了理智與信仰；繆爾認為：在上帝的荒野裡蘊藏著這個世界的希望；李奧帕德把從荒野中得到的精神享受視為一種比物質享受更勝一籌的高質量的生活，是一種像言論自由一樣不可剝奪的人權。荒野可以視為用以對抗文化的瘋狂行為的緩衝地帶。

　　另一位美國自然文學作家奧爾森（Sigurd F.Olson）認為，我們每個人的心底都蘊藏著一種原始的氣質，湧動著一種對荒野的激情。

　　「寧靜無價」（Tranquility is beyond price）或許是身處物慾橫行、動盪不安的現代社會中的自然文學作家對「荒野意識」最精闢的詮釋。

　　人有生有死，文明有興有衰，唯有大地永存，因為最好的地方就在我們的腳下。

德哲黑格爾（Georg Wilhelm Friedrich Hegel）說：一個民族有一些仰望星空的人，他們才有希望。

我說：一個國家有多少捍衛荒野、大自然的人，這個國家就會有多大希望！

臺灣有多少這樣的人：經常在高山上仰望星空？孤軍奮戰捍衛荒野、大自然？登山時感受到環境與生態可以和諧存在？

荒野是大自然賦予我們生命的重要象徵符號。

荒野的存在可以彌補整個民族因不安全感、不穩定感引起的精神創傷。

荒野就是我們的救贖、我們的未來！

當年，唐明宗每夜焚香告天，願天生聖人以安眾生！

企盼天生更多愛護荒野的山友，挺身而出護衛臺灣！

06 Camp

進入山林後，教育就
開始了

登山即教育

　　登山是教育。是一趟身心洗滌之旅；是個人生命學習的展示場域；是向大自然虛心受教、認識自我的最佳教室。可以訓練年輕學生抽離純知識面的閱讀習性，用走動學習的方式，從容閱讀自己、不斷地與自己對話、傾聽內在世界的聲音；可以用手腳寫詩，用意志為生命塗抹色彩，並浴著燦爛的陽光，背著信心穩健前進，在鼓滿風的征衣下，一面以心靈深戲深耕價值，一面以意志探險創造回憶。登山是一種忍受磨難的藝術。它是勇敢者、意志堅強者、挑戰超越自己者的遊戲，知苦能不怕苦，艱難當前，能歡喜承當，我們的年輕人，才能無懼無畏，無惑無憾，昂首天外，微笑而行，學會了以意志探險的態度，面對人生；學會面對自己的生命難題並以自己的方式從容應付；學會了意識到人在高山中自己的渺小，而懂得敬畏、感恩、謙虛與包容；山野可以讓年輕人感到自在、隨喜、從容、沉澱、儉樸，可以褪去不盡合身的文明外衣。登山的基調是陽光的、解放的、創意的，是一場可預期的精彩演出，是一件肩挑重擔的青春生命工程，在接近微醺的心田中，植下了對土地的親近、對山林的輕語的習性與那相互扶持的關懷鼓勵。在那當下，成見、偏執、冷漠、怯懦，經由心靈的鍊金術，一掃而空。這一幕，不但高貴，而且莊嚴，這就是登山。登山不是啟程去旅行而已，而是去探討生命、意義、存在、心靈等內在的聲音。其價值不僅有超越自我的苦行、實踐完成自我控制、體現永恆、成就個體神聖性的行動，尚有從中獲得某種精神的淨化或昇華，並觸及心理學上的比馬龍效應、高峰經驗、自我實現的真諦，這是一場真正的旅行──這也是年輕人最好的成人禮。

年輕人的成人禮

　　北美的印地安蘇族人（Sioux）有一個古老儀式：男孩在成年時，必須獨自到深山荒野中，尋找祖靈，完成朝聖任務。在漫漫無盡的黑暗與令人窒息的孤寂中，體驗自處之道，並祈求神明指示他的人生該走什麼路。臺灣的原住民在過去的成人禮中，年輕人需獨自1人進入深山獵獲動物，並獨自揹回與族人分享，通過此一考驗，男生才可以成為男人，可以娶妻、擁有發言權、成為戰士。這都是一種可以傳承的古老、獨特的智慧，因為所謂神明的指示，其實是他孤獨在深山荒野中傾聽、閱讀自己，與自己不斷對談時所覺察到的深沉、內在之聲；而擄獲食物共同分享，更能凸顯面對靜寂威脅、應付危險時，激發潛能、解決問題的能力及放手闖蕩、全身而退充滿探險犯難的勇氣、信心及懂得感恩回饋、認同群體的團隊精神。

　　現代的年輕人已不必再恐懼野獸、面對威脅，也鮮少有深山獨處、處理孤寂的機會，但仍有不少年輕學子卻近乎強迫性、無意識地以各種不同形式的感官刺激來填塞空虛的生命；寧可閱讀低俗報紙的八卦、情色無邊的漫畫、看無聊的連續劇節目、整日滑著手機也不願用真實的體驗閱讀自己；寧可對著虛幻的網路世界揮灑青春，也不願用手腳寫詩、用貼實情感方式塗抹生命。對他們而言，傾聽山林的節奏、綜覽自然的顏色、輕吻大地的芬芳，可能皆是很遙遠的事。

　　停在港灣的船是安全的，但卻是無漁獲的，也不是造船的目的。在大地的一個小角落過日子，孕育不出恢宏寬闊的胸懷的。看看那些被豢養的牲畜，比在野外同類的大腦，平均小了3分之1；蛹若經人工力量羽化成蝴蝶，不但色澤灰沉，壽命亦短少很多，皆可指出：我們的年輕人應嘗試改變生活習慣，調整生命的價值觀，讓自己經常處在困頓及艱危的環境中，生存的本能與鬥志就會被激發出來，人性中的探索欲望也會持續衝擊激盪著毅力及

勇氣。

　　當年，先民冒險強渡險惡的黑水溝，篳路藍縷奠下基礎，數百年來的生聚教訓展現源源生機，但從e世代到i世代的年輕人，仍有部分存在貪圖安逸享樂的價值觀，已逐漸喪失了忍受挑戰、開創新局的企圖心，如此心態，令人擔心與豢養的牲畜、人工羽化的蝴蝶有何差異！想想看：嬰兒的每一個行動，都是在探險，都是在試探，我們的孩子長大了，卻逐漸失去了這種能力！必須指出：每個人體內都帶有不安於室的基因，血液裡流著一段時間就會發作的病毒，如村上春樹《遠方的鼓聲》，一陣陣傳來內在世界自我吶喊的訊息，那也是一種移動的需求，本能的飢渴，無需理由，不用動機，自自然然就促使我們收拾行囊，相約一齊尋覓心靈的故鄉、精神的家園去了。哈佛大學商學院（Harvard Business School）MBA生涯發展中心主任（Director of Career Development Programs MBA）提摩西·巴特勒（Timothy Butler）指出：「所有成功的人最基本的條件，就是必需擁有某種程度的Toughness與Resilience，在堅毅韌性、強悍耐操的情境下，年輕學生需要的能力，就是膽量（Guts）！」美國著名作家、詩人、哲學家梭羅（Throeau）曾言：「知識是成功的關鍵，但是膽識卻是成功的態度！」膽識能把一個人介紹給自己！天地間的各種力量，都會與意志、膽識、勇氣的活動為友，而這些是可以培養、學習的。

　　學校教育中的訓練，如知識的傳授、專業的技巧，我們的孩子學習上很少有困難，我們也培植了不少專精的人才。值得深思的是──人品的薰陶如：辨別是非與利害的差異、抗拒誘惑、忍受挫折苦難、團隊精神等等，這些無形的卻舉足輕重的潛在課程，孩子除了有限的社團參與得以略知一二外，其他的年輕學子，我們豈可坐令逸樂盜取了他們的生命力！俄國大文豪托爾斯泰（Leo Tolstoy）曾說：「多數人想要改造這個世界，但卻很少人想去改造自己。」改變自己，也是一種學習。

　　品性是一個人終生的守護神，優良的品性是內心真正的財富，能襯顯品性的是良好的教養。尤其在今日屢見報載公德敗壞、守法貧血、美感蒼白的社會，我們更要教學生自制，教他們習慣於在一個正直及明理義的意志下，控制自己的情欲、偏見及其他不良習性，這樣子，便等於已從他們未來的生

活中減少了災難，並且也為社會減少了罪惡！

　　教育是一種早期的習慣，目的在於使學生能以不同方式繼續教育自己。教育的目的也應當教學生如何思考及落實於行動上，而非思考些什麼；應該為增進他們心智的成熟，使學生們能勇於判斷、勇於負責、勇於承擔，而不是將書本上別人思考的內容，當成是學生記憶背誦的負擔；也不應是知識的儲藏室，而應是自立自主，不會隨便出賣自己靈魂的人。更不可因專業訓練的格子化學習及社會價值觀的混淆，讓年輕的學生變成投機取巧又模稜兩可的人。只有具有堅定的品性，知道自己想要什麼，為什麼想要和利用什麼來實現意志的人，只有像這樣的學生，才能培育出具有堅決的、精力充沛的和不斷尋求突破、超越的人格特質。年輕人心中信念的琴弦會因意志的堅持而強韌，生命就會彈出響亮動人的音符。哥倫布（Christopher Columbus）是憑著信念發現了新大陸，絕不是完全靠航海圖的，是故，我們的學生只要知道上那兒去，也知道該怎麼去，並且又擁有行動、意志、鬥志、耐力與操守、道德勇氣、超越自己的信念、膽識等特質，只要他一出發，全世界都會為他歡迎、讓路！

　　除非我們將由書本得來的智慧經驗變成行動，否則書籍可能只是廢紙。學習是一種充滿了思想的勞動。而意志是所有高貴行為藉以滋長的胚種。希臘哲人柏拉圖（Plato）一言指出：「意志不純正，則學識足以為危害。」是故，意志若薄弱，誘惑就登門；意志有如梯子，其他美德全靠它爬上去。而所有美德大部分都包含在良好及實踐的習慣中，學生的人格教育。坦白說，不但無法速成也不可能在市場購買，必須由他們孜孜不倦地努力去追求。弔詭的是：美德皆有難題，但這正是給學生們最大的思考空間及成長機會。以運動為例，每一次的練習，就是在面對意志力、耐力、心理能量、挫折忍受度……等考驗，而我們的身心才能更加強化。如果倫理道德等品性的議題可以輕鬆應付，就如同運動般，我們如何鍛鍊體能呢？只要美德層面涉及兩難，且難度愈高，愈能淨化、昇華我們自己，在這個問題上，師生是沒有差異的。

　　環視這一代的年輕學子，草莓族的隱憂：缺乏敬業精神、自我意識強、服從性低、體力差、不願從基層做起、EQ能力欠缺、守法概念模糊等等的

批評，正給我們一次正視問題並解決問題的機會。必須指出：討論人品美德，我們就愈看得見或更清楚什麼是人品美德，問題是：最困難的層面，並不是經討論後，決定什麼事是正當的、合乎道德良知的，而是做出正當的行動。我們的學生如何從善意中得到行動力？美德的省思或許可以有一清晰且可能正確的方針，但如何為我們年輕學子提供任何具指導方針的正當行動？有沒有真正讓學生可以浴著燦爛的陽光出發，背著信念穩健行走，在鼓滿風的征衣下，一面深耕價值，一面創造回憶又可助他成長的活動？有的，而且是有效的，那就是：心靈的深戲與意志的探險——登山。

　　登山不是啓程去旅行而已，而是去探討生命、意義、存在、心靈等內在的聲音。其價值不僅有超越自我的苦行、實踐完成自我控制、體現永恆、成就個體神聖性的行動，尚有從中獲得某種精神的淨化或轉移，並觸及心理學上的自我實現的真諦，這是一場真正的旅行。這也是年輕人最好的成人禮。

最酷的學分：登山

　　瑞士裔法國思想家、哲學家、政治理論家和作曲家盧梭（Jean-Jacques Rousseau）說過：「我們的第一個哲學老師是我們的眼睛及四肢。」手腳並進攀爬，眼界貫注目標，登山是全方位身心靈運動，也是最直接的哲學啟蒙，對年輕學子而言，可以如此說：最酷的學分就是登山！山川靈秀，磅礡壯麗，林木蒼翠，生機煥然。臺灣的高山，不但是一本書，更是一所蘊藏無限教材的學校。這是沒有圍牆、固定教室的學習領域。沒登過山的人，只能算是看了封面，路過校門而已！

　　登山時時在淬鍊身心。它是勇敢者、意志堅強者、挑戰超越自己者的遊戲，也是人類在大自然中特殊形態的活動。高山峰巒連雲、深邃迤邐所涵攝的深厚、凝重與巍峨崢嶸、姿態靈動的萬千氣象，展現的是根深基固、不容憾動的堅定與自信，這些形象讓人容易聯想成超凡、永恆、崇高、純潔、挺拔、磊落……等等精神昇華、奮進向上的象徵標志。至聖先師孔子「仁者樂山，智者樂水」的教示下，實即彰顯了山性即我性、山情即我情的對應關係。親近大自然的人格養成與其感性、理性內涵與自然的山水有著某種內在的同形同構，而達成互相感應交流。莊子談離形去智，可以物我兩忘；晉人王徽之說散懷山水，可以蕭然忘羈，應是此等沐浴靈魂之心境。

　　人類智慧與文明的推廣，從來沒有離開過山川大地、靈山秀水的洗禮，亙古以來，一再啟發了人類的心智；而萬千魅力的呼喚，亦激勵著人們投入它的懷抱。

　　登山，意味著暫別既定慣性的生活環境、秩序與節奏，同時又需耗費大量時間、精力、金錢，只是為了去爬座山，還需忍受種種不便與危險，如此行徑，有如苦行僧般，在崎嶇險阻、泥濘滿佈的山徑中，不談虛幻的名利是非，不論無聊的八卦小道，在我們的年輕學子身上，登山是學習從安逸樂

居、用聲色思維的生活習慣中，尋找一個缺口，將經驗改變、自我教育、土地感情及層層困境不斷置入，讓年輕人在一次又一次意志的挑戰下，紮實的面對自己的身心撞擊，面對當下的每一刻，還要不斷與自己對談，正視無可逃避的抉擇－繼續前進？還是放棄？如此的旅程，知苦能不怕苦，艱難當前，能歡喜承當，我們的年輕人，才能無懼無畏，無惑無憾，昂首天外，微笑而行，學會了以意志探險的態度，面對人生；學會面對自己的生命難題並以自己的方式從容應付；學會了意識到人在高山中自己的渺小，而懂得敬畏、感恩、謙虛與包容；山野可以讓年輕人感到自在、隨喜、從容、沉澱、儉樸，可以褪去不盡合身的文明外衣，可以讓年輕人在冰冷又黏濕的睡袋中，含淚擠出笑容；可以細細品味一點一滴的泉水而發出滿足讚嘆之聲，物質需求可以降至最低，人生也可以簡單至此；可以在持續重裝上坡中不斷堅持、在不放棄的走動學習及體驗裏，接軌自己的理想。在壯闊的山林行走，一身倦容，不化妝的相遇，不一定很美，但一定最真實動人；單調的攀登動作會令人感到疲憊，但每一步都是接近頂峰。登山的基調是陽光的、解放的、創意的，是一場可預期的精彩演出，是一件肩挑重擔的青春生命工程，在接近微醺的心田中，植下了對土地的親近、對山林的輕語的習性與那相互扶持的關懷鼓勵。在那當下，成見、偏執、冷漠、怯懦，經由心靈的鍊金術，一掃而空。這一幕，不但高貴，而且莊嚴，這就是登山。個人深信，年輕人若愈願朝向高處，他的意志的根，就會愈能堅固地伸入地下。個人也相信，如有此信念，我們的年輕人無論頭上是怎樣的天空，他們會準備好承受任何風暴。

因為山高，所以爬山；因為年輕，所以爬山；因為陽光、雲霧、滿山的林木綠蔭及日出日落，所以爬山；因為可以直接貼近山野、體驗大自然的簡樸純粹，所以爬山；因為可以回歸生活的原始層面，尋回生而為人的本性，所以爬山，但最重要的，因為要改變；所以爬山；因為有堅持，所以爬山。有堅持，生命就不會迷航；有改變，才知道自己潛能無限。臺灣的本質就是山，特徵是山，大部分面積是山，庇蔭斯土斯民的也是山，從臺灣的任何一個地方往上看，均可看到秀麗山林。希望我們的年輕學生，看得見山的存在意義；感受得到樹木的深層啟發；覺察到水流、鳥叫、蟲鳴的生命內涵；

認真思考自己與土地的真正關係，當我們的學生懂得看見自己地方的美麗可愛，也能接納欣賞別人的美景。要教育學生，必得往山行；要認識臺灣，也必得往山行。

理論依據：心純淨行至美

　　登山是教育的理論依據，以馬斯洛（A.H.Maslow）於1958年首創的高峰經驗（Peak Experience）為核心。高峰經驗是指個人生命中最快樂和心醉神迷的時刻。那是一種人在進入自我實現和超越自我狀態時所感受的一種非常廣闊和極度興奮的喜悅心情。馬斯洛會特別用高峰經驗來指稱，應該跟登頂時的直接體驗有關係。

　　它常常能消除畏懼、趨向積極的追求，因而具有心理治療和教育的作用，並且會因有了高峰經驗之後，會一再鼓舞當事人更積極追求自我實現及超越自找，其價值可分為崇高、技巧、興奮、人的關係、美、成功、完善7大類，對於學生而言，他們如果擁有高峰經驗，會讓他們覺得生活有意義，更能關懷社會、公益、正義等問題，並表現出充分負責、充分創造、果斷、信任、可靠、熱誠、真實自我、重感情等人格特質。登山活動，顯然具有如此功效。

　　想一想我們生命中最美好或奧妙的經驗；最欣然自得、心醉神迷的時刻，這些時刻或許源自情愛的經驗，或許來自聆聽樂曲，或許瞬間被1本書、1則報導、1幅畫作、1張相片所震撼，或是來自難忘的創造感、肅穆的宗教體驗等等。回味這些經驗，之後描述在這樣激昂的時刻中，個人的感受如何？這種感受與其他時刻的感受有什麼差異？是否覺得自己在某些身心靈方面，暫時變成全然不同的人？

　　馬斯洛分析了古往今來的傑出人物，得到一個重要結論，這些追求自我實現的人物都比平常人多了一種高峰經驗。高峰經驗總是會複製出許多成功經驗來，它也會持久地在心靈留下喜悅的印記。高峰經驗也讓人們發現：原來自己有過「能力完全發揮，以及覺察、體驗可以獨特自我實現的顛峰狀態！」

　　高峰經驗最大的意義在於：它會持續累積小的高峰經驗，轉變成更大的高峰經驗！它也會上癮！轉而變成我們的價值觀！高峰經驗見證了許多人一旦爬了山就一輩子熱中登高，對於學生，能在年輕時即能培養一輩子的興趣，意義是深遠的。

　　另一個理論依據是取自希臘神話的比馬龍效應（Pygmalion effect）。

　　心理學上有一種稱為自我應驗預言（Self-fulfilling Prophecy）的現象，而在教育學上則稱為比馬龍效應，即一個人如果一開始就認定自己會成功，通常結果就真的會成功。比馬龍是出自希臘神話，一個「精誠所至，金石為開」感人肺腑的愛情故事。比馬龍是塞浦路斯（Cyprus）的國王，他雕刻一尊栩栩如生，名為葛拉蒂雅（Galatea）的少女雕像，仿如一位冰清玉潔、美如天仙的絕色美女。

　　比馬龍非常喜歡葛拉蒂雅雕像，愛不釋手，竟然日久生情，深深的愛上了葛拉蒂雅，視為夢中情人，而陷入熱戀，日夜祈求神祇將雕像變成真正的少女，能和他成為終身的伴侶。皇天不負有心人，他真摯的感情感動了愛神阿芙達（Aphrodite亦即羅馬神話的Venus維納斯），她賦予雕像生命，石雕少女就化成真人，比馬龍和葛拉蒂雅終成眷屬，永浴愛河。此則神話中蘊含著心理能量。

　　自我應驗預言理論，最初是哥倫比亞大學教授墨頓（R.K.Merton）於1948年在《The Antioch Review》期刊發表〈The self-fulfilling prophery〉一文而來，旨在解釋一個人的信念或期望，不管正確與否，都會影響到一個情境的結果或一個人（或團體）的行為表現，例如：標籤某人為罪犯，而以罪犯待之，那個人可能就傾向於他人期望而產生犯罪行為。這套理論，兩位美國心理學家羅森塔爾（R.Rosenthal）與傑柯布遜（L.Jacobson）將其應用在教育上，於1968年出版《教室中的比馬龍》（Pygmalion in the Classroom）一書，提出教師期望對於學生學習的影響。就是期望的應驗：當我們對自己有所期望時，這個期望總有一天會實現，這就是所謂的「自我應驗預言」（Self-fulfilling Prophecy）高期待就有高表現，低期待，則有低成就。

　　在1975年，墨頓又寫了《社會理論與架構》（Social Theory and Social

Structure）一書，在該書中，墨頓提出了一個理念：「一件事的發生，若由於錯誤的定義，則可促成一個錯誤行為變成事實。」當一個期待設定了，人就會朝向那個期待去做事。人會期待別人對我們好印象，就會認真的表現良好行為；若期待別人會討厭我們，就會不知自愛，隨便表現。這種現象稱之為「比馬龍」效應。亦即「人重視我，我自重，人愛我，我自愛。」外人給我們「自由」、「機會」、「改變」，我們就會「負責」、「尊重」、「向善」。

比馬龍效應給我們帶來的啟示是，在有目的的情境中，個人對自己（或別人對自己）所預期者，常在自己以後行為結果中應驗。事先預期什麼，事後就將得到什麼；自己的作為將驗證自己的預言。例如被人或自己比成龍，自己就會像龍一樣地表現；被比成馬，就會像馬一樣地反應。因此，父母如將孩子比作龍，就容易望子成龍；企業領導者如將幹部比作龍，就容易人才濟濟、處處臥虎藏龍。

依心理學家羅森塔爾的實驗，對學生進行預測未來發展的可能性，通過各種方式強化、提昇、企圖、正增強來影響學生，使學生塑造了自己的期待，結果顯示：學生完成了自己的期待，又表現在行動中，學生的行為表現也會進一步強化了、影響了教師的期待，此一效應，顯示人可以實現自我預言、自我暗示、我能則必能的效果，此即為比馬龍效應。這對學生預約未來、邁向成功的影響，必能發揮至令人期待的結果。於出發開始登山時，即可設定攀登目標，逐步朝目的地前進，在正增強的自我暗示中，完成預定的願景。

第三個理論依據是由亞伯・艾理斯（Albert Ellis）所創造的「情緒合理化治療法」（Rational Emotive Therapy），此一療法又被稱為認知行為治療法，但已重新命名為理情行為治療法（Rational —— Emotive Behavior Therapy），簡稱REBT，其立論基礎在於希臘哲學家依皮提特斯（Epictetus）所說的：「人不是被事件所騷擾，人是被他自己對事件的看法所騷擾。」其基本假設是：我們的情緒主要根據於我們的信念、評價、解釋，以及對生活情境的反應。人們可以學習去駁斥經由自我教條化而深植的非理性信念，及如何以有效而理性的認知來取代無效的思考模式，使情境所

造成的情緒反應隨著改變，它的涵義在於重視處理想法與行為，而非重視感覺的表達。尤其是強調：人們會自我對談、自我評價、自我支持。這個理論的延伸，就是要培養學生的正向思考的習慣。

美國賓州大學教授賽利格曼（Martin Seligman），是首度提出正向心理學的權威，發表了一份長期研究。他從美國大都會人壽（MetLife, Inc.）的15,000名員工中，篩選出1,100百名做為觀察對象，對其進行5年長期追蹤後發現：正向心理的經紀人業績，比負面思考的人高出88%，而負面思考者離職率是樂觀者的3倍。

18世紀蘇格蘭哲學、歷史學家湯瑪斯‧卡萊爾（Thomas Carlyle）曾說：人世間最可怕的是對自己的懷疑；人生中最致命的陷阱是對自己喪失信心。

所羅門王（Solomon）也說過：「能控制自己心情者，比攻城掠地的勇士更為偉大。」

法國著名思想家兼作家伏爾泰（Voltare）說：「上天賜給人類兩樣珍貴的東西：希望和夢——來減輕人類的苦難遭遇。」

威廉‧詹姆斯（William James），美國本土第一位哲學家和心理學家，也是教育學家，實用主義的宣導者，美國機能主義心理學派創始人之一，也是美國最早的實驗心理學家之一，說過：我們這一代最偉大的革命就是：發現人類可經由改變內在態度而改變外在的生活方式。

在山區行進，經常會遇到體力不支、突發狀況與天氣變化等等情境，對登山活動持續以正面、積極性、樂觀等態度面對，最終應較能達成目標。

依舊青山，熱情不減

　　多年高山保育志工服務，心中最大的喜悅就是：「捧著一顆心來，不帶半根草去。」在臺灣秀麗雄偉的高山行走40多年及輔導學生傾聽他們求助的內心吶喊，這些持續對心靈的衝擊，常常會令人感動莫名，感謝他們，伴隨著個人的成長，也帶來更多的責任。午夜夢迴，個人深覺清明的良心是最舒適的枕頭；正向思考習慣是最好的精神食糧；永不放棄堅持信念是送給學生自己的最佳禮物。是故，如果能透過此一走動學習的教育學分，期待在年輕學生身上種下一些觀念：在行為上建立習慣，從而養成開朗積極的價值觀、謙沖包容的胸懷；對生命、信仰的深層省思。我們給學生的是走路的方法，不是一味說話的方法，讓學生知道：踏實、信心永遠比虛浮、誇飾重要；讓學生知道成功與失敗的最後一位裁判是毅力，不是運氣；讓學生知道當感到自己渺小的時候，就是巨大收穫的開始。吾人相信：正直的人絕不膽怯，只要準備周全、訓練周詳，成功一定沒有理由拒絕我們的邀約；這一場生命學分之修習，是為了學生他自已。山林的貼身體驗，也要傳達：沒有英雄，沒有本位，只有成功的團隊；不停頓的走向一個目標，就是成功的祕訣等認知，因為：因難愈大，戰勝它之後的榮譽也就愈高，何況，既然要認清一條路，不是要打聽要走多久嗎？

　　美國田野詩人羅伯·佛斯特（Robert Frost）的一首詩：〈The Road not Taken〉，其中有幾句話是這麼寫的：

> Two roads diverged in a wood and
> I took the one less traveled by，
> And that has made all the difference.
> 林間有兩條路，

　　我選了比較荒蕪的那條，

　　而我的旅程，也因此變得迥然不同。

　　詩人所勾勒出的情境，不也是在解釋熱愛山林者的一番抉擇及其心路歷程嗎？這些詩句，見證了山區孤獨行走者背後的執著與義無反顧，也同時見證了登山者須長期忍受生活的不便的無怨付出，與孤芳自賞式的矯情告慰，當然，山區漫遊的喜悅除了給自己掌聲外，就是佔據發言台，下山後別人允許你放肆且願意分享的那一刻。山野以其神祕、崇高、豐富、複雜、變化、野性等等屬性，吸引著一批又一批的愛山者投入懷抱。而登高遠眺時產生的瞬時性的心靈自由，方能在自我忘卻和人性真實面貌中，找回淨化、昇華的契機。如此視之，心境愈能放懷徜徉，愈能得到淳實潔淨的美感。

　　然而，山林之行與詩人之句，卻巧妙的產生一些關聯：能夠在陌生或熟悉的環境中醒來或行走，可視為一種最愉悅的一種感受；再者，在比較荒蕪的路上，需要比眼睛所見、耳朵所聞更細膩、敏銳的心去體會、捕捉，而且，在那一條路上，那是個沒有任何利害關係，可以讓我們身心獲得沉潛、寧靜、解脫的世界，那也是沉澱美感經驗、細緻的品味、放慢腳步把心大開讓心感動的地方。

　　托爾斯泰說：藝術，除了感動，什麼都不是。

　　山林之行，我們可從山野漫走中，看到了托爾斯泰，也找到了個人的精神家園及永久的心靈故鄉。

放江山入我襟懷

只有大自然的規律和大自然本身才是迷路的人類的北斗星。

研讀人文學科多年，皓首窮經的同時，經常在別人的情感世界中，尋找寄託、追求認同。在斗室中看不到藍天白雲，聽不見蟲鳴鳥叫，徒然只是一種迷幻、漂浮式的自我滿足、阿Q式的精神自慰而已！在牆與牆、水泥與水泥之間，我們怎能促膝長談，而傾心相許呢？

但生命會尋找出路！登高望遠，行走山脈的感動，卻補足了渴望在生氣灌注的大自然中，修復了人性萎弱的價值取向。貼近大自然，它是燃燒、溫暖自己靈魂的唯一火焰，它從來不造假、不虛偽；沒有嫉妒、沒有爾虞我詐，古希臘人將大自然視為偉大的治療師，良有以也。

意識、心靈、想像、語言，就其本質而言，都是狂野的、生命的，與大自然的原始生態系統並無二致。在狂野的生命表現中，大自然最有魅力的部分是那種未開化的自由又狂放的想像，它們相互聯繫，相互依賴，同時又多變而古老，充滿一篇又一篇的啟示。是故，可以這麼說，人們的生活，如果不紮根於腳下的土地，不向荒野尋求開悟，不與桃紅李白、山林泉石聯結在一起，我們如何才可能成為大自然的實踐者？沒有了土地上的支撐點，我們如何有精神上的支撐點呢？人或許可以自傲為運動場上的競技高手，但如果他雙腳離開了土地，他的力量從何而來呢？

大自然的一草一木，才是我們真正的聖餐，它那無以名之的強烈磁場，誘惑者我們進入：那深沉的寧靜、祥和；輕柔的體悟；永遠的神祕及地展雄藩、天開圖畫的美感及震憾：這是地球最偉大的祕密，也因為有這個祕密，世界才充滿了意義。

印度詩人、哲學家泰戈爾（Robíndronath Thakur）說：「心不要揚起塵土，讓世界尋了路向你走來。」

石樹草木雲相點為春色
武陵四秀池有山步道旁風光
（圖：周武鵬）

　　德國小說家卡夫卡（Franz Kafka）說：「傾聽、等待、並保持完全的孤獨和安靜。」

　　有那麼一天，我們的靈魂選擇了自己的伴侶，就讓目光投向群山峻嶺、讓行動走入人地荒野吧！

　　當年，盧梭認為在「不自然的都市」中唯一生存的方法是拜訪野生的事物，先知的他指出：我們的力量都消失在擁擠都市的骯髒空氣中，唯有與自然環境接觸，才能獲得能量的補充，並感受到失去的自由；寫過《新伊甸，給人類、動物、大自然》（New Eden,for People,Animals,Nature）一書的美國人類社會協會（The Humane Society of the USA）副會長，同時也是動物問題研究中心（The Animal Care Centers）主任的福克斯（Michael Fax）相信現代人是病態，不適合環境的，而且「凡是遠離了自然的人，就不能算是完整的人類。」詩人惠特曼（Walt Whiteman）也曾言：「造就最好人才的祕密就是在野外成長，與大地一起作息。」

　　大自然是一本書，更是一所蘊藏無限教材的學校，它是沒有圍牆、固定教室的學習領域。不設樊籬，因而風月無所拘束；大開戶牖，江山可盡入襟懷，學習放肆天地寬、輕觸朝煙夕靄、體驗大自然的簡樸純粹、回歸生活的原始層面等等，或許這些企盼，依奧地利心理學家、精神分析學家佛洛依德（Sigmund Freud）的眼光來看，那是一種逃離深淵的本能反應，如果是可以這樣解讀，又何必拒絕承認呢！那不是我們真實的自己嗎？在自然界永恆的寧靜中，它本身就是一張心靈的地圖，人們是可以發現了自己的。

　　永恆偉大的教室：讓大自然尋了路向你走來，只要放開襟懷即可。

我們需要更多的山野教育

　　日本長野縣大町市是一座僅為3萬人口的小城市，然而在這四面環山的小城市，竟然擁有一家登山研究及培訓的機構，及一座具有50年歷史的登山博物館，博物館內展示了世界山峰資源、日本的登山史、登山探險名人、登山裝備、山區生活、生態環境等，這些事實，使人強烈感受到尊重山、熱愛山、與山共存、向山學習的登山文化氣息，日本會出現以「不死鳥」的堅強意志風格從事登山探險活動的植村直己，成立了一座他的紀念館，陳列他登山探險的事蹟與使用過的器物，以及山田昇、名塚秀二、田部井淳子、竹內洋岳等登山家，相信是有原因的。

　　山是大自然賦予我們生命的重要象徵符號。

　　登山教育可以救贖整個民族因不安全感、不穩定感引起的精神創傷。

　　登山教育是民族靈魂得一面鏡子；國家民族之奮鬥，可以從登山教育開始！

　　山林行走，很少人還會給自己戴上面具，走向野外的每一步都是向自我的回歸，山野使我們得到解放，但是山野也是不留情的，人一進入山區，必須立刻學會照顧自己，它會使我們能夠成為真正成熟負責的人，也要求我們成為真正成熟負責的人。生活在現代社會，個人所謂成熟負責，要帶點山的穩重味道，帶點森林的煥發氣息，既要有文化氣息，同時也要有荒野氣息與泥土氣息。吾人必須記住：每個人的那座山都是自己胸襟和視野的折射，會和自然的山之間構成相互見證的關係，在山區的真實體驗中，這些事不能被忽略的，但是，遺憾的是：有相當多的感受是個人的，要深切去喚起廣土眾民的登山意識，單靠個人主觀的體驗與分享，效果可能有限，登山教育需要推廣，因為似乎沒有哪項運動像登山一樣，需要強大的精神力量做後盾，也沒有其他的運動項目，對於個人、社會、國家，進行價值教育及教育價值

上，是如此多元的。山林與大學一樣都是我們必須的教育資源。易言之，我們需要更多的登山教育機構：如登山學校、登山博物館、專業登山出版品等等。

臺灣90%以上住在都市的孩子，似乎是被關在水泥叢林中的。擁擠及危險的空間使孩子視野只及於幾公尺之內，生活中若接觸不到大自然，體會不到來自於大自然的生命力，又如何能對自然產生感情，與自然和諧相處呢?!值得深思與憂慮的是：我們的兒童與年輕人成長中，很多缺少來自大自然的感動。

擔憂孩子們對蜻蜓、蝴蝶、鳥兒、青蛙已經十分遙遠甚至陌生。

想起兒時在鄉村的田野上追逐彩蝶；溪邊釣溪哥、石賓魚；田邊釣青蛙；榕樹、龍眼樹下玩躲貓貓；掬一把黃色的油菜花；樹下摘取土生芭樂；揀拾龍眼、樟樹的果實，真是自在愜意。至今仍難以忘懷那樹林和草垛，清晨的雞鳴，收割的味道，以及原野的風聲與同伴的笑聲。

很難想像，沒有被自然感動、沒有與其他生物互動經驗的孩子，長大之後會如何看待其他周遭環境中的生命？

很難想像，從小沒有機會親近土地、沒有機會親近臺灣鄉土的孩子，長大之後會如何對待臺灣的自然環境？

很難想像，等這些缺乏對土地關懷、缺乏同理接納、沒根的孩子長大，開始主導臺灣的未來時，臺灣會被帶向何處？

這不是杞人憂天，而是顯而易見的事。對於應該負大部分責任的官方教育體系所主導的鄉土、環境教育或戶外教學，相信我們都應該更加努力。不希望大半的學校，過去所謂戶外教學沿襲的是仍以知識為主導，不然就是重複似的到遊樂區坑坑電動設施、人工佈景，到此一遊似的交差了事。

唯有讓孩子被大自然感動了，這顆埋下的種子將來才有可能在他長大之後開花結果。

土地的美是一種天然資源，它的保護與否跟我們的精神生活的富足有關。這是美國第36任總統詹森（Lyndon Baines Johnson）的警世之言。

阿爾卑斯俱樂部的創始人之一，萊斯利‧斯蒂芬爵士（Sir Leslie Stephen），在19世紀中期，他把巍峨的阿爾卑斯山稱為「歐洲的運動場」這個說法直

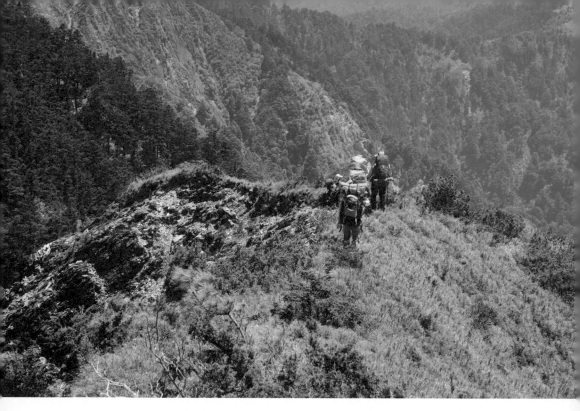

山色不厭遠　我行隨處深
干卓萬縱走風光（圖：周武鵬）

到今天還深得人們認同。日治時代的學校教育，高、初中畢業式經常以臺灣島內高山作為畢業旅行的目標，如新高山（玉山）、次高山（雪山）及阿里山均為當時教育界共同選擇。多年來公私部門與體制外學校，時有成人禮登高、海外登高、企業員工登高、MBA學生登高等活動。進入山區，坐對名山把書讀，青山由心轉為伴，當下可以感受雲山如畫，依然詩思逼人來，處處天上文章，暮星晨日；時時人間藏月，春花秋雨，且走且歇，書就松根讀，風來石上歌。這裡，逍遙、自在、適性、隨興，世間萬事都休問，燕坐看山是好禪。山野就是可以如此吸引人去聆聽、省思與頓悟。

　　拋開城市大同小異的喧囂與繁華，還有那少有變化的生活節奏，你不得不承認山區廣袤而蘊涵著美麗和神祕的地域，是獨特的，雖然就人類的生存條件而言，並非一塊富饒的樂土。看慣了都市的擁擠吵雜、人情冷漠與焦慮憂鬱的塵世，到了山區，才真正體會到什麼是地廣人稀、什麼是原始與自然；習慣了都市裡人與人之間的防範與自私，到了曠野才發現微笑、打招呼、相互鼓勵是人類無須學習的世界語，如此親切、不做作。

　　大自然是人類的父母，也是我們真正的導師，它給予我們許多清新靈性的教誨，可以使我們因為接觸而終生無悔。大自然的魅力是神奇的。在高山，我們甚至可以感受到一種神諭。那般神聖、威嚴，在祂面前，彷彿可以經由默禱，對自己顯靈而透視般的審閱自己。驀然發覺創造高山經驗、創造回憶，再擁有回憶是一種非常幸福的感覺。山是一個傳奇，因此人與山經常相逢更容易締造奇蹟。

　　伴隨著登山人口的增加，一座又一座山峰踏上人類的足跡，經過平面與電子媒體的深入報導，人類對山的認識以及與山直接面對與體驗後，慢慢建立的認知、山區的行為乃至與山共舞的目的都有了建設性的轉變，時代正賦予高山探險新的含意。我們每個人平等地來到山裡，以一顆平常心來感受山的聖潔和寧靜。以自己最大的潛能與毅力去攀登自己的頂峰，在超越自己的極限的同時完成對自我的再認識和再塑造。結束登臨而下山的時候，所感到的應該是身心的鬆弛、靈魂的清澄、人與人之間樸素情感的回歸，年輕學生若能獲得這番教育與學習，會是他們終生的資產。

生命如山

　　經年累月，我多年來於學校開設登山學，喜歡帶領年輕初學者進入山區，因為新手擁有較佳的心靈品質，他們都是一塊璞玉，他們有無限的可能，著名西班牙裔美國哲學家、散文家、詩人、小說家、美學家桑塔耶拿（George Santayana）曾說過：「最初的就是最好的。」我堅信登山的初體驗就如初戀般是美好的，也是最深刻的，在無數個青年學子身上，我經常看到一邊嘀咕抱怨掙扎不已、一邊卻又奮力攀登的景象，疲憊後的喜悅與自傲，在登頂後顯現無遺。在雪山登山口執勤多次，每每看到許多年輕人組隊或隨隊上山，尤其是參與長程縱走或雪季的雪訓多天課程，在走完全程與受完訓練於登山口集結整隊時，這一批又一批的年輕人，充滿朝氣與信心的臉龐，我們可以看到臺灣一股正能量正在躍昇中！

　　吾道不孤，知名登山教育者歐陽台生先生，從國外引進許多新觀念，他希望藉由登山教育，使臺灣的年輕學生，藉助學習19世紀末德國青年發起漂鳥（Wandervoge）運動精神，體認如候鳥在千萬哩長途飛行遷移中，歷練大自然中生存的能力，激發自己意志的忍受力，學習對生命的承諾與大自然和諧相處。鼓勵年輕人勇於扛拎背包走入大自然，透過徒步、冒險、勇氣、耐力、獨立、自律與團隊合作，讓他們在自然環境擷取更多當下的生活體驗與成長，以自我教育來陶鑄優質性格。這位深愛登山教育的前輩，長期投入，以身作則，令人感佩。

　　在臺灣大學開了一門「獨處與生命反思」課程的謝智謀教授，另創新意，他的上課方式，把學生安置在山區，讓學生直接思索生命，這門課不是在課堂裡拿著哲學家的經典來思索人生，而是把學生處在孤寂的情境多日，讓學生跟自己好好相處。學生在過程中反思生命、接納自己、找回自己、重拾自信。為了安全，這門課需有許多支援，但用心非常值得肯定。另外，

臺大領導學程課程「團隊學習與戶外領導」推出的「Climb for Taiwan」計畫，這是由25位臺大學生以及指導老師朱士維教授所組成，這個課程雖因透過集資平台向社會大眾募款，對募款正當性、金錢使用流向、誠實回覆疑慮，以及疑似山區丟下垃圾行為引發爭議，若能虛心接受錯誤而改進，其開課初衷不希望「草莓族」的封號繼續建立在大學生印象上，個人仍對開課教授與修課學生持高度肯定態度。

美國軍方有「沒有人掉隊」（No One Left Behind）的精神，美國教育界也有「沒有孩子掉隊」（No Child Left Behind Act of 2001）簡稱NCLB的理念，如果我們提供一道道精采的登山課程大餐，讓年輕人了解：抉擇源於自知，自知滋生力量，如此，近性方可盡興。相信會贏得年輕人的認同。衷心企盼各級學校教師，能多讓學生接觸山野，扮演如一座橋樑。就像1970年代傳奇二重唱Simon & Garfunkel的經典歌曲：惡水上的大橋（Bridge over troubled water）的歌詞所訴說的：躺下來自喻為一道橋，讓人生遭遇困境的朋友走過失意，安度一切苦厄，耀眼地向前航行。

愛山者希望自己是一座山，如山一樣偉岸、高聳，如山一樣超群、孤拔，但人不是山，不可能如山般靜默冷眼看世界，不可能默默承擔天開萬載，地闢千秋，然而，高山無心自著迷，人生命裡，沒有「有階可上，人比山高」的經驗，沒有「空山約伴尋舊夢」的呼喚，沒有「雲去我來山屬我」的豪氣，沒有「人得交遊是風月，天開圖畫即江山」的瀟灑，沒有「有山皆圖畫，放懷天地寬」的壯志，生命是否缺乏什麼？山上的步徑絕非坦途，我們腳下的路是一條比山徑更加崎嶇、坎坷的單行線，它的名字叫做 —— 人生。我們所能做的，鼓勵年輕人的人生及早進入山區暖身、體驗，認識山中行就是人生路，不是成為一座山，而是因為不斷親近山，使自己生命更像一座山。與山交往了這麼多年，最大的收穫就是學會了如山廣納萬物的寬容一切並擁有一顆平常心。

合寫《臺灣的國家步道》的林澔貞、翁儷芯2位專家於〈環境倫理與登山教育〉一文中，很中肯地指出：登山活動中，謙虛是一種很重要的態度。登山者對大自然應懷著一份任重道遠的責任心，更應對自己抱持一份責任感，為了自身的安全，為了團體的安全，為了不造成危難與喪失生命的遺

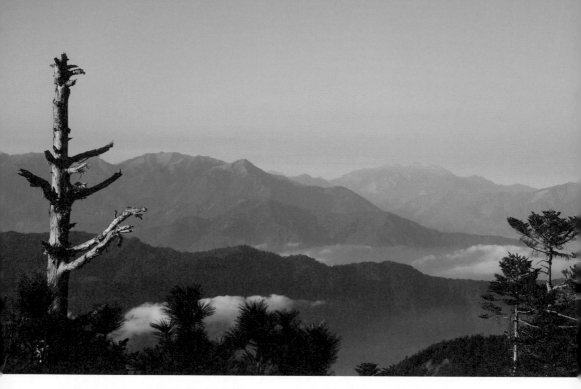

遠山收入畫　回首白雲低
千卓萬山遠眺（圖：周武鵬）

憾，每一位登山者都應妥備自己登山的知識、技能與體力。在知識方面，舉凡地理、地形、動植物生態、登山醫學、氣象變化、原住民文化等，都可以提昇登山安全及增進登山興趣。在技能方面，應加強讀圖定位、稜脈辨認、尋找路徵和水源等能力，以確保登山安全。在體力方面，應重視日常的訓練，並且保持運動的習慣，以提昇自己的體能，才有盡情享受登山樂趣的基本能力。我們如何傳承「登山」這項活動所需的知識與技能，如何深切反省與提昇登山的本質與土地倫理等內容，如何有效管理經營與登山相關之各項事務，形構了屬於臺灣本土的登山學，而其中所有知識理論與作法，則應透過登山教育推廣予國人大眾。

　　登山教育應視作一種多元性教育，注重整體性、倫理、自然、人文、技術、管理及社會的全面配合，提供大家認識環境及相關問題，瞭解並關切資源與生活環境的關係，進而成為維護生態平衡及登山品質的捍衛者，以達到資源永續並使世代享有安全與健康的山野活動認知和空間。除包含各種軟硬體設施，諸如師資、教材、教具、場地以及參與者熱忱外，環境教育更須加

以重視，完善的登山教育需整合許多行政部門事務，更需藉由政府和民間團體建立伙伴關係大力推動，並應注重由下而上的紮根工作。

欣聞林務局刻正進行或規畫未來登山教育發展策略與內容，由公部門出面來推動步道環境優化運動，藉由正確的環境態度，配套正確的環境行為，引導使用者、管理者合理永續地與環境共存，積極規劃建置電子山岳學堂，強化登山教育宣導推廣，公私團體協力大眾參與登山教育，並建設完備登山教育設施。

美國最高法院已故法官威廉・道格拉斯（William Douglas）也是一個經常從事戶外運動的人，他曾把山脈視作培養國家個性的靈感源泉。他在《人與山》（*Of Men and Mountains*）此書中曾寫道：「攀越險峻的山崖，在山坡的草坪上看著星星入睡，在森林探險，征服高峰，探索冰川，走過埋在雪地下的山川，有過登山經歷的人們會把大山堅忍不屈的精神帶給他的祖國。」善哉！誠非虛言。再者，臺灣登山界前輩黃一元先生嘗指出：榮耀乃來自膽識（No Guts No Glory），歐都納世界七頂峰活動的成就，當之無愧，也應是值得青年學生學習的典範。

衷心企盼，等待有那麼一天，臺灣廣大的群山峻嶺，也會普遍成為臺灣年輕人的運動與教養及精神自我拯救的場域。祝福所有願意改變、超越自己而登高山的年輕朋友。

準備好了就出發吧！

07 Camp

道路與責任

—— 從王石談企業經營與登山

人與山，夢想的延續？

人與山，是否可以做為夢想的延續？

而登山是否可以成為一種生活方式與企業經營的結合？我舉王石為例說明。

王石何許人也？2012年之前，是全世界人口最多、經濟發展最快速的國家，最大的專業化的行業──房地產業最成功最受人景仰的公司最高的負責人。

王石，中國萬科集團董事長，是一位很特別的傳奇鐵漢，他的另類在中國企業家中獨樹一幟、無出其右。他是中國房地產商中被視為「教父」級的人物，沒有一家同行能像他一樣領導萬科集團，連續20多年持續成長；他也是中國房地產商中極為少數擁有公信力、善盡企業社會責任、不沉迷於獲取鉅額利潤、不貪戀財富的企業家。2003年5月22日14點45分，52歲的王石成功攀登珠峰，當下創造了2項記錄：華人登上地球之巔年齡最長者、華人第一位登上地球之顛的企業家。而在2003年5月22日當天的珠穆朗瑪峰頂峰，雲霧瀰漫，能見度不理想，無邊無際的白色景觀視野，眾多西洋登山者中，掩藏不住幾位黑頭髮、黑眼睛、黃皮膚的一片熱烈和昂揚。2005年12月28日1時5分，王石等6人抵達地球最南端，從2002年2月8日開始攀登非洲最高峰吉利馬札羅峰（Kilimanjaro，5,895公尺）開始，王石以過人的毅力，克服非比尋常的困難與挑戰，用3年又9個多月的時間，先後成功登上七大洲最高峰與徒步抵達地球南北極，當時是世界上第9位完成此一「7＋2」偉大探險壯舉者。

「7＋2」是指攀登七大洲最高峰，且徒步到達南北兩極點的極限探險活動。探險者提出這一概念的含義在於，這9個點代表的是地球上各個坐標系的極點，是全部的極限點的概念，代表著極限探險的最高境界。從1995年

韓國人Heo YoungHo許永浩（首位4次登頂珠峰的韓國人）第一個完成「7＋2」計畫，到（2005）為止的10年間，全世界僅有7人完成此項探險，他們中年紀最大的46歲，最小的31歲，2005年要加上王石和鐘健民2個人了！據不完全統計，「7＋2」探險活動以來，迄2009年為止，全球有13人完成此壯舉。其中，華人佔有7席，分別為王勇峰、次落（藏族）、王石、劉建、鐘健民（香港）、金飛豹、王秋楊（女，今典集團聯席董事長、蘋果慈善基金會理事長）。

　　人面對大自然的時候是很渺小的，人類也不可能完全征服高山，只是登山會讓人從許多的角度考慮人生、考慮生死，這是對自我的一種挑戰。登山需要以耐心、毅力對抗單調、枯燥，堅韌地一步一步向上攀登，要用整個生命去面對，因此它是關乎人性、自我、勇氣和尊嚴的，是生命源頭和內涵的具體體現。現在是一個物質過剩的年代，當人在遠離現代文明，身處惡劣的高山之上，當下才能體會現實當中親情、友情的珍貴。

　　個人熱愛登山多年，早就耳聞王石英勇事蹟，2008年4月15日，信義文化基金會舉辦了「道路與夢想——走向卓越的華人現代企業精神論壇」邀請王石主席來臺灣現身說法，分享如何帶領萬科集團邁向世界第一，當時坐在台下，聆聽之後，強烈引發興趣，想一探究竟：王石主席是如何在從事極限運動與經營管理企業的平衡點上取得成功？

　　登頂珠峰後，經過7年，2010年5月，60歲的王石再次成功登頂珠峰，並刷新了自己保持的中國最年長登頂珠峰的紀錄。

傳奇鐵漢

——王石

　　王石不只熟知房地產企業的永續生存發展之道，在大眾的認知形象中，是一位活得很灑脫自在、為所欲為的成功商人。他經營事業之餘，攀登高山、玩滑翔翼、乘熱氣球、航海、出書、拍廣告、玩相機、也兼職亞洲賽艇聯合會主席、中國最具公信力和知名度的NGO壹基金的執行主席，可以說是中國最具號召力、傳奇色彩濃厚的企業領袖。他創立並且領導一家傑出又受人敬重的企業，但他卻非企業的擁有者，從在商言商的逆反角度觀之，卻成就了最受肯定的財富商標與企業經營的典範。王石可以說是民營企業家或者可以視為中國企業家的里程碑式的人物代表。

　　王石，1951年1月23日出生於廣西省柳州市，父母皆為軍人，他的名字饒有深意。集合父親母親之姓於一身，在8個兄弟姐妹中，唯有第一個男孩王石獨享這個權利，彰顯了父母對他由衷的寵愛及無言的期待。王石從小就是一個調皮好勝的小孩，長大後在新疆當了5年的汽車兵，開了18萬公里的路，部隊的服從要求、強調共性，不允許個別差異、思想要求絕對的統一，與王石性格中具有反叛、個人主義色彩形成衝突、矛盾。

　　退伍後，轉業到鄭州鐵路局的水電段當鍋爐大修車間的工人，因為吃苦耐勞，頗為老同事肯定，推薦他去上大學——蘭州鐵道學院，專業是給排水。大學畢業，分配到廣州鐵路局工程段工作，這是一份不是自己興趣之內的工作，王石只好把所有的精力用於業餘的英語學習。

　　1980年，王石掌握了一次招聘考試的機會，離開了鐵路工作，進入了廣東省外經委，負責招商及外資引進的工作，這個工作讓王石有機會到香港見見世面，經常購買大批的書籍，廣州的工作歲月，他有了家庭，也深交了

兩位終生受益的朋友：一位是具有藝術細胞的香港商人劉元生；一位是曾任職香港英政府警署高級督察，後來回到暨南大學任教的曾昭科教授。

1983年5月，王石來到了深圳特區發展公司，這是一家等同於政府重要部門，擁有審核進出口業務權力的單位。王石選擇的業務對象是玉米飼料進出口，還曾經因為跟著工人裝卸150斤重的玉米包被深圳火車北站貨運主任賞賜，主動解決運輸的問題。當初為了成本考量，鐵路運輸比較划算，但之前並無申請鐵道貨運，為了獲得商業利益，王石第一遭做了送2條菸作為禮物的動作，但是碰壁而回，原來貨運主任長期觀察後欣賞王石的做事態度及吃苦耐勞精神，願意主動伸出援手，這件事讓王石深受啟發：原來自己的行為、作法，決定社會對你的觀感、評價。在商業社會中，金錢並非萬能，金錢買不到尊重和榮譽，王石清楚了經營企業管理的底限：絕不行賄！

王石也認識了價值觀是有差異性，並且會改變事情的結果。2條菸行賄事件，可以視為王石企業經營管理思想的濫觴。

飼料進出口貿易讓王石獲得一筆鉅大的利潤。在深圳的工作，讓王石快樂的是：王石找到了屬於自己的空間，而且把他天性中的冒險的基因激活了。

1983年到1988年，王石開展了自己的創業之路，1984年9月，成立了深圳現代科教儀器展銷中心，1987年展銷中心更名為深圳現代科儀中心，1988年，進行股份制改造，深圳萬科企業股份有限公司正式成立。

最初幾年的經營，萬科從辦公設備、視頻器材的進出口銷售，迅速擴展到機電產品、連鎖零售、電影、廣告製作、影碟、房地產等商貿、工業、文化傳播及房地產4大範圍，將萬科定位為綜合商社的營運模式。

1993年，萬科展現了一個大刀闊斧的調整：減法措施。放棄了以綜合商社為目標的經營策略，集中業務於城市居民住宅為核心的專業化經營模式，確實是有異於同業的大膽決定，誠如論者所說的，王石一直都有大俠獨闖江湖的孤傲之態，儘管呼應者寡，卻始終特立獨行，笑傲江湖，中國企業家群體裡，如此決然自信，堅持到底，難有他例。

王石，確實是一位很特別的人，他目前是全世界人口最多、經濟發展最快速的國家，最大的專業化的行業——房地產業最成功最受人景仰的公司最高的負責人，擁有如此亮麗的形象，但真實的王石，薪酬在幾年前還比不

上一個香港高級公務員，他住自己買的房子，公關應酬不報帳，全部私人支付，吃剩的要打包帶回家，萬科職工的個人股份放棄領取，並公佈個人財產。在中國財富榜上，幾乎看不到王石的名字。

他的所作所為，可以從他年輕時，從部隊復員，拿到一筆鉅款，卻去買了一台照相機和一個放大器，全數花光所有現金的行為見出一斑。在深圳創業，第一件事情就是購買當時最進步的照相設備，後來公司公關還特別為了王石辦了攝影展。

王石喜歡閱讀，讓他在知識經濟時代不被時代淘汰。早年服兵役期間，由王石大姊處寄來高中課本，白天軍旅行車顛簸，但到了晚上常常以手電筒光在被窩中自學數理化，經常閱讀范文瀾《中國通史簡編》、法國作家馬利・亨利・貝爾（Marie Henri Beyle），筆名司湯達（Stendhal）的《紅與黑》（*Le Rouge et le Noir*）、俄國作家普希金（Aleksandr Pushkin）《上尉的女兒》（俄語：Капитанская дочка）等書。萬科初創，除了身兼數職：組長、推銷員、貨場搬運、雞飼料推銷員、司機等等，如此繁複緊張的工作，仍無法壓抑王石的求知慾。去香港不是觀光，而是跑書店買書，努力學習財務知識，接觸了經濟學、社會學，中學時代唸過英國作家狄更斯（Charles Dickens）名著《大衛・科波菲爾》（*David Copperfield*，另一譯名：塊肉餘生錄）對王石的價值觀影響頗深，書中描繪受壓迫的小人物對幸福、平等、自由的強烈企盼與追求，成為年少輕狂的王石心中的一個目標。

王石很早就從美國作家傑克・倫敦（Jack London）的《海狼》（*The Sea-Wolf*）中了解到適者生存的遊戲規則。對於英國著名歷史學家湯恩比（Arnold Joseph Toynbee）的《歷史研究》（*A Study of History*）、黃仁宇的《萬曆十五年》愛不釋手。儘管盛名遠播的企業家似乎沒有一個是讀書成功的，但不表示企業家可以不進修。在中國企業家中，把讀書視為一種生活狀態，不斷汲取新知者不多，王石經常閱讀的範疇，包括了文學、歷史、地理、軍事、經濟、未來學、航海、登山等，有如一位雜家。

他經常閱讀《國家地理雜誌》，接觸了如著名的德國政治經濟學家韋伯（Max Weber）《新教倫理與資本家精神》（*The Protestant Ethic and the Spirit of Capitalism*）、研討國際政治問題的全球智囊組織羅馬俱樂部（Club

of Rome）的《成長的極限》（*The Limits to Growth*）、哈佛大學經濟學教授科爾內（Janos Kornai）《增長、短缺與效率》（*Growth, Shortage and Efficiency*）等未來叢書。其接觸之廣，投入的時間成本之多，大概在企業家中，也是極為稀少的。另外，還有意願與公眾不藏私地分享讀書心得，這些都是王石比較與眾不同的個人特質。

時下最熱門的網際網路，2000年，王石為了學會這個溝通利器，拋開了房地產業務，特地跑了一趟矽谷，與蘋果、惠普等大廠的相關人員聊天。今天，王石還設立了自己的3個部落格，一個在萬科出版的週刊上，另外設於新浪網及搜狐。

王石可以說是中國最早使用電腦和建立個人電子專欄的企業家，在無所不在的網路空間流傳中，王石以個人的言論見解，在這個領域，展現了他利用王石Online、王石部落格，對在任何時間、地點、人群進行了行銷傳播，大幅度地突破傳統平面媒體的話語權限制與壁壘，並且也塑造了萬科形象的正面積極性。

王石最廣為人知的閒暇生活，除了七大洲高峰攀登與南北極探險，應該屬於上網，在恣意揮灑文字世界中，可以看出王石是一位熱愛人群、熱愛生活的大企業董事長，也是一位追求理想主義色彩、開創了一個受人矚目的企業，經營管理了一個成功的品牌，並努力建立一個人性的制度，大規模有計畫地培養了一個工作團隊的職業經理人。

王石以近乎脫離本行的獨行俠式的行動形象，在媒體公眾注視之餘或許在不斷探索行動本身內在的涵意中，有人或許會忽略了王石他獨特的思考邏輯，就如同年輕時的王石，1986年參訪日本的新力公司後，提出要求參訪日本的精神病院的行為。了解日本社會的病因就是了解日本社會最簡潔的方式，他就是一個看來簡約但不簡單、冒險但不涉險、樸實自在但能很快與國際接軌的思考及生活方式，具體而微地側寫一個永遠不倒的新時代企業家的招牌，及一個被視為典範的成功經理人對待自己的理性選擇。

典範企業
——萬科

　　萬科企業股份有限公司於1984年5月成立，迄今發展30多年，是中國目前最大、世界第一的專業住宅開發商。2007年底萬科超越美國最優秀的房地產公司帕爾迪（Pulte Homes），成為全球銷售住宅套數最多的公司，2008年底擁有15萬客戶，最大市值2,000億人民幣。2009年富比世全球2,000強上市公司，萬科位列656名，到2008年為止，持續20年業績年年成長。

　　20年中，獲得肯定的榮譽有2000年、2001年兩度入選《富比世》（Forbes）雜誌「全球最佳中小企業」排行榜，及「亞洲最佳小企業」、「亞洲最優50大上市公司」排行榜。2003年獲得英國《投資者關係雜誌》（IR Magazine）主辦的「亞洲區最佳投資者關係獎」2002、2003、2004連續3年榮膺北京大學企業案例管理研究中心和《經濟觀察報》聯合評選「年度中國最受尊敬企業」2004年首屆中國企業公民行為評選，萬科在本土企業排名第一，2004年萬科獲得權威財經雜誌《亞洲貨幣》評為最佳公司治理中國區第一名。2005年，萬科再獲英國IR雜誌——中國區最佳公司治理獎，也再度蟬聯：亞商最具發展潛力上市公司第一名，並獲得CCTV（中國中央電視台）中國最具價值上市公司稱號。2004年5月30日，中國最受尊敬企業頒獎在深圳舉行，萬科再度上榜，位居2名，僅次於海爾。

　　必須說明的：房地產行業是一個社會信任度較低的行業，萬科卻能贏得如此崇高的讚賞，這是值得肯定的殊榮。

　　從經濟學或社會學家的角度而言，房地產商時常被視為市場規則的破壞者、社會資源的掠奪者，甚至要為市場秩序的混亂及貧富差距的持續擴大

而負責；如果從消費者角度來說，房地產商的信任度是被質疑的，客戶糾紛層出不窮；若從都市美學或建築師的角度觀察，房地產商更多是建築垃圾的製造者，時常破壞了城市的格調及規劃，過去的經驗顯示，房地產商經常是市場經濟的指標、火車頭；也是經濟過熱或泡沫經濟的元凶，但是萬科完全顛覆了這些過去的認知，憑著堅守價值底限、拒絕龐大利益誘惑，堅持以專業能力從市場獲取公平回報，如此的理念奠基，視道德倫理重於商業利益。以卓越的公司治理及道德準則的過人表現，萬科連續6次獲得中國最受尊敬企業的封號，2008年也入選《華爾街日報》（亞洲版）中國10大最受尊敬企業，連續2年當選中國最佳企業公民，萬科上海公司榮獲由中國品質協會頒佈的「2008年全國品質獎」成為房地產行業首家獲得此一殊榮的企業，在中國民政部主辦的2008年度中華慈善大會頒獎典禮上，萬科榮獲「中華慈善獎 —— 最具愛心的內資企業」肯定。萬科的物業服務管理通過中國首批IS09002品質體系認證，萬科開發的深圳城市花園誕生了中國第一個自發選舉的業主委員會，其所創立的萬客會是住宅行業的第一個客戶關係組織，同時也是中國國內第一家聘請第三方機構，每年進行全方位客戶滿意度調查的住宅企業。

　　萬科致力於通過規範、透明的企業文化和穩健、專注的發展模式，成為最受顧客、最受投資者、最受員工歡迎、最受社會尊重的企業。

　　萬科的品牌核心價值與企業的核心價值觀是相互吻合的。而這些均與創辦人兼董事長王石個人的人格特質有關。王石不但以價值觀念構築了萬科的企業核心價值，同時也透過王石持續努力的外部隱性傳播及品牌塑造，大力地推動萬科整體形象的正面提昇。而內部傳播亦同時扮演著關鍵角色。從萬科的識別證工作牌後面，放著一張小卡片，上面就印著萬科的核心價值觀：

　　　1、客戶是永遠的夥伴
　　　2、人才是萬科的資本
　　　3、陽光照亮的體制
　　　4、持續成長

　　這4個觀點，如今已深入萬科人的心中，並引發相對應的行動，最後形成了一股強大的企業文化力量。於此需要再進一步說明萬科的核心價值觀。

　　萬科要創造健康豐盛的人生，要持續提供客戶、投資者、員工期望的產品、服務、回報、發展空間及報酬，而讓三方面滿意自豪。

　　第一個核心價值觀是客戶是萬科永遠的夥伴，客戶不但是最稀缺的資源，也是萬科存在的全部理由，為此需尊重客戶、理解客戶需求，引導積極健康的現代生活方式，要與客戶一起學習成長，在客戶意見投訴中力求完美，因為衡量萬科成功與否的重要標準，是讓客戶滿意的程度。對於萬科1%的誤失，就客戶而言，就是指100%的損失，每一位員工在客戶眼中，都代表著萬科，這些認知，是萬科人把客戶視同工作夥伴的核心價值觀之一。

　　第二個核心價值觀是人才是萬科的資本。萬科視熱忱投入工作的人才是最寶貴的資源，萬科就必須為人才提供一個和諧、富有激情的工作環境，並且要尊重每一個員工的個性、個人意願、選擇權利，所有員工在人格上及發展機會上人人平等，並實踐簡單而真誠的人際關係。

　　而職業經理人團隊即是萬科人才理念的具體展現，萬科並不要求員工只是努力工作而已，工作只不過是謀生的手段，追求個人生活內容的極大豐富才是工作的目的。因此，萬科鼓勵所有員工追求身心的健康、建立家庭的和諧，讓工作本身能夠帶來快樂及成就感，並把時時學習視為一種生活方式。王石在這個層面的實際演出，做了最好的示範。

　　第三個核心價值觀是陽光照亮的體制。萬科努力建構一個對內平等、對外開放，如陽光照亮般的透明體制，簡單的說就是專業化加規範化加透明度就等於萬科化，所以萬科鼓勵任何形式的溝通，提倡訊息共享，反對任何違反透明化的黑箱作業，也反對任何形式的官僚主義，在規範、誠信及進取心之下，萬科穩健地用心經營。

　　第四個核心價值觀是持續的增長及領航。萬科很清楚勾勒出自己的願景：中國房地產行業的領航者，給自己如此的定位，萬科必須通過市場創新、產品創新、服務創新等路上，不斷突破、追求、有質量、有效率的永續經營策略，要在房地產行業保持領先，萬科就需要銳意進取，永懷理想與激情鬥志，持續要超越自己設定的目標，用實際的成績讓客戶、投資大眾及員

工超越期望。

　　為實踐成為房地產行業領航者，萬科不斷鑽研專業技術，提供最優質的住宅及售後服務，樹立品牌形象、提高效率、節能減碳，實現同業內一流的盈利水準，經營團隊擁有最出色的專業及管理人才，並提供最好的發展空間及最富競爭力的薪酬，從誠信理性的經營行為樹立優秀新興企業的形象。

　　萬科品牌的成功，是因為企業發展過程中，特別注重了規範與創新的關係。王石認為有5大關係相互牽動，1是企業與政府的關係：納稅與守法乃根本之道；2是企業與市場的關係：賺取平均利潤乃長久經營之道；3是企業與消費者的關係：信用、服務乃市場營銷之道；4是企業與股東的關係：重視中小股東乃長期集資募股之道；5是人力與品牌的關係：這是企業永續經營之道。

　　作為企業領導人，就必須有責任引導企業文化核心的建立，而企業領航者必須意識到最終成熟穩重的企業，強調的是企業文化和管理隊伍及完善的企業規章制度的執行，而不是事事皆依賴董事長的個人意志。

登山與企業經營

　　要談王石登山探險與企業經營管理的經典結合，首先不得不談那段為全球通代言的經典廣告詞：「每個人都是一座山，世上最難攀越的山，其實是自己。往上走，即便一小步，也有新高度。人生就像登山，很多時候遙看目標，似乎高不可攀，其實每向前一步，我們也就距離目標更近一步。每個人不管多麼平凡，只要真誠付出努力，都能夠到達比想像更高的高度。人生沒有爬不過的山，重要的是行動。認准目標之後，便腳踏實地向前每一步，都是人生的新高度。」以上這段廣告詞再配上王石自信中帶有幾許蒼桑的面孔，出入自得、動輒有態的人生處事方針，實在是十分出色。

　　王石的個人網誌直接稱為「山在那」。王石熱衷登山，無人不曉。關於他最初登山的原因，人們知道的版本是他的身體一度出現了問題。1995年，王石的左腿突然劇烈疼痛，後來診斷為腰椎骨長了個血管瘤，因其壓迫神經引起左腿疼痛。醫生警告他：什麼運動都不能進行，從現在起必須臥床，準備動手術！一旦血管瘤破裂，會引起下身癱瘓！聽聞此言，王石選擇再到廣州檢查，骨科醫生說沒有必要開刀，但也提醒王石，一旦血管瘤惡化或變形，還是有癱瘓的危險，王石當下腦海中閃過的第一個念頭就是：手術之前一定要去一趟西藏。因為一旦坐上了輪椅，就再也實現不了自己從小的夢想了。回家後整理裝備，王石進入西藏，從此開始了他的登山傳奇。

　　從1999年5月，登頂海拔6,718公尺的玉珠峰，到2003年5月登頂珠穆朗瑪峰，王石從一名登山愛好者到榮任中國登山協會副主席，交出了一份漂亮的成績單。許多年過去，王石並沒有癱瘓，他用頑強的意志力，在惡劣環境下，造就了一個登山傳奇的王石。

　　有人問王石為什麼喜歡登山，他的回答是：很多人以為我是為了健康而選擇登山，其實不是，登山只是我選擇的生活狀態，但我想我應該在命運的

挑戰前做些事情。王石說攀登是一種生命的選擇，因為生命在高處。

　　對王石而言，登山已經成為了一種生活方式。生活中不能缺少登山，登山也在改變著王石：登山改變了他的很多思考方式，讓他過著有品質的生活。在登山的過程中，王石學會了很多：要對山敬畏、對登山教練尊重、進山不能個人英雄主義。登山不是為了征服的快感，而是向山學習穩重、感恩、謙虛與包容，學會了以心靈深戲的自我對話、意志探險的堅持態度，面對人生，面對事業的挑戰。

　　站在整個人生的角度，企業經營管理與登山探險關係是可以緊密結合的，同樣需要堅韌的意志和奮鬥不懈的精神，而登山更如人生，雖然時常不能預知結果，但只要堅持，距離成功就會愈來愈近。

　　登山的工程，從擘劃到安全下山，整個過程與面對的挑戰，這與企業經營管理者對自己、對公司營運的要求並無二致。

　　王石指出：登山既是人生的濃縮，也是人生的延長。登山者可能隨時都有放棄的念頭，正是因為一步步地攀登才能順利登頂，企業經營管理何嘗不是如此？很多決策就是因為放棄才沒有成功，經營管理訣竅只不過是堅持再堅持而已。

　　登高，就是為了享受成就的喜悅，還有那不可能抗拒的願望，這只不過是一種純潔的企盼與理念，但卻擁有一種永不動搖的決心及一股不可戰勝的精神力量，而這種精神力量，會如魔力般給了登山者無止境的能量和決心。王石就認為登山給他最重要的收穫就是快樂人生。

　　登山讓王石找到了自我釋放的方式，更重要的是王石需要有一個挑戰、對極限的挑戰、對生命威脅的挑戰，這種過程讓王石覺得很刺激。王石認為：其實登山也不像想像的那麼難。就登山來講是一個契機，你開始登山，登上一座山，接者這山望著那山高，逐步提高目標，並不是說王石心理早就有計劃要登珠峰，不是這樣的，登珠峰是一個偶然的機會。

　　拿登山和做企業管理比較，一個人的攀登能力和心理承受力是有限的，只有在隊友的幫助下才能完成似乎不可能的攀登，這和做企業管理的團隊精神非常類似，企業的發展也要靠團隊成員互相體諒、關愛和奉獻的精神和挑戰難度的創新精神。

　　王石一次又一次地登上7-8千公尺高的山巔，那兒空氣稀薄的不能再稀薄，面臨缺氧以及惡劣氣候的艱苦環境，這是對人承受力的折磨，對意志力的考驗；萬科開發了一個又一個的房地產，因為不行賄，萬科拿到的土地總是在城市的邊緣，但是萬科卻愈做愈大，王石的生存之道在高度的危險環境下，不得不練就一身強壯的體魄與堅韌的毅力；而在城市的邊緣地帶，在一塊不是很好的地段上發展經營管理房地產，萬科就必須蓋出最優質的品質，看來很弔詭的存在，反而因為王石的登高舉動，帶動了萬科成就一番偉大的事業。登山，不是玩命，而是啟發。登山邊緣環境與土地邊緣機會，反而激發更多的生存鬥志。

　　登山作為一種運動，除了享受過程帶來的喜悅外，還包含著征服感的滿足，與其他競技運動比較，他們的失敗只不過是拿不到獎牌，而登山失敗者付出的代價可能就是受傷或甚至死亡，是故，登山是以生命為代價的挑戰，其魅力是無與倫比的。而經營管理企業亦如同登山一樣，都有一定的風險，要避免風險，就必須穩健前進，一步一腳印往上攀登，急躁不可。

　　再者，登山也是一種非常態的生活，因為山區生活的特殊，所以有很多體驗也是一般常態生活所不能體驗及想像的，對企業家而言，在一成不變的常態生活中，經常從非常態中改變角度看待事物，除了有幡然一新的開闊視野外，亦有助於經常保持同理及敏銳的觀察習慣。

　　登山畢竟是人類向大自然和自我生存極限的持續挑戰，一上山就處處充滿艱險。儘管王石多次登山大都義無反顧、壯懷激烈，卻一點也體會不出成功登頂後了卻夙願的自在和喜悅。缺氧、寒冷、頭痛、強烈的紫外線輻射、雪崩、暴風雪、滾石、大裂谷、滑墜、體能透支、高山症的陰影……每一步、每時每刻都在與死神相擁、拔河，在峻危的山區，生命如一盞搖擺的小油燈，隨時都有被吹滅的危險。

　　置身高峰冰原，回想起平時事業上的麻煩挫折和羈羈絆絆，與登山時面臨的生命危境，簡直是千差萬別、判若雲泥！王石沒有細說是登了珠峰還是只上到半山腰，他只說登到最難捱時一步三喘氣，生命好像立刻要窒息，他會不自主咒罵自己為何如此自我虐待，但不管怎樣他堅持下來了，奇蹟般地完成了第一次登山。

　　登山，過去人們習慣把它看成是對大自然的征服（不僅是挑戰），但事實上大自然從未被征服，被征服的是登山者自己。因為大自然按照其自身節律亙古不變地運動著，發生變化的是攀登者對大自然及自己的重新認知。其價值不僅有超越自我的苦行、實踐完成自我控制、體現永恆、成就個體神聖性的行動，尚有從中獲得某種精神的淨化或昇華，並觸及心理學上的比馬龍效應、高峰經驗、自我實現的真諦。這些，王石都有真實體驗。

　　企業家所經營管理的事業也好比是登山。企業從小到大，由弱變強，你不越過溝溝坎坎奮力攀援不可能峰迴路轉、再創高峰。困難、糾葛更是家常便飯。不一定人人都要登喜瑪拉雅山，但是，山再小也得費力爬。山不變，變的是登山者的思維，先要征服自己，改變自己，才能尋到新的路徑，攀援直上，領略無限風光。不論是國內市場競爭，還是走出去闖蕩，企業面臨的都好似群山環繞，需有登山者的勇氣和氣概。

　　拒絕登高，就只能當一個仰慕者、追隨者，永遠屈居落後。要緊的是，瞄準目標，自強不息，一步一步去登攀。

　　高山雖然屬於喜愛攀登的少數人的領地，但任何人都能從高山攀登中學到許多東西。

　　與山接觸，不但會有一種生命的倫理，也會有企業的倫理，跟世界上知名企業一樣，都是真正的企業文化、企業經營所必需的。

　　山是醫生，進入山區，即是進行一段療癒之旅。

　　必須指出：任何管理者都能從高山攀登中學到許多東西。隨著海拔的升高，允許犯錯的空間越來越小，而對計畫、溝通和執行能力的要求卻越來越高，稍有不慎就有危險之虞。商業活動中的經營管理也是如此。商業中需要數月甚至數年時間才能上演的戲劇，在攀登最具挑戰性的高峰中僅用了幾天或幾小時甚至幾分鐘就完成了。

　　正是在這樣高度濃縮的時間裡我們學習、體會到了最深刻的管理領導藝術。高山與管理，最初一看，似乎風馬牛不相關。高山屬於少數人的領地，而管理是許多人賴以生存的職業。高山經歷千百萬年才形成，而市場瞬息萬變。更重要的是，高山超凡脫俗，擁有自己的領域、詞彙、風采，而管理屬於塵世。

　　只有那些強調共同責任和利益的組織才能長期繁榮發展。企業領導管理者總是考慮「做什麼」而不是「不做什麼」。他們是啦啦隊長，他們是燈塔。知道他們前進的方向比知道他們如何到達那裡更為重要。他們異常堅強，面對阻力、挫折、失望和消極者毫不動搖。

　　因為成功跨越「從優秀到卓越」這一鴻溝的企業是那些將成功定義為不斷攀登而不是登上某一座山峰的企業。不論是在登山時向極限挑戰，還是坐在辦公室裡運籌帷幄，對卓越的追求是一種平衡的行為。對於管理者和登山者來說，邁克・尤西姆等人所著《登頂：商界領袖攀登高峰的九個故事》一書中指出，他們都需要：

1. 追求不確定的機遇時能容忍風險；
2. 將團隊的能力和團隊的協調一致結合在一起；
3. 即使在能見度很低的情況下，也能擁有明確的遠景目標（高峰思維）；
4. 堅定追求最終的目標，同時積極應對各種變化；
5. 培養創新意識，同時注重準則；
6. 提高速度抓住機遇之窗，同時增強實力追求新的高度；
7. 面對壓力，堅持不懈，同時小心謹慎；
8. 充分利用初次登頂後獲得的更加開闊的視野和洞察力；
9. 駕馭諸如登上頂峰和生存下來繼續征服其他高峰這樣有時相互激勵的目標；除了這些，應該還需具有
10. 努力學習建立高績效團隊所必需的要素和技巧；
11. 清晰的目標和共同的願景；
12. 個人責任感；積極的態度；
13. 有力的領導力和協調一致的決策；
14. 彼此的信任感。

　　堅忍不拔是探險和商業管理中一個關鍵成功要素。將登高探險變成一種生活方式所需要的堅忍不拔遠遠超過登頂的要求。無論在人生目標的企盼中

還是在登山中，或者是在登山這一行當中，堅忍的人總是在努力地完成下一個目標，並且不斷地提高標準。

　　作為一個熱愛登山的著名商人，王石把商業經營和登山歷練緊緊銜接在一起。他說過：「把自己放在高峰，這樣才能有做大事的胸懷。同時也要把自己放在低谷，這樣才能吸收別人的長處。」、「在山上一呆就能呆一個月，無論從意志上還是體力上別人都磨不過我。」、「管理企業與登山不無關係，同樣需要堅韌的意志和不懈的精神，而登山，更如人生一樣，雖時常不能預知結果，但只要堅持，終會成功。」、「每次能安全地回來，最懷念的是那些艱險歷程。」、「艱苦的環境下，人都能挺過來，回到都市，還有什麼不能容忍的？有什麼不能克服的困難呢？」。

　　這就是成功的基礎，也是在前進中不斷獲得成功的基礎。每個人的高山都是自己胸襟和視野折射的我之山，設定攀登的高山不就是登高者對於自己企盼的投射與具象寫照嗎？

企業家登頂峰的啟發

《登頂：商界領袖攀登高峰的九個故事》（*Upward Bound: Nine Original Accounts of How Business Leaders Reached Their Summits*），此書收集9名工商鉅子，又是出色的登山運動家征服高山的自述，也是一本管理專家登峰造極的心得，由邁克・尤西姆（Michael Useem），他是威廉與傑卡林・伊根（William and Jacalyn Egan）管理學教授，賓西法尼亞大學沃頓商學院（The Wharton School of the University of Pennsylvania）領導藝術與變革管理中心主任（Director, Center for Leader ship and Change Management），他把鋼索攀岩（Via Ferrata）運動，靈活運用在EMBA的訓練課程，讓學員從中體會與感悟領導學的本質與理論，從1998年開始，他將諸多公司的董事長、CEO帶到珠穆朗瑪峰等著名山峰進行領導力遠足（Leadership Trek），因為他堅信，只有在最非常的時刻才能發現領導力。邁克・尤西姆與他的兒子傑里・尤西姆（Jerry Useem）是財富領域的資深撰稿人、與保羅・艾賽爾（Paul Asel）是風險投資家，3人共同撰稿，《登頂》中也提到的吉姆・柯林斯教授（Pro.Jim Collins），是《基業長青》（*Build to Last*）、《從優秀到卓越》（*Good to Great*）的作者，也是美國知名的攀岩選手，曾為《登山》雜誌封面人物；另有戶外運動服裝企業家又是攀岩愛好者的羅伊爾・羅賓斯（Royal Robbins）和史泰西・愛莉森（Stacy Allison），美國第一個登頂珠穆朗瑪峰的女性登山家；創辦登山企業Earth Treks的成功企業家克里斯・華納（Chris Warner）；《世界聖山》（*Sacred Mountains of the World*）的作者愛德溫・伯恩博（Edwin Bernbaum）；企業家又是探險家兼職地理探險組織常務副會長的艾爾・里德（Al Read）；攀登珠穆朗瑪峰和K2的登山家羅德里格・喬丹（Rodrigo Jordan）。本書榮膺2003-2004年度美國「最有價值的原創商業書」、美國

《紐約時報》、《華爾街時報》暢銷書排行榜第一名、英國《金融時報》最具價值的商業書，全球銷量已突破5,000萬冊，是CEO必修課指定用書。任何希望攀上人生頂峰的讀者，都會在這本書中得到啓迪。

這本散文集顯示了這種極限運動和商業世界之間的相似性：耐心毅力、忠誠勤奮和信守承諾及巧奪天工的團隊，論文專注於作者自己的高山經驗、分析決策及其更加困難的冒險挑戰、回顧失敗的努力，突顯出登山者成功的關鍵的技能和信心是與商業領域同樣重要。這些成功的企業家在任何高度的獨特和令人驚訝的見解，因為獨特的場域與攀登的險峻，9個企業家和學者共享一個個激情山脈、亢奮攀岩的集合經驗。此書敘事的力量加強了他們的經驗教訓的重要性。

書中敘述的故事既富有情趣，又發人深思：

為什麼登山者對失敗和落敗這兩個概念的區分，可以幫助公司超越垂直極限？如果領導者在珠穆朗瑪峰的死亡之地推卸自己的責任，將出現怎樣嚴重的後果？如果權利真空發生在平地上的公司裡，又將如何動搖其終極目標？高山的致命誘惑對風險資本家投資高新技術產業有何啓示？瞄準最近目標這一簡單道理，如何激勵一位跛足的登山愛好者獨自登上峰頂？它對創業者有何啓示？企業的經營者又何嘗沒有在管理生活中體味過那令人屏息的命懸一線的感覺？

他們對自然奧祕與商界玄機的透徹參悟，使我們明白，登山是領導的一種隱喻，無論是管理公司還是帶領登山，你都需要向人們勾畫出一幅令人振奮的遠景圖，然後再制定、實施有力的戰略。在垂直的岩壁上，在高山風暴中，成功和失敗，有時甚至是生和死，就在一念之間，取決於你能否及時作出並實施正確的決策。

同時，登山靠的不是100公尺衝刺的速度，而是保持節奏的能力，即便這個節奏是每走一步停下來喘5口氣。這種對節奏的專注使你更有可能保持體力，去應對不可預見的挑戰，也更有助於你在最後關頭恪守當初立下的登頂志向。

高峰的登山領域是個邊緣的世界，頂峰不是終點，無論是登山還是經營，置原則而不顧的最大誘惑經常來自頂峰，不管是股價還是真正的山峰。

而找到自己熱愛的事業和攀登一座陡峭的山峰非常相似。你不斷地攀登，不斷地摔倒，直到找到能助你登上山頂的握點。

登山運動吸引那些喜歡突破既有極限的人。不論風險具有令人震懾的特點，還是受人歡迎的特點，在考驗人的極限時，它已經成為登山活動中不可分割的一部分。

登山者必須遵從人體適應高山環境的生理需要一樣，企業也必須尊重可持續發展速度的規律。當登山者向更高的海拔發起衝擊時，他們的高山適應能力為日後取得成功打下了基礎。同樣，在市場形成階段，企業最好暫時忽略先發企業的優勢所帶來的威脅，等到企業的實力增強後再加快發展速度。

無論在高山還是在商界，長期的成功和生存取決於持久的目標、集中的精力、不竭的動力和源源不斷的行動。

高山的比喻開拓了我們的視野，為我們理解組織成長提供了新的認識。我們制定的目標和價值觀念如何相互協調，使我們走得更遠、更充實？在埋頭翻越崇山峻嶺的時候，我們是否制定了遠景目標指明前進的方向？

我再次相信堅忍不拔是探險和商業中一個關鍵成功要素。

將探險變成一種生活方式所需要的堅忍不拔遠遠超過登頂的要求。王石與《登頂：商界領袖攀登高峰的九個故事》等人就是通過堅忍不拔並且付出巨大努力與犧牲，才將對大山的熱愛變成了一項事業。

商魂

——企業倫理

　　道德沒有星期天。成功的路上，不需弄髒雙手，做不對的事，是沒有對的方法的。

　　王石於2011年3月，赴美遊學，在哈佛大學選修城市規劃和企業倫理道德兩門課程，遊學一開始，第一個學期，他選了3門講座課程，關於企業倫理、社會倫理和宗教。王石著手研究企業倫理，研究日本的江戶時代，研究中國的傳統哲學。且自己做早餐，步行上學，坐地鐵出門，和10幾歲的孩子一起學習語言。之後再赴英國劍橋大學學習，隨後再踏上耶路撒冷，且一路尋路伊斯坦堡。這些舉動，令人印象深刻。

　　赴美之前，王石引用石油大王洛克菲勒（John Davison Rockefeller）的話發了一條微博，似乎也是給自己的選擇做出注腳：「赴美前寄語：成功的祕訣之一就在於將平凡的事，做得不同凡響。」

　　「60歲是上老年大學的年紀，卻跟16歲的人一塊兒混，這是另一種對生命極限的挑戰，一種更不動聲色的咄咄逼人的表達。」、「哈佛的這一年，我感覺獲得了新生。」、「之前，我熱衷於登山等戶外運動，時常站在整個人生的角度，思考管理企業與登山同樣需要堅韌意志和不懈精神。而登山，就如人生一樣，雖時常不能預知結果，但只要堅持，終會成功。登山是人生的濃縮，之前，我攀登的是真實的山峰，現在我攀登的是心中的那座峰，是信仰的那座峰。」王石如此說。

　　作為一個成功的企業家，王石為何在接近耳順之年，還要研習企業倫理？之後，王石寫了3本和倫理、宗教有關的書：《靈魂的腳步》、《徘徊的靈魂》和《靈魂的臺階》。

　　企業論理為何重要？看看過去30多年來，全世界在此議題上，發生了什麼事：

　　1980年代，美國發生許多華爾街違法內線交易行為，不久之後，書店擺出一本令人印象深刻的新書——《華爾街倫理》，書中內容是數百頁的空白！裡面一個字也沒有！這真是對人性貪婪自私、權力渴望的真實反諷。看看電影以華爾街為名的片子：華爾街：金錢萬歲（Wall Street：Money never sleeps）、華爾街之狼（Wolf of Wall Street），即可見證。

　　其實離我們不遠的18世紀，甚至19、20世紀初，教育的目的，幾乎有70-80%以上是道德標準教育，曾幾何時，今日的道德倫理教育，卻低落到令人無法苟同的地步，不可否認，倫理道德的頹廢蒼白、速成功利的職業訓練、以及教育的短視輕侮，將吞噬了大學教育的品質，這應是我們國家最大的教育隱憂之一。

　　莎士比亞在其著名劇作《雅典的泰門》（Timon of Athens）中，淋漓盡致地揭露了拜金、虛偽、造假、欺騙等坑蒙拐詐等道德淪喪的世界，人的靈魂發生扭曲，人間幾無正道，金錢至上的濁浪污泥，淹沒了人心，這應該不是我們所要的。問題是：物慾橫流、貪婪無厭的今日，我們要以什麼當作中流砥柱？

　　1985年在瑞士達沃斯（Davos）舉行的世界經濟論壇（World Economic Forum）就已指出：世界正處於一個新時代的開端，這個新時代可稱為企業家時代。不可否認，商人、企業家的勢力範圍早已超越國家、民族的界限，他們的影響力無遠弗屆，他們有廣達世界各地的能力及責任，他們是有史以來最具有影響力的一群人，沒有人會懷疑盤據世界舞台中央的主角正是企業家、商業行為，他們的演出亮麗精采，他們比絕大多數的政府更有效率、創新、彈性及富裕，環顧全世，似乎沒有比商業更有舉足輕重的制度與力量，《世界是平的》（The World Is Flat）作者Thomas L.Friedman指出：不論價值的創造還是傳遞，企業的力量將超過地球上任何的跨國組織，尤其世界是平的當今，全球供應鏈拉長，大企業與社群之間的權力平衡，愈來愈偏向大企業，企業力量愈強，責任、義務也應愈重要。儘管有些企業經營及商業觀點視沒有良心的交易為正常，但創造出世界的道德秩序，

那才是人類活動的終極目標。

　　今天的商業活動領域，不但內容五花八門，複雜紛沓；而且觸角入侵各界，無所不在，企業經營可以說是人類活動的最大集合展現，在人類歷史發展中還不曾有過。

　　1987年，美國證券交易委員會（United States Securities and Exchange Commission, SEC）前主席約翰‧沙德（John Shad）成為社會公眾的焦點人物，他捐贈3,000萬美元給哈佛商學院時，倡議設立如管理決策與倫理價值課程，此一道德計畫將主要資助案例的寫作與商業道德更系統的教學。他們還推動有關研究生是否可以教人道德做人的辯論。因為市場確實獎勵誠信和道德行為。全美最佳10所商學院MBA的9門核心課題中，就有企業倫理學。現在，美國90%以上的商學院或管理學院以及歐洲的絕大多數大學，都開設了企業倫理學、管理及商業倫理道德、企業倫理與職業道德等方面的課程，重視企業倫理教學成為世界各地商學院或管理學院MBA、EMBA、MPAcc（會計專業碩士）培養的一大特色。

　　值得省思的是：醫生在宣讀完「希波克拉底誓言」（The Hippocratic Oath）之後，照樣可以作假詐健保費、拿紅包、開假藥；商業菁英經理人在宣讀完「MBA誓言」之後，會變得對環境、社會、顧客、雇主更加負責任？許多人可能忘了美國2001年12月2日安隆案，加州電力公司申請破產，那是場難忘的赤裸交易；安隆公司以前的老闆史奇令（Jeffrey Skilling）就是哈佛商學院1979年班的明星學生。安隆公司（Enron Corporation，或譯恩隆），曾是一家位於美國的德克薩斯州休士頓市（Houston,State of Texas）的能源類公司。在2001年宣告破產之前，安隆擁有約21,000名僱員，是世界上最大的電力、天然氣以及電訊公司之一，2000年披露的營業額達1,010億美元之巨。公司連續6年被《財富》（Fortune）雜誌評選為「美國最具創新精神公司」，然而真正使安隆公司在全世界聲名大噪的，卻是這個擁有上千億資產的公司於2002年在幾周內破產（16年期間，資產從100億美元增加至650億美元，卻在24天化為烏有！），原因就是持續多年精心策劃、乃至制度化、系統化的財務造假醜聞造成的。

　　紀錄片：安隆風暴（*Enron:the Smartest Gay in the Room*）詳細說明

了內情，也請看看片子的副標題。安隆股價在2000年8月間達到高峰，每股最高達到90美元，但是自安隆的財務問題在2001年10月曝光以後，情勢急遽惡化，股價從8、90美元連續狂跌至低於1美元，安隆集團從新經濟概念股一下子變成了水餃股，最後不得已在2001年12月2日申請破產保護，成為美國有史以來最大宗的破產案，同時也是美國證券史上最大的弊案，也是美國史上最嚴重的官商勾結案。令人好奇的是：布希家族全身而退。

這結果嚴重衝擊美國的資本及金融市場，以及全球的投資市場，連累了許多銀行、基金，以及社會投資人；而公司無辜的員工除了賠上個人職涯之外，還賠上退休金，其衝擊不可謂不大。幾年後，《經濟學人》（The Economists）在2007年5月12日號的一篇報導中說：「很多人都同意，解決美國企業倫理問題唯一的方法，就是解僱所有35歲以下擁有MBA學位的員工。」

這種反諷觀點出自有名刊物，也頗啓人尋思。

安隆破產案裡頭最灰頭土臉的人，大概就是會計師了，以往大家對於會計師的信賴是非常地深，但是安隆案爆發後，大家已經不怎麼信任會計師了，尤其發現了安隆公司的會計部門居然就有多達600位具有會計師資格的人任職。恩隆事件卻使人們目睹了資本家的貪婪、野心、愚昧和狡猾。它給人們的另一個啓示是，私人企業也需要監督，市場力量也需要適當的平衡和制約。面對周遭層出不窮的企業弊案與黑心產品，對年輕學生、職場員工的衝擊如何降至最低？如何在面對誘惑時，心中的那一把尺永遠放在正義的一邊？個人深信，年輕學生、職場員工若愈願朝向正義之高處，他的意志的根，就會愈能堅固地伸入地下。個人也相信，如有此信念，我們的年輕學生、職場員工，無論頭上是怎樣的天空，他們會準備好承受任何風暴。如何讓年輕學生、職場員工在意志層面建立適當的平衡和制約行為，關鍵時刻抗拒誘惑，是教學與企業經營的使命。

安隆事件之後，絕大多數學院尤其是商學院在自己的課程表上增加了倫理課程。這些課程也只是象徵或粉飾嗎？或者說，各學院真的能夠教商業倫理嗎？安隆事件給人們的啓示是，制度本身不是永遠可靠的。在某些情況下（如在新經濟蓬勃發展的特殊時期）制度就有可能失靈。儘管如此，個人仍

堅信：包括商學院的各學院真的能夠教好商業倫理，而且還會有一定成效。

如果學校MBA教育不能幫助更多的學生做出正確的選擇，這是否算是商學院的失敗？看看世界商學院排名的調查所潛藏的意義。

4,430家企業在2006年12月19日至2007年3月23日間參加了一個在線調查，從21個不同方面對全日制MBA項目進行了評分，包括學生的領導潛質、戰略思考能力、以往工作經歷，以及學校的師資力量、課程設置和就業推介辦公室的服務水準等。在所有這些因素中，雇主們認為人際溝通能力、團隊精神、個人品行及職業道德、分析解決問題的能力和敬業精神最為重要。東西方企業主管的認知非常接近，臺灣的《遠見》、《天下》等雜誌所做的調查，相去不遠。

《華爾街日報》於2007年9月20日公布2006年最佳國際商學院排行榜，西班牙巴塞隆納ESADE榮登榜首，連續2年蟬連第一的瑞士洛桑國際管理發展學院（Switzerland's International Institute for Management Development，簡稱IMD）則退居第二。在美國地區排行榜中，由位於亞歷桑納州的雷鳥大學（Thunderbird）稱霸。

2008年，由《華爾街日報》和Harris Interactive聯合推出的2007年度商學院MBA排行榜新鮮出爐，上榜學院風格各異：既包括新英格蘭地區創立了美國第一所研究生商學院的一所常春藤盟校，也有猶他州一所致力於將「男女信眾」培養成傑出領導人的摩門教會大學，以及由耶穌會教士和當地商人創建的一所西班牙商學院。雖然這3所學府在許多方面各不相同，但雇主都贊許其MBA畢業生待人親和，品德優秀，工作努力。西班牙巴塞隆納的ESADE商學院（ESADE Business School）則成功衛冕，連續第二年名列國際MBA項目排行榜首位。

國際商學院排行榜方面，西班牙ESADE商學院和瑞士洛桑國際管理發展學院，2008年再度堅守在第一位和第二位，在2007年排名中，ESADE商學院的學生個人品行、團隊合作能力和學校就業推介辦公室3個項目得分最高。「我喜歡招聘ESADE商學院的學生，因為他們是真正的國際性人才，注重團隊協作，這對我們公司來說就是無價之寶，而這種品質要花費大量時間和精力才能培養起來。」阿迪達斯公司（Adidas AG）駐德國荷索金勞勒

市（Herzogenaurach）的業務管理副經理莎娜・帕拉（Sanae Parra）在接受調查時說，「ESADE商學院不鼓勵學生之間進行你死我活的競爭。」

名列前茅的學校，均具有重視倫理與企業社會責任的特質。ESADE的管理教育向來具有「基督教人文主義」的傳統，雷鳥畢業生則必須宣誓行為符合倫理。

如果說這些評比有任何教育上、商業上的意義，是否提供我們許多省思空間？

回顧人類開始群居而有所交易行為開始，始終沒有停止過對商業中倫理問題的探討。任何地區總會存在某種形式的規範來檢視、約束、批判人們的商業行為。例如：古埃及人只有把乘客安全地送達彼岸以後才收取過河費；《舊約全書》（*Old Testament*）中規定借款也是不取利息的。因為金錢在它第一次被使用時，已經被消費了，所以不應有其他藉以收取利息的理由。西賽羅（Cicero）曾經質詢：在一個遭受飢荒的城市中，應怎樣確定商品的價格才算公平？古羅馬人所製訂的法典中規定：公平即是授予每個人他（或她）所應該得到的那部分。古代人很有智慧！我們的祖先甚至創造了「信」字（一言九鼎）！

2008年10月，哈佛商學院的尼廷・諾瑞亞（Nitin Nohrin）教授和庫拉納（Rakesh Khurana）教授在《哈佛商業評論》（*Harvard Business Review*）上聯名發表文章，呼籲建立職業經理人的道德守則，把管理發展為像醫學、法律那樣的專門職業（profession）。正是在這篇文章的激勵下，哈佛商學院學生發起了「MBA誓言」活動：MBA學生在畢業之前，效仿醫生的希波克拉底誓言，宣誓把雇主和社會的利益置於個人利益之上。

商學院的教育在改變世界。首先，是完成學習的畢業生，學生畢業後成為各校學院影響力的載體，他們在不僅在商業方面被期待獲得成功，而且在政府服務方面也應獲得了成功，也需參與很多非贏利組織的活動，這些都是商業教育參與世界，改變世界的方式。

來自企業的理念和市場的需求決定了我們商業教育的發展。

2010年6月11日，哈佛商學院教授拉凱什・庫拉納、理查・特德羅（Richard S.Tedlow）、與已在7月1日正式被任命為哈佛商學院下任院長的

尼廷‧諾瑞亞教授，還有紐約大學（New York University,NYU）斯特恩商學院（College of the Stern School of Business）的莎莉‧布勞恩特（Sally Blount）教授，以及華頓商學院的邁克爾‧尤瑟姆教授，以「暢想領導力的未來」為主題的第三屆「哈佛商學院年度領導力論壇」展開了培養對世界產生好的影響的領導者的對話。斯坦福大學教育學院、商學院、社會學系、政治學系4個院系共同聘請的詹姆斯‧馬奇（James G. March）教授退休時發表的演講指出：「一所大學只是順便是個市場。在更本質的意義上，它是一個寺廟。……學生不是顧客，而是信徒。教書不是一個職業，而是一種聖禮。」如果MBA學生繼續把自己當顧客，如果商學院繼續把自己當市場，那麼雙方都沒有發現我是誰。商學院自成體系的市場化實踐，會比那些起點綴作用的倫理課更能塑造MBA學生的價值觀。

《經濟學人》第13年調查全球最佳MBA，2015年的最新調查結果，前20大清一色歐美商學院，只有一所新加坡學校上榜，但卻是法國的英士（INSEAD）新加坡分校。

澡身而浴德

　　愛因斯坦曾指出：教育的首要任務，可能就是把道德變成一種動力，並使人清楚地認識到這一點。

　　道德是一種邀請，不是強制；倫理是一種實踐，不是清談。

　　企業的經營，不是對路過自己領域的旅客進行搶劫；商業活動可視為一項表演藝術，如同教學示範，均可創造、帶領並維護一個所有人可以合力追求更美好、有品味的生活。當大多數的人清醒且充滿活力、企圖心的時間都奉獻給工作、學校時，我們是否有理由去接受並營造工作地點、校園教室看成是街坊鄰里、社區往來而相互尊重、建立誠信的場域？

　　社會中人群彼此間信任的程度愈低，產生交易的心理成本就愈高；完成交易所需付出的整體社會成本也愈大！看看臺灣最近這些年來的商業醜聞：毒奶粉、三氯氰胺、塑化劑、胖達人、大統與頂新黑心油、連惠心假藥案、日月光汙水案、永豐餘汙水案、鴻海內賊案等等，我們也看到許多的政治醜聞：林益世、賴惠如、卓伯仲、李朝卿等貪汙案、大埔徵收、馬王內鬥、檢察總長與特偵組監聽案、遠通etag案等等，違法與爭議案子一直層出不窮，我們也同時看到臺灣整體經濟競爭力一路下滑，這應該不是巧合吧！

　　當信任成本大幅增加，社會信心崩落，超越某種臨界點時，經濟活動甚至無法正常運行，如此的社會、企業的活力與舞台，恐怕會黯淡無光、死氣沉沉！

　　企業倫理，就是要建構社會信任的重大任務！

　　倫理道德有如空氣、地心引力，我們看不見，也可能不認為重要，然而，它們不但存在，而且都會有作用。因為倫理是人們行為的最高標準，也是道德準則的系統，用來指導生活及經營企業；也是用來建構社會信任的重大支柱。

　　價值判斷、兩難式的倫理抉擇，當它是別人的問題時，遲早也會是我們的問題。倫理道德大部分都包含在良好及實踐的習慣中，一個人的人格教育，無法在市場上購買，必須孜孜不倦地努力去追求與實踐。

　　企業員工、學校學生如何從善意中得到行動力？道德的省思或許可以有一清晰且可能正確的方針，但可否為我們企業員工、學校年輕學子提供任何具指導方針的正當行動嗎？

　　早在1989年，聯合國教科文組織（United Nations Education Scientific and Cultural Organization UNESCO）就指出：道德、倫理、價值觀的挑戰，會是21世紀人類面臨的首要課題。天下雜誌、Cheers、1111人力銀行等單位歷年來的調查顯示：企業選擇社會新鮮人的條件及社會新鮮人最缺乏的能力，幾乎一致地指向：敬業精神、抗壓性、溝通能力、團隊合作、解決問題能力、創新能力等等。專業領域的知識、技術雖然也是選項，但已不是最優先的考量！由台積電要求新鮮人具有逆境商數（Adversity Quotient）、情緒商數（Emotional Quotient）、智慧商數（Intelligent Quotient），張忠謀先生一再強調人品比人才重要，選才及人才的核心價值首重正直誠信、團隊合作、勤奮及創新等人格特質；臺灣微軟期待主動積極、工作熱情勤勞的年輕人，皆可證明。

　　踏實、誠信永遠比虛浮、誇飾重要；成功與不成功的最後一位裁判是毅力信心，不是運氣或等待；個人認為：品性與態度是智力最高的證明，也是一個人內在真正的守護神，同時也是業界最好的人力專長，因為正直的人絕不膽怯，坦白誠信最易獲得別人的了解、支持；人品與態度是一輩子的堅持，它可以放諸四海，因為它可以學習訓練，它也是一種實實在在的專業。

　　可以這麼說：不少企業問題在本質上都應屬於倫理問題。如：財務問題、競爭手段問題、虛假廣告問題、契約違約問題、商業洩密問題、環境破壞問題、權力濫用與員工權益受損問題、黑心商品問題等等。

　　我們是否應認真思考：利潤和道德都是企業責任！企業是經濟實體也應是倫理實體！企業是社會良心的重大指標，企業家是社會精英，所有人皆會仰頭瞻望。我們不希望還有政治人物或企業經營者如美國阿拉巴馬州州長華萊士（George Wallace）說：當汙染隨風傳入議會大廈的走廊時，氣味並

不壞，倒是甜甜的，因為那是錢散發出來的味道！事實上，還可以更精確的說：那是從不幸、無助的眾多受害者的口袋，轉入無良、貪婪的商人口袋裡的錢發出的味道！

日月光的張虔生、頂新魏家兄弟不知是否在豪宅中也有同樣感受？

必須指出：生態環保與企業經營是可以双贏的，看了美國的《商業周刊》與《新聞周刊》，不約而同的選拔環保企業：杜邦二氧化碳排放量15年減少72%，花旗集團與聯邦國民抵押協會（Fannie Mae）合作，鼓勵節能住宅，IBM節約上億能源使用居冠，3家均是最有環保意識的企業。其他如：德州儀器以符合「綠色資本主義」的原則，大幅降低成本，可以不用到中國設廠，而美國政府強勢主導再生能源，京都議定書，已有162國家批准、歐盟WEEE/RoHs/EuP等指令的陸續頒布，環保商品將成為市場主流，尤其是RoHs危害性物質限制指令（Restriction of Hazardous Substances Directive）是歐洲聯盟2003年2月所通過的一項環保指令，已於2006年7月1日起生效，綠色生產的風暴已經來臨。許多美日電子大廠如NEC、SONY、Fujitsu、IBM、HP、Dell已相繼響應，陸續制訂「綠色採購規範」，國內的台積電、台達電子、友達光電、統一、中美和石油化學、英業達、臺灣Epson集團、中油、台電等公私民營單位，也均啓動機制配合。能源價格高漲，我們需嚴肅面對自然資源即將耗盡的挑戰，《四倍數》（*Factor Four*）、《綠色資本主義》（*Natural Capitalism*）作者羅文斯（Amory Lovins）來臺演講，對我們有很多期許，企業經營愈早準備，愈能贏得市場，這就是為何要把生態環何議題加入企業倫理範疇而加以探討的原因。

「任何一位偉大的企業家，血液中總會流有一些理想。」，這是美國第28任總統威爾遜（Thomas Woodrow Wilson）的名言，「人類最重要的努力，莫過於在我們的行動中，力求維護道德準則，我們內心平衡甚至我們的生存本身都有賴於此。」、「這個時代應該加強人們的道德教育和宗教的意識，否則這個時代遲早會出問題。」這些都是上個世紀愛因斯坦的先知睿智之言，將永存世人之心。

大衛・伯恩斯坦（David Bornstein）於《志工企業家》（*How to Change the World: Social Entrepreneurs and the Power of New Ideas*）一

書中指出：「華人社群展現的技能、價值觀與文化力量，非常適合培養出志工企業家。」又強調：「談論志工企業家而不考慮他們為何要這麼做的道德特質，是沒有意義的。」志工企業的根基，就是道德！我們真的可以把志工企業視為從道德層面改變世界一個典範。

全球市值第二大的奇異公司（General Electric US GE）執行長Jeffrey Immelt喜歡說：必須先變成一家善良的公司，才能變成偉大的公司。個人衷心認為：企業如此，社會如此，教育如此，整個文化亦將如此；俯今思昔，過去如此，現在如此，將來亦應如此。

美國前副總統高爾（Al Gore）名著《瀕危的地球》（*Earth in the Balance*）書中最後寫下：「人們時常弄不清楚看似微不足道的道德決定與影響深遠的道德決定之間究竟有何關聯，也弄不清楚我們一切的選擇，不論多麼無足輕重，都是在支持正義的表現。」一如他在《不願面對的真相》（*An Inconvenient Truth*）電影中，以堅決無比的熱誠、深具啟發性的幽默談話，以及堅定不移的決心鬥志，大膽戳破關於全球暖化的迷思和誤解，並激勵每個人採取行動阻止情況惡化，清楚地讓我們看到一個企圖解決問題的高貴靈魂的勇者，從他身上得知，我們必須要先抱持一個信念：問題可以解決；並且在追求的過程中，幫助更多人形成信念、建立共識，讓大家堅信有可能讓世界變成一個更好生活的理想處所。倫理議題如此，環保議題亦如此。公司治理的核心價值何嘗不是如此，連文化事業亦如是。

氣候變遷嚴重程度，開啟了各國合作的契機，也顯示各國領袖無法再逃避問題，在法國巴黎舉行的聯合國第21屆氣候變遷會議（COP 21），195個國家的代表，歷經14天馬拉松會議，終於在2015年12月12日達成「巴黎協議」（Paris Agreement），將取代1997年通過的「京都議定書」（Kyoto Protocol）之後，全球溫室氣體減量新協議：減碳！控制升溫在2°C內！

今年（2016）第88屆奧斯卡金像獎（88th Academy Awards）最佳男主角獎得主李奧納多·狄卡皮歐（Leonardo Wilhelm DiCaprio），在得獎致詞中，提到《神鬼獵人》（*The Revenant*）這部電影注重的是人與自然的關係，呼籲大家重視環境生態。

李奧納多表示，2015年是有史以來最熱的一年，電影團隊為了找到有

雪的地方拍攝，不得不前往地球的最南端處。「氣候變遷是真的，而且正在發生，這是我們全體物種所面臨最急迫的威脅，我們必須一起努力合作，不要再拖延下去了。」

李奧納多也呼籲大眾，不要支持為汙染大戶說話的領袖，而是支持那些為全人類、全世界的原住民、億萬貧困的群眾發聲的人，不僅為我們的子子孫孫，也為那些聲音被淹沒在政客的貪婪中之人。

電影作為最具影響力的大眾傳播媒介，當同步收視頒獎典禮的各國萬千觀眾與影迷，全球知名影星與聯合國和平大使的懇切呼籲，希望能如暮鼓晨鐘般當頭棒喝、喚醒世人，嚴肅面對，從而集思廣義解決可能會發生的災難。

道德是指一定文化界域內占實際支配地位的現存規範，它著重的是個人或主體性明顯的價值觀；倫理則是對這種道德規範的嚴密方法性思考，講究公共及專業化的領域，並集中在與他人有關的行為。道德與倫理的議題被提出討論，不應僅僅是讓人不犯法、不作壞事而已，而是應該幫助澄清、改善、提昇個人、家庭、社會、整個休戚相關的生存環境，幫助每個人開創、營造一個誠實友善、尊重關懷、禮儀秩序的健全心靈與為它奮戰的勇氣。這些見證與跡象，說明了「無用乃為大用」、具有「免疫系統」功能的倫理道德，有多麼重要！

張忠謀先生曾說：今天的倫理，就是明天的法律。

達賴喇嘛在2007年5月2號的《商業週刊》（*Business week*）發表他對企業競爭的看法：符合人性的競爭行為，就是你可以快樂的告訴別人你的競爭行動，這件事你很自在、很安心；你可以大方告訴人家：「你要努力跑第一，我也要！」這是很健康的競爭。美國前任聯準會主席葛林斯班（Alan Greenspan）2005年在賓州大學華頓學院（Wharton School of the University of Pennsylvania）畢業典禮發表演說時，他說：成功，背後不要留下一堆傷者。我會鼓勵大家努力工作、節儉以及追求成功。最重要的是，你在做這些事情時，一定要堅守原則。「好人得最後一名」這句話絕對是錯的。你可能擁有有形的成就，但如果你的成就是在沒有剝奪他人的前提下獲得的，那會更有成就感。衡量事業成功與否的真正尺度在於：你因為努力而獲得成功，而且後頭沒有留下一堆傷者，從而感到滿足，甚至驕傲。

當代宗師與財經大老振聾發聵的睿智之見，發人深省。

德哲康德嘗謂：有兩種東西，我們愈時常反覆地加以思考，它們愈是深沉而持久，它們就會給人心灌注一種時時在翻新、有增無減的讚嘆和敬畏，那就是繁星密布的蒼穹與內心的道德法則。真是發人深省的知性與感性告白！

欣慰的是：國內頗多企業已開始制度化鼓勵員工登山，甚至當作考核的標準，我堅信企業倫理的課程，尤其是培植企業員工、年輕人的敬業態度、團隊精神、毅力、膽識、鬥志、不輕易棄權、體能等…，登山是一項很好的訓練與投資。

王石2次攀上珠峰與許多登高舉動，除為王石和萬科贏得無數肯定的讚嘆聲外，亦再次引發人們對企業領袖生活方式的思考與企業經營者深具啓發、效益的個人興趣，其潛移默化的影響力。

王石在華人圈經營企業的最大特色，就是堅持不行賄。

在一次名為「中國夢踐行者」的典禮上，主持人問王石，「企業家」、「登山家」、「不行賄」3個符號裡，他選擇哪一個？王石沒有選擇企業家，也沒有選擇登山家，而是選擇了不行賄。他在公開演講時，問過聽眾，相信不行賄可以成功經營企業的是相對少數，而一個公開承認行賄的企業負責人，聽眾居然報以熱烈掌聲！

為何行賄受賄在我們的社會會氾濫到如此程度，以致於人們竟然對不行賄報以深深的懷疑？王石認為現實生活中不存在內心只有光明、美好、向善而無一絲陰暗和惡意的人。但這並不能成為我們縱容惡、荒廢善的理由。如果假定他人都是惡意，自己也就會展現出惡的一面，人與人之間無法合作，社會就走向荒誕和墮落，最終秩序混亂，制度廢弛。假定他人會表達善意，自己也就會盡力展現善的一面，由此建立的社會共同體，才會是一個和諧有致的格局。

德國著名哲學家卡爾‧洛維特（Karl Löwith），為猶太裔德國人，1936年前往日本東北帝大講座，途中曾在臺灣短暫停留，訪問了基隆與臺北。他有一段話貼切形容這種普遍現象：由於人們不斷被迫妥協，這種軟弱擴大為一種普遍的人格特質：一種由於對善的荒廢而來的罪行。只有少數人有抵抗

最高出價的美德！

　　王石一直謹記「勿因善小而不為，勿因惡小而為之。」，他假定他人善意，也積極向社會和他人表現善意。假定善意，不荒廢我們的善──或許這就是萬科「不行賄」的起點吧。王石被視為一個理想主義者，這直接影響到萬科的企業氣質。他大概是中國唯一一個敢於一直在公開場合宣揚不行賄的企業家，他的承諾不只是包括個人，還包括整個公司。他說，萬科員工行賄就是我行賄。

　　行賄行為如同登山者，用盡心機與手段，把體力消耗在尋找捷徑上面，卻不走正途，最後體力不濟無法走到終點，而始終循規蹈矩、走在正道的人，配合腳步與呼吸，用著不急不徐的腳步穩健行進達到終點，唯有走正途，堅持對的事情，才能看到最後的美景。

　　基於這種善念與理念，王石積極回饋社會，他的目標就是要：讓無力者有力，讓悲哀者前行；讓有力者有愛，讓幸福者沉思；再者，王石認為亞馬遜河流域被破壞的森林，一是木材砍伐，二是把原始森林改成耕地種糧食。大量砍伐的木材很大比率供應中國改革開放的市場，也到了中國的建築工地上，在中國每個家庭裡的家具上。萬科是中國最大的房地產開發公司，從大的趨勢來看，中國房地產市場的需求情況是：持續還在大量地消耗木材。如果繼續按照這樣的消費方式繼續經營，須力求解決之道。

　　2008年12月，王石從比利時首都布魯塞爾坐環保列車前往丹麥首都哥本哈根，參加世界氣候大會，以一位企業家來談環保問題。王石曾是阿拉善SEE生態協會的前會長，阿拉善SEE生態協會的主要目標是防治沙漠化。SEE以推動人與自然的可持續發展為願景，遵循生態效益、經濟效益和社會效益三者統一的價值觀。通過幾年的努力，已經成為國際上規模最大的防治沙漠化的非政府組織。並與聯合國環境規畫署（United Nations Environment Programme UNEP）簽訂了關注生物多樣性、防止沙漠化的合作協定。王石出席會議，主要是表明企業家善盡企業社會責任、扮演企業公民的態度，告訴全世界，企業家在關注生物多樣性、關注氣候變暖、防治沙漠化等問題上，是怎麼想的怎麼做的，他們過去怎麼做，現在怎麼做，將來怎麼做。

　　2014年3月30日，王石與萬通集團主席、萬通投資股份公司董事長馮侖先生與北大經濟學教授、中國國家發展研究院周其仁教授圍繞企業家精神與中國未來展開對話交流。討論何為企業家精神，在活動現場，王石特別提到在完成「7＋2」計畫的過程中感觸頗深的一件事情。2005年，王石第一次去北極，在機場送行隊伍中，北大生物學教授潘文石老先生笑眯眯給了他一封信，囑咐到飛機上看。王石回憶：這封信主要是對他探險事業的肯定，讚賞他對社會影響力大，發揮了正能量的巨大力道。

　　王石指出：之前他攀登珠峰完全是為了彰顯個性、表現自我。但他讀到學者的話外之意：身為公眾人物，影響力大，可以把這種探險活動跟社會上更有意義的活動結合。

　　這件事對王石思想認識的提高有很大影響。他開始重新認識自己的行為，將隨後的探險活動與社會責任相結合。後來他在穿越南極時，便與宣傳保護環境相結合，並募集捐款，非常具有象徵意義，代表他探險行為意義的變換。王石承認，他首次攀登珠峰並不注意環境保護，第二次從尼泊爾南坡攀登珠峰的時候，就注意零垃圾排放，同時在西藏的北坡另有專業登山隊伍撿起別人丟下的垃圾，大約4噸，其中的70多個氧氣瓶後來做成裝置藝術，安置於上海世博會，作為推動環境保護的具體呈現。

　　王石以行動實踐並見證自己的理念，在網際網路當道之時，王石一遍遍在演講和講學中不厭其煩談的，還是企業倫理和扎實的工匠精神。王石認為企業倫理在企業當中扮演的是底線的角色，企業家只有把握好底線之後企業才會越走越寬。

　　2014年3月30日當天晚上論壇之前，王石受邀為北京大學國家發展研究院的EMBA班特聘教授，主講企業倫理。

　　哈佛商學院前院長麥克阿瑟（John Hector McArthur）非常強調個人的道德品質，他敦促學生要寬於待人，嚴於律己，遵循己所不欲，勿施於人的處世原則，要愛人，要助人為樂。他希望畢業生不要忘記母校，不要忘記自己對社會的責任，對國家的義務。他說：人一生光做一個成功的經理、學者、賺許多錢是不夠的，除了在事業上成功之外，還應該設法幫助許許多多不是由於他們自己的過錯而被生活遺棄的善良人。我們應當向他們伸出援助

之手，這是義不容辭的責任。

　　看看王石如何幫助別人：萬科在2010年制定了一個千億計畫，用1億元人民幣送1千名工程師去日本學習。為何萬科卻要將一批批工程師和技術人員送到日本去學工匠精神？因為亞洲最好的工匠文化在日本，這個計畫是一次1個月，執行到第三年開始，已經制定第二輪的千億計畫。第四年有第三個千億計畫，另外也將1千名服務人員送到日本學習。預計隨著萬科的人員增加，第四個、第五個千億計畫會繼續推進。我們的確有工匠文化的傳統，但不得不說，今天這種工匠文化已經缺失了。毋庸諱言，日本民族精益求精的執著，值得我們學習。王石認為在這個浮躁的時代，工匠精神太少了。品質是企業的生命，是底線，品質就是和工匠精神聯繫在一起的，沒有工匠精神、缺少工匠文化，會為企業帶來災難。一次千億計畫，即可幫助千名受益者，若獎一能勸百，賞千則能影響10萬人，美國的幽默大師、小說家、作家，亦是著名演說家馬克吐溫（Mark Twain）說過：鼓勵自己的最佳辦法，就是鼓勵別人！又誠如20世紀初的世界鋼鐵大王兼20世紀首富卡內基（Andrew Carnegie）所說：富人有責任用他們手裡的錢來讓整個社會受益。王石獎掖後進，雄心壯志，可見企圖之宏偉，稱之為高世之德，恐非過譽。

不求回報

　　《志工企業家》的作者伯恩斯坦引述一位志工企業家的話說：「只有在金錢能幫助人們解決問題、創造我理想所描繪的世界，金錢才有意義。」

　　是的，行善是永不虧損的投資！我們衡量一個人，除了看他做了什麼外，另外還要看他付出了什麼；也要看他貢獻了什麼，而不是取得了什麼。人前做得到的方可說；人前說得出的方可做。可做可說，才值得尊敬。王石珍愛自己的價值，並且給世界創造了價值。他成就了別人，也成就了自己。

　　哈佛大學要學生把人的意志、精神、抱負和理想付諸實現，立志為增長智慧走進來，為更好地為國家和同胞服務走出去。這所世界名校的教學，不高談崇高理念，很單純地要求學生服務社會與國家。

　　盼望許多企業菁英、各級學校教師，能積極鼓勵所屬與學生，全面營造一個「造福（服務）你不認識的人」（即「不求回報」）的優質、善良、和諧的習性與風氣，終有一天能讓臺灣變成天堂。

08 Camp

精神力道：
哲學走進高山

哲學定義的沉思

　　活了29歲的德國天才詩人諾瓦利斯（Novalis）（本名Georg Philipp Friedrich Freiherr von Hardenberg，Novalis是其筆名）嘗指出：「懷著鄉愁的衝動到處去尋找家園，就是哲學。」心靈故鄉、精神家園，它都是在喚醒、它是在路途中。只有在我們重新定義生命、生活的意義及尋覓生命各個層面的真誠坦然問題時，我們才能重整自己、救贖自己！因為任何人安身立命的源頭，都是歸鄉之旅。

　　我們來自那原點，我之行是返鄉，返鄉就是尋根，尋找由之出發的原點。

　　這個定義之所以特別，是因為跳脫一般制式的說法：愛好智慧。它把人類的行為與文學藝術之創作的關係連接起來，拋開了純理性思考的範疇，將行為、語言中朦朧之美的情緒領域、個人的情感認知、反樸歸真的渴望、尋找生命意義與內在的心靈自我的根源等等，皆可視為哲學。易言之：哲學活動的本質，就是精神還鄉。所以：藝術創造、休閒活動、科學探討等從事精神專注行為，皆可視為哲學活動。這是諾瓦利斯定義的深刻性與豐富性。

　　諾瓦利斯哲學定義引發的聯想是：哲學可以走入高山嗎？如果可以置入登高的行為領域，吾人可以提出三個面向的思考：

　　思考一：哲學必須把有活力的生命演出的舉動納入思考的範圍。

　　思考二：衡量一種哲學是否深刻的尺度之一，就是看它是否把自然看作與文化是互補的，而又能給於它應有的尊重。

　　思考三：我們到高山與自然遭遇時，不是要對自然採取什麼行動，而是要對它進行沉思；是讓自己納入到自然的秩序中，而不是將自然納入我們的秩序。

　　把登高活動視為純粹休閒式之活動外，我們有無必要來探討：哲學為何可以走進高山？走進群山，就是走入家園？再者，哲學要如何走進高山？在

臺灣，哲學走進高山有無可能？哲學走進高山，會碰觸到什麼議題？

　　登山多年，是否可以把哲學帶入高山？個人認為：

　　大山驅使我將一生的工作都從它們開始。我相信堅忍不拔是生命探險和願望達成中一個關鍵成功要素。堅忍的人總是在努力地完成下一個目標，並且不斷地提高標準。這就是你成功的基礎，也是你在前進中不斷獲得成功的基礎。高山不是奢侈品，它是保護人化自然與維持精神健康的必需品。與山接觸，會有一種生命的倫理，跟上大學一樣，都是真正的教育、哲學所必需的。攀登高山，是產生抱負與思想的搖籃。登高，不應只是休閒的體驗，也是生命再創造的體驗；在這些體驗中，我們感受到自然的力量與絕對，意識到自己在自然中的位置，也產生了對自然的認同，除了謙卑誠摯，還有精神的提升，哲學走入高山後，任何人都可以在那裡找到豐富的體驗。我們在高山中探尋，結果發現我們是在探尋自己。

　　進入山野，實際上是回歸我們的故鄉，我們是在一種最本源意義上來體會與大地的重聚。

　　在紀念人類現代首次登山活動200周年的書中，歷史學家恰如其分地闡述了人類只是「發現」而不是「征服」了高山。人類在高山面前，不能也不該自稱是萬物的尺度！高山等自然景物在人類之前就已存在。高山的壯觀雄偉、神祕奇幻，讓我們看到了意義、看到了哲學的存在。人，不是大自然（山川動植物）的主宰物種，人類僅僅是其中一個環節，人類必須謙卑地敬畏大自然的生態平衡，敬畏大自然的規律運轉，敬畏大山、大河、大樹、野生動植物，大自然面前，只有神聖和莊嚴。

巔峰上，自從容

案例1 首登珠峰——偉大的啟示

我抬眼看向右邊，那裡有一塊積雪的圓形岩石，這一定就是峰頂！丹增將繩索拉近到我身邊，我們一起慢慢前進，我仍然一路削砍出向上的步階。沒有多久我就來到一片比較平坦的暴露雪地，這裡再無任何阻礙，四周都是無垠的空間。丹增很快跟了上來，我們極目四望，如入仙境。我們意識到自己已經登上世界最高峰，真是夫復何求！當時是1953年5月29日的上午11時30分。我仍一本盎格魯薩克遜（Anglo-Saxon）人的本性，伸出手去要和丹增握手為賀，但他覺得這樣不夠意思，環臂抱著我的雙肩，給了我一個大大的擁抱，我也禮尚往來擁抱了他。我有點感到驚奇，因為這時我才意識到，丹增對於登頂成功可能比我還要興奮。

這是希拉瑞爵士所著《險峰歲月》（*View from the Summit*）書中所敘述登上世界最高峰的內容。

我們把它還原：一位登山家和他的嚮導歷經千辛萬苦終於剩下幾步就可以攀登上了世界之最－珠穆朗瑪峰。在此之前，世界上沒有人到達8,848公尺這樣的高度。世界之巔與他們之間的距離只有短短的2公尺，其中1人只要向前走幾步就可以成為世界的第一，而這幾步，對於這2人都易如反掌，可是這位紐西蘭的登山家對著嚮導說：「這是在你家鄉，我們一齊上罷。」這位老實的只是為了賺些許酬勞的嚮導並不太明白這幾步的意義。他沒有聽清楚戴著氧氣罩的朋友的話，只是從他的表情和謙讓的邀請的手勢中明白了他

的意思。嚮導向前走了幾步，與希拉瑞一同登上了世界之巔，他在那裡留下了人類的第一個腳印，這是人類有史以來第一次登上珠穆朗瑪峰。兩個人在世界之巔緊緊擁抱，他們高呼著：「我們成功了！」拍照之後，登山家朝東北山脊的最後幾塊岩石走了幾公尺，他在尋找1924年6月8日喬治‧馬洛里（George Mallory）與安德魯‧歐文（Andrew Irving）登頂留下的痕跡，但一無所獲。登山家名叫艾德蒙‧希拉瑞（Edmund Hillary），尼泊爾雪巴人嚮導為丹增‧諾蓋（Tenzing Norgay）他們登頂的時間是1953年5月29日上午11點30分。這一天是人類登山探險史上光彩奪目的一個篇章，之後，希拉瑞為丹增拍攝手持冰斧、昂首挺立於珠峰頂的歷史見證，希拉瑞卻沒有請丹增為自己拍照！60多年後，我們許多時刻討論登山的實質內涵時，也為希拉瑞謙卑的舉動而肅然起敬。希拉瑞知道這幾步對於自己與世界的深層意義，他最大的理想就是能夠第一個登上頂峰。但是在站上頂峰前，他克制了自己的欲望，而把這個權利與榮耀分享了身居此地的嚮導。他認為只有和珠峰朝夕相處的人，也擁有資格第一個登上頂峰。人最難戰勝的是自己的欲望，因為欲望的高度要比珠峰高得多。但60多年前謙卑禮讓並分享的那一刻，讓我們看到了人性中最為善良、最燦爛的光輝，比登頂的那一瞬，更加輝煌。

艾德蒙‧希拉瑞和丹增諾蓋成功登上珠峰後沒幾天，就接到登基一年多的英國伊莉莎白女王二世（Queen Elizabeth II）打算冊封他為爵士的消息。希拉瑞大吃一驚。「我覺得很難接受」希拉瑞回憶說，「我不認為自己是擁有頭銜的理想人選。」

這位新受封為爵士的登山者頂著名人光環，在返回奧克蘭前先到雪梨停留，追求他未來的妻子，即當時就讀雪梨音樂學院的露易絲‧羅斯（Louise Rose）。但他卻不敢向她求婚。「我一點也不懂怎麼討女士歡心」他坦言，「想到求婚我就害怕。幸好我未來的岳母是位果決的女士，她完全不覺得跟露易絲提起婚事有什麼好害怕的。」於是，這個征服了珠峰的男人束手一旁，讓露易絲的母親在奧克蘭家中打電話幫他向女兒提親。結婚之後，艾德蒙爵士不遺餘力地為尼泊爾付出許多心血，包括興建學校、醫院、橋梁及改善雪巴人村莊的工作，都是出於希拉瑞對這個山地民族的感情。希拉瑞和幾個朋友成立「喜馬拉雅信託」（Himalayan Trust），至今仍持續運作。

他曾一再地說：許多人很認同我不只爬山，還成立學校、醫院及進行其他援助計畫。這樣一來，就某種意義而言，我是將這些人在山上所給予過我的協助，全部回報給他們。

成功攀上世界第一高峰後，希拉瑞又陸續攀登了喜馬拉雅山的其他10個峰頂。他曾說：「我們超越的不是高峰，而是我們自己。」秉持這樣的信念，他除了雙腳踏遍世界高峰之外，他還分別於1958年橫越南極洲，1985年踏上北極，成為登上地球「三極」的第一人。

希拉瑞爵士在2003年5月25日接到兒子來電。「爸，我是彼得。我們登頂了。」說話時他站在珠峰頂。當年47歲的彼得是國家地理學會（National Geographic Society）紀念1953年登頂50週年的遠征隊成員，其他成員還包括丹增的兒子蔣林諾蓋，以及布倫特‧畢紹普（Brent Bishop），他是1963年美國首度登頂隊員巴瑞‧畢紹普（Barry Bishop）的兒子。「下山時小心點」艾德蒙爵士提醒兒子。他們聊了一下天氣，接著彼得該動身了。「站在這裡我心裡很激動」他說，「你在將近50年前辦到的事——真了不起！」3位父子先後登頂世界最高峰，傳為佳話。

多年來希拉瑞爵士在世界偏遠地區進行過許多的遠征活動和探險計畫，有些活動規模很大，許多規模很小。他曾說：我曾經到過南北兩極點，也曾站上世界最高峰。然而當我回顧此生，我毫不猶疑地認為，我做過最有意義的事情既不是踏上偉大山脈的顛峰，也不是抵達地球極端之地。我最重要的計畫，就是為我在喜馬拉雅山地區親愛的朋友們建造並維持學校及診所，還有協助重新整建他們美麗的寺院。1990年代，他又完成了為聯合國兒童基金會（The United Nations Children's Fund）和聯合國野生動物保護協會（The United Nations Wildlife Conservation Society）籌資的環球旅行。他曾經把自己的登山與探險經歷寫成書，並因這本書而獲獎，但是他說：「我不認為我是個十分偉大的作家，就描寫我的登山生涯而言，我只是覺得自己是一個稱職的作者。」許多人都會對此表示同感，因為希拉瑞爵士一輩子的慷慨奉獻和成就，已證明他不只是一種新的英雄典型。他是獨一無二的。

我們從希拉瑞身上，看到了人的意志如何將登山的激情轉化為終身的志業！也看到了登高者的人格特質，並鼓舞多少有志之士起而效法。

希拉瑞廣受各界的尊敬和愛戴，除了上述幾個第一之外，最重要的還是他謙卑的人生態度與仁慈胸懷。當年他和丹增成功登頂後，眾多媒體曾追問他們之間誰才是最先登頂的人。希拉瑞不願獨自占有這個世界第一的美譽，因此始終不對外披露誰最先登上峰頂。即使外界因此而逐漸認定丹增才是第一個登頂的人，他也沒有說出實情。一直到丹增去世前承認是希拉瑞領著他登上珠峰的，希拉瑞才打破沉默，講出登頂時的情景和感受。

會是什麼樣的學習、價值觀、成長歷程、心胸……，讓當前輕而易舉即可獨得「世界第一」的榮耀，從腳下悄然流走？會是什麼樣的人格特質、精神感召、關鍵判斷……，讓一位辛苦攀登高山者的最終目標，瀟灑地含笑與人分享？會是什麼樣的內在驅力，在虔誠朝聖的最後，讓人表現出理性、謙虛、自覺渺小；並充盈著滿滿的感動與敬意？高山到底給了希拉瑞什麼？

紐西蘭當局為紀念這位人道主義者、大使、世界上最偉大的探險家之一，除了在5元鈔票

開天闢地一前輩　繼往開來千後賢
希拉瑞爵士銅像（圖：林金龍）

上印上他的肖像，也在南島奧拉基／庫克山國家公園（Aoraki/Mount Cook National Park）的赫米蒂奇酒店（Hermitage），建置了艾德蒙希拉瑞爵士高山中心（The Sir Edmund Hillary Alpine Centre），露天平臺上豎立著希拉瑞爵士手執登山杖、揹著背包與登山繩，眺望庫克山的全身雕像，2003年7月由希拉瑞爵士親手為銅像揭幕。

但是，我們在讚嘆感動希拉瑞的情操之餘，有一件事必須要澄清、說明：艾德蒙·希拉瑞和丹增·諾蓋因為成為第一批登上珠穆朗瑪峰的人而永垂青史。而幫助他們成功登頂的那些隊友們，甚至包括這次遠征隊的隊長及其他隊員，卻早已被人們遺忘。世人會永遠記住：1953年人類首次征服珠穆朗瑪峰的英雄艾德蒙·希拉瑞和丹增·諾蓋。但是人們也許忽略了一個更加複雜的事實：帶領完成那次歷史性登山歷險的人物既不是希拉瑞也不是諾蓋，而是一個叫約翰·亨特爵士（Sir John Hunt）的英國人。這位默默無聞、被世人幾乎遺忘的英雄曾經是一名軍人，正是他全程導演了經典的「圍凶式」登山方式：一大隊登山者有條不紊地循序向更高的營地來回傳遞供給，使少數體格最強壯的登山者能最終登上峰頂。當希拉瑞和諾蓋首次登上珠穆朗瑪峰的峰頂時，他們同時也站在了許多人辛苦付出的肩膀上。

在登頂過程中有一種比自身更崇高的志向與抱負：與大自然的內心交流，在大自然面前感到人類的卑微，這就是法國登山家莫里斯·赫爾佐格（Maurice Herzog）在1950年6月3日登頂安娜普娜峰（Mt. Annapurna，位於尼泊爾中北部，海拔8,090公尺，是人類征服的第一座8,000公尺以上的山峰）時所體驗到的那種超自然的聯繫。他在2000年已售出超過1,100萬本的《安娜普娜峰》（Annapurna）一書中寫道，「我感到似乎一頭紮進完全陌生的、異乎尋常的世界。這是一個完全不同的宇宙：乾枯、沒有任何生命。同時這也是一個奇妙的世界，人跡罕見。我們挑戰的是人類極限，但是我們無所畏懼。有一種東西緊緊地抓住了我的心，呼喚我不斷向上攀登。」，壯哉！「有一種東西緊緊地抓住了我的心，呼喚我不斷向上攀登。」這會是什麼東西？

高山不僅擁有激勵的力量，而且更具有啟示的作用。沃頓商學院領導力講座（Wharton leadership seminar）愛德溫·伯恩博士（Edwin

Bernbaum Ph.D）在《世界聖山》（*Sacred Mountains of the World*）一書中將高山視作人類不斷突破自身極限、不斷超越自己的象徵。並一再指出：非凡登山，當不平凡的人。高山還可以被看作是人性實驗室，在這些不通人情的地方，那真是一種真實的、見證式的體驗，登山，可以視為平凡人的不平凡之舉，當然，也可以視為不平凡的人平凡之行。

　　高山超凡脫俗，因為它擁有自己的領域、詞彙與風采、不朽。

　　登山不僅僅是一種自我管理、自我激勵比喻，它本身就是自我管理、自我激勵、自我教育。

　　登山的動力來自內心。內心什麼地方？這個問題如同喜馬拉雅山一樣巨大。而且很難有一個統一的回答。將高山的經驗與教訓帶回地面，這些經驗與教訓不僅適用於海拔的高度，而且也適用於海平面。同時，它們也回答了另一個問題，這是我們向登山者提出的一個永恆問題，同時也是我們心中的一個疑問，為什麼他們如此不畏艱險，一心想征服高山？征服高山，如同征服人生，從某種意義而言，我們每個人都是登山者，都在向上攀登自己的高山。我們每一個也都是哲學家，都在尋找精神的家園、心靈的故鄉。

案例2　英靈：先驅馬洛里

　　1999年5月1日，由美國職業登山嚮導艾立克・希蒙生（Eric Simonson）率領的馬洛里與歐文搜尋探險隊，在珠穆朗瑪峰北坡，大約海拔8,230公尺一片斜坡處，發現了馬洛里的大體，現場找到了指針顯示海拔30,000英呎的高度表，還找到鉛筆、火柴、牛肉罐頭、指甲剪、別針、潤膚霜、繡有名字首字的精美軟綢手帕、護目風鏡、便條紙、小刀、左手手套、一段攀登繩，衣領上還有3個Mallroy的字樣，但他隨身攜帶的柯達袖珍相機與妻子的照片卻不在現場，這個重大發現轟動了全世界，因為它很可能會改寫人類登頂珠峰的歷史性紀錄，把登頂珠峰的年分從1953年向前推到1924年。這位追逐夢想的英雄，這位以他的過人膽識、勇氣與追求卓越而激勵一整個世代人的登山先驅，如今長眠在距離夢想不遠的地方，神聖得連細菌也無法靠近。現今公認的珠峰第一人艾德蒙・希拉瑞說：「我們征服的不是高山，我們只是征服了我們自己。」（It is not the mountain we conquer but ourselves.）並

不是人人都有機會到達自己夢想的山巔，但這並不能阻止一代又一代的有志之人為之奮鬥。馬洛里雖然可能失敗了，但他卻贏得了世人的仰視和尊敬。「因為山在那裡！」這句經典的回答背後，也許登山者對馬洛里下段回答的詮釋會更令人感到精闢與雋永：「如果你必須問這個問題的話，你是永遠不會懂得答案的真諦的。」馬洛里充滿哲學的觀點，耐人尋味的深沉內涵，他應是不折不扣的行動哲學家。他也指出：如果你不能理解人類征服高山的內在動力，不能理解這一挑戰實際上就是人生不斷昇華的過程，那麼你也就永遠無法理解登山的魅力。馬洛里人生不斷昇華的過程來對照著懷著鄉愁的衝動到處去尋找家園的行為，兩者之間，不是一體兩面嗎？

參加過英國於1921、1922、1924年共3次企圖攀登喜馬拉雅山最高峰探險隊的馬洛里，登山技巧與體能均為當年一時之選，如此特殊背景下，在回答記者追問為何還要耗費眾多時間、金錢去遙遠的地方爬山時，這位充滿著浪漫與書生氣的登山家，他不但完全支持女性有受教權，也對他的妻子忠心不二，重點是他為人正直，在家庭的眷戀與世界第一高峰的招喚之間掙扎的堅毅男人，也只有他能說出如此簡潔、乾脆的結論：因為山在那裡！

我們也可以從當時報紙的報導中看到馬洛里的心路歷程：

如果有人問我攀登，或者是試圖攀登世界最高峰有什麼用，那我一定得說：什麼用都沒有！我們甚至不是為了科學研究，而單單是為了享受成就的喜悅，還有那不可能抗拒的願望：想要看到所有那些未知的世界。

是否就是不可能抗拒的願望：想要看到所有那些未知的世界，是否就是區別一般庸碌之徒與馬洛里、歐文等所有在世界各地進行探險活動的許多先驅者最大的原因？想想在接近一個世紀之前，登山裝備、技術與高山資訊幾乎是相對粗陋簡略的年代，這些令人景仰的英雄，儘管最後沒能安全下山，魂喪珠峰，但馬洛里如此強烈的堅定意念、高昂的激情，與不畏艱險，勇往直前的奮鬥精神，直至今日，仍深深令人肅然起敬、震撼人心！

當年馬洛里如排山倒海般的鬥志、信念、夢想與勇氣，面對險峻的攀登情境，居然可以把他生命最後幾天發生的事情，一直延續到近一個世紀的今天，同時，也把我們所有喜歡登山者的情感世界，與他的世界緊密的結合，除非有一天，柯達袖珍相機被找到，而且證明他是或否登頂珠峰，否則關於

馬洛里與他的故事，應該會一直延續下去，也惟有典範，才享有如此殊榮。

　　我們不禁要再進一步詢問，馬洛里到底還帶給世人什麼？除了經典的因為山在那裡與世紀之謎外，還有什麼啓發？

　　我們經常在別人身上看見了我們欠缺與嚮往的部分，我們在馬洛里看到的，是他身上某種元素、動力：神聖而單純的理想、絕不動搖的意志力、不可限量的精神力道，這也是一般人希望自己身上也具有的元素！正是對珠峰的無止盡的嚮往，就像上癮與著魔般給了他源源不斷的力量，拋妻棄子，遠赴異鄉去探險。這一切，與馬洛里身上燦爛的、生龍活虎的、真實的、還有那不可救藥的浪漫的情懷：對神祕未知領域的渴望、對平庸無奇的抗拒、感情的恣縱放肆、帶有傻勁、有一些非理性的衝動，構築了他不可限量生命之光。

　　另一個嚴肅的問題需要再澄清，依據馬洛里與歐文搜尋探險隊於事後由Jochen Hemmleb、Eric Simonson、Larry Johnson等3人完成的報導紀錄：《珠峰幽魂》（*Ghost of Everest*），在發現馬洛里遺體現場與經過2月間蒐集的訊息，依據冷靜的、不帶感情色彩的專業分析，他們判斷馬歐2位很有可能登頂，當然此一推測，與最終的確定還有明顯的證據需要佐證，要揭開世紀之謎，恐怕一樣需要如馬洛里般一心一意要登上珠峰的無止盡的決心。

　　馬洛里與歐文之故事能吸引一代又一代的世人關注與興趣，主要原因是這2個人與故事是有哲學內涵的，充滿了意義、瀰漫著激情、散發著鬥志、充塞著啓發，這對任何人來說，都是需要與具有獨特的意義的。當馬洛里大體被發現後，就扣住了世人的眼光，有那麼一天，歐文遺體與那台關鍵的袖珍相機若能被找到，引發的議題將會是非常熱絡。

　　必須指出，他們2人登頂否？1924年6月8日，當時英國最出色的38歲登山家馬洛里與22歲的歐文，在珠峰8,230公尺處的第6營出發後到中午近1點左右，他們攀登的動作一直被注視著，直到雲層飄過來之後，他們在最後登頂的過程中失蹤了。他們2人有可能登頂，若沒登頂，但預估至少推進了5個小時的攀登，距珠峰頂應該只幾百公尺而已，這已是當時登山界最偉大的成就！

以今日的眼光與珠峰此起彼落的攀登熱潮而論，登頂與否已不是重點，真正的哲學探討是：在如此有限的條件下，他們卻能取得如此輝煌的成就，主要奠基於大節不奪的信念、渴望登頂的不拔之志、不屈不撓的決心，只要人類有向上與向善的行為，馬洛里與歐文的精神，將永遠鼓舞人心，一直流傳下去。

在攀登珠峰的過程中，馬洛里和同伴居然能在海拔很高的帳篷裡，高聲誦讀莎士比亞（William Shakespeare）的《哈姆雷特》（*Hamlet*）和《李爾王》（*King Lear*）的有關章節！想想看國人會有人帶老莊上山壯遊嗎？

人生因浪漫而傳奇，生命因嘗試而豐富！

每個人心理深處都有一個驅動力，為什麼要去登山？這個問題從馬洛里被問的那一刻就存在，一直到現在。

欣慰的是：馬洛里的孫子：喬治・馬洛里二世，繼承祖父遺志，在1995年5月14日早上5點30分時，將祖父喬治與祖母露斯的護貝照片放在珠峰頂，套句他自己的話：他完成了一件懸而未決的小小家族事業。一門英雄，顯宗耀祖。

案例3　堅持不放棄：諾曼・佛恩上校

諾曼・佛恩上校（Col.Norman Vaughan），生於1905年12月19日，在美國馬薩諸塞州塞勒姆郡（Salem, Massachusetts）出生，作為一個皮革業的兒子，在他的青年時期，他痴迷於世紀早期的極地探險家的故事。因為他聽說海軍英雄理查德・E・伯德（Richard Evelyn Byrd）正在組織一支探險隊到南極。1928年他從哈佛大學輟學，積極爭取參加探險隊，伯德海軍上將接受了他為1928-1930探險隊的隊員，因為首次飛越南極與狗拉雪橇到達南極，取得極為傑出的成就，最終以南極的一座山為他的榮譽而命名。1930年，佛恩也出現在贏得奧斯卡的第一部紀錄片，並贏得電影製作唯一的一個紀錄片：伯德在南極（With Byrd at the South Pole）。1932年，他在紐約的普萊西德湖（Lake Placid, New York）舉辦的冬季奧運會表演狗拉雪橇項目。在第二次世界大戰中，佛恩曾受僱於美國陸軍航空隊，在格陵蘭（Greenland）島從事許多救援任務，軍銜為上校。陸軍航空股份有限公司

在他訓練、指揮和裝備的搜索下和救援雪橇犬單位，協力尋找失事飛機飛行員和貨物。到戰爭結束時，至少100位被擊落的飛行員被救回。

1967年，他駕駛雪地車從阿拉斯加到波士頓，旅程長達5000英哩。

68歲破產和離婚，佛恩搬到阿拉斯加，他重建了他的生活，在1981年和1985年，他和他的阿拉斯加隊伍正式參加遊行。1994年，時年88歲的佛恩參加了一個探險隊，計畫攀登以他為名的10，302英尺（3,150公尺）佛恩峰（Mt. Vaughan）。

高齡的佛恩才開始訓練登山，就要去以他名字命名的山，山位置在南極，3,000公尺以上，歷經募款、飛機失事、人傷狗亡，幾乎沒指望了，但仍不放棄，終於克服萬難到了現場。一般人1-2天即可登頂，但在零下70度、人工膝蓋、雪盲傷害下，走1小時需休息15分，連休息也是大工程，因為害怕跌倒，站、坐、起身均要非常小心的條件下，6個導遊，再加上1名醫生和1名護士。佛恩上校親自揹背包，不假手他人，爬了8天才登頂。

1994年12月16日下午，距離89歲生日差3天，他以自己的意志、無比信心帶來的力量，生平第一次爬山，就登上了10，300呎，以他命名的南極第一高峰，當時溫度低至零下70度以下，在頂峰，豪氣干雲地說出：築遠大的夢想，敢於失敗（Dream Big and Dare to Fall!）諾曼實現一輩子的夢想，並且還企圖在百歲生日再登一次！

佛恩上校一再指出：我的建議是對於年輕的探險者，或任何人，要有遠大的夢想，敢於承受失敗。如果你不盡力去完成你的夢想，你會在開始之前失敗。你必須堅持下去。我的另一個建議是，做不同的事情。在探索中最大的快樂是，你是唯一一個什麼也做了一些的實現者。他認為探險家的最大的特點是：好奇心。並願意堅持下去，不要放棄你的追求。

佛恩上校南極登山壯舉，受到全世界的關注，包括：國家地理黃金時間直播（National Geographic, Prime Time Live）、美國有線新聞網（CNN Cable News Network）、大衛萊特曼（David Letterman）、早安美國（Good Morning America）、哥倫比亞廣播公司今天上午（CBS This Morning）、雷吉斯和凱西李（Regis & Kathy Lee）、紐約時報（New York Times）、波士頓環球報（Boston Globe）、倫敦金融時報（London's

Financial Times）、生活雜誌（Life Magazine）等等。

在山徑上所待的每一天，佛恩上校都是個承諾者，不但對上帝也是對自己對贊助者，更是對千千萬萬從報紙上或電視上得知他消息的群眾。

這是一位顯現個人信心和毅力的故事。

他們背著笨重的背包，裡面有各種必需的補給，一路攀山越嶺，累了便以穹蒼為廬席地而眠，一路上可說是艱辛備嘗，佛恩上校第4任妻子一路相隨，嚮導亦步亦趨隨伺在側，一位近89歲高齡登山初體驗者，在一般雪地稱霸稱雄的傳奇人物，一生中最不可思議的首次登山，居然是這種挑戰。佛恩上校深深體驗到當前社會裡最難得的互助之情。

這趟大勇若怯的登高壯舉，清楚告訴我們：

我們只有在選擇可能落敗而非失敗的時候，才會發現自己真正的極限。

通往成功的惟一路徑，就在於全力以赴，寧願落敗也不放棄。

只有行動者才能把自己寫入歷史。

人類自身的勇氣和決心是世界上最具價值的存在。

每個人都需要去尋找一種終於找到某個盡頭和歸宿的感覺。

這位被稱為「不屈雪人」的佛恩上校，從23到89歲，幾乎一生都在探險，都在不斷超越自己，曾經很欣慰說出：我有一個完整的生命，因為我已經嘗試了這麼多的事情。我已經做了我想要的一切。他雖然不能要他所要的，但卻可以做他可以做的！

案例4　無視失敗：盲人登山家

登山者對於這位13歲就失明的艾瑞克·維亨梅爾（Erik Weihenmayer），嘗試去攀登珠峰的企圖，剛開始是嗤之以鼻，但對於習慣克服困境的艾瑞克，一座殺人峰並非阻礙。2001年5月25日，33歲的他成為首位成功登頂世界第一高峰的盲人。這是連明眼人都很難達到的成就。他也因此登上了美國《時代》雜誌的封面人物，美國第43任總統布希（George Walker Bush）更親自致電祝賀。

2002年9月5日，34歲的艾瑞克從澳洲最高峰大分水嶺的雪山山脈科修斯科山（Mt. Kosciusko）滑降下山，艾瑞克不但成為有史以來第一位登頂

七大洲最高峰的盲人，而且在世界的登山史上，佔有一席之地。

　　艾瑞克曾說過：盲人與登山，有點像牙買加人比賽雪橇，很難連在一起。但他以無比的鬥志與毅力，完成幾乎不可能的事業。攀登珠峰期間，艾瑞克全程背負自己的背包，沒假手他人，許多隊伍不想接近艾瑞克的團隊，深怕艾瑞克發生災難而拖延他們的進度，另有一位攀登者則想靠近艾瑞克，誇說他將會是第一位拍到盲人屍體照片者，艾瑞克屹立不搖，讓許多懷疑他的人閉嘴。誰能想像，對於一位一出生就患有視網膜病變，僅只13歲就得將無可逃避面臨黑暗世界的到來，失明的打擊曾讓他失意、抗拒甚至逃避，但最後他選擇了面對，從基本的走路開始，在經歷了一段重新的適應與學習後，艾瑞克下定決心超越這層障礙，創造自己圓滿驚奇的人生。艾瑞克奮鬥以擺脫視力損害以及明眼人世界加諸他身上的限制。當然這造就了他的特質，連他的登山夥伴，都對他的堅強意志嘆為觀止。

　　艾瑞克厭倦人們總自以為只有視力正常，才能打敗所有由各種屬性和感覺所組成的事物，雖然無法再打籃球與美式足球，但他很快先找到感覺與觸覺勝過視覺的運動：摔角。他能感受到對手的使力方向與體位變換的方式，最終贏得全美中學自由摔角冠軍，也是首位獲頒全美摔角名人堂勇氣獎章的選手。摔角給了他重新打入青少年社交圈的信心。

　　16歲嘗試攀岩，很快上癮，就像摔角一樣，這也是盲人可以得心應手的運動，他很快加入攀岩的行列，也漸漸找到進入正式登山活動的入口。攀岩過程中，艾瑞克的手就像觸鬚在表面上輕彈著搜尋訊息，探查巖石的縫隙、溝槽、凹凸處、岩片、石塊、岩棚、邊緣，將之轉換為道路地圖深烙在腦海中，「這就像是在和巖石在摔角而不是人」艾瑞克解釋著，「它像是在拼拼圖的美好過程」最終，艾瑞克是一個技術純熟的攀岩高手，等級是5.10，（5.14為最高級），帶領過隊伍攀登過優勝美地（Yosemite）著名的艾爾卡布頓岩（El Capitan）。

　　艾瑞克還是個拼勁十足的自由車選手，他也喜歡跑步、跳傘，也是全美國12位拿到深海潛水執照的盲人中的一位。他現在已經是世界級的運動家，舉凡空中特技飛翔、長距離自行車、馬拉松、滑雪、登山、攀岩等，都是他的專長。1998年，艾瑞克和他的父親：埃德（Ed）從越南的河內（Hanoi）

騎了1,736公里到胡志明市（Ho Chi Minh City），2000年，從舊金山到丹佛騎了2,038公里，

還曾於2011年，他的3人小組參加橫跨沙漠和摩洛哥的山區自行車賽，獲得亞軍。他還完成了世界上最有名的和公認的山地自行車賽事之一：100萊德維爾杯（Leadville Trail 100）山地自行車賽，在海拔超過10,000英尺和原始探祕環境中，冒險比賽超過740公里。在2014年9月，與其他盲人划皮艇445公里，通過大峽谷的科羅拉多河，目前身兼美國運動員，冒險家，作家，活動家和激勵人心的演說家。

17歲開始約會，29歲時在非洲的吉力馬札羅（Mt. Kilimanjaro）3,660公尺高的山上結婚，艾瑞克擁有一個女兒。

我們很難向艾瑞克效法，因為從來沒有人做過這樣的事，在他身上，我們看到非常奇特的成就，任何人幾乎無法複製，因為他用最真實的感覺，將人類的極限推向巔峰，是當代盲人的典範，他的故事，真實得讓人為之動容，他勇於向挫折挑戰的精神，更是令人印象深刻，因此被喻為繼海倫凱勒之後「現代盲人的標竿」是不論盲人或明眼人都值得效法的典範。艾瑞克的故事告訴我們如何在看似不可能的情況下勇於逐夢，發現勇氣去達到最終的目標，並且將自己的生命轉變為真正的奇蹟。

艾瑞克令人感受到矯健身手之外，還有一顆柔情似水的父愛與細膩的心：登頂第一高峰後，他說這也許是他一輩子最美好的經驗，但是後來他想想幾個月前，還沒去珠峰攀登時，他抱著女兒走在住家街上，準備給太太買一些麵包，他的女兒拉著他的手，小小的指頭捲繞在他的食指上，艾瑞克說那也是最美好的經驗，而且生活周遭處處皆有，只是要看我們從什麼角度去看。

2005年艾瑞克與人共同創立「沒有障礙USA」（http://nobarriersusa.org/），幫助那些有特殊的挑戰的人，建立積極的生活、有目的的生活。該組織的座右銘是「內心的意志遠比外在的行為強大」（What's Within You Is Stronger Than What's In Your Way!）是的，個人內在的決心、意志、勇氣、堅持等看不見的抽象存在，遠遠強過任何阻礙我們前行的事物。

今天，艾瑞克仍在冒險，他是一個突出的全球演說家，演講重點是利用

逆境創造優勢和一個「沒有障礙的生活」。

　　個人認為艾瑞克成功最大的關鍵與收穫，應該是得助於熱愛登山給他的鼓舞與啟發而滋生的力量。

案例5　極限典範：梅斯納與斷食

　　梅斯納（Reinhold Messner）是這個時代最耀眼的世界級登山家。能成為一名成功登山者的祕密，並不是他天生異稟，在於藉助良好的訓練，維持著隨時可以上場的運動條件。嚴格自我檢驗，他的自我驅策力，忍耐能力，承受痛苦的能力，總的來說，能夠去克服這些障礙，在於他的心理能力勝過生理條件。

　　在過去的登山史上，那些曾經登上過8,000公尺高峰的運動員，他們都無一例外地攜帶了一整套繁重的登山繩索及氧氣瓶之類的東西，並逐級建立高山營地，與此同時他們還得到眾多身強力壯的雪巴嚮導的協助。但是，在梅斯納的登山生涯中，這一切都不曾有過。這種輕裝登山方式吸引了成千上萬的模倣者。

　　梅斯納最重要的成就或許是1978年5月8日，登山史上首度無氧裝備輔助登上珠峰。2年以後，1980年8月20日下午3點，梅斯納穿過濃雲飛雪，單人抵達珠峰山巔，他說，「我一直有如置身煉獄，一輩子從沒這麼疲倦過。」他就這次登山寫了一本書，名叫《水晶地平線》（*The Crystal Horizon: Everest-The First Solo Ascent*），書中描述他如何苦苦撐到峰頂：休息的時候，除了吸氣時喉嚨痛得像火燒，我已經感受不到自己還活著⋯⋯我幾乎撐不下去。沒有絕望、沒有快樂、沒有焦慮。我並不是無法掌控感知，而是再也沒有任何感覺。我整個人只剩意志力，而每次只要走上幾公尺，就連這樣的意志力都會在無盡的疲勞中嘶嘶消散。這時候，我就什麼都不想，任由自己倒在地上，就躺在那兒。我進退維谷，猶豫不決，然後過了好久好久之後，再次往前走上三兩步。

　　他一回到文明世界，這次登頂就被公推為有史以來最偉大的登山壯舉。

　　這些將梅思納帶入他個人的極限，不但超越了自己生涯的高峰，也締造一個全然、無人能及、絕對不可替代的地位。

　　義大利著名登山家斯特凡諾‧阿爾迪脫（Stefano Ardito）於《現代登山探險史》（*History of the Great Mountaineering Adventures*）一書總結說，1986年標誌著喜馬拉雅時代的結束，標誌著人類登山史從此結束了探險的時代而進入到體驗探險的時代。地球上所有以前沒人去過的地方現在都有人去過了。

　　梅斯納卻在自傳中寫道：「登頂世界上全部8,000公尺級的山峰不值得我驕傲；我所有的成功都不值得我驕傲；值得我驕傲的只有一件事，我生存下來了。」

　　2006年底，美國《時代》雜誌評選60年來的60個傑出人物，梅斯納位列其中。時代週刊將他無氧攀登珠峰的壯舉形容為「人類向自然挑戰的最偉大壯舉。」美國著名登山家艾德‧維斯塔斯（Ed Viesturs）2005年完成登頂14座8,000公尺以上山峰說：因為有了梅斯納，所有的山都失去了它們的懸念，對於人們來說，僅存的懸念只是你能不能也登上它。16年期間，他終於實現了人類第一位的登山大滿貫的願望。

　　他不僅因為第一個提出並首先完成14座8,000公尺的高山後而被寫入歷史，還創造了登山歷史上的許多第一：第一個無氧登頂珠峰、第一次在8,000公尺高山上縱走、第一個無協作員登頂世界最高峰、第一次連續攀登2座8,000公尺高山、他不但首次把阿爾卑斯攀登方式成功引入8,000公尺山峰探險，還第一次不借助器械和動物徒步了2,800公里、穿越南極點等，梅斯納是一位集想像力和強大個人能力的探險家，他的每一項記錄都是劃時代的，甚至不能被後人複製的里程碑。所以，人們稱他為「登山皇帝」。

　　從1970年6月27日梅斯納登頂南迦帕爾巴特峰，到1986年10月16日他42歲登頂洛子峰，達成14座8,000公尺這一人類當時「不可完成的任務！」歷時16年3月19天（記錄先被波蘭登山家傑西‧庫庫奇卡（Jerzy Kukuczka）以7年11月14天刷新，2013年5月20日韓國登山家金昌浩創下以7年10月6天最短時間無氧完登14座8,000公尺的世界紀錄）梅斯納給世界登山家樹立了一個極具誘惑的標竿。之後，以此為標竿者，逐漸追隨他的腳步，其中奧地利女登山家卡登布魯納（Gerlinde Kaltenbrunner）的團隊表示，卡登布魯納2011年8月23日成為首位未使用人工氧氣，成功征服喜馬拉

雅山所有14座至少8,000公尺高峰的女性。當年40歲、經驗豐富的護士卡登布魯納，為第三位征服所有14座高峰的女性，但為首位未使用人工氧氣的，顯然，標竿樹立後，必有追隨者。

然而，令人訝異的是：世界第一個以無氧方式登上珠穆朗瑪峰的極限登山家梅斯納每週養成斷食一次。

斷食就是讓身體有機會改造、新生，主要有幾項功能：

1. 讓身體燃燒脂肪，排除體內累積的毒素，改善疾病。
2. 促使大腦釋放讓精神隨時集中和放鬆的α波，開發大腦潛能。
3. 讓消化道適當休息，清潔腸道環境讓壞菌無法存活，免疫力就會隨之提高。
4. 讓體內所有組織和器官充滿能量，提高自癒力。
5. 活化長壽基因「Sirtuin」，可以預防老化，延長壽命。

為何這位義大利籍偉大的登山家在完成超乎想像、令人稱羨的成就後（挑戰14座8,000公尺以上高度的山峰）；卻曾如此說：我們其實什麼也沒做。前輩如此深沉的喟嘆，頗富哲思。

他是否從長年登高中感悟了什麼？怎麼會有如此深層覺察？是否跟每週斷食一次而引發的反璞歸真與深藏若虛的生活態度有關？

登山不是在一個可以較好控制的地方進行的，而是在大自然中，不可預測的背景下進行的，山脈不是我們尋求心靈的安寧、重新充電和找回決心的惟一地方。但是我相信，在大山中學到的東西是獨一無二的。尊貴如梅斯納，發人長思。

大山本身確實就是一種深深的鼓舞、啟示、領悟。

登山的經歷將持續改變一個人對現實的觀念與作為。作為不靠高山協作員與氧氣攀登最具代表性的14座8,000公尺高山，在當下，人的心靈素質將得到昇華與淨化，人的生活品質可以如此簡樸與純真，這是否可以解釋為曠世英豪的斷食行為？並帶給他獨樹一幟的人格與風格？

他的登山成就讓荒野大山和生活吟唱，在那當下就是精神歸鄉。

大自然就是哲學

　　教授作家趙鑫珊先生於其著作《大自然神廟》指出：大自然這部偉大的書是用數學符號寫成的。而大自然便是這樣一本書：它是用三角形、圓和平方這些符號寫成的。《大數學家》（*Men of Mathematics*）一書的作者E.T.Bell談到了18世紀法國偉大數學家約瑟夫・拉格朗日伯爵（Earl Joseph Lagrange）。在當時學術界茫然、困惑、恍惚的氛圍中，奮力說出一句暮鼓晨鐘的吶喊──向前進，你便會獲得信念！

　　持續前進，遠方高山就在眼前，終極目標也在不遠！

　　另一位與大自然哲學有關的人物是拉馬克。

　　讓・巴蒂斯特・拉馬克（Jean Baptiste Lamarck），法國人，1809年發表了《動物哲學》（*Philosophie zoologique*，亦譯作《動物學哲學》）一書，系統地闡述了他的進化理論，即通常所稱的拉馬克學說。其理論的基礎是「獲得性遺傳」（Inheritance of acquired traits）和「用進廢退說」（use and disuse），拉馬克認為這既是生物產生變異的原因，又是適應環境的過程。達爾文在《物種起源》一書中曾多次引用拉馬克的著作。

　　拉馬克提出的這個自然哲學命題的口號就是：

　　　　大自然就是時間、有序的和諧、對稱、普遍規律、美麗與優雅。

　　　　如果大自然也有自己的個性、性情，那麼，祂的最大個性便是原始要終、從容不迫、緩緩悠悠，非常有耐心。

　　　　大自然不是急性子。祂雍容不迫，安之若素。

　　　　大自然拒絕「快餐」。拒絕生力麵式的速成、拒絕追風逐電。

　　　　大自然總是不慌不忙。祂一手在創造，同時又在毀滅。創造和毀滅都需要時間，都給祂帶來節奏和和諧，也帶來手舞之，足蹈之的歡

呼雀躍。

人世間有許多的檔案，有汙衊陷害，虛偽造假。自然歷史檔案則全是真實。正因為有假造和陷害的檔案，熱愛登山者也會熱愛如假包換的地質學，也會熱愛自然歷史檔案隱藏的自然哲學智慧。這是多年出入山區經常思索的議題。

趙鑫珊先生亦云：大自然的本質也是神廟建築，它是上帝動用宇宙時間、空間和物質砌築而成的。

自然律和道德律交叉才是山林愛好者心目中的十字架。

康德有句名言：如果在宇宙的結構中顯露出了秩序和美麗，那就是上帝。

上帝才是一位藝術家，我們不過是他的工具罷了。

哲學也起源於對大自然的驚奇。

其實哲學是對人生世界抱著一種獨特的態度。

學哲學就是學著在臨事時磨煉，每臨大事需有靜氣。

危機、困厄、大難養育了哲學。如此視之，與把哲學帶入高山的登山情境幾乎完全吻合。登山界有人追求快感，中心思惟以破紀錄為標的，這應該是另一種成就感。或許，不仿偶而思考自然界運作中帶給我們無窮的啟發。

趙鑫珊先生希望我們這一代青少年的「追星族」會減少些，而有較多的人去崇拜免疫學家、病毒學家、流行病學家和分子生物學家等基礎研究者，把他們看成是英雄，而不是心中只有劉德華、周董和其他港台影歌星。比如崇拜世界著名免疫學家、脊髓灰質炎（即小兒麻痺症）疫苗的研製者索爾克（J.Salk）。在他一生中，他經常見到過被這種病毒傷害而終身致殘的殘疾人。如今它被索爾克疫苗所制服。索爾克被全世界與多人看成是救世主。他曾說服印度政府，每年對在印度出生的2,200萬兒童實施脊髓灰質炎疫苗的接踵。他一直在為此努力奔走，直到全部落實，這便是趙鑫珊先生心目中的英雄人物，值得肯定。

年輕人一旦變得如高山般的深沉穩健，不盲目追逐過時威脅的事物，眼光放大，開闊格局，得山水清氣，極天地大觀，自會體驗到一種更深層次的視野。

看看另一個案例：俄羅斯科學家站在人類文明的立場，建議用6,000萬噸級的核彈頭去摧毀月球。因為正是月球的強大引力把地球拉歪了。它使地球以一種笨拙的傾斜姿勢繞著太陽公轉，所以地球氣候才變化無常，水、旱災頻頻發生。這些站在人類文明立場上的科學家公然宣稱月球是人類的敵人，是地球的「寄生蟲」和「大枷鎖」一舉摧毀月球，整個地球就會有適宜的氣候，到處都有豐收，不再飢餓。他們提出的口號是：「摧毀月球，造福人類！」

趙鑫珊先生指出：千百萬年以來，地球上的一切生命便是在月球引力下誕生、進化來的，當然也是日月無私照、日出於東，月生於西，陰陽長短，終始相巡，以致天下之和的產物。

這些極端科學家只看到月球對地球的負面影響。那麼，正面影響呢？他們知道多少？

如果把月球摧毀了，其禍害是什麼？他們充分估計到了嗎？首先，地球上便再也沒有了清風朗月或仙頭看明月，寄情千里光的浪漫詩意。當然也不會有貝多芬的《月光奏鳴曲》、捷克作曲家德弗札克（Antonin Dvorak）的《月光頌》等感心動耳、蕩氣迴腸的樂曲。

再說，那些習慣在夜間出來覓食、喜歡月光的野生動物答應把月球一舉摧毀嗎？

人類同其他生命（動植物）商量過嗎？在漫長的進化過程中，野生動植物是人類的伴侶。

人類一直在犯一個大錯誤：地球是人的地盤。在地球上，人說了算。實際情況並不是這樣。何況關於禍福問題，李汝珍《鏡花緣》即說過：服近易知，禍遠難見。

蜘蛛網的結構引起了科學家的注意。為了揭示上帝用一雙看不見的神手編織蜘蛛網的奧祕，一群由物理學家、生物學家和結構工程師聯合組成的一個研究小組用計算機模型分析了蜘蛛網的結構（單個專家還不能勝任這一課題，可見理工科之間的溝通同文理科之間的溝通是一樣的重要）科學家們驚訝地發現，蜘蛛網的幾何造型以及平衡壓力和張力的布局都堪稱是傑作。因為力被分配到了整張蜘蛛網上。

這是大自然進化了上百萬年的成果。

大自然從不喜歡速食，它偏愛用漫長的時間去創造一切。

大自然是這樣一位苦吟詩人，唐朝詩人賈島曾在〈題詩後〉云：二句三年得，一吟雙淚流，這句話用以形容文人創作時的艱辛與持久，同樣可以如此形容大自然的創造態度：兩句萬年得，一吟雙淚流；人類若不賞，只好歸臥故山秋了。

大自然從不在匆忙之中寫詩。她完成一首詩要用幾萬、幾百萬年的漫長歲月。

這是大自然的創作態度。

建築師和工程師們經常從大自然（比如上面提到的蜘蛛網）學習一些美妙的原理，從中受到啓發。也許蜘蛛網對建造由許多根繩索拉著的建築物有所幫助。

其實，人類像大自然學習是一個很古老的課題。比如在航空史上，一些早期異想天開的飛機設計師就觀察過鳥類的飛行。直到今天，由我們人造的直升飛機在許多性能方面還遠不及由上帝那雙看不見的神手創造出來的傑作：鳥類非常符合科學原理的飛行。因為大自然的本性是節約；科學的極致是哲學，是宇宙宗教感，是內心驀然升騰起一團敬畏，是遠處飄浮著一團白雲，幽遠、深遠；渺遠和迷遠……。

中國唐代詩人王維〈終南別業〉有如此的境界：行到水窮處，坐看雲起時。

哲學的極致不是科學，所以相反的命題不存立。

哲學的極致也是天邊一片浮雲，此即南朝詩人陶宏景〈答詔問山中何所有〉所謂：山中何所有？嶺山多白雲。只可自怡悅，不堪持贈君。

從大自然的哲學認知中，體會到永續與經久，我的許多次山徑之行是為了向大自然表達感恩之意。哲學走進高山，可以放開眼界，一半青山一半雲，一覽盡收天下秀，且看四面風光皆入畫入境，心中常常是滿滿的感動。

有階可上，人比山高

　　登山探險作為一項獨特的體育運動，已憑其迷人的魅力風靡整個世界，人類畢竟是從山野走出來的，對自然風貌的渴望和前輩所開創的生存之路，這種行為的本身，或許真是一種本能的呼喚，是身心企盼的滋補靈藥，能夠讓身陷迷惘、漫無頭緒的生命，重新找到重心與方向，加上那種不屈不撓的精神追尋，使越來越多的人走向高山、大川、冰峰雪谷，在這條艱辛又壯麗的攀登路上，所有的加入者都會發現，這項運動賜給人的收穫，是如此之大，對生活與人生的熱愛、戰勝困難的勇氣與信心、寬闊又豁達的胸懷以及生命的真諦都是群峰峻嶺所給予的。

　　攀登的魅力有多大效應，看取決它對人際關係的簡化與昇華、對友誼的互動與信任和對攀登過程中彼此合作的增強，以及人與第三者（山脈、挑戰）之間的關係，這些對人際關係本身的正面作用是無法取代的。在具有神祕魅力的探險後面，呈現出的堅韌不拔和自律自主的野外生活，是對我們天生的舒適和安逸的解藥，這一切正足以說明不少企業家、管理者（如王品集團、玉山銀行、兆品酒店、桃源戶外等等）喜愛這項戶外運動的具體理由。登山，過去人們習慣把它看成是對大自然的征服（不僅是挑戰），但事實上大自然從未被征服，被征服的是登山者自己。因為大自然按照其自身節律亙古不變地運動著，破壞它就受懲罰（酸雨、沙塵暴、赤潮、細懸浮微粒等可以作證），發生變化的是攀登者對大自然及自己認識的更新、讚嘆與崇仰。

　　許多人對高山的熱愛以及它所賦予山友生命的意義與日俱增，這在很大程度上是因為愛山者做了最佳的選擇。

　　登山是個大得足以讓人揮灑全部青春精力的舞臺，它讓人遠離違法的行為，甚至都不再有粗魯的舉止。對誤入歧途的年輕人，最佳救贖之道，建議上山吧！

就我而言，實現人生目標最明確、最有力，也是最準確的象徵、啓發與落實：就是攀登高山。

因為高山是自然賦與愛山者生命的重要符號。

高山變化無常，一山多面：風和日麗時寧靜馴服，風雨交加時暴虐躁動。高山嫵媚迷人，又令人生畏；威嚴雄偉，又樸實無華；啓迪人的心靈，又激起人的鬥志。登山運動也有兩面性：一方面，登山運動崇尚堅定的個人主義，追求馴服自然界中最令人生畏的環境；然而另一方面，這種追求也要輔以苦行僧似的訓練。

登山時，順應自然，所有人都可以獲勝：所有隊員可以一起登頂。用登山做比喻能更靈活地體現各行各業合作性競爭和雙贏。登山者可以而且也常常相互競爭或與山峰較勁，人的本性在極端的情況下會更加張揚。但是最優秀的登山者還知道他們並不一定需要拼得你死我活，而且事實上也確實如此，才能最終獲勝。希拉瑞、馬洛里、佛恩、艾瑞克、梅斯納為我們做了最佳的典範。他們都是高山行動哲學家！

登山不是在一個可以較好控制的地方進行的，而是在大自然中，不可預測的背景下進行的，山脈不是我們尋求心靈的安寧、重新充電和找回決心的惟一地方。但是我相信，在大山中學到的東西是獨一無二的。

大山本身就是一種深沉的力量泉源。

登山的經歷將如何改變一個人對現實的觀念。在這裡，人的心靈將得到昇華與淨化。在那當下就是精神歸鄉。

人為什麼要登山？人一生所做的事情都是出於什麼原因？我得出的結論是，既然我們每人都在追求的是一種不平凡的經歷，當我們純粹出於愛好而做某一件事時，我們往往能做到最好，內心也感到最充實，對他人的影響也最積極。對我是如此，對年輕學生、喜愛登山者也是如此。

挑戰自己的極限攀登山峰，尤其是去征服未知領地的時候，正是這種令人刺激的、在恐懼和控制恐懼之間的衝突，使你處於一種極度的專注、創造力和興奮中，使登山不僅成為身體上的運動，而且也變成了一種藝術形式。也正是由於缺少了這樣的衝突和創造力，使得我們回到山下的生活顯得如此的世俗和令人無法滿足。你一旦品嘗過原汁原味的這種高山體驗，就很難抵

岩峰之外　何處雲天
馬博縱走風光（圖：周武鵬）

制重返大山再去冒一次險的誘惑。對於有些人來說，登山是可以上癮的。

　　登山給你帶來的還遠遠不止這種刺激感。絕大多數一生都在追求攀登的人對於大山有一種尊重，實際上是一種敬畏。大山擁有巨大的自然力量，對於那些接近它們的人具有極大的誘因和魔力。它們能夠引起人們對於無與倫比的美麗和可怕的未知世界的一種充滿衝突的感受。它們表面上看起來可能平和而安詳，卻能突如其來地釋放出強大的、狂暴而致命的崩塌、洪水和土石流。

　　法國印象派畫家塞尚（Paul Cezzane）曾說過：大地的景物以我來對他進行沉思，我就是它的意識！雖然狂傲，但卻意味著與大地互相擁抱與情感的雙面交流。進入高山，便是進入到一個與我既相異又相同的世界，在過程中，登高者的心智找到了自己，心靈經漫漫長路，又回歸自己。登高者發現的生命將更為豐富，登高過程中產生的思想也會特別真實。

　　可以這麼說：登山也許是最能體現人的本性的一種運動、一項修煉；登山運動是一個看似簡單走路卻可能耗盡生命與心血、持續挑戰自己極限的運動，登山者要學習的第一件事就是要永遠心存對大自然的敬仰，學會關鍵時刻放棄放下；登山是一種心靈深戲與意志探險不斷進行的活動，在忍受磨難的環境中重新認識自己。並培養與自然大地不斷的對話；登山是人與自然的

一種可深可淺的交流；登山給人的不是一種滿足，而是一種轉變；登山者來時抱的是對大自然征服的一顆心，但走時帶去的卻是被大自然征服的心；山是靈感之源，其遼闊和壯美自有一股神奇的力量。

　　人，在低處呆久了，不妨去高處看看。讓身體去接受一種洗禮，讓心靈去獲取一種充盈，攀登是一種向上的姿態、也是一種追求的過程、是一種智力的拼搏、也是一種情感的昇華，是一種甜蜜的苦行。

　　是的，登山也許就是因為山在那裡，也許就是因為想一次次觸摸山的指尖，感受山的溫暖，以及在途中和山的一次次相見。對於我們每個人來說，也許一生中就只有兩次特殊高度：一次是攀登大自然的高度，一次就是超越自己精神的高度！前者超越的是別人，後者超越的是自己，既是超越自己的極限，也是超越自己的精神和靈魂！登山需要熱情、勇氣、理智和堅持：沒有熱情，走不到高山腳下；沒有勇氣，山峰只在仰望的視線；沒有理智，盲動與衝動會令夢想夭折在山間；沒有堅持，就難以到達高山之巔。

　　將登高探險變成一種生活方式所需要的堅忍不拔遠遠超過登頂的要求。無論在人生目標的企盼中還是在登山中，或者是在登山這一行為當中，堅忍的人總是在努力地完成下一個目標，並且不斷地提高標準。這就是成功的基礎，也是在前進中不斷獲得成功的基礎。每個人的高山都是自己胸襟和視野折射的「我之山」高山不就是登高者對於自己胸臆的投射與具象寫照嗎？它和自然高山之間構成相互見證的關係，自然之山是博大渾厚的，人之所見以不同側面觸摸山的靈性，人賦予山形神色只能以言辭名稱，事實上只是稍稍挨近山的精神而已，但這也就夠了！沒有一個人可以窮盡高山之美，能不能參透高山雲霧籠罩、深不可測的遠方，似有深處影，就看有心人了！

　　夏洛特‧勃朗特（Charlotte Brontë）在《簡愛》（*Jane Eyre*）書中告訴我們：真正的世界是廣闊的，有一個充滿希望與恐懼、感動與興奮的天地，正在等著有勇氣進去、冒著危險尋求人生真諦的人們！

　　再者，另引強‧克拉庫爾（Jon Krakauer）所寫的《阿拉斯加之死》（*Into the Wild*）（按：《阿拉斯加之死》於1997年在美國出版後，迅即登上各大暢銷書排行榜，甚至在《紐約時報》榜上近2年，並引起大眾熱烈討論。）書中主角克里斯寫給旅途中相遇的80歲老先生的話：

杖朝步履儀容笑　飄然風致赴郊山
林兩全先生87歲時仍在臺中市大坑2號步道健行（圖：林金龍）

這麼多人活得不快樂，卻不主動改變這種情況，因為他們受到安全、服從、保守主義的生活制約……其實安全的未來最傷害人心中冒險的靈魂。人的靈魂中，最基本的核心是他對冒險的熱忱。

　　冒險的熱忱，也應是哲學的議題。

　　見證者：其一林兩全先生，號稱牛頭，1926年出生，是少數完登臺灣百岳後，也登頂全部日本21座3,000公尺以上高山者，成為日本登山協會認證獲得該項殊榮的第一位臺灣人，87歲時還每周至少爬台中大坑步道2次；83歲時第72次登頂玉山，創下國內70歲以上老人，登上玉山主峰最多次的紀錄。

　　其二老頑童劉其偉先生，82歲時率隊到巴布亞新幾內亞（Papua New Guinea）探險、文物採集、拍攝紀錄片；87歲還到所羅門群島探險。

　　捫心自問：80多歲時，我們是否還能漫行山區？

　　在世界各地與臺灣，許多人身上充滿冒險的熱忱、超越自己的極限、不停地進行意志探險與精神歸鄉等活動，持續行動，就是探索；持續攀登，就是哲學，登高者，皆可視為行動哲學家！哲學最終應該可以走向高山。

　　哲學探討的議題中，提出問題，有時比解決問題來的重要，我已把問題提出來了。

09 Camp

禪思：山林即道場

目擊道成

　　登山幾乎可視為不需要做什麼就可以滿足的非消耗性活動。登山是最多元、最多內涵的運動。登山幾乎也可以視為最具禪思的一種心靈遊戲。2012年8月17日早上6點，迎著旭日，在玉山東峰，經過了41年攀登，我終於爬完百岳。在那當下，沒有歡呼，也無太多情緒，卻有著悵然若失的感覺。這場漫長的登山之旅對我的終極意義是什麼？我下一步攀登計畫何在？從國內外各地的登山體悟，到底給我的生命帶來什麼？大多數稍具感性的人，都會有類似空茫虛幻的感覺。當我們面對空虛感，凝目注視，心中千迴百轉之時，這很接近宗教的開始。《莊子・田子方》說：「目擊道成」，在高山面前，可以悟了什麼道？當下的領悟只是「理悟」而已，並不是即事即理、事理不二的徹悟；或許僅止於只是確定人生方向、登高來修行方式的理悟，並末將悟見融入深層心態，統合六、七、八意識，依然不免有疑惑、難解的念頭升起。細看禪宗的公案、祖師傳、祖師語錄……等，便會發現「悟」確實有大小深淺和徹不澈底的問題。在佛教界，當凝目注視而有空虛感時，就是在禪的世界中所謂的大疑現前。大疑現前，真正的人生、醒悟才開始。

案例的省思

案例1　新舊告示牌文字

請留下鮮花供人欣賞（舊）

VS

請讓鮮花開放（新）

這是美國科羅拉多州拉瓦赫原野公園（Colorado Rawah Wilderness）的新舊指示牌上的不同文字內容。

兩者差別何在？

留下鮮花供人欣賞意謂著發生過辣手摧花、據為己有的行為，表現出人作為自然界的主人的傲慢自大與為所欲為，隱隱透露出：自私的人類是萬物的主宰心態。

讓鮮花開放，這是絕對、平等的慈悲心，如佛教所宣揚的無緣大慈，同體大悲，表現出人對自然界的謙恭態度與平等意識，以及維護自然界生機盎然的責任感，表明每一種存在都是價值的存在。

印度著名詩人、文學家、社會活動家、哲學家和印度民族主義者泰戈爾（Rabindranath Tagore）於《漂鳥集》（Stary Birds）中，就曾寫出：「不要想望要採集花朵並保有它們，你只管繼續走下去吧，因在你的路途上，花朵自會繼續綻放。」我們必須學習讓萬物順其自然（Let Beings Be），不加以任意宰割，不以人類標準為所欲為，尊重各種生物按自身的演化歷程發展演替，重新認識、肯定、尊重人與自然相互依存的夥伴關係，敏銳地感受生命的自主、豐富與多樣，透過愛護自然景物的深刻體驗，享受其中的讚嘆與

喜悅。詩人到底還是詩人，為開歲發春、百卉含英的草木花朵發言請命，是如此坦然由衷。想想李奧帕德（Aldo Leopold）在其代表作《沙郡年記》的前言，書寫著：「能有機會發現一朵白頭翁花（pasque-flower），如同言論自由一樣，是人不可剝奪的權利！」是如此鏗鏘有力。當身處「春山淡冶而如笑，夏山蒼翠而如滴」（北宋著名畫家、繪畫理論家郭熙〈山川訓〉）的山野現場，琪花瑤草的繽紛勝景，是屬於任何人的，山友何妨停步賞心悅目一番？未來的時代，將是綠色的時代，是自然界真正復活的時代。摒棄人類利己主義和人類沙文主義，把自生繁榮的、充滿生命活力的自然界納入到我們的認知裡，荒野的生物都是有價值的，相互和睦相處，是人類可以達到最高的境界和最美好的歸宿。

在生態覺醒、環保高漲的時代，我們渴望沐浴於山林的綠、曠野的風、彩繪的大地裡。企盼在我們的國土上，讓鮮花能永遠自由地開放。再者，將心比心，野生動物驚鴻一瞥的出現在眼前，我們是否也要效法美國奧勒岡州魚類與野生動物署（Oregon Department of Fish and Wildlife）的張貼內容：援助有觀賞價值的野生動物！

另外要思考的是：為何有人可以恣睢自用、放肆專為？人是否是一切事物的尺度？

人不是最終的價值標準，也不應該站在大自然受造界的首位，人類只不過是生物群落中平凡的一份子，我們若持續對生物群落的自大、無知，不僅威脅到自身的生存，也會對地球的其他生物帶來致命的威脅。

但是，人是什麼？人是自然之子。自然是人的母親。自然界的物種不可勝數，人類只是其中的一種。雖然，人或許是自然界最近期的、最高階段的演化物種，是有智慧、有理性、有自我意識的存在生物，但是，人類絲毫不能因此擁有特別的權利，人類沒有破壞環境、竭盡資源以滿足自身物欲的權利。沒有人，世界將是不完整的；但是，沒有寬尾鳳蝶和藍鵲，大冠鳩和冠羽畫眉，苦苓樹和幸運草，荒野和河流，豔陽和明月，世界也是不完整的。

自然界的一切都有自己生存的權利，人不是自然界的立法者與宰割者，人類的利益與生態系統的利益互相依存在，不可分離。與一個繁榮的、充滿生命活力的自然界和睦相處，是人類的最後歸宿。

花如解語迎人笑　草不知名隨意生
山區隨處可見的花花草草（圖：林金龍）

　　我們不要過分陶醉於我們對自然界的目前勝利。對於每一次這樣的自
負，自然界會很快反撲、報復了我們，自然的平衡才是終極價值。

　　整個自然的世界都是那樣——森林和土壤、陽光和雨水、河流和山峰、
循環的四季、野生花草和野生動物——所有這些從來就存在的自然事物，支
撐著其他的一切。而且和諧地、平衡地存在許久。大部分的人類卻傲慢地認
為人是一切事物的尺度，這些自然事物是在人類之前就已存在了。這個可貴
的世界，這個人類能夠評價的世界，不是沒有價值的；正好相反，是它產生
了價值——在我們所能想像到的事物中，沒有什麼比它更接近終極存在、終
極關懷。

　　偏遠的登山步道上，發現了一些不顯目的、幾乎被人忽略的野草，開
放著花朵時，是否會激起了這個情感：這朵小花是如此純樸，如此不矯作、
如此的自在，沒有一點想引人注意的意念，也沒有侵犯他物的意圖，依它自
身的生存策略，安然、有序地生長著。當我們看它的時，它是多麼溫柔，多
麼充滿了聖潔的榮光，掩映生姿，粉紅駁綠，如此燦爛，但正是它的謙卑、
它的含蓄的美、它的自在，喚起了人們真誠的讚嘆。靜謐春日裡，看著花草
放肆生長，醞釀著各自閒情逸致，恣意怒放心事，豪情意興被一次又一次挑
起。漫步其間，山友可以在每一朵花瓣上省思、見到生命或存在意義的最深
刻的神祕與啟發。

　　山徑綠處人醉途，百花紅時客迎春，在那個當下，山友心裡跳動的情
感，頗為近似於基督徒所稱為的神聖之愛，這種愛可伸至宇宙生命的最深
淵。可以如此說：一個喜歡上山帶著相機到處拈花惹草地拍照的山友，一個
在登山過程中，會停下腳步，細心欣賞路邊小花、輕撫新嫩枝枒的山友，經
常愛山得山趣，倘佯於鳥鳴不鳴山靜，花落未落春遲的山徑中，在心態上我

覺得是接近禪宗的意境的。

　　而登臨高處，山風徐來，輕裾致爽，令人意氣風發。眺望四周，遠山近山杳靄間，前山後山相彌漫，或蒼蒼茫茫，如夢如幻；或朝雲山腰生，我在雲中行，此時春光躺在群峰懷抱裡，薄雲從這峰漫遊過那峰，雲氣氤氳來，輕霧縈繞，長煙引素，突然思及《小窗幽記》：「雲煙影裡見真身，始悟形骸為桎梏；禽鳥聲中聞自性，方知情識是戈矛。」的意境的奧妙。

　　在雲影煙霧飄渺中領悟到了真正的自己，始知肉身原是拘束人的存在。在鳥鳴聲中領悟到了自己的本性，才知執著於感情和識見原是傷害人的武器。

　　心性可以不受任何拘束的，然而，我們卻經常割捨不下，背負著肉身，時時為這個肉身所牽絆，營營於披衣帶錦、山珍海味，生命若為奴隸，豈不是桎梏？佛家說色身是幻，猶如夢、幻、泡、影一般。眼見雲影煙霧，若能悟見肉身也如雲煙一般易逝，方能明瞭生命苦短，實不應為肉身所縛，而應如雲影般不羈，煙霧般無束，自由自在，當下應能感受生命勃發、雋永，才能體會到生命的真意。

案例2　道元禪師

　　13世紀時，日本的曹洞宗的開山祖師道元禪師，是日本佛教史上深富哲理的思想家，一生謹守師命，並帶領弟子遠離京都，至荒無人跡的越前興建永平寺。永平寺位於福井縣中部福井寺東南約16公里處，三面環山，是日本第一巨刹。是佛教中的曹洞宗一派的大本營，在日本全國擁有15,000座下屬寺院。流傳至今的永平寺，據說仍然固守道元禪師的宗風，日本人稱為「道元禪」寺前有一座半瓢橋，後來命名為偃月橋，其名源於這位禪師的一個故事：道元常到此小河用瓢飲水，但他每次都只喝半瓢，將剩下的水倒回河裡，而後欣喜地看著河水向前流去。乍看似乎是浪費水資源的作法，引起弟子們疑惑詢問，道元禪師說明，每次倒回山谷的那一點水，都是為了讓水能流回河川，繼續嘉惠後世的人們，這些河水，沒有什麼是可以留住的，也沒有什麼是可以帶走的。意謂著禪門人士對自己持續精進修行，以期能夠度化更多眾生。永平寺參道入口處，矗立著與這則故事關係匪淺的一對石柱，上刻對聯「杓底一殘水，汲流千億人。」這一非常簡單卻又包含著豐富的永

左：荒草斜陽外　落花流水間
　　永平寺寺旁的偃月橋與流水（圖：林金龍）
右：永續為樑千秋業　關懷作柱萬代基
　　永平寺參道入口矗立著象徵入口界線意味的石柱對聯（圖：林金龍）

續意識、倫理關懷的做法，我們不得不深為嘆服，禪師的行為，我們想到了
什麼？這種行為的背後，告訴我們什麼？抱持如此心態走入群山，會碰觸到
什麼議題？會顯示出什麼行為？我們如果把這種概念延伸到登山的領域中，
我們進入山區，可以做些什麼？不該作什麼？可以帶走什麼？不可以帶走什
麼？倘佯山區，流水有聲如共語，閑雲無跡可同遊，朝看山之橫，暮看山之
縱，若能更坐寒山共一杯，大局觀相，一斑窺豹，或許只有隨緣，才是真諦。

　　再者，只喝半瓢水，汲流千億人，引申讓能量通流的概念，現在對生
態系統與經濟領域的能量通流有不少建設性的發展，雖有立場各異的論戰與
對話。寬慰的是：臺灣社會上目前瀰漫著從能量通流轉而對生命、資源通流
的全面又深層關懷與協助，如「家扶好鄰居、愛心待用店服務計畫」、「愛
心物資銀行」、7-11等超商之社會救濟，或如臺灣基督教救助協會在已執行
多年之「重大災難救助」、「急難家庭救助」、「弱勢家庭兒童課後陪讀」
等服務外，從2011年4月起，再推出「1919食物銀行」，幫助因天災、重大
意外或經濟弱勢的家庭（含單親、外籍配偶、隔代教養、身心障礙、獨居老
人、中低收入等）而陷入經濟困境的急難家庭。或者如剩食再生的落實，減
少食物無謂的浪費，以再分配、再加值、再利用等方式，解決剩食問題，開
創更多降低食物浪費與循環使用的社會風氣，這些舉動帶來的隱形價值，扮
演著更多社會安全感體系的支柱，如此匯集眾多的微力量，會對我們的弱勢
者、更生人、外來勞傭與循環經濟有更大的幫助。

　　此一概念，愛山者誠如白居易〈游仙遊山〉詩云：「暗將心地出人間，
五六年來人怪閑。自嫌戀著未全盡，猶愛雲泉多在山。」撥開雲霧，目睹青
天，但仍願與孤雲，相為伴侶，愛屋及烏，此中境界，當能點滴體會一二。

看山是山的三種境界

　　宋代青原惟信禪師所謂的「未參禪時，見山是山，見水是水；及至後來親見知識，有個入處，（既參禪後，經良師教導而見到禪理時）見山不是山，見水不是水；而今得個休息處（可是禪悟之後得個休息處時）依前見山只是山，見水只是水。」這段道破禪思經驗過程的經典文字，詮釋了禪就在其中。

　　未參禪時見山是山，當我們把山看作是聳立在我們面前時，這是從常識觀點和理智角度分別心去看山，是執迷於世俗外物的境界，以一般人的心智去看待山水，這時的山是沒有生命的山。既參悟禪思後，我們不把山看作聳立在自己面前的自然物，把它化為與萬物合一，山便不再是山，不再是存在於我們面前的自然物而已，我們看到諸相非相，所以見山非山，見水非水，見相非相；當我們把山看作獨立於我們之外，看作是與我們對立的存在時，山是山，人與山是對立的，可是當我們真正禪悟之後，便已把山融合在自己生命裡面，也把自己融合在山裡面，山才真正是山，這時的山是具有生命、感情、可以對話、相互靈通的山。

　　這樣，一旦我們認識自然為自然，自然便成為我們生命的一部分。自然不再是與我們漠不相關的陌生者。我在自然之中，自然也在我之中。我與自然，不但彼此參與，更是根本的合一。因此，山是山，水是水，我之所以能夠見山是山，見水是水，因為我在山水之中，山水也在我之中。我見山如是山見我亦如是，我之亦見山即山之見我。宋代詩人辛棄疾說：我見青山多撫媚，青山見我亦如是。如果沒有這一種合一，就不會有自然的體悟。禪所謂的本來面目，就是要在這裡加以體會的。

　　禪就是慢慢地從空性的道理中解脫出來，這就是建空，所以見山不再只是山。最後見山還是山，因為不再受干擾，一切相都由空性來處理，處理過

後，就不再生煩惱，超越了世俗的羈絆與限制，返歸純真質樸，寧靜祥和中見識真面目，因此見山還是山。（有如多年廝守的牽手夫妻、比馬龍效應、高峰經驗等）在這過程中，澈底擺脫了是非名利的糾纏，超越了自我的執著，經過了否定再否定的歷程，登山中接觸了對大自然的三層次心靈洗滌，才能真正得到悟道、解脫，領悟了禪宗的真諦。青原惟信此話最基本的意思是應當能肯定的境界不同、見識就不同。同一客觀的山水，在不同的境界、不同的人看來是不一樣的，所以，真正完整的、圓滿俱足的、無缺的山水，既存在於大自然，也能存在於如修禪者的心中。

　　我們拿美國的太空梭與太空人來比擬：歷經出發、到達外太空再回歸塵世，當太空人在外太空漫步審視地球的壯美時，他們精神層次可以達到了這種深沉寧靜的境界，透過了這纖微的、生動的感性經歷，以一種清新的眼光，前所未有的凜烈心境重回到塵世裡，我相信太空人在太空中歷經宇宙漫遊、空中凝視地球的經驗後，應能體會青原惟信禪師看山是山的三種境界。

登山與禪心

　　登山過程，有如朝聖、領受、修煉、悟道，就如同在參禪。群山就是道場。

　　這似乎解釋了為何知名寺廟大都蓋在高處或山上？

　　回教說要往山裡尋道，耶穌在西奈山（Mount Sinai）上單獨見摩西，頒布十誡和律法。經典記載，告訴我們一個現象：崇高與神聖均與山有關。

　　再者，禪另外強調即是我們的平常心，就是說，在禪裡面，沒有什麼超自然或不平常或高度抽象性而超越我們日常生活的東西。當你覺得要睡的時候，就休息；當你感到飢餓的時候，就吃東西，就像天上的飛鳥和地上的花兒一樣，不擔心你的生活，不擔心吃什麼或喝什麼；也不擔心身上要穿什麼。聖印法師說過：禪宗與王陽明都曾有這樣的一句話「飢來喫飯倦來眠」就是說餓了吃飯，累了睡覺。這句話打開了佛教禪宗的奧妙之處。禪宗的語句多有高尚深遠的寓意，但是當參禪到了意念極端則理盡而詞窮，欲說而不可說了。當詞窮意盡的時候，只有「飢來喫飯倦來眠」一途了。「悟了同未悟」也就是達到了意念之極，沒有什麼玄妙奇特之處了。這就是禪的精神。

　　禪宗的飢來吃飯倦來眠，和詩旨的眼前景緻口頭語，日本近代文學史上享有很高的地位，被稱為「國民大作家」的夏目漱石，其詩句「飽看江山猶未歸，青山不拒庸人回。」；清朝詩人周籛說「江山千里總奇絕，我昔思歸情惘然。」；明朝湛懷法師詩句「山林未乏忘形友，日與孤雲自往來。」等，不管是參禪悟道或作詩填詞、登高忘返不返，它的玄機妙理看似高深至難，卻反而是存在於極易之處。行為、詩思於無心之中，反而與天真與自然接近了。

　　陶淵明和寒山的詩都是很平易、很淺近的，都是些眼前的景緻、口頭的、尋常的語句，而成為古今的佳句名言。

　　唐朝散文家與哲學家李翱〈贈藥山高僧惟儼（其一）〉說：「我來問道無餘說，月在青天水在瓶」蘇東坡〈觀潮〉有詞說：「到得歸來無別事，廬山煙雨浙江潮」這都是寫盡了意念的極端，全都由無心而寫出來的，機息心清，月到風來，所以成了天真自然的名句。

　　高山雖然巍峨高聳，但他並不能妨礙白雲通過，由此我們可以覺悟到「出於有心，入於無心」的機樞。晉陶淵明的「雲無心以出岫」，和登高屢見的「山高豈礙白雲飛」、「雲山與我心俱閒」、「請將俗事且姑置，坐看山雨濯晚翠」、「悠然到處皆詩本」、對雨千峰靜，看山百慮輕，可見山色即是禪心啊！

　　行到水窮處，坐看雲起時的慢走與閒適，看心情與體力爬山，懂得適時休息、放下、攬景，不疾不徐，一路欣賞美景，不斷與自然對話，禪心也可是平常心。

　　奧地利的登山家赫爾伯特・提比（Herbert Tichy），在即將登上阿爾卑斯山頂前的數分鐘，曾記下如下的感受：「這是我從未有過的感覺，在我周圍的世界，都充滿慈愛來接納我，雪、天空、風，和我自己，無形中已融為一體，而昇華到神的境界裡。」陶淵明〈飲酒其五〉：「採菊東籬下，悠然見南山」常常被用來表示脫離世塵煩囂，心中存在著大閒自得、不假雕琢、清澄靜寂的禪境。蘇軾〈送參廖師〉：「閱世走人間，觀身臥雲嶺」、錢起〈谷口書齋寄楊補闕〉：「竹憐新雨後，山愛夕陽時」、晁沖之《具茨詩集》卷三〈送一上人還滁州琅邪山〉：「無邊草目皆妙藥，一切禽鳥皆能言」、「山河大地皆自說，是身口意初不喧」、《詩人玉屑》卷六：「茫然不悟身何處，水色天光共蔚藍」、卷十五：「淡然離言說，悟悅心自足」、那羅延窟學人《百名家詞序》：「秋陽未破風滿山，笑指千峰欲歸去」，這些感受，東西方的登山者，在登山當下的體悟，居然如此接近！

　　作家靳佩芬（羅蘭）曾說：人們登高遊山，可以欣賞它的深邃幽綑、高不可攀、深不可測的含蓄之美，因此俗謂尋幽探勝。尋與探，都意味著一種亦步亦趨的讚歎激賞之情。唐朝詩人常用山林來造境，以表達他們的禪思和對大自然的喜愛。因此，他們筆下的山是「石泉淙淙若風雨，桂花松子常滿地」的生機，是「只在此山中，雲深不知處」的幽謐，是「落葉滿空山，何

處尋行跡」的瀟灑，是在入世的生活中，奮鬥浮沉之餘，給自己的心靈尋訪一個自由逍遙、無人干擾的空間，使人間桎梏得到解脫。心一放下，禪思應可頓生。

公案與本心

　　禪不是宗教，它沒有信仰和崇拜的對象，也缺乏禮拜的儀式、形式及教理，它是智慧上的涵養，一種對實相的敏感度，一種以藝術的途徑去面對人生的涵養。只要人有敬畏自然、尊重生命的心靈，就應該可能擁有「禪」的生命。

　　禪宗在心理上與其他宗教教義，以及其他佛教宗派的教義不同之處，即在它對無意識的察覺：不即不離，若即若離。以形而上學的觀點，「有限」原是「無限」，「無限」原是「有限」；當禪宗提到「無明」和「悟」的時候，「無明」指的是我們自身心智的造作，而「悟」代表的是無明之霧散盡以後的心境。要驅散那障誤的雲霧，必需使用某種方法。禪宗所教的便是這種方法。

　　禪宗公案的作用就在於師生、學人之間的啟發，目的在於喚起個體的禪體驗。所以，只有那些自覺、理解的人，用禪宗的話叫做「作家相見」才能熟練地運用公案，相互接機、相互啟發，其結果方才是自度度人、圓滿自足。

　　公案是一種只能體會而不能用理智解釋的問題。公案是禪師給弟子的難題。

　　個體經驗而非社會規範，自覺自願而非蒙然被迫，自由解脫而非束縛障礙，這就是禪宗公案與官府公案的本質區別。正因如此，在禪的天地世界中，雖然人們頻頻地相互接機、相互較量、相互幫助、相互啟發，但禪師們卻公然宣稱：禪宗公案的最根本原則，最本質特徵，就在於「不說破」。

　　禪宗以公案接機印證成為一種風氣、一種傳統時，其機巧特色明顯地被凸顯出來，具體而言，就是要求禪師們借題發揮，在答案中編織進弦外之音，而其中又蘊含著你所理解的佛法禪機，所謂：「鴛鴦繡出從君看，莫把金針度與人。」（元遺山〈論詩三首之一〉）正是這一機巧特色的藝術總

結，也是禪宗公案能在「不說破」、「答非所問」的同時，又保持其魅力、吸引力的祕密所在。

本性法師說禪法的修煉，其中一大奧妙，就是要喚醒心靈的主人。禪家喚醒、啓示我們許多的途徑：轉煩惱心為清淨心；轉冷酷心為柔軟心；轉麻木心為慈悲心；轉流散心為專注心；轉躁動心為寂靜心；轉昏沉心為清明心；轉混亂心為調和心；轉迷惑心為覺醒心。尤其是，轉身心靈不平衡的心為平衡的心，轉身心靈分離的心為合一的心。

登山的心靈轉換，在氣奪山川、色結煙霞的情境中，山深生靈氣，很容易感受到禪是以心傳心的，亦即心影響心，即生命影響生命。

禪宗最大的宗旨是：「教外別傳、不立文字、直指人心、見性成佛」禪師認為：吃喝拉撒無非修行，砍柴燒水都可成佛。他不是什麼神奇玄妙的現象，也不是佛教專有的名詞，而是自然天成的本來面目，本心自性。禪，人人都可以參，喜歡登山，登山就是參禪。登山多年後，就像吃飯睡覺一樣，時間到、感覺來時，就有需要，就會上山，就像呼吸一樣自然，不必抬換、不必期約。

禪宗的特色是：喜純，誠摯，與自由。許多想研究禪宗的人，對自由有很大的誤解。他們以為自由是縱情放任或自我揮灑。但是真的自由，是照著事物本來的樣子去看它們，是去體會萬有的「本來面目」，那才是自由。

自由就是：隨喜，隨樂，隨性，隨時，隨興，隨情，隨伴，隨緣，隨境，隨心，隨意，隨願，隨人。

登山即參禪

禪的醒悟是一種可以把看來單調乏味的生活，索然無趣的平凡生命，轉變成為一種藝術的、充滿真實內在創造的真理，了然於心。

登山在內行人心目中，會被視為是一種不單調、不乏味的活動，因為山友的精神深戲中，除了高峰經驗（Peak Experience）的覺察外，還蘊藏著參禪的無限玄思。

禪的基本目標是什麼？用鈴木大拙的話來說：禪說其本質而言，是看入自己生命、本性的藝術，它指出從枷鎖到自由的道路，我們可以如此說，禪把儲藏於我們之內的所有精力做了適當而自然的解放，這些精力在不適當的環境之中是被擠壓被扭曲的，因此它們找不到適當的通渠來活動，因此禪的目標乃是要找到適當通渠拯救我們免於瘋狂或殘廢。這就是鈴木大拙所意謂指的自由，是要把秉具在我們心中一切創造性與有益的衝動自由展示出來。我們都擁有使我們快樂和互愛的能力，但我們一般對這此一能力視而不見、覺而不察。登山即可直接釋放這些通渠。

在這段定義中，我們發現禪宗的一些基本重點，這些是我們可以再加以強調的：禪是看入自己生命本性的藝術；它是從枷鎖到自由的一種方式；它解放我們自然的精力；它防止我們瘋狂或毀滅，並且它使得我們得以為了快樂與愛而表現出我們的能力。

禪的最後目標是開悟的體驗，稱之為頓悟。

開悟不是心智的變態；它不是一種神智恍惚狀態。它不是可以見之於某些宗教現象中的自我迷戀心智狀態。如果我們可以用什麼話來形容它，則我們只能說它完完全全是正常的心智狀態，誠如常以「吃茶去」來接引學人，有「趙州茶」稱號的唐代禪師趙州所說，「禪即是平常心」。

悟可以解釋為對事物本性的一種直覺的察照，與分析或邏輯的了解完全

相反。實際上，它是指我們習於二元思想的迷妄心一直不會感覺到的一種新世界的展開。或者，我們可以如此說，悟了之後，我們是用一種意料不到的感覺角度去看整個環境的。不論這世界是一個什麼樣的世界，但對於那些抵達悟的人們來說，這世界便不再是往常那個世界；儘管它還是一個有著流水熱火的世界，但決不再是同一個世界。用邏輯方式來說，它的所有對待和矛盾都統一了，並調和於一個前後一致的有機整體中。不論門是向裡開還是向外閉，都要靠樞紐，開悟對一個人有著特殊的影響。你整個心智活動現在都以一種新的格調來作用，而這比你以往所經歷到的任何事情都更使你滿足，和平，充滿歡樂。生命的調子改變了。在禪之中有著使生命更新的東西。春花更美，山溪更為清澈，空氣更為澄淨，人心更為潔脫。

　　這是一種神祕與奇蹟，但依據禪師們的看法，這種事情是我們每天都在做的。這樣，我們可以說，唯有透過我們親身對它的體驗，才可以達到悟的境界。

　　可以如此說：每一次登山，透過肢體的貼地接觸、五官對周遭訊息的敏銳捕捉，都有機會在體驗後領悟。

　　人的生活不能離開自然，人不能活在自然之外，人的存在根源於自然。所以，對禪來說，人與自然之間，沒有對立，彼此之間往往有一種自在親切的了解。

　　現代藝術的創始人，西方現代派繪畫的主要代表者畢加索（Pablo Ruiz Picasso）的一個學生曾向老師請教，根據他那立體主義繪畫理論，人的腳該怎樣畫？據說畢加索以非常權威的口氣答道：大自然裡根本沒有一隻完整的腳，此外再也沒說任何別的話。這可真是海外畫壇奇談，地球上人類、多至幾十億，怎麼能說沒有一隻完整的腳？那完整的腳又在何處？不難了解，熱愛大自然，反對一切束縛和宇宙間所有定型、通俗看法的畢卡索，從來沒有特定的老師，也沒有特定的子弟，他把繪畫素材、物體重新解構、組合，只有絕對的創作自由才適合帶給人更新、更深刻的感受。我們不知道畢加索可曾研續過禪書，甚至懷疑畢加索是否知道禪宗為何物，但是，在最高的人類精神自由與大自然的創作規律二種境界上，道理是相通的，所以畢加索能說出如此富於禪意的話來。

影隨人動　雲為光留
觀音圈（圖：周武鵬）

　　登山與禪思的碰撞，就好比觀音圈出現眼前，非常微妙的是，當登山
或攝影者停止行進時，觀音圈會在原地不動，但走動時它也亦步亦趨尾隨而
至，更奇特之現象是，每一位登山者的身影都會投影在觀音圈上，故登山者
均認為見此奇觀，乃是非常吉祥之預兆，而信奉佛教者亦稱之為「佛光」。

　　當我們遇到這種情境時，純粹主觀即純粹客觀，主權即客體，人與自然
完全合一。不過，這種合一並不含有為此而失彼的意思。觀音圈、群山並沒
有消失，我沒有吞沒觀音圈、群山；觀音圈、群山仍然聳立在我們面前。觀
音圈、群山也沒有淹沒我，我仍然保留著我的自覺。這即是禪家的真如妙境。

　　在意志活動、精神深戲的地方，便有禪。

　　禪是生命本身，所以具有構成生命的一切東西，禪就是詩，禪就是哲
學，禪就是宗教、就是道德，只要有生命活動的地方，就有禪。群山是生命
活動、尋找精神故鄉的地方，也是意志活動、精神深戲的地方，禪就在我們
登山活動的經驗之中，禪就是自由自在，禪也就是大自然。

　　「山中何所在，山中多白雲，唯自然可怡悅。」天主教教宗若望保祿二
世（Sanctus Ioannes Paulus PP.II）到日本訪問之時，曾在駐日大使館，會
見日本各宗教代表，交換彼此文件。而全日本的佛教會長：曹洞宗之管長秦
慧玉師以此言贈予教宗。

　　禪告訴我們，在無條件的把人類活動整個領域交給科學全權統治之前，
我們得停下說：不！我們需在自己心裡反省，看看自然事物是否像它們所應
當的樣子完好無缺。

10 Camp

美學：
天地有大美而不言

泉林浸潤，富在山高

　　臺灣的山是我們的母親，沒有山就沒有臺灣。山是地殼運動的造化。山體上每一條清晰可見的皺褶，都在訴說著這片相對年輕的土地，在億萬年造山運動中所經歷的佐證與變異。行走臺灣山林，比較其他國度，從南至北，從海角到山巔，一片翠綠，在海拔3,952公尺的玉山主峰下，居然還能看到一大叢生機盎然的玉山圓柏，接近4,000公尺的高度，還有植物生長！

　　比較北半球北回歸線通過的國家，同緯度各地區的植物群落，往東經太平洋到美洲為墨西哥，大都是高原的半沙漠環境，再經大西洋到非洲、中東，不是沙漠就是半沙漠，印度北部則為疏林，這些地區都不利於複層森林的發育，唯一可與臺灣比擬的只有中國大陸的雲南一帶，而歐洲大陸、日本等許多國家，森林最高只能自然發展到海拔2,000公尺，超過2,500公尺以上的高山，看到的景觀大都是石頭、白雪，或者是稀疏的花草。臺灣森林的分布可以到3,800公尺，並且大致可以分為熱帶到亞寒帶等7種植被帶。臺灣是世界上唯一擁有高山地形，且在高山地帶因為海洋氣候而擁有完整綠色森林的國家。

　　可以強烈地感受到，臺灣是如何被上天眷顧呵護的土地。臺灣島嶼的山岳有如神靈寵召、莊嚴如聖殿的氛圍。

　　臺灣，值得我們驕傲！往山裡去，值得我們行動！不登山、親山訪山，感覺會對不起臺灣。

　　以「閱讀」的方式翻閱臺灣高山這本凝練了數百萬年歷史和千百公里江山錦繡的巨著，相信曾親臨山區的山友的心情只能用2個字可以總括：感動。

　　它的顏色是臺灣的顏色，它的個性是臺灣的性格，但都具有獨特的世界格局，它值得我們親臨探訪，去展讀，去解密，去朝聖，去讚嘆，去呵護。

　　這是大自然進化了上百萬年的成果。大自然從不喜歡速成，它偏愛用漫

左：身在全臺最高峰　且為名山作主人
　　東北亞最高峰下生機盎然的玉山圓柏（圖：周武鵬）
右：滿眼佳景王維畫　四面繁花李白詩
　　雪山圈谷玉山杜鵑盛開（圖：王棟慧）

長的時間去創造一切。大自然是這樣一位苦吟詩人，大自然從不在匆忙之中
寫詩。她完成一首詩要用幾萬、幾百萬年的漫長歲月。這是大自然的創作態
度。臺灣，滿滿的詩篇，大自然的驕傲啊！

　　山有如屹立不搖的偉人。接觸山野，會讓愛山者的人生更豐盈和壯美，
山，就站在夢裡迴旋；山，就流在心田激盪。大山厚藏著夢想，經常看山、
讀山、入山、遊山，生命不會迷失，於是，人就有了嚮往、有了企盼、有
了方向，也就有了遠方、有了願景，心的純淨也就有了一朵朵寧靜安詳的幽
蘭。有山有路，這是人生的豐盈和壯美。山上人生，永遠是一道道四季幻化
的美麗風景。

　　山水林泉的富有或者說誘惑不在物質，而是心靈的適意和自得，其形貌
與特質，對愛山者來說有著強大的吸引力，仿若另一個獨特又深具魅力的自
己，誠如辛棄疾詞〈賀新郎〉指出：我見青山多嫵媚，料青山見我應如是，
情與貌，略相似。《孟子・盡心上》記載孔子也曾「登東山而小魯，登泰山
而小天下」的壯舉，杜甫詩〈望岳〉則有「會當凌絕頂，一覽眾山小」的豪
情，寇準詩〈華山〉勾勒的「只有天在上，更無山與齊，舉頭紅日近，回首
白雲低」的境界又是何等愜意和暢快，同時，高山恢弘博大，和光同塵，無
論何種氣質與心靈需求的人，都會在它懷抱裡找到自己的靈魂歸宿和精神家
園，此即：深山之富，這富庶，既可充塞天地，遼闊無邊，又可回歸彌漫於
六尺血肉，寸心之間。在山水林泉的浸潤下，人好像更容易找到獨立充實、
愉悅自在的精神；安寧純潔的心靈；以及那份行到水窮處、坐看雲起時、相
看兩不厭的從容徜徉、縱橫俯仰的灑脫和逍遙，它的超拔脫俗和隨遇而安，

也如美好的大自然一般，令人難以拒絕。胸中塊壘當然也就被上下坡之間裡清醇野逸與一步一腳印的貼地直擊滌蕩殆盡了。

　　因為山高，所以登山，登山的超功利的審美價值在當代尤為重要，具有撫慰人心、安頓靈魂、修善人格的強大作用，即如古人所說的以林泉之性度林泉之心。古人往往在現實中遇到困頓或迷茫，比如當個人志向或抱負不能伸展，個人理想和觀念不被世人所理解、接納，或當社會發生重大轉型，傳統道德、價值觀念、生活方式和思維方式等受到很大挑戰和衝擊之時，會選擇到山林中去遊歷甚至隱居，或寄情於山林泉石的懷抱裏，以擯除世俗的榮華與煩惱，求得山林的自由與解脫。眾多詩畫無不充盈著這樣一種遠離塵世的冥想和樸素或純真的韻味。山林是人在自然之中尋得的一個庇護所，一種在萬物的遷移流變中始終靜止的永恆。人棲息在這裡，安全而安然，坦然地接受山林的陶養，到達平和、無欲的境界。以「林泉之性」度林泉之心，就是要造就不受社會枷鎖束縛與名利誘惑的人，並將這種精神以藝術的形式傳達給那些缺乏這些閱歷的人，讓他們也享受一下這種迥然超塵與和平寧雅的精神，獲得精神的自由與心靈的解放，成為血肉豐滿的人，塵世的思慮與其說是被拋棄了，不如說是得到了昇華。這對於當代人來說非常重要。

人化自然，自然人化

　　登山是一種「人的自然化」，喜樂登山，回歸自然，它既是一種呼喚，有如遠處的鼓聲；也是一種心境，一種身體、心理、心靈從激情到平和的狀態。輕易可達到的人與自然、宇宙間節奏韻律的同步共鳴。「人的自然化」使人恢復和發展被社會或群體所疏離、戕害的人的各種自然素質和能力，使自己的身體、心靈與整個自然融為一體，表現為長久的平淡，是雲淡風輕、雲卷雲舒的；是望花隨柳、花開花落與自然自在的閒適心境。可以是人化的自然和自然的人化，象徵著人格的獨立自由和精神的快樂無羈。所以，山林是樂山者可以把臂言歡、推心置腹的密友，是寄寓性情理想的心靈家園，是天籟人籟、合同而化！她深情地鍾愛著人類歷史上最有魅力最為永恆的美：自然美。恬靜而淡雅的趣味，浪漫而飄逸的風度和樸質而無華的氣質情操，從而造就了愛山者獨特的生活風範和精神面貌。

　　山庇護一方生靈，從容開朗的真性情，既有山的質樸，也有山的自在。每個人都可以以自己的方式問候晨曦日出與晚霞落日的山林，將自己也坐成、融入成一道美麗的風景。群山之美被人的主觀感思化出了另一種美，這就是王國維所說的：以我觀物，物皆著我之色彩。自然景觀，轉變為人化的自然。與山為鄰，大自然便在心中；與山相契，山友彼此間俠骨柔腸，氣聲相通；這種情感使得人間的和諧與自然的和諧自覺統一起來，使得仁人君子將其作為一種人生的追求而為之不斷努力。不但表達了我們所追求的人與自然的和諧，而且也充分體現了登山文化的獨特魅力，體現著一種活潑鮮活的生命力。

　　山林向我們展示了她的大氣與從容。有著寬厚溫柔的懷抱，既容納了參天古木，也庇護著纖纖弱草，既給飛鳥走獸提供了溫暖棲地與家園，也給前來登臨探訪者以心靈的撫慰。山友前來放鬆的，只覺山風輕拂，一舒胸臆；

來尋勝的，只覺山林深邃，曲徑通幽。人們之所以愛夫山水，其根本原因就是人的本性中有林泉之志。其思想基礎可以源自老子的順應自然和莊子天地有大美的觀點，正是天地自然之中有大美，所以觀賞自然或山水畫才能怡悅性情而快意人心。古人提出的「應目、會心、暢神」三個層次，當代人缺乏學習、領悟所謂的林泉之心。通過審美活動、通過山水文化，去喚醒它、照亮它，使人有意識地去發現它，展示人與自然和諧、無間的精神融會，將扭曲了的人性從世俗的情累物欲的桎梏中解放出來，恢復人類固有的自然天性，在山林與自然中最大限度地實現人格的絕對獨立和個體精神的無限自由。人們越是體會到山林自然的真率與淳美，越是體會到天地靈氣對人的靈魂的淨化，就越能返歸內心，形成人性的理想品格。這也是登山文化在當代的一種價值和意義所在。把群山人格化，賦予群山以人的情感，遊覽欣賞群山時，不刻意追求山本身的高低大小、秀美程度，而重在以登臨者旅遊主體的主觀感受為歸宿。山之美通過人的感受表現出來，不同的人可以從不同的角度來感受、欣賞山的自然之美。這就是說，自然是人的身體，也是人的心靈，樂山也好，樂水也好，都是人的全部人性豐富性的展開。「人的自然化」主要指肢體；「自然的人化」主要指心靈。

做人如山

　　高山是昂然屹立、高聳向天、崇高靜穆、凝然厚重、寬待仁慈、堅毅不拔、沉穩篤實、橫亙魁偉的，充滿無限生機，且孕育萬物而不求報答。順時而化外幾乎歸然不動。山是壯美大度的，它象徵著恒久安詳，更象徵著剛強不屈與進取向上的形象，它所蘊含的深沉啓示，正無限吻合了愛山山友內心的法度。山千疊雲橫、志存幽遠，山以執著挺拔表現力度；雲來山補缺，奇峰插白雲，山的哲學蘊藏著正直；有階可上，人可比山高，一步能空天下山，山的邏輯意味著青雲直上；天靜雲收，去天一幄，簡潔是山的風格，它拔地而起，直視蒼穹；未知明年在何處，且為名山作主人，山是有記憶的，經年累月，歷經蒼桑，成就偉岸氣質；拔天撐地，靜凝神氣，山是靜止的百科全書，它書寫了青松氣概、磐石風格，能夠打磨你的銳氣和傲骨；讀山，你能懂得什麼是無端弄巧、山靜日長、面面有情、賞心過客；山氣韻神閑，安泰如素，厚德載物，「愛山樂山」者，是歡喜穩健平和，秀外慧中，神氣若定，陽舒陰靄，俯仰天地，這也許，正是「行走山林」者之特點。

　　常常登山看山想山，於是對山有了一種別樣的感受：做人當如山。山，地表隆起之物。它負勢競上，陡石側立，巍峨挺拔，氣度不凡。做人當如山，不是指昂首天外，居高臨下，盛氣凌人，目空一切，而是說精神境界要高，思想品德要高，見解見識要高，工作績效要高。當年，范仲淹在讚頌桐廬郡嚴先生時寫道：「雲山蒼蒼，江水渙快，先生之風，山高水長。」用「山高水長」比喻人品節操之高潔，足見人們樂山、愛山、贊山、比山，往往是由表及裡重神取義的。山，不僅代表著恒久和安詳，更象徵著寬厚大度與剛毅。山的性格是穩重的。臨謗不戚，受譽不喜，遭辱不怒，天天看雲卷雲舒，年年賞花開花落，山，身高不言高，體厚不稱厚，每臨大事有靜氣，任憑風吹雨打，我自歸然不動。這種性格、這種品質，正如南宋詩人楊萬里

空山約伴　幽情共敘。
雪山翠池路邊拔山撐地的玉山圓柏（圖：周武鵬）

〈曉行望雲山〉所道：「卻有一峰忽然長，方知不動是真山。」山的胸懷是寬大的。無論是參天大樹還是斜樹殘枝，無論是名花貴卉還是野花小草，山都給以生存的空間。無論是百鳥爭唱還是熊嘯鹿鳴，無論是畫眉啼吟還是獼猴淘氣，山都給以居住的自由。無論是候鳥飛來飛去還是動物上山下山，山都不怨不恨，笑迎笑送。它追求相容、厚德載物。凡是有生命的東西，山都迎你來、留你住，為你提供用武之地。即使是岩留冬夏霜，也讓你千萬和春住。山雖是孤獨的，但它並不寂寞，因為它擁有一個博大而精深、豐潤而寬厚的內心世界，正因為山的穩重、寬厚、大度與剛毅，所以才有千萬年的昂然矗立，傲視天下衆小，挺拔於天地之間，高標逸韻，卓爾不群；所以才有藍天的呵護，陽光的問候，白雲的牽掛，江河的依偎；所以才有蒼山聳翠，清風送爽，溪水潺援，鳥語花香。看山思人，做人如山，雖難如是，心可嚮往之。

　　只要置身於青山綠水之間，你我立刻拋卻喧囂和沉重，拋卻人與人之間的相互傾軋和爭鬥，遠離名利的羈絆，你我的內心一定很平靜、澄明，眼睛一定很安詳，人性一定得以回歸。一切都變得簡單與從容，一切都是那麼的自然。得到的是寧靜和安逸，體驗到的是真正的自我。平時生活的壓力使人壓抑和窒息，在山裡，你我會感覺到這是一個無限美好的世界。在這裡，可以聆聽小鳥啼鳴，泉水丁冬；可以仔細欣賞一莖小草、一塊石子、一棵樹木；可以像驢似地放聲吼叫；可以舒舒服服地坐下或躺下遠眺碧崗翠峰、雲

蒸霞蔚。如果真讀懂了山，就進入了人的心靈，山與人合而為一，此時此刻的人就是山的一部分，人可是石頭、小鳥、花朵。人在這裡是獨立的、自由的，人可以主宰自己，不受任何束縛，當下感覺到的是人生的甜美、快樂。正如梭羅所說：美的趣味最好在露天培養。幸福和滿足在身體內酥酥麻麻地流淌，擁有如此豐厚的財富，人生又何需太多，又何需計較成敗得失。我想，山賦予了我們無窮無盡的意義，只要我們愛上了它，我們的精神生活就不怕沒有滋養，我們的理想人格就不怕沒有基礎。

　　在生氣灌注的大自然懷抱中，總是能產生一種能修復身軀風塵善病的感覺，利榮馳念，一到山上，開眼便覺天地恢宏廣闊，在重返山色如黛的大自然背後，都潛伏者叛離現實情境的動因，雖然說到深處，多少牽動心中澆壘及隱私，令人作痛，但現實生活中，只要登高遠眺時產生的瞬時性的心靈自由，方能在自我忘卻和人性真實面貌中，找回淨化、昇華的契機。再次強調，心境愈能放懷徜徉，愈能得到淳實潔淨的美感。

　　山登絕頂我為峰，登上峰頂，自然的回歸，使人頓時忘卻了身後的紅塵俗事，感受著造物主的偉大與自我的渺小，有了對生命意義的全新理解，有了拋卻名利的自然之心。而這正是山的仁愛，它似乎在你不經意間時時處處告訴你做人的道理。那種厚重與耐心，感化著每一位登山者，使你頓時有了「不以物喜，不以己悲」的平常之心，有了「得意不忘形，失意不失態」的終身教誨。

　　登山者情滿於山。登山是登山者與山林泉石的一場對話，也是與自己的一場對話。所謂移步換景，其實換的是思想與心情。學識的增長，閱歷的漸豐，面對自然的視角和感覺會逐步變化昇華。山中萬象牽動心中萬物，陶醉於山中美景，頓悟於山外之意，在勇攀高峰的征程中鍛鍊自己的體魄與毅力，在曲徑通幽的開展中體會人生的起伏與變幻，在千變萬化的山境中回味生活的豐潤與美麗，在無懼無畏的走動中感悟生命的昂揚與積極，在昂首天外的從容中沉思幸福的完美與真諦。可以如此說，這才是登山的迷人之處。數十年如一日地爬山不止，才是登山之美的最高境界。

大山即仁者

　　孔子說：仁者愛山，山的給予和不求索取，象徵有仁德的人的品德；在山的穩重博大和豐富中積蓄錘鍊自己深沉寬厚的仁愛之心；山就如一位仁厚的長者，予取予求，雖沉默不語卻給人慰藉，引人深思。山有脊樑，人有人格；山有脈搏，人有生氣；山以虛受，人應放空；山能厚藏，人應謙卑。山和人的交融，使山更富有一種超然的靈慧，多了幾分朝聖之感。而人也從山的靈性和奇峰獨矗之中，悟出了生命的恆久真諦。

　　山林乃自然之大物，古代哲人的德化自然並不實際地改變自然或改造自然，強調的是觀照自然，從自然山林中發現人的精神價值，並上升到仁、德的倫理高度，甚至上升到國家以成的政治高度。哲人和藝術家從自然中更多的吸收的是心智方面的精神養料，古代哲人的德化自然的落腳點是精神。山林以自然形態媚道，也就是將道審美地表現出來，山林用多種奇麗姿態嫵媚地表現道，成為道的外觀形式。

　　前人在有意識地自覺地對自然山林作高層次的精神審美觀照時，西方人的山水（風景）意識可能還在沉睡之中。孔子那裡，以人的精神中的知、仁等智識倫理內容來觀照自然，從本無精神的自然山林中見出仁知等內容，這種德化自然的方法是以觀照為主，並不是實際地改造自然或人化自然的方法，而是在樂的觀照中與自然在精神上和諧統一，這可以說是中國古代哲人的一種獨特的自然觀與山林哲學。

　　所謂天人合一，不僅僅在於改造自然，認識自然（知、行），還在於人與自然構建審美主客體關係。山有豐富的內涵，雄偉或靈秀，當山在寒冷的冬夜黑黝黝地直指蒼穹，巍峨而冷峻；當雲和陽光變幻著山的陰晴晦明時，山神祕莫測。當你靜坐深山，用心向山傾訴時，山則撫平你內心的傷痛；而懸崖峭壁，會給你「壁立千切、無欲則剛」的昭示，山是說不盡的，總是經

常刻骨銘心地被它震撼，山格外莊嚴、厚重與寂寥。山也顯示神聖、凜然、肅穆，山總是空靈而朦朧，俗諺說：彼山還比此山高，這似乎在告訴人們，在人生之中，想出人頭地、卓爾不群，當然要胸懷遠大的目標，如山的穩重、厚實一般，始終矗立不變，包容萬物，執著而恒定，不為面前的困難所折腰，正如仁愛之人，和山一樣平靜，一樣穩定，不為外在的事物所動搖，他們以愛待人、待物，像群山一樣向萬物張開雙臂，站得高，看得遠，寬容仁厚，不役於物，也不傷於物，不憂不懼，所以能夠長壽。

古人將高山視為萬民所仰之地，它育萬物不倦，四方並取而不限，通氣於天地之間，這正寓意國家要滋養萬民，兼達四方、氣通天地，才能為萬象所仰。所以仁者樂山，人們從樂山中所感悟到的是國家以成。這真是中國古代人觀山樂山的獨特之方法和獨特之感受，可能西方人至今對此仍很難理解，西方人可能會迷惑、無法理解：為什麼觀看一座山能幫助治理國家呢？

登山的樂趣在於體會美。山以雄偉為其主要特徵，給人以雄壯、自強、博大、偉岸、仰慕、升騰的審美體驗以及由此產生的立志奮進，積極進取，自強不息的審美感悟。又如以秀、幽為次要特徵，能給人以心緒平緩、輕鬆、寧靜、淡泊、心境愉悅、明淨、逍遙、恬適、超然的審美體驗，能使人凝神靜思，潛心自修，怡情養性，達到淡泊以明志、寧靜而致遠的審美效果。一生好入名山遊的李白，以「一斗百篇逸興豪，到處山水皆故宅」（毛文岐〈李太白騎驢處〉詩）的豪情逸趣浪跡天涯，為名山大川寫下了許多膾炙人口的不朽之作。他賦予名山特有的美感、豐富的想像力和浪漫主義色彩，在名山的審美觀上達到了前無古人的高度。他的詩歌給人以大山大川雄偉豪放的美感。愛山者應當也會愛李白！

大山的養育萬物象徵了仁者的秉德無私。山的巍峨壯觀、雲的輕柔飄逸、霧的亦夢亦幻、草的昂然臨風、樹的蔥鬱蒼勁，都幻化在了審美的意境和自己的心情感受之中。大自然為我們提供了一個獨特的場所，感受、體驗、思考得越多、越深，人的生命品質便越高，讓我們在大自然中感悟生命的燦爛。

禪宗中也有見山是山，見水是水，之後見山不是山、見水不是水，最後又見山是山、見水是水的認識發展和昇華，也是在審美中閱盡人生悲喜聲

色之後的清淡與禪悟，正因為山滋生草木，養育生靈，蘊藏著豐富的寶藏，奉獻出無盡的資源，符合仁者的胸懷，是故仁者所以樂山也。山的高度吸引著無數的攀登者。登山能給人帶來一個不同尋常的視點，可以獲得更寬、更廣、更遠的視域。看那千疊雲橫、天邊風月，登高望遠，眼界頓時開闊，心胸隨之豁然，登山，外供耳目之娛，內養仁智之性，道出了自然山林對淨化人格、培養情操等方面的功效，作為人的審美對象的自然山林，不再是本體的自然山林，而是人化的自然山林。在人化的自然山林中，人形象的直觀到自己的力量，從而產生每對青山綠水會心處，常從霽月光風悅目時的美感。在這一過程中，欣賞者自己的人格力量、道德修養也得以昇華。

　　大山那仁者氣象和博大涵抱，山巔那開闊的視野和凌雲豪情，猶如一個巨大的氣場，氤氳化育，正是德育好課堂，誠如孔子所言，仁者所「樂」之山真是太高了，不僅形體高大，雄偉壯麗，內蘊更是厚德載物，高尚無私。顯然，這山既是天造地設之山，更是仁者心思神構之山，是自然之山，更是審美之山。自然之山的高大，與仁者情懷的高尚，彼此映照輝輝，通乎天地之間，自然之山遂具仁者高尚情懷，仁者情懷也如自然之山的高大壯偉，具象生動，感人至深。大山是仁者在天地間的剪影，仁者是大山在人文中的寫真。大山乎？仁者乎？大山即仁者，仁者即大山。

天地有大美

　　山巔的魅力就在於它永遠是一個能喚醒人尋覓魅力的目標。

　　就登山者的個體來說，他們所面臨的不可預知的危險與挑戰，他們面對這些危險與挑戰所表現出的勇氣與坦然，仍毫不遜色地體現著人類敢於冒險犯難的精神。正因為此，雖然「高山探險」的概念早就被顯得平淡的「登山」所替代，但在它更符合時代色彩的名詞背後，仍是人們心目中抹不去的飽含英雄主義色彩的悲壯韻味。

　　這就是登山，一個既充分體現自我又永不放棄合作的一項特殊的人類活動。

　　攀登高山給大多數攀登者的生活帶來了深遠持久又無法磨滅的印象。在困苦極端的環境中努力嘗試，為恐懼、失敗、絕處逢生與成功而流下淚水，讓你的生命力發揮到極致，充實得像活了100年！雖然有人為此付出了代價，但是更多的人體會到了大自然的靈魂，你可以直面審視和理解全新的生活信念，這些體驗也許就是攀登高山給我們所有人最寶貴的禮物。

　　因為山在那裡，時而豁然開朗又崛嶒孤傲；時而虛無飄渺而神祕朦朧，若隱若現中誘人不斷，經常不斷鞭策、招喚愛好山野自然者投入祂的懷抱，去親近、探索、解讀、瞻仰。愛山者登山，亦如文人抒發情緒，為文一言中的；畫家揮灑線條，烘雲托月；樂師敲金擊石，引商刻羽。歷經險阻，愛山者登頂那一刻，是否類似完成趣味盎然小品或粲花珠玉之論的最後結語？或妙手丹青而咫尺千里的封筆那一刻？或盪氣迴腸的交響樂章曲終奏雅的最高潮結尾？假若登頂不成，辛苦跋涉的過程，登高臨風，依然可以遣興陶情、悠然自得，也可以如詩、如畫、如樂，耽山玩水，高人雅致不過如此！

　　登山可以是趣味、欣賞、隨性，可以無所為而為，踽踽漫遊或獨行於幽靜小徑，郊山、中級山，皆能各領風騷，何需險阻高山，而身心四肢通體

乃知山水有佳處　到此始覺塵埃空
翠池晚霞與倒影（圖：周武鵬）

天著霞衣迎朝陽　撥開雲日諸峰出
旭日來潮的奇萊東稜美景（圖：周武鵬）

舒放、快慢可以自如；登山也可以是較量、對抗、勝負，嚮往征服的高峰經驗，真正體會到什麼是巍然，什麼是壯闊，什麼是崇敬。但登頂的魅力卻充滿許多的未知和不確定。對於經常攀登的愛山人，真正的山頂是在他們的心裡。向高山奮力邁進，其實就是向自我內在的精神深處進行探險，登山可以視同為心靈打開一扇自由的窗子，有此清楚價值認知，體驗過這種超越，才能飽覽山林。是的，登山也許就是因為山在那裡，也許就是因為想一次次傾聽大地在陽光下對我低吟、靜觀雲彩謙卑的佇立在天空的一角、晨曦以壯麗的色彩為群山加冕，或真真實實地觸摸高山的指尖，感受高山的氤氳山嵐與冷暖變化，思考山的存在真是一個永恆的驚喜，就如同生命本就是驚喜，認識在謙卑時所顯現的平凡的偉大，才是最近乎偉大，以及在山徑途中和山的自然奇美一次次邂逅。

　　多少年來，在許多山色漸深的幽徑上獨行時，常常因體會出群山偉大靜寂的沉默而迷戀不已；也曾在霪雨、陣風不停歇肆虐時，凝望搖曳的樹枝、小草，沉思生命的韌性與堅毅。最為嚮往的事是在坐擁並注視著滿天星辰的夜晚，心靈進入無垠的、神遊的想像世界。日出，陽光問候我以微笑，我的思緒閃閃發光如這些七彩顏色一般，隨陽光的輕撫而歌唱，雲彩則因這太陽這一襲簡單的光袍而裝飾得華麗絢爛；日落，殘照留戀向我嫵媚招手，我的身體在暮捲西山、餘霞成綺中，思慮生命如何還淳反樸、心無罣礙？我的生命樂章與天空之湛藍與繽紛和鳴談情，若向天祝願一個夢想，祂就會給你一個情人；也可以與溫柔的微風、處處是長林豐草、青松翠柏、藤蘿隨徑，滿眼「花隨紅意發、葉就綠情新」的山景說愛，花草樹木應是大地寫上天空中的詩，而撒下一粒粒種子，大地會給你一朵朵鮮花。沉迷經年，終而覺察其

間之奧祕無窮，大自然的大能、至美，處處皆是。

　　蒼山月洗，最易動情；自肆山水，飽遊沃看，亦能健脾壯胸，洗盡塵滓，沉浸在終日看山不厭山的喜悅中。長空漫漫，寂靜無聲，一場又一場的心靈對談，持續在大地的角落中進行著。

　　爬山之樂之美，皆是逐步累積的，登高最動人的畫面是那一步一腳印的虔誠、與數十年持續不斷的堅持攀登，不斷地內心交戰，不斷的自我激勵，它深植於過程，在含淚的微笑中，得到無限的慰藉。登高也不需要太多俗世的、外在的目的，爬山就是爬山，無所為而為的境界，是來自對大自然造化萬物的尊重與贊嘆，也來自個人理念的精緻與崇高。

　　南朝「山中宰相」陶弘景喜好遍遊名山，梁武帝蕭衍即位，多次禮聘他下山，他都執意不出，遂用一首小詩回答：「山中何所有？嶺上多白雲。只可自怡悅，不堪持贈君。」在這首小詩中，陶氏既回答了他留戀山林的原因，同時又表達了他對群山的感受。可以如此說，他對山林的自怡感受及陶淵明的怡然自樂，在本質上代表了遊覽、觀賞山林的最高境界。這種自怡，就是指審美主體在對審美客體：山林的遊覽、欣賞過程中，獲得了美的愉悅或滿足。這種愉悅或滿足是登山者的一種文化心理需求，是山友的一種精神價值的自我實現。這種愛好，顯然與富貴的物質生活無關，而是顯示出更高境界的精神文化生活；不是一般生物物欲心理，而是一種超然於物欲的文化心理。他們之所以樂意於山林之間，正是因為山林能夠滿足他們一切以精神文化需求為特徵的人生態度。當他們擺脫了仕途或物欲對自己的限制時，就自然而然地產生了一種精神需求的願望，而按照自己的這種願望和理想去追求人生，就必然會選擇實際上沒有情感而又會給人帶來情感寄託的自然之靈：群山。

　　山是天地造化的神工，或高聳或平緩，或險峻或柔祥，或潔白或青翠，或肅穆或浪漫。它們的山容，色彩和氣息、韻味都來自於人的意識之外，相比看不見的大自然力量，人類活動對其影響甚微。山是包容的仁者，水是靈動的智者，它們是大自然派來與人類對話的使節，欣賞敢於直面它的勇士，更青睞能與它用心交流的人。

　　在艱苦而單調的生存環境裡，在相對單純的生活內容和人際關係中，一

種童貞的好奇和由這種好奇不斷帶來的快樂重新回到了愛山者內心深處。

想必，自然而單純，該是自在快樂之源、美感經驗之始。

脫下英雄主義的外衣，登山對許多人而言越來越回歸它原始的本真：因為山高，所以爬山；因為愛山，所以爬山！因為快樂，所以快樂！

山徑有三種功能，第一種是讓人們用腳去走，第二種是讓人們用眼去看，第三種是讓人們用心去體會。初級登山者用身體登山，通過流覽山間美景，享受喜山樂水的身心愉悅；中級登山者用大腦登山，從「一覽眾山小」中尋找事業成功的精神動力；高級登山者用心靈登山，俯瞰山腰飄渺的雲霧，康有為說：斯文在天地，至樂寄山林，因而頓悟人生圓滿的幸福真諦。任何人進入山區，均可以適性適情地去行走、攀登各自的山徑。

登山的動機出自於個人正面積極的意願，就是美的行為！

Top
跋
── 山山看盡又重看

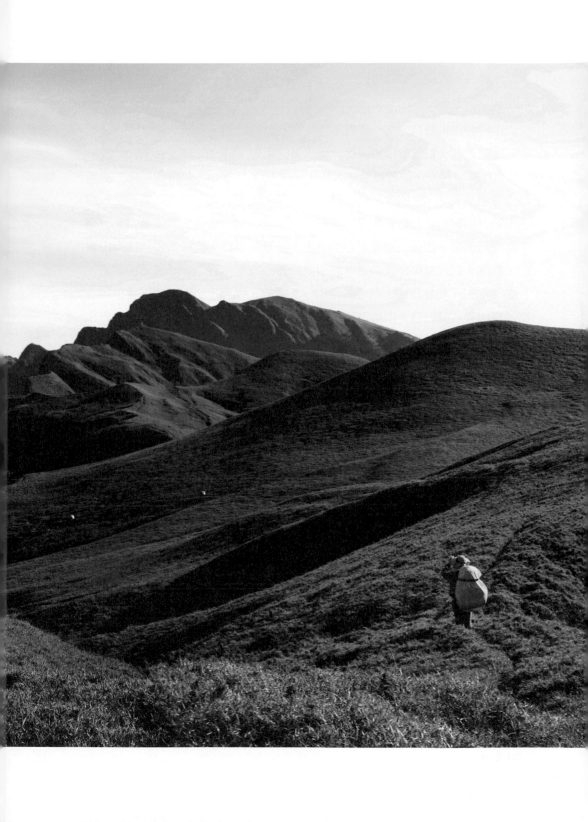

幽意寫不盡，萬山深更深。

山與登山也許真的是一個說不完、寫不盡的話題。

山的存在，對於愛山者，是一個永恆的驚喜，時刻於群山上深戲心靈。

2015年7月底，從教職退休，我仍不改40多年初心，將身影投擲於臺灣的山徑道途上，一生山緣，與山為一的日子，誠如明代「四大高僧」之一憨山大師〈山居〉（七首）說過：「身心放下有餘閒，垂老生涯在萬山。」在「雪與月俱白，山因人更高」的招喚下，只要有餘閒，應該還會持續與山邂逅、對話。明代文學家袁中道〈游山偶與客語成句〉詩句：「逢山即便遊，不必匆匆去。40餘年忙，所忙成何事。」是的，這應是貼切的刻畫當下的心情：青山笑我頭已白，山中容易年華暮。多年的走動山野，千山競遇，思接天外，在我的生命中有許多荒涼又冷清的山中小徑，過去忙碌的日子在這些開放的空間裡汲取陽光與養份，是我平靜與內省的泉源，也是忍耐與堅持的力量。可以如此說：山林時時在呼喚與拯救我的靈魂！只有山，不曾遠離，一樣的山容，一樣的步徑，不一樣的心情，皆是此刻鮮明的寫照。但仍掛念有一盞燈蕊尚未點燃：累積43年攀登的心路歷程，心生而言立，爬梳整理而分享，終究促成此書付梓。

與山同行交流多年，年過半百後，最大的成長就是學會了如山一樣養育萬物，寬容一切；最大的收穫是體悟了持續向山問情，期間勝友如雲，但是經常對話的卻是我自己，因而了解了自己是誰。

登山已成為我的信仰，我的血脈裡可能有原住民的基因與山的個性；我的思考與關注，年輕時第一次登臨高山後，始終有山的影子、山的牽引。多年來從登山過程中，給我很多啓發力量：最能體現人的本性的一種運動、一項修煉。因為攀登是一種向上的姿態，真正的山頂是在人的心裡，體驗這種超越，才能一覽眾山小。

登山已支配了我的靈魂，也坐實登山能給我從年少輕狂到中年茫然的、追求世俗的所謂成功人生，帶來多少正確的方向與目標。很難想像，缺少了登山，生命有多麼空虛、生命有可能是一種錯誤。一次又一次的登高，都是以生命來體驗；一次又一次的自我對話，都是實實在在的內在感觸，沒有任何絲毫虛假偽裝。

　　到目前為止，我確定因為我熱愛登山而更鍾愛自己，也因為鍾愛自己而迷戀爬山。只要還有一口氣在，不會忘記時時抬頭往高處凝視；也因為有山的吸引力，就不會放棄因山而奮鬥的勇氣。

　　因為登山，我最終明白可以用一生去認真對待，就如同善待自己的家人。不僅僅是因為山在那裡、生命在那裡、知交在那裡、情感在那裡。也因為山不只在眼裡，也在心裡，在靈魂裡。

　　山巔之上，愛山者可以沒有更好的人生選擇！沒有登山，生命會是缺憾！

　　山在高處，生命就可以在高處遨遊，就如樹木向天空伸展枝芽，山登絕頂我為峰，拒絕登高，就只能低地仰望，當個稱羨者。

　　大學服務30多年，教師的生活圈子，不離穩定規律、出入單純和無波無瀾的有限生活空間，對於天蠍星座、O型的個性，有時是耐不住寂寞的。開始組隊登山後，經常好山一望始開懷，窩居時刻，信手推窗滿眼山，終日看山不厭山，總是幾經衝動始能沉澱下來，山作主人我為客，主人看客長不倦，如是我思，如是我願，如是我命。

　　行走山區，在用心、用自己的生命去體驗山的脈搏和呼吸、山的喜怒哀樂。登山者不需要向別人證明什麼，我們只以自己的選擇與行動向自己證明。而行進當中的那種未知和刺激、變化與多樣，很快吸引愛山者，於是順理成章地就由嘗試而迷戀甚至癡狂。在與山、與自然的不對等較量中，享受到生命與大自然的碰撞、相融後的和諧與快樂。誠如20世紀初英國登山英雄馬洛里（George Mallory）所說的：登山運動最本質的內涵是它能帶給你最純粹的快樂。快樂，即使短暫，也是無價。快樂，是由自己來開發的責任、書寫的美麗，它有普遍性，也可以是專屬的，因為，快樂比智慧更聰明。我登山，我快樂。我快樂，所以登山。

　　臺灣藉歐亞與菲律賓板塊相互擠壓，因著大、小地震之際，地表參差隆起，造山運動的250萬年來，冰河時期及間冰期各4次，引渡寒帶以迄熱帶7種植物帶與眾多動物的生命以各種方式進駐臺灣，經由天悠地久的相互調適，生命與土地之間，達成各種不等程度的分化與平衡，數百萬年來，大自然不斷地在臺灣土地精雕細琢，逐步造就舉世獨一無二的優質登山環境：全

島至少6千座大小山峰，3千公尺以上高山密度世界第一（257座，日本面積大臺灣10倍，3千公尺以上高山只21座）、生態多樣化為全世界前3名、登山步道與林道密度與長度與單位面積相比，應是世界第一；全臺各地四季都有人登山，登山人口密度也可能是世界第一（平均每年每4人，約有1個人次登山），這是另一種型態的臺灣奇蹟。

臺灣雖然那麼小，登山資源卻這麼大、深、廣，走進去爬上來，與山同行，是為了更了解自己與這塊土地之美。臺灣的山林就是一種恩典。在如此美好的人間天堂漫遊、停駐、凝望、沉思，感情於是更加豐盈炫麗。

許多山友是護衛我在高山上挺立的力量，爬山一次，知交一生！有多少高山，就有多少追尋；因為山高與山友，所以爬山，這都是讓我持續長年攀登的動力。

當全世界的人都在極力追上這個世界的腳步時，山友應是少數合法又自在的閒適優遊者。每一次上山漫行，心態上就是歸鄉人，在那當下，特別能忠於自己、忠於生命，且能將山區體驗，釀成記憶、孕育動力、累積情緒，源源不斷地傳寄給遠方終點的自己與革命夥伴。

「人應該相信自己說的話，他才可以說自己想說的話。」這是俄國現實主義小說家、詩人和劇作家屠格涅夫（Ivan Turgenev）的名言！我已把我想說的話說完！

書中各篇主題，大都發表於登山相關研討會，4篇沉思錄是教授休假期間就讀靜宜大學生態研究所時的野外調查心得，付梓之前，特別感謝雪霸國家公園管理處陳貞蓉處長、登山界前輩黃一元、邵定國、歐陽台生與登山夥伴曾挺生、余智生、涂裕民為本書寫序，還需感謝多年長相左右、共同創造回憶、一起長程縱走的眾多好友們：王拓民、黃漢青、周武鵬、張宗昌、丁千惠、陳允成、連德仁、張宏吉、涂裕民、陳明哲、林裕章、王明傳、詹昭文、朱蘊鑛、鄭惠鐘、馬玉珍、林光柏、黃淑媛等學校同事與登山同好：紀榮宗、游啓義、何永懋、葉秋明、江振谷、林宏志、莊居芳、黃水壹、趙明慧、周明慶、劉志強、吳文哲、鄭朝雄、范信昌、廖文忠、呂凱文、李藍、林清音、王衍彬、吳俊吉、黃成華、施克潭、白玲華、劉復華、黃麗鈴、胡合耿、鄭吉能、鍾凱茂、黃坤能、陳聰隆、楊振祥、許昆寶、邱文君、林秀

春、張森林、廖坤聰等與竹山秀傳醫院莊碧錕、蔡味娟、張昌堯、梁君琦、廖棻美、陳美娟、李美玲等醫護團隊；出入臺中市大坑山區的高峰登山隊的許振益、詹益慶、賴建榮、康鶴耀、陳祐祥、吳聰智、吳雅玲、吳明哲、吳文明、王素貞等；與135登山隊、yes登山隊、同行EBC、ABC的所有眾山友們等。周武鵬、邦卡兒・海放南（全鴻德）、布胡克・阿比斯（徐忠民）、趙克堅、王棟慧、吳文哲、陳華香等好友惠賜許多書中精彩照片無償使用，多年至交、好友林瑜欽、盧耀東、何永戀、林俊儀、帥賢斌、劉復華、王素貞，或贊助印刷費，或認購本書，感念前輩風範、山友德義，又勞駕多方，惠渥良多，高情隆誼，一併致謝！

　　本書各篇章的編寫，大多以個案方式，夾敘夾議，雖有纖珠碎錦之嫌，但卻嘗試為登山領域之議題，開出新路，唯掛一漏萬，疏失必多，恐有硜硜之見，尚祈博雅君子，不吝賜教斧正。

　　謹以此書獻給我們的共同母親：臺灣，且謙卑地向臺灣山林致敬！

【主要參考書目】

1. 《登山聖經》全新第七版，Steven M・Cox & Kris Fulsaas編著，吳佩真、吳俊奇、吳逸華譯 商周出版社 2005年8月初版

2. 《Leave No Trace》Annette McGivney著 美國The Mountaineers Books出版社 2003年初版

3. 《LEAVE NO TRACE》Hannah Nyala著 美國POCKET STAR BOOKS出版社 2002出版

4. 《珠峰幽魂》Jochen Hemmleb & Eric R.Simonson & Larry A.Johnson著 王岩譯 汕頭大學出版社 2007年4月初版

5. 《現代登山探險史》Stefano Ardito著 孫嚴冰 凌雲霞 常瑞華譯 中國水利水電出版社 2006年1月出版

6. 《雲端的帳篷》Monica Jackson & Elizabeth Stark著 景翔譯 馬可孛羅文化出版 2004年5月出版

7. 《大山之歌-山與生命的對話》Jim Hayhurst Sr.著 譚家瑜譯 智庫文化 1997年2月出版

8. 《INTO THIN AIR》Jon Krakauer著 First Anchor Books Edition　New York 1998出版

9. 《巔峰》Jon Krakauer著 宋碧雲譯 臺灣商務印書館 1998年10月初版

10. 《險峰歲月》Sir Edmund Hillary著 白裕承譯 馬可孛羅文化2000年5月出版

11. 《山徑之旅》Bill Irwin & David McCasland著 李成嶽譯 智庫文化 1996年10月1版4刷

12. 《山高水青-五百天徒步跨歐之旅》Nicholas Crane著 周靈芝譯 先覺出版社 1999年9月出版

13. 《阿拉斯加之死》Jon Krakauer著 莊安祺譯 天下遠見出版社 2007年5月2版1刷

14. 《夏日走過山間》John Muir 陳雅雲譯 天下遠見出版社1998年5月1版1刷

15. 《走過興都庫什山》Eric Newby著 李永平譯 馬可孛羅文化 1998年8月出版

16. 《雪豹》Peter Matthiessen著 宋碧雲譯 季節風出版公司 1997年3月出版

17. 《如果山知道》謝彌青著 上海大學出版社 2006年10月1版

18. 《探險珠峰》周正著 鷺江出版社 2004年12月1版

19. 《那些山那些人》趙謙著 世界知識出版社 2006年1月1版

20. 《聖母峰史詩》Sir Francis Younghusband著 馬可孛羅文化 2007年12月20日出版

21. 《攀登生命中的七個高峰》Marilyn Mason著 趙閱文譯 水瓶世紀文化事業 1997年12月初版1刷

22. 《哲學走向荒野》Holmes Rolston III著 劉耳、葉平譯 吉林人民出版社 2000年 1月1版

23. 《大自然神廟》趙鑫珊著 上海教育出版社 2006年1月1版

24. 《人與自然的道德話語》劉湘溶著 湖南師範大學出版社 2004年3月1版

25. 《生態倫理》何懷宏著 河北大學出版社 2002年5月1版

26. 《尋歸荒野》程虹著 生活讀書新知三聯書店 2001年7月1版

27. 《環境的哲學與倫理》葉平著 中國社會科學出版社 2006年5月1版

28. 《生態哲學》余謀昌著 陝西人民教育出版社 2000年12月1版

29. 《沙郡年紀》Aldo Leopold著 吳美真譯 天下文化出版 1998年5月 1版

30. 《上帝的陶杯-文化多樣性與生物多樣性》歐陽志遠著 人民出版社 2003年9月 1版

31. 《李奧波與生態意識》Richard L.Knight & Suzanne Riedel著 鐘丁茂、徐雪麗 譯臺灣生態學會 2007年9月 出版

32. 《封閉的循環》Barry Commoner 著 侯文蕙譯 吉林人民出版社 2000年11月2刷

33. 《神聖的平衡》David Suzuki著 何穎怡譯 商業周刊出版 2000年1月1日初版

34. 《生態倫理學》雷毅著 陝西人民教育出版社 2000年12月1版

35. 《自然之思：西方生態倫理思想研究》曾建平著 中國社會科學出版社 2004 年4月1版

36. 《東山魁夷》劉曉路編著 人民美術出版社 2003年2月1版

37. 《與風景對話》東山魁夷著 唐月梅譯 灕江出版社 1999年8月1版

38. 《再造方舟：與動物共存》Brenda Peterson著 程佳譯 上海譯文出版社 2006年 2月1版

39. 《土著如何思考：以庫克船長為例》Marshall Sahlins 著 張宏明譯 上海人民出 版社 2003年7月1版

40. 《曠野的聲音》Marlo Morgan著 李永平譯 智庫有限公司 1999年12月2版

41. 《鈴木大拙禪論集：歷史發展》鈴木大拙著 徐進夫譯 志文出版社 1986年3月

42. 《禪宗的人生哲學》陳文新著 揚智文化事業公司 1995年3月出版

43. 《禪史與禪思》楊惠南著 東大圖書公司 1995年4月初版

44. 《拈花微笑-禪宗的機鋒》顧偉康著 風雲時代出版公司 1993年8月初版

45. 《一禪，一世界》龍子民著 高寶國際出版 2006年6月出版

46. 《快樂生活禪》釋心道法師著 劉洪順編 漢光文化事業 1995年4月30日出版

47. 《王石如是說》任偉著 中國經濟出版社 2009年1月1版

48. 《道路與夢想》王石 繆川著 中信出版社 2006年1月1版

49. 《王石談經營》李野新 王盈著 浙江人民出版社 2009年4月1版

50. 《王石這個人》周樺著 中信出版社 2006年8月1版

51. 《登頂：商界領袖攀登高峰的九個故事》Michael Useem & Jerry Useem、Paul Asel 著 周雪林編譯 萬卷出版公司 2004年6月1版

52. 《綠色資本主義》Paul Hawken & Amory Lovins & L.Hunter Lovins著 吳信如譯 天下雜誌公司 2005年3月30日1版6刷

53. 《基業長青》James Collins & Jerry I.Porras 真如譯 智庫文化 2001年8月2版1刷

54. 《新生態經濟》Gretchen C.Daily & Katherine Ellison 著 鄭曉光 劉小聲譯 上海科技教育出版社 2005年12月出版

55. 《綠色商機》Daniel C.Esty &Andrew S.Winston著 洪慧芳譯 財訊出版社 2000年7月出版

56. 《商業生態學》Paul Hawken 著 簡妤儒譯 新自然主義公司 2005年9月出版

57. 《阿里山：永遠的檜木霧林原鄉》陳玉峰 陳月霞著 前衛出版社 2005年1月初版一刷

58. 維基百科（Wikipedia）

釀生活08　PE0115

 與山同行

編　　著	林金龍
責任編輯	盧羿珊
圖文排版	杜心怡
封面設計	王嵩賀

出版策劃	釀出版
製作發行	秀威資訊科技股份有限公司
	114 台北市內湖區瑞光路76巷65號1樓
	電話：+886-2-2796-3638　傳真：+886-2-2796-1377
	服務信箱：service@showwe.com.tw
	http://www.showwe.com.tw
郵政劃撥	19563868　戶名：秀威資訊科技股份有限公司
展售門市	國家書店【松江門市】
	104 台北市中山區松江路209號1樓
	電話：+886-2-2518-0207　傳真：+886-2-2518-0778
網路訂購	秀威網路書店：http://www.bodbooks.com.tw
	國家網路書店：http://www.govbooks.com.tw
法律顧問	毛國樑　律師
總經銷	聯合發行股份有限公司
	231新北市新店區寶橋路235巷6弄6號4F
	電話：+886-2-2917-8022　傳真：+886-2-2915-6275

出版日期	2016年7月　BOD一版
定　　價	550元

Printed in Taiwan

國家圖書館出版品預行編目

與山同行 / 林金龍編著. -- 一版. -- 臺北市：釀
出版, 2016.07
　　面；　公分. -- (釀生活；8)
　BOD版
　ISBN 978-986-445-116-6(平裝)

　1.登山 2.文集

992.7707　　　　　　　　　　105008096

讀 者 回 函 卡

感謝您購買本書，為提升服務品質，請填妥以下資料，將讀者回函卡直接寄
回或傳真本公司，收到您的寶貴意見後，我們會收藏記錄及檢討，謝謝！
如您需要了解本公司最新出版書目、購書優惠或企劃活動，歡迎您上網查詢
或下載相關資料：http:// www.showwe.com.tw

您購買的書名：_____

出生日期：_____年_____月_____日

學歷：□高中 (含) 以下　　□大專　　□研究所 (含) 以上

職業：□製造業　□金融業　□資訊業　□軍警　□傳播業　□自由業

　　　□服務業　□公務員　□教職　　□學生　□家管　　□其它_____

購書地點：□網路書店　□實體書店　□書展　□郵購　□贈閱　□其他

您從何得知本書的消息 ？

　□網路書店　　□實體書店　　□網路搜尋　□電子報　□書訊　□雜誌

　□傳播媒體　　□親友推薦　　□網站推薦　□部落格　□其他_____

您對本書的評價：（請填代號　1.非常滿意　2.滿意　3.尚可　4.再改進）

　封面設計____　版面編排____　內容____　文／譯筆____　價格____

讀完書後您覺得：

　□很有收穫　□有收穫　□收穫不多　□沒收穫

對我們的建議：_____

11466
台北市內湖區瑞光路 76 巷 65 號 1 樓

秀威資訊科技股份有限公司　　　收

BOD 數位出版事業部

..

（請沿線對折寄回，謝謝！）

姓　　名：＿＿＿＿＿＿＿＿＿　年齡：＿＿＿＿　性別：□女　□男

郵遞區號：□□□□□

地　　址：＿＿＿＿＿＿＿＿＿＿＿＿＿＿＿＿＿＿＿＿＿＿

聯絡電話：(日) ＿＿＿＿＿＿＿＿＿　(夜) ＿＿＿＿＿＿＿＿＿

E-mail：＿＿＿＿＿＿＿＿＿＿＿＿＿＿＿＿＿＿＿＿＿＿